임태승
이경자
정숙모
신은숙
이주형
김희정
최영희
채순홍
민병삼
차명희
강유경

동아시아예술과 유가미학

세창出版社

이 책은 2007년 정부(교육과학기술부)의 재원으로 한국연구재단의 지원을 받아 수행된 연구임(NRF-2007-361-AL0014).

이 도서의 국립중앙도서관 출판시도서목록(CIP)은 서지정보유통지원시스템 홈페이지(http://seoji.nl.go.kr)와 국가자료공동목록시스템(http://www.nl.go.kr/kolisnet)에서 이용하실 수 있습니다.(CIP제어번호: CIP2013004347)

머 리 말

세계 어느 민족이나 모두 독특한 예술을 가지고 있으며, 그 예술을 민족의 긍지로 삼아 왔다. 인류가 존재한 이래 예술은 인간에 가장 밀접하게 자리해 왔기에 혈연관계처럼 분리될 수 없는 것이다.

동아시아예술 또한 마찬가지로 그 근원이 참으로 오래 전에 시작되었으며, 지금까지 쇠하지 않고 스스로 하나의 체계를 이루어 왔다. 동아시아예술과 연계된 동아시아미학 또한 매우 오래 된 역사 속에서 끊임없이 인간의 삶과 함께 발전을 이어왔으며, 아울러 동아시아문화에서 주도적인 위치를 차지해 왔다고 볼 수 있다.

이러한 동아시아미학은 공자를 빼곤 말할 수 없다. 공자의 사상이 동아시아미학에 미친 영향이 그만큼 크다는 것인데, 이렇게 지대한 영향을 미친 미학이 곧 유가미학이다. 이 유가미학을 간단하게 말하자면, 그것은 예술에 호소하는 개체감정과 '인(仁)'의 윤리정신으로 심미원칙을 삼았다는 것이다.

공자는 '인학(仁學)'으로써 철학의 기초를 삼았으며, 개체의 정감심리와 사회윤리도덕규범을 강조하는 미학사상을 수립하였다. 따라서 진정한 미를 사람과 사람 사이의 '사랑〈仁〉'으로 파악한다. 이것이 유가미학의 핵심적인 준칙이다. 이러한 유가미학은 '인(仁)'을 핵심으로 삼고, '음양(陰陽)'이나 '동정(動靜)' 등 여러 가지의 심미범주를 천명하며, 천인(天人)의 감응을 강조하여 심미와 예술창조의 보편원칙을 세움으로써, 인에 귀의하는 심미이상을 설정하였다.

유가미학을 구현하는 유파는 당연히 개체와 사회가 조화와 통일로 가는 것을 원하며, 아울러 개체 생명의 의의와 가치를 중시한다. 그렇게 되어야 유가미학의 긍정적 효과가 잘 발양될 수 있다고 본 것이다. 유가미학의 정신은 우주관과 인생관에 결부된 심미가치

를 중요하게 생각하며, 그러한 원리를 구현하는 사유방식 및 감상심리에 특별한 가치를 부여하고 있다.

유가의 규범화된 미와 예술은 시대의 흐름에 따라 부침(浮沈)하기도 하고, 사회적 저항이나 예술적 반감으로 인해 파격으로 치닫기도 했다. 그렇지만 오랜 세월 동안 동아시아의 문화와 예술 및 개개인의 사유구조에서, 유가미학의 미의식 구조가 동질의식을 공유하고 소통의 매개 역할을 수행한 중요한 자산이었음을 부인할 순 없다.

이 책에서 여러 저자들은 시(詩), 서(書), 화(畵), 악(樂), 무(舞), 금(琴) 등 다양한 주제를 가지고 동아시아예술 속에서 유가미학의 가치기준이 어디에 있는지를 살펴보고, 현실과 동행하는 방법을 찾고자 하였다. 이를 통해 독자제현이 동아시아예술과 유가미학에 대해 좀 더 올바른 이해와 더 큰 관심을 갖게 되기를 소망해 본다.

2013. 4

저자를 대표하여

채 순 홍 씀

차 례

기운생동氣韻生動의 회화미학적 의미

_ 임태승(林泰勝)

I. 기(氣)·운(韻)·생동(生動)

남제(南齊) 시기 사혁(謝赫)이 『화품(畵品)』이란 책을 지었다. 송대(宋代)부터 이는 『고화품록(古畵品錄)』이라 불렸는데, 회화사 및 회화미학사적으로 이 책이 가치를 갖는 것은 저자가 제기한 이른바 '회화육법(繪畵六法)'이라는 탁월한 견해 때문이다. 그런데 상당히 중요한 이론임에도 불구하고 이 육법의 해석에 쓰인 월점[句讀]에는 고래로 의론이 분분하다. 육법에 처음으로 월점을 친 이는 당대(唐代)의 장언원(張彦遠)이다.

> "예전에 사혁(謝赫)이 말하였다. '그림을 그리는 일에는 여섯 가지 법칙이 있다. 첫째는 기운생동(氣韻生動)이고, 둘째는 골법용필(骨法用筆)이며, 셋째는 응물상형(應物象形)이고, 넷째는 수류부채(隨類賦彩)이며, 다섯째는 경영위치(經營位置)이고, 여섯째는 전모이사(傳模移寫)이다.' 자고로 그림을 그리는 이 가운데 육법에 모두 능통한 이는 드물었다."[1]

　　장언원은 육법의 각각 네 글자를 중간에 떨어짐 없는 연속된 것
으로 이해하였다. 이러한 월점치기[斷句法]는 청대에 이르기까지 거
의 정론이 되다시피 하여 이론이 없었다.

　　그런데 청대 말기에 이르러 이론(異論)이 나타났다. 청말(淸末)
의 엄가균(嚴可均)이 『전상고삼대진한삼국육조문(全上古三代秦漢三
國六朝文)』을 편집하면서 사혁의 『화품(畫品)』을 『전제문(全齊文)』
제25권에 수록하였는데, 이 때 아울러 공전(空前)의 월점치기를 시
도하였다. 즉 한 구절을 이루는 각기 네 글자의 중간을 나눈 것이
다.2) 한편 치앤중수(錢鍾書) 역시 엄가균의 단구법(斷句法)을 이어받
아, 각기 네 글자의 중간을 분절하여 육법을 이해한 바 있다.

　　　"육법이란 무엇인가? 첫째, 기운(氣韻)은 생동(生動)을 말한다. 둘째,
　　골법(骨法)은 용필(用筆)을 말한다. 셋째, 응물(應物)은 상형(象形)을
　　말한다. 넷째, 수류(隨類)는 부채(賦彩)를 말한다. 다섯째, 경영(經
　　營)은 위치(位置)를 말한다. 여섯째, 전이(傳移)는 모사(模寫)를 말한
　　다."3)

　　비단 육법의 월점 뿐 아니라 기운생동의 의미에 이르기까지 예
부터 지금까지 여러 견해가 분분한 실정이다. 필자는 기운생동의
월점에 대해서는 엄가균(嚴可均)과 치앤중수(錢鍾書)의 단구법(斷句
法)을 따르되, 그것의 이해는 기(氣)・운(韻)・생동(生動)의 셋으로

1) "昔謝赫云, 畫有六法, 一曰氣韻生動, 二曰骨法用筆, 三曰應物象形, 四曰隨
　　類賦彩, 五曰經營位置, 六曰傳模移寫. 自古畫人, 罕能兼之."(張彦遠, 『歷代
　　名畫記』卷二 "論畫有六法")
2) 李洲良, 「錢鍾書對"韻"的闡釋」, 『北方論叢』2003年 第4期 참조.
3) "六法者何? 一、氣韻, 生動是也; 二、骨法, 用筆是也; 三、應物. 象形是也;
　　四、隨類, 賦彩是也; 五、經營, 位置是也; 六、傳移, 模寫是也."(錢鍾書, 『管
　　錐編』, 北京, 中華書局, 1986, p.1353)

나누어 파악하는 것이 타당하다고 생각한다.

먼저 '기(氣)'에 대해 알아보자. 기(氣)는 정신적 활력 내지는 이와 상관된 기질, 개성, 지향(志向), 정조(情操) 등을 의미한다. 『논형(論衡)·유증편(儒增篇)』에 "사람의 정신은 곧 기(氣)이다. 그리고 기(氣)가 바로 힘이다."["人之精, 乃氣也. 氣乃力也."]라 했는데, 여기서의 기(氣)는 운동성과 힘의 의미를 내포하고 있다. 또 명대(明代) 사진(謝榛)의 『사명시화(四溟詩話)』에도 "〈기(氣)는〉 내면에 함축되어 있다가 적절한 순간에 밖으로 드러난다."["蘊乎內, 著乎外"]란 말이 나온다. "내면에 함축됨[蘊乎內]"은 개성이 충만한 심미주체의 정신을 나타내며, "밖으로 드러남[著乎外]"은 이러한 심미주체의 정신이 운동성을 띤 형식으로 작품에 표현됨을 이른다. 기(氣)는 중국고전미학에 있어서 핵심범주 가운데 하나이다. 기(氣)는 작품의 형식과 내용의 양 방면에서 모두 표현된다. 형식으로 말하자면, 그것은 기세(氣勢)라는 말로 요약할 수 있다. 내용으로 말하자면, 그것은 회화작품의 생명으로서의 예술정신 혹은 예술혼이다. 궁극적으로 기(氣)는 이러한 신기(神氣), 생기(生氣), 골기(骨氣), 기운(氣韻), 기력(氣力), 기세(氣勢) 등의 영역과 내용을 모두 포괄한다.

서양에서 말하는 그림의 운율이나 율동은 모두가 선(線)으로 얘기하는 것이다. 그들 화가가 주로 추구하는 것은 모두 선 그 자체이다. 그런데 육법에서 '운(韻)'이라 하는 것은 곧 필선(筆線)을 넘어선 그 이상의 정신경지이다. 중국화도 물론 필선을 중시한다. 그러나 위대한 화가가 추구하는 것은 필선을 잊어버리고 필선으로부터 해방되어 그가 직접 깨달은 정신경지를 표현하는 것이다.[4] 하지만, 이처럼 '득의망상(得意忘象)'식 구조라 하나, 회화가 어디까지나 조형예술인 만큼 그 '의(意)'[정신경지]는 역시 그 '상(象)'[필선]에 의해서만 표

4) 徐復觀, 『中國藝術精神』, 上海, 華東師範大學出版社, 2005, p.102 참조.

현될 수 있다. 이런 면에서 보면 운(韻)이란 결국 필선의 운율·율동이면서도 동시에 그 형상성에 덧붙여진 정신경지라 할 수 있다. 따라서 이 운(韻)은 정신경지이면서도 형상성으로서의 율동성 역시 지니는 것으로 이해해야 한다. 쉬푸관(徐復觀)은 또 "기(氣)와 운(韻)은 모두 신(神)에 대한 분석적 설명으로, 신(神)의 일면이다. 그러므로 기(氣)는 항상 신기(神氣)라 일컬어지고, 운(韻) 또한 신운(神韻)이라 일컬어진다."[5]고 한 바 있다. 그러나 이처럼 기(氣)와 운(韻)을 모두 정신적인 영역의 것이라 해 버리면, 회화를 조형예술이라 할 때 그 조형성은 어떻게 확보할 것인가? 따라서 운(韻)은 또 한편 조형성의 담지처(擔持處)로 파악해야 한다. 운(韻)은 단순한 운율[rhythm]이 아닌 운율적 조형성으로 이해해야 한다. 그렇다면 기운생동에서의 기(氣)는 그 조형성의 주체이고, 운(韻)은 그 기(氣)가 드러나는 운율적 조형성이며, 생동(生動)은 그 조형성을 형용하는 말이 된다.[6]

　　운(韻)이 신운의 뜻만으로 한정되는 것이 아니라 정신경지이면서도 운율적 조형성을 아울러 포괄한다고 보는 것은, 운(韻)의 원래 의미인 음악리듬을 다시 고려해 볼 때 좀 더 설득력을 갖게 된다.

5) 徐復觀, 위의 책, p.106.

6) 이런 점에서 볼 때, 일본의 카카수 오카쿠라(岡倉天心)가 『동방의 이상』(*The Ideals of the East*)이란 저서를 통해 기운생동의 어의(語義)를 최초로 서구에 소개했을 때의 영역인 "형상의 리듬을 통해 드러나는 정신의 생동"["The life-movement of the spirit through the rhythm of things."](Kakasu Okakura, *The Ideals of the East*, London: John Murray, 1903, p.52; 自邵宏, 「謝赫"六法"及"氣韻"西傳考釋」, 『文藝研究』 2006年 第6期에서 재인용)라는 문장은 기운생동에 대한 아주 훌륭한 이해를 보여주는 것이라 하겠다.

"운(韻)은 조화이다."7)

"소리가 조화로운 것을 운(韻)이라 한다."8)

"번다한 소리를 제어하면 그윽한 운(韻)이 드러난다."9)

"서로 다른 가락이 서로 따르는 것을 화(和)라 하고, 같은 소리가 서로 조응하는 것을 운(韻)이라 한다."10)

여기서의 운(韻)은 절주(節奏)나 선율(旋律)과 관계있는 것으로 율(律)과 같은 뜻이다.

치앤중수는 이와 연관한 견해를 밝힌 바 있다. 그는 운(韻)의 변화과정을 설명하면서, 북송(北宋) 범온(范溫)의 『잠계시안(潛溪詩眼)』에 나오는 운(韻)과 관련된 내용을 거론하였다. 그가 파악한 바로, 그 글 속에 나타난 범온의 운(韻)에 대한 관점의 핵심은 이렇다.

"의미에 여운이 있는 것을 일러 운(韻)이라 한다. 운(韻)은 여운에서 생겨난다. 예컨대, 종치는 소리를 들을 때 처음의 큰 소리가 지나간 다음 잔잔한 소리가 뒤따라 오는 것과 같다. 멀리서 굽이굽이 밀려 올라오는 것이 마치 '소리 너머의 가락[聲外之音]'이라 할까."11)

그는 『담예록(談藝錄)』에서도 거듭 같은 견해를 밝혔다.

"가락에는 선율 밖으로 뒤따르는 음이 있고, 말에는 표현 속에 배어 있는 함축[餘味]이 있다. 모두 신운(神韻)이 넘쳐흐르는 모양이다."12)

7) "韻, 和也."(『說文解字』)

8) "聲音和曰韻."(『玉篇』)

9) "繁弦既抑, 雅韻乃揚."(東漢・蔡邕, 『琴賦』)

10) "異音相從謂之和, 同聲相應謂之韻."(南朝・劉勰, 『文心雕龍・聲律』)

11) "有餘意之謂韻, 韻生於有餘. 如聞撞鍾, 大聲已去, 餘音複來, 悠揚宛轉, 聲外之音."(錢鍾書, 『管錐編』, p.1361)

치앤중수가 이들 저작에서 '여의(餘意)' 혹은 '여미(餘味)'로 운(韻)을 이해한 것은 만고의 탁견이다. 이러한 음악적 여운 혹은 여미가 회화적 조형으로 표현될 때는 화면상에 '잔상(殘像)의 에너지'로 나타나게 된다.

이제 '생동(生動)'에 대해 보자. 치앤중수가 기운생동을 "기운은 생동을 말한다.["氣韻, 生動是也."]"로 월점을 쳐, 생동으로 기운을 해석했음은 앞에서 말한 바 있다. 이에 대해 그는 다음과 같이 설명한다.

"기운이란 다른 것이 아니다. 그것은 그림 속의 사람이 아주 활기 발랄하여 생동감 있는 모습이다. 소위 뺨 위에 터럭 몇 개를 그려 넣으니 신명이 드러나는 듯싶다는 것이다."13)

또 쭝바이화(宗白華)도 기운생동을 일러 "생명의 리듬" 혹은 "리드미컬한 생명"이라 한 바 있다.14) 여기 "활기 발랄하여 생동감 있는 모습"과 "생명의 리듬"이란 표현은 모두 생동(生動)의 모습을 보여준다. 그런데 회화에 있어 이러한 생동은 '형세(形勢)'라는 조형적 양상으로 나타난다. 그리고 이러한 형세는 다시 동세(動勢)와 정세(靜勢)라는 두 패턴으로 구분된다. 하지만 정세와 동세를 표현하는 주체가 그러한 형세를 단순히 보여주는 것만으로 생동이 완성되지는 못한다. 진정한 생동은 그 형세의 주체가 정세든 동세든 그러한 형세를 보여주게끔, 혹은 이끌어내게끔 한 소스제공자와의 호응, 즉 관계하는 양자의 '호응(呼應)' 아래에서야만이 진정 가능한

12) "及夫調有弦外之遺音, 語有言表之餘味, 則神韻盎然出焉."(錢鍾書, 『談藝錄』, 北京, 中華書局, 1984, p.42)

13) "氣韻匪他, 即圖中人物栩栩如活之狀耳. 所謂頰上添毫, 如有神明."(錢鍾書, 『管錐編』, p.1354)

14) 宗白華, 『宗白華全集』, 제2권, 合肥, 安徽教育出版社, 1994, p.109.

것이다.[15]

Ⅱ. 관계하는 양자의 호응 속에 형세로 보여주는 인상

정리하여 기운생동에 대한 필자만의 정의를 내려 보자면, 그것은 "관계하는 양자의 호응 속에 형세(形勢)로 보여주는 인상(印象)"이라 할 수 있겠다. 호응이 곧 생동이며, 인상은 이러한 형세와 호응하는 데서 창출된다. 다시 치앤중수(錢鍾書)의 "기운은 생동을 말한다."["氣韻, 生動是也."]라는 단구법을 좇아 기운생동을 이해한다면, 기(氣)는 정신과 기세(氣勢)의 중의(重義)적 개념이 되겠고, 운(韻)은 운율[리듬]과 여운[餘意・餘味]의 중의적 개념이 될 것이다. 운(韻)에서의 여운은 화면에서의 표현으로는 "잔상(殘像)의 에너지"로 나타난다. 그렇다면 운(韻)은 정신을 담은 기세로서의 기(氣)와 이 기세를 화면상의 형세로 전환시켜주는 생동의 연결고리인 셈이다. 그리고 생동은 관계하는 양자의 호응 아래 가장 생기발랄하게 기운(氣

15) 로울리(George Rowley)는 기(氣)와의 연관 아래 세(勢)를 다음 두 가지로 규정한 바 있다. (1) 세(勢)는 기(氣)의 부산물 가운데 하나이다.(G. Rowley, *Principles of Chinese Painting*, Princeton, Princeton University Press, 1970, p.34 참조). (2) 세(勢)는 구조적 통합, 구조적 관계, 구조적 결합 등으로 해석 혹은 이해할 수 있다(G. Rowley, 앞의 책, p.37 참조). 이상 두 규정에서 우리는 기(氣)가 그 자체로 형세와 연관될 가능성을 이미 내포하고 있음을 알 수 있다. 또 그는 기운(氣韻)을 "정신적 공명(共鳴)[spirit-resonance]"으로 해석하는데, 여기 운(韻)을 "resonance(共鳴, 反響)"로 이해하는 데로부터 기(氣)의 주체가 상황의 형세와 호응한다는 단서를 파악해낼 수 있다. 여기서 호응은 바로 생동인데, 이는 기운 자체의 고유한 특성이자 기운의 결과이기도 한 것이다. 그런 면에서 치앤중수의 "기운은 생동을 말한다."["氣韻, 生動是也."]라는 말이나 로울리의 "생동은 기운의 결과"["Life-movement is the result of spirit-resonance."](G. Rowley, 앞의 책, p.34)라는 말은 정확한 지적이라 아니 할 수 없다.

韻)의 흐름을 드러내는 양상인 것이다. 따라서 기(氣)를 전신(傳神)에서의 '신(神)'이라 한다면, 생동은 곧 '전(傳)'에 해당한다고 볼 수 있다.

인물화에서 출발하여 산수화로까지 넓혀간, 전통적인 개념으로서의 전신은 말하자면 '상징적 전신'이다. 회화는 조형예술이므로 회화상의 전신은 구체적인 형사(形似)로부터 착수하는 것 외에 다른 방도는 없다. 자신의 예술정신으로써 산수를 미(美)의 대상으로 전화시키고 그로부터 자신의 내면세계를 산수에 투사해낸 것이 바로 산수의 신(神: 정신)이다. 이때 그려진 것은 자연에 대한 모사가 아니라 자신의 정신 속에서 유출된 산수의 정신이다. 대상의 형상으로부터 그 신을 파악해내고, 이에 따라 신과 형의 통일을 추구하는 것이 바로 중국회화의 본령인 것이다. 이러한 상징적 전신이란, 다름 아닌 중국회화의 가장 중요한 전통인 '사의(寫意)'를 가리킨다.

사의화(寫意畵)의 화면 속에는 산·물·사람·집·정자·다리[小橋]·배[舟]·폭포·바람·달·구름·안개·눈[雪]·비·바위·나무·꽃·새·동물·곤충·악기 등의 요소들이 이리저리 배합되어 펼쳐지는데, 개별적 요소들로서의 이러한 '아이콘(icon)'은 각자 고유하고 특별한 의미 혹은 메시지, 즉 '코드(code)'를 담고 있다. 예컨대 대나무라는 아이콘은 군자상 혹은 군자의 절의라는 코드를 내포하고 있다는 식이다. 그런데 아이콘으로서의 이러한 산이며 물·나무·폭포 등은 사실 그 자체로는 별반 심미적 가치가 없다. 각각은 각기 고유한 의미, 즉 코드를 나타내는 통로이자 상징부호에 불과한 것이다.[16] 말하자면 절의를 암시하는 한에서 대나무가 심미적 의의를 가지는 것이지 그것이 없다면 사람들은 대나무로부터 심미

16) 졸저,『아이콘과 상징: 그림으로 읽는 동아시아미학범주』, 미술문화, 2006, 서문 참조.

체험을 할 수 없게 되는 것이다. 이처럼 물상세계에 대한 재현보다
는 그 물상세계의 개별적 아이콘을 통해 자신의 정신세계를 드러내
는 것이 곧 사의(寫意)이자 상징적 전신인 것이다. 그리고 이러한 사
의(寫意) 혹은 상징적 전신은 아이콘과 코드라는 두 요소의 한 치 빈
틈없는 조합에 의해 이루어지는 것이니, 이는 결국 고도로 정밀한
과학으로서의 상징체계라 하겠다.

　　여기서 필자는 이러한 전통적인 상징적 전신과는 성격이 전혀
다른 새로운 정의를 기운생동에 부여하고자 한다. 그것은 바로 '인상
적 전신'이다. 관계하는 양자의 호응이 생동이고 이 호응의 구조가
정세(靜勢)·동세(動勢)라는 형세라 했을 때, 이러한 기운생동의 전체
적 결말은 바로 인상으로 귀결된다. 기운생동의 화면에는 그저 인상
적 느낌만이 남을 뿐 '상징'이 남긴 교화적 기능은 없다. 인상적 전신
의 화면에서는 작가의 내면세계[예술정신]의 기세가 화면상의 구도에
서 형세로 나타나고, 이러한 형세는 정세와 동세의 두 가지로 표출된
다. 작가의 내면세계가 화면 속 형세로 감정이입되어 토로되는 것이
다. 이렇듯 전신의 구조라 하여도 그것이 '상징화(象徵畵)'가 아니고
'인상화(印象畵)'가 되는 것은, 즉 화면 속 형세를 통해 작가의 기세를
읽는 것이 아니라 그저 그 호응을 보고 인상을 느끼고 마는 것은, 그
기세가 아이콘과 조합이 되지 않는 코드이기 때문이다. 다시 말해서
아이콘만 봐서 바로 코드를 읽게 되는 상징화와는 달리, 화면 속의
형세 및 호응을 통해서 기세라는 코드로 환원이 되지 않는 구도라는
것이다. 인상화에서는 상징화에서처럼 정형화된 아이콘이 없기 때문
에, 다시 말해서 굳이 부른다면 '추상적' 아이콘이라 할 수 있는 '추상
적 움직임'으로서의 형세가 코드로 연결시켜 줄 어떤 구형물(具形物)
이 아니기에, 특정 아이콘으로부터 특정 코드로 환원되지 못하고 그
저 그 형세만 인상적으로 느끼고 마는 것이다. 코드로 환원되지 못하
게 된다는, 즉 아이콘과 코드가 단절되어 있다는 점 때문에 형세나

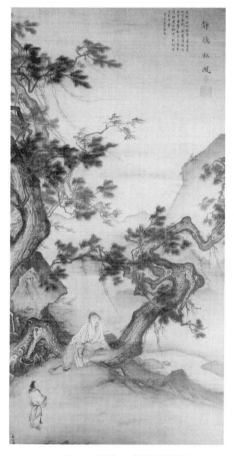

〈그림 1〉 馬麟 ― 靜聽松風圖

호응과 연관된 인상화식 추상적 아이콘에만 심미체험이 머물게 된다는 것이다. 이것이 바로 인상이다.

그러면 구체적인 그림의 예시를 통해 인상적 전신으로서의 기운생동을 이해해 보도록 하자.17)

남송(南宋) 마린(馬麟)의 「정청송풍도(靜聽松風圖)」〈그림1〉는 정세(靜勢)의 인상을 보여준다. 요는 화면 전반의 꽉 찬 무심함 속에 가느다랗게 꿈쩍이는 '흐름'이다. 산기슭에 가지가 많이 굽어 있는 두 그루의 소나무가 서 있는데, 화면 속 배치가 마치 바람을 맞이하려는 태세이다. 나뭇가지에 걸려 있는 넝쿨의 휘청거리는 모습이 지금 오른쪽으로 살며시 미풍이 일고 있는 게다. 자세히 보면 파릇한 솔잎도 가느다랗게 떨고 있다. 화면 저편으로부터 바람은 잔상(殘像)의 에너지를 몰고 화면 한 가운데를 스쳐 지나가는데, 이를 보고 있노라면 화면

17) 이하 예시되는 도판 내용과 설명에 대해선 졸저,『상징과 인상: 동아시아미학으로 그림읽기』, 학고방, 2007, 제9장 참조.

속의 그 유선(流線)의 잔영이 못
내 떠나질 않는다. 그 아래 소나
무 등에 올라앉은 한 거사(居士)
가 있는데, 조용히 정신을 모으고
솔잎을 쓸고 가는 바람소리를 듣
고 있다. 그가 듣는 저 바람이 어
디 자연풍이랴. 세상의 소리이고
그 세상 속의 사람들 소리가 아니
겠는가. 이 그림의 형세는 미풍의
가느다란 흐름, 그리고 밀려오듯
뒤따라 오는 잔상(殘像)의 에너지
로서의 정세(靜勢)이다. 솔잎과
넝쿨이 바람으로 살랑 밀어 올라
간 형세니 정세요, 이 잔잔한 움
직임에 저 거사의 부드러운 집중
이 호응하고 있으니 기운생동이
다.

　　한편 청대(淸代) 임예(任預)의
「인기도(人騎圖)」〈그림2〉는 앞서
본 부드러운 흐름으로가 아니라
역류(逆流)로써 우리를 낚아챈다.
나무 두 그루 뒤에서 그들과 엇대
고 있는 산세(山勢)는 급박하게

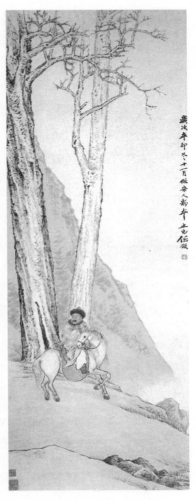

〈그림 2〉 任預 — 人騎圖

말머리를 돌리는 형세(形勢)의 이유이자 배경음악이다. 앞에 길이
없다. 물보라가 보여주듯 세찬 물길을 발아래 두고, 마음 바쁜 우리
의 주인공은 역류의 에너지를 휘몰아낸다. 아마도 기가 막혀 춤을
추고 싶은 심정이리라. 동세(動勢)의 인상이다. 여기서의 동세(動勢)

는 말머리를 되돌리는 돌발적인 역류이다. 그리고 기마자(騎馬者)의 허둥대는 낭패감이 분탕치는 물길 앞에서 이 말머리를 휘어 채는 역류와 호응한다. 동세로 보여주는 기운생동인 것이다.

그러나 만약 기운생동에 이러한 '호응'이란 장치가 없다면? 이 점에서 푸빠오스(傅抱石)의 「산우도(山雨圖)」〈그림3〉는 실패한 예이다. 달도 아니고 매화꽃도 아닌, 먹장구름에 소나기를 우리의 주인공은 '관조'하고 있다. 소나기라는 동세(動勢)는 분명 있지만, 그와 이루는 호응이 없기에 기운(氣韻)이 그만 시들해진다. 같은 소나기라도 청대(淸代) 황신(黃愼)의 「오호야우도(五湖夜雨圖)」〈그림4〉를 보라. 점점이 빗방울은 없어도 야밤의 폭우가 분명하게 다가온다. 확실히 이 화면에선, 한밤의 비를 두고 귀가를 재촉하는 어부의 움직임이 차갑게 쏟아지는 밤비와 호응하고 있다.

이러한 '기운생동화(氣韻生動畵)'들이 말하고자 하는 것은 다름 아닌 인상, 바로 초감각적이자 초이성적인 심미체험이다.[18]

18) 여기 이 기운생동화(氣韻生動畵)들의 인상은 '순수한 인상'이다. 인상만 떼어 놓고 볼 때, 인상에는 이러한 순수한 인상 말고도 '상징적 인상'이 있을 수 있다. 예컨대 '무아지경(無我之境)'이나 '일격(逸格)'을 표현하는 그림들이 그것이다. 이들이 순수한 인상의 그림과 다른 점은, 그것들이 분명 순수한 인상의 그림처럼 초감각적이긴 하나 여전히 '이성적(理性的)'이란 것이다. 초감각적인 형식['인상']이지만 그 형식의 아이콘이 의도하는 코드['상징']는 분명히 존재한다. 말하자면 차원이 다른 세계나 경지를 역설적으로 현시하는 것이다. 그리고 그러한 다른 차원은 엄연히 도달코자 지향하는 '이상(理想)'이기에 '이성적'이다. 따라서 무아지경화(無我之境畵)나 일격화(逸格畵)가 보여주는 인상은, 상징과 인상의 요소를 함께 내포하고 있는 '상징적 인상'이라 하겠다. 상징적 인상에 대한 좀 더 깊은 연구는 다른 지면을 기약하기로 한다.

Ⅲ. 인상 양식의 미학적 의미

우리가 어떤 회화작품을 좋다고 인정한다면 그 근거는 통상 그 작품에 관한 형상적 정보[색채·선·구도]에 기초한다고 볼 수 있다. 그런데 유가사유가 주류이데올로기였던 시기의 예술에서 중시되었던 것은 이러한 형상적 정보에 기초한 시각적 아름다움이 아니라 가치적 아름다움이었다. 그것은 '진선진미(盡善盡美)'와 '문질빈빈(文質彬彬)'이라는 유가미학 특유의 기제로부터 생산되는 것이다. 유가미학 체계는 미적 가치와 정치적·이데올로기적·도덕적

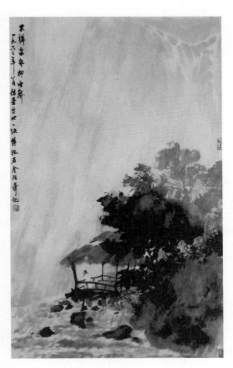

〈그림 3〉 傅抱石 — 山雨圖

가치를 합일하는 구조를 갖는다. 뿐만 아니라 『논어(論語)』의 도처에서는, 정교적 가치를 가장 잘 발휘하기 위해서 정작 필요한 가장 중요한 관건은 바로 예술정신임이 누누이 강조되고 있다.19) 유가미학이 강조하는 정교적 가치는 회화작품에서 의미적, 즉 가치담지적(value-laden) 정보로 나타난다. 유가사유가 지배이데올로기가 되고

19) "莫春者, 春服旣成, 冠者五六人, 童子六七人, 浴乎沂, 風乎舞雩, 詠而歸"(『論語·先進』), "志於道, 據於德, 依於仁, 游於藝"(『論語·述而』), "興於詩, 立於禮, 成於樂."(『論語·泰伯』)

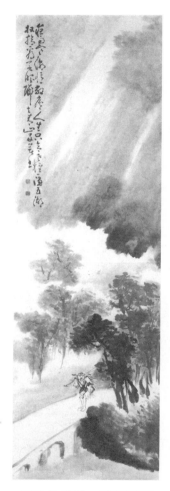

〈그림 4〉黃愼 ― 五湖夜雨圖

또한 이에 따라 예술사유의 정형이 된 후, 회화에 있어 가치담지적 정보는 형상적 정보보다 훨씬 중요한 요소가 되었다. 회화적 표현에서 가치담지적 정보가 형상적 정보보다 중요하게 만든 기제는 무엇일까? 그것은 바로 형상적 정보에 눌려 있던 혹은 부수되던 개별적 아이콘들에 의미와 가치를 부여하는 것이다. 이로써 그림의 재현적 형상들 속에서 이데올로기가 생산된다. 다시 말해서 시각적 형상들로부터 인식적 이데올로기가 생산되는 것이다.[20] 이는 곧 앞서 말한 아이콘과 코드의 관계이다. 시각적 형상들은 아이콘이며 인식적 이데올로기는 코드의 상징효과로 만들어지고 강화되는 것이다. 따라서 이러한 구조 아래에서의 회화예술행위란, 다시 말해서 유가적 이데올로기를 생산해내는 개별적인 아이콘들을 적절하게 배치하거나 혹은 조합한다는 것은, 유자(儒者)로서의 문인(文人)이 유가적 이데올로기를 작가 스스로 다짐하고 재확인하는 수양의 과정임과 동시에 작가로서의 문인과 감상자로서의 동료들 간에 서로의 의지를 확인하고 강

20) 졸고, 「"虛假文人"現象: 儒家美學範式在朝鮮後期藝術社會學裏的意義和價値」, 성균관대 유교문화연구소, 『儒教文化研究』(國際版) 6집, 2006 참조.

화하는 일종의 교류방법이었던 것이다.

　　유가미학의 구조 아래에서는 이렇게 개개의 형상[아이콘]에 그 형상만의 고유한 의미를 설정하여 조합함으로써 회화를 가치구현의 통로로 삼았다. 그리하여 미적 가치는 이데올로기적 가치와 동의어가 되어버렸다. '인상의 회화'가 가치 있고 의미 있는 까닭은, 그것이 길고 긴 이데올로기로서의 예술, 즉 정치와 윤리로 윤색되고 의미와 기능으로 점철된 '상징의 회화'와 확연히 구별되는 또 하나의 장르이기 때문이다.[21] 이러한 새로운 패턴의 기운생동화(氣韻生動畵)들에 나타난 특징은 인상의 대두 혹은 탈상징의 의미라는 말로 개괄할 수 있다. 상징으로부터 인상으로의 패러다임 전환은 형상적 정보의 가치담지적 정보에 대한 우위 획득을 의미하며, 이는 곧 유가적 예술에 대한 심미피로로부터 기인한 내권(內捲) 현상[22]의 한 단면이자 결과라 할 수 있다.[23]

21) 커힐(James Cahill)은 회화를 세 가지로 나누어 이해해야 한다고 주장한 바 있다. "첫째는 단순한 의미에서의 회화 자체와 그것의 물질적 존재, 스타일, 그리고 주제이다. 둘째는 넓은 의미에서의 의미이다. 회화의 고유함 너머에 있는 것을 보아야 한다는 것이다. 셋째는 회화의 기능이다. 당 시대의 사회적 상황 아래 회화는 어떻게 그리고 어떠한 환경 속에서 만들어지고 무슨 역할을 하는가를 읽어야 한다는 것이다."(James Cahill, *Three Alternative Histories of Chinese Painting*, Kansas City, Spencer Museum of Art, 1988, pp.37-38) 하지만 이 글에서 예시하는 그림에서 볼 수 있는 인상은 확실히 커힐이 말한 바의 의미나 기능으로는 설명할 수 없는 범주이다. 그것은 새로운 패러다임으로 간주해야만 한다.

22) 기어츠(Clifford Geertz)에 의하면, '내권화(內捲化: involution)'란 개념은 어떤 사회모식 혹은 문화모식이 어느 일정한 발전단계에서 모종의 확정적인 형식에 도달한 후에는 곧 정체상태에 빠지거나 다른 어느 고급모식으로 전화(轉化)하지 못하는 현상이다(Prasenjit Duara, *Culture, Power, and the State — Rural North China, 1900-1942*, Standford University Press, 1988, p.74).

인상 산수화의 특징은, 전통적 아이콘이 새로운 아이콘으로 패러다임시프트 되었다는 점이다. 회화양식변화의 가장 현시적인 특징은, 획정된 아이콘의 의미와 기능이 중요시되는 전통적 문인산수화에서의 아이콘의 정형성(定型性: formality)이 흔들리게 되었다는 점이다. 즉 전통적인 유의미(有意味)의 상징으로서의 아이콘에서 무의미한 아이콘으로, 다시 말해서 상징으로서의 아이콘이 아닌 인상으로서의 아이콘으로 변화가 나타난 것이다. 그리고 이러한 변화는 궁극적으로 이데올로기[문인세계관]적 밀도의 약화를 반영한다. 더나아가 이는 유가이데올로기의 일원적 사고의 틀이 깨지고 다원성을 의식하게 되는 문화쇼비니즘과 문화패권으로부터의 해방을 반영하는 것이라 할 수 있다. 결론적으로 이러한 형식의 변화에 담긴 예술사회학적 의미는 이데올로기로서의 유가의 해체 및 망탈리테

23) 이러한 내권(內捲) 현상에 기인한 유가에 대한 반발이 회화로 하여금 본격적으로 탈전통과 탈이데올로기적 형식을 표현하도록 요구한 것은 20세기에 들어선 이후였다. 예컨대, 1917년 천두시우(陳獨秀)는 뤼청(呂澄)의 "미술혁명(美術革命)"이란 구호에 호응하며 말할 때, 사의(寫意)만 존숭하며 사실적 묘사를 도외시하던 명청(明淸)의 화가를 주저 없이 혁명의 대상으로 삼았다. 그리곤 나아가 철저하게 서양화의 사실정신을 채용해야 한다고 단언했다(陳獨秀, 『答呂澄之〈美術革命〉』; 沈鵬 等 編, 『美術論集』(四), 北京, 人民美術出版社, 1986, pp.10~11; 胡繼華, 『宗白華文化幽懷與審美象征』, 北京, 文津出版社, 2005, p.109에서 재인용). 당시 캉여우웨이(康有爲)・천두시우(陳獨秀)・차이위앤페이(蔡元培) 등이 중국회화의 사의(寫意) 정신을 비판한 것은, 정신개조를 위해 이른바 형상이 전신(傳神)의 통로가 되었던 구조의 "구 전통"을 타파하자는 것이었다. 즉 '상징'이라는 전형형상(典型形象)을 무너뜨리고자 서양화의 사실(寫實) 정신의 수용을 강조했던 것이다. 필자가 여기서 제기하는 상징으로부터 인상으로의 패러다임 전환은, 위의 예(例)와 같은 '역사적 사실'이나 '현시적인 문예사조'를 말하는 것이 아니라 기운생동화(氣韻生動畵)에 나타난 '미의식의 흐름'이란 전화(轉化)의 일면을 말한 것이다.

(Mentalitè)[24])로서의 탈유가의 대두라 할 수 있다. 즉 그 패러다임 전환은 이데올로기로서의 예술로부터 정치와 윤리가 탈색된 예술, 즉 망탈리테를 대변하는 예술로의 전화(轉化)를 의미하는 것이다.[25] 혹은 적어도 특정 화가 자신이 이러한 점을 의식하지 않았다 하더라도, 우리는 그들의 그림에 무의식적으로 반영된 시대사유의 전환을 읽을 수 있는 것이다. 기운생동화의 인상적 전신이 유가이데올로기에 대한 '허물기'까지에는 이르지 못했더라도 인상의 시대를 개척했던 것만은 분명하다.

24) '망탈리테'는 사회문화 현상의 바닥에 자리 잡은 무의식적인 집단사고 혹은 생활습관으로 이해된다.(조한욱, 『문화로 보면 역사가 달라진다』, 책세상, 2000, p.39 참조)

25) 졸고, "Paradigm Shifts of Regions and Icons: The Aesthetical Significance of Kim Hong-do's Paintings", 서울, Korea Journal, Korean National Commission for UNESCO, Vol. 46 No. 2 Summer, 2006 참조.

참고문헌

임태승, 『상징과 인상: 동아시아미학으로 그림읽기』, 학고방, 2007.

임태승, 『아이콘과 상징: 그림으로 읽는 동아시아미학범주』, 미술문화, 2006.

임태승, 「"虛假文人"現象: 儒家美學範式在朝鮮後期藝術社會學裏的意義和 價値」, 성균관대 유교문화연구소, 『儒教文化研究』(國際版) 6집, 2006.

임태승, "Paradigm Shifts of Regions and Icons: The Aesthetical Significance of Kim Hong-do's Paintings", Korea Journal, Korean National Commission for UNESCO, Vol. 46 No. 2 Summer, 2006.

조한욱, 『문화로 보면 역사가 달라진다』, 책세상, 2000.

徐復觀, 『中國藝術精神』, 上海, 華東師範大學出版社, 2005.

邵宏, 「謝赫"六法"及"氣韻"西傳考釋」, 『文藝研究』 2006年 第6期.

李洲良, 「錢鍾書對"韻"的闡釋」, 『北方論叢』 2003年 第4期.

錢鍾書, 『管錐編』, 北京, 中華書局, 1986.

錢鍾書, 『談藝錄』, 北京, 中華書局, 1984.

宗白華, 『宗白華全集』, 제2권, 合肥, 安徽教育出版社, 1994.

胡繼華, 『宗白華 文化幽懷與審美象征』, 北京, 文津出版社, 2005.

George Rowley, Principles of Chinese Painting, Princeton, Princeton University Press, 1970.

James Cahill, Three Alternative Histories of Chinese Painting, Kansas City, Spencer Museum of Art, 1988.

Prasenjit Duara, Culture, Power, and the State — Rural North China, 1900-1942, Standford University Press, 1988.

도판 목록

그림1_ 「정청송풍도(靜聽松風圖)」, 남송(南宋) 마린(馬麟), 비단에 채색,
226.6×110.3cm, 타이베이고궁박물원(臺北故宮博物院) 소장.

그림2_ 「인기도(人騎圖)」, 청(淸) 임예(任預), 종이에 채색, 111.9×46.1cm,
중국 상하이박물관(上海博物館) 소장.

그림3_ 「산우도(山雨圖)」, 중국(中國) 푸빠오스(傅抱石), 종이에 채색,
81.8×49.6cm, 중국 난징박물원(南京博物院) 소장.

그림4_ 「오호야우도(五湖夜雨圖)」, 청(淸) 황신(黃愼), 종이에 수묵,
183×55.3cm, 중국 광저우미술관(廣州美術館) 소장.

조선 문인화의 흐름

_ 이경자(李庚子)

Ⅰ. 서 론

　문인화는 위진 남북조의 귀족인 선비들 사회에서 산수시(山水詩)의 성장과 함께 문학화하여 당과 오대를 지나면서 수묵화 출현과 일품화평이라는 정신적 가치부여를 하여 색(色)과 형(形)을 그대로 재현하는 회화 위에 형태를 간략하게 하여 수묵으로 그려진 그림의 가치를 올려놓았다. 이를 문인화(文人畵)라고 한다.

　북송대에 이르면 회화창작과 이론방면에서 주체의식을 가진 문인들이 자신들의 철학이 가지는 관심사와 회화의 기능을 융합하여 이를 완성해 내는데 이것이 북송후기 소동파를 중심으로 발의한 사의적(寫意的) 기법의 문인화이다.

　문인화는 보다 철학적이고 지적(知的)인 미술로서 사의적(事意的) 표현으로 즉, 회화를 시각적인 데서 사의적인 단계로 올려놓았다고 할 수 있다. 문인화는 형상 밖에 자연의 경계[象外之象]에 심의를 의탁하고 수양과 학습을 통한 문기를 통하여 생동하는 미감을 전달하는 회화양식이자 사고체계이다.

우리나라 문인화는 조선시대 이전 고려시대부터 회화가 성행했는데 고려의 학자들이 중국의 영향을 받아 그림에 대한 관심을 가지고 있었으며 상류 계

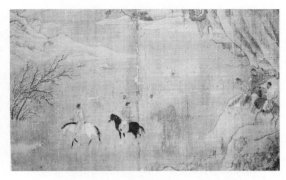

〈그림 1〉 이제현 ― 기마도강도(騎馬渡江圖)

급들이 그림을 향유하고 이해를 했고 지성인으로 그림에 관심이 있었던 인물로는 김부식(金富軾, 1075~1151), 이규보(李奎報, 1168~1241), 이녕(李寧, 11세기) 등이 있으며, 이 중 김부식은 중국에 사신으로 갔을 때 송의 휘종(徽宗)이 〈추성흔낙도(秋成欣樂圖)〉를 하사한 일이 있어 중국과의 회화 교류가 있었으며, 고려에서는 화가를 파견하여 중국의 그림을 도본해 오거나 국고를 들여 그림을 구입하였다.

이규보는 문인화에 대한 기록을 남겼으며, 그림에 대한 문장이 50여 편이나 전해지고 있다. 한국의 문인화는 사실상 이제현(李齊賢, 1287~1367)에 의해 시작되었다고 보여진다. 이제현은 고려말의 성리학자로 시, 서, 화에 매우 밝았으며 고려 충숙왕 원년(1314년) 정월에 원(元)나라에 들어갔는데, 또한 조맹부(趙孟頫), 주덕윤(朱德潤) 등 문인화가 등과 교유하고 당시 원의 대초상화가인 진감여(陣鑑如)에게 자신의 초상화를 그리게 하여 중국의 화가와 그림을 접했으며, 자신도 그림을 배운 것으로 판단된다. 현재 국립박물관에 이제현의 필(筆)로 전하는 〈기마도강도(騎馬渡江圖)〉를 보면 알 수 있다. 이로써 이제현은 훌륭한 문인화가로서 고려에 이미 문인화가 시작되었음을 알 수 있다.

고려 중기 이후 문인귀족들에 의해 매·죽(梅·竹)을 중심으로

유행했는데 조선시대에도 이어졌다. 조선 선비들이 연구한 성리학
은 한국문인화를 비롯해 미술문화 전체에 유교적인 미의식을 새로
이 형성시켰다. 그 시대 참된 유학자들은 사사로운 감정에 얽매이
거나 흔들리는 것을 경계해 정의롭고 청빈한 삶을 도리로 여겼는데,
이러한 기풍은 감각적이고 화려한 채색화보다 담백한 수묵화로 이
어졌다. 모자란 듯하면서도 결코 모자라지 않은, 구수하고 소박한
맛이 그대로 자연의 조화라는 점이 적용되었고 조선시대 문인화의
참 면목은 인위적인 것보다 자연스러운 것에 있었다.1)

　　본고는 조선시대 문인화의 흐름을 각 시기별로 나누어 특징을
살펴보고, 우리 선조들이 살아 온 선비들의 풍류를 살펴보며 현대를
살아가는 현대인들의 감성에 도움이 되고자 한다.

Ⅱ. 조선시대 문인화의 흐름

1. 조선 초기(15세기의 문인화)

　　조선 초기는 1392년에서 1550년경에 해당되며, 북송문인화풍
을 토대로 고려시대의 전통과 여말선초(麗末鮮初) 유입된 원대 문인
화풍, 그리고 사행(使行) 등을 통해 접촉한 명대의 문인화풍 등 다양
한 요소들이 축적되면서 조선고유의 독자적 양식의 형성을 모색해
가는 시기의 문인화이다.

　　고려말(高麗末)에 원의 사대가(四大家)인 황공망(黃公望), 예찬(倪
瓚), 왕몽(王蒙), 오진(吳鎭) 등의 문인화풍이 전해져 조선 초기의 유
학자(儒學者)들의 문인화인식이 매우 높아졌다. 이 시기의 그림들은
화면의 구성 및 묘사에서 대담하고 함축성이 있으며 필치의 흐름이
기운생동하고 간결하며, 색채와 명암의 표현수법이 잘 표현되었다.

1) 강행원, 『한국문인화』, 한길아트, 2011, pp.42~43.

고려시대와 마찬가지로 조선왕조 시기에도 궁중은 물론 사대부들 사이에도 중국회화 및 우리 회화를 수집하고 즐겨 감상하는 경향이 짙었다. 웬만한 사대부이면 몇 폭 정도의 그림은 지니고 있었으며, 자주 화찬(畵贊)을 썼음이 문집의 기록 등을 통하여 전해지고 있다.

조선왕조시대 중에서도 국초부터 약 1550년경까지의 문인화는 여러 면에서 조선시대 문인화의 근간을 이루고 있다고 볼 수 있다. 초기의 문인화는 문화의 꽃을 피운 세종대왕(1470~1494) 때에 안견, 강희안 등 혜성 같은 대가들이 배출되어 가장 큰 발전을 이룩했다.

조선초기에는 고려시대에 축적된 중국문인화가 다수 전승되었으며, 연경(嚥京)을 중심으로 명과의 교류도 활발히 이루어졌다. 그 결과 조선초기의 화단은 중국으로부터 전래되어 한국적 화풍의 형성에 도움을 준 몇 가지 화풍들이 있다.

첫째 북송의 이성(李成)과 곽희(郭熙), 그리고 그들의 추종자들이 이룩한 이곽파(郭熙派) 화풍이고, 둘째 남송의 화원이었던 마원(馬遠)과 하규(夏珪)가 형성한 마하파를 위시한 원체(元體)화풍이며, 셋째 명대의 원체화풍, 넷째 절강성(浙江省) 출신인 대진(戴進)을 중심으로 하여 명초에 이룩된 절파(浙派)화풍이 있고, 다섯째 북송의 미불(米芾), 미우인(米友人) 부자에 의해 창시되고 원대의 고극공(高克恭) 등에 의해 발전된 미법산수화풍(米法山水畵風) 들이다. 또한 중국으로부터 전래된 여러 가지 화풍들을 토대로 한국적인 발전을 이루어 낸 조선 초기의 문인화는 일본의 무로마찌(室町) 시대의 수묵화에 많은 영향을 미치기도 하였다.[2] 이 밖에도 조선 초기에는 동물화와 묵죽(墨竹) 등에서도 한국적 취향이 뚜렷한 화풍이 발전되어 주목을 끈다.

2) 안휘준, 『한국 회화의 이해』, 시공사, 2007, p.243.

2. 조선 중기(1550~1700)

조선 중기는 성리학적 체계와 문화가 점차 기반을 잡아가며 새로운 사회와 문화를 창달해 가려는 시도들이 다양하게 표출되던 시기로 수묵문인화가 크게 유행하며 이전과 다른 새로운 변화를 보였고, 묵매, 묵죽을 위시한 사군자화가 본격적으로 그려지기 시작했다.

임진왜란(壬辰倭亂), 정유재란(丁酉再亂), 병자호란(丙子胡亂) 같은 전란을 겪으면서 혼돈과 고난의 위기를 경험하고 극복하는 과정에서 사군자가 지닌 심상인 절개와 지조는 당시 문인 사대부들에게 가장 절실하게 요구되는 덕목이었고 정서였다.

정묘호란과 병자호란 직전에 동기창(董其昌, 1555~1636)이 '문인화'라는 용어를 사용하였다. 동기창을 중심으로 이루어진 화파는 주로 원대 회화의 정신과 양식을 계승하고 이를 미적 기준으로 삼았다. 중기에 들어 사대부 출신 김시(金禔)를 비롯해 왕실 출신 이경윤(李慶胤) 등이 크게 진전시켰다.

이 시대 회화에서 몇 가지의 중요한 사실들을 간추리면 첫째, 안견파 화풍을 비롯한 조선초기의 화풍들이 한편으로 계속되었고, 둘째, 조선 초기에 강희안 등에 의해 수용되기 시작한 절파계(浙派系) 화풍이 크게 유행하였으며, 셋째, 조선초기의 이암(李巖)에 이어 김식(金埴), 조속(趙涑) 등에 의해 영모나 화조화 부문에 애틋한 서정적 세계의 한국화가 발전하게 되었고, 묵죽, 묵매, 묵포도 등에도 이정, 어몽룡, 황집중, 허목 등의 훌륭한 화가들이 배출되었다.

이 밖에 중국으로부터 남종문인화가 전래되었고, 소극적으로나마 수용되기도 하였다. 조선초기의 화풍들 중에서도 특히 안견파 화풍은 조선중기에도 지속되었으며, 이정근, 이흥효, 이징 등의 작품들에 안견파 화풍의 영향이 특히 강하게 나타나고 있다.

절파화풍은 15세기 중엽부터 강희안 등의 진취적인 화가들에

의해 수용되기 시작하였으며, 중기에 이르러서는 김시, 이경윤 등의 선비화가들에 의해 보다 적극적으로 추구되었고, 후에는 김명국 같은 뛰어난 화원들이 이를 바탕으로 강한 필치의 화풍을 이루어냈다. 그러면서도 조선중기의 화가들은 절파화풍과 함께 안견파의 그림도 그리는 경향을 보이고 있다.

영모화나 화조화의 부분에서는 천진스런 동물의 모습을 그린 이암에 이어 산수를 배경으로 음영(陰影)을 구사하여 독특한 경지의 우도(牛圖)를 그린 김식, 화조화에서 일가를 이룬 조속과 조지운 부자 등이 한국회화의 색다른 경지를 이룩하였다. 이러한 조선중기의 전통은 조선후기로 이어져 변상벽의 고양이 그림들에서도 완연히 나타난다.

3. 조선 후기(1700~1850)

조선 후기는 앞 시기에 비해 월등하게 많은 자료가 전하고 있을 뿐만 아니라, 우리나라 미술사에서 전통회화가 가장 다양하게 발전했던 시기이고,[3] 특기할 만한 새로운 경향의 미술을 탄생시켰던 시기이다. 가장 한국적이고 민족적이라 할 수 있는 화풍들이 이 시대를 풍미하였으며, 이와 같은 후기의 미술은 15세기 중엽 세종대왕의 재위연간(1419~1450)을 전후하여 꽃피웠던 초기의 미술에 비교되는 훌륭한 것이었다. 이러한 새로운 경향의 회화가 형성된 배경은 조선후기를 지배한 시대적 특성에 기인했던 것이라 볼 수 있겠다.

조선후기에는 현실적인 문제들을 연구대상으로 삼아 비판적 태도를 취했던 실학이 영조(1725~1776)와 정조(1777~1800)를 거쳐 순조조에 이르는 동안 활발하게 기세를 펼쳤는데 이러한 실학의 대두는 조선후기 문화의 전반에 걸쳐 매우 중대한 의의를 지닌다. 실

3) 홍선표, 『조선시대회화사론』, 문예출판사, 2008, p.62.

학의 영향으로 서구문화의 간접 전래와 실학자 박지원, 박제가, 김정희 등이 연경(燕京)의 출입으로 회화가 사대부들의 여가적 취미로 생각하지 않고 누구나 즐길 수 있는 분야로 사회적 분위기가 전환되었다. 상업의 발달과 애국심의 향상으로 일반대중에게도 예술면에서 인간주의적인 태도를 표방하였고, 회화사조는 새로운 화법의 전개로 절파화풍이 쇠퇴하고 한국적인 문인화가 유행하기 시작하였다.

이 시대에는 청조(淸朝)의 강희(康熙, 1662~1722), 옹정(擁正, 1723~1735), 건륭조(乾隆朝, 1736~1795)의 회화와 그곳에 전래되어 있던 서양화풍이 전해졌으며, 이들은 우리의 문인화 발전에 많은 영향을 미치게 되었다. 조선후기의 새로운 경향들이 구체적인 모습을 나타내기 시작한 시기는 대략 숙종조 후반에 해당하는 1700년경을 전후로 볼 수 있다.

새로운 화법과 새로운 회화관의 탄생에 기반을 둔 조선후기 회화의 조류로는, 첫째, 중기 이래 유행하였던 절파의 화풍이 쇠락하고 그 자리에 문인화 또는 남종화가 본격적으로 유행하게 된 점이며 둘째는, 우리나라의 자연경관을 소재로 한 독특한 표현인 실경산수(實景山水), 진경산수(眞景山水)가 대두되고 조선고유의 독자적 양식의 형성을 모색한 점 셋째로, 풍속화가 풍미하게 되었고 서양화법이 부분적으로 수용된 점 등이다.

새로운 화풍이 대두되면서도 조선초기와 중기의 전통적인 화풍들이 계승되었는데 이러한 추세는 초상화를 비롯한 인물화, 산수화, 동물화, 대나무, 매화, 포도의 그림 등에도 현저하게 나타나고 있다. 즉, 새로운 화풍에의 창조는 그 이전의 전통이 밑거름이 되고 있음을 조선후기의 문인화에서 찾아볼 수 있다.

4. 조선 말기(1850~1910 한일합방) - 19세기 문인화

조선 말기는 조선시대의 맨 마지막 시기로서 근대라고도 불리워지는 시기이며, 현대를 사는 우리와 가장 밀접하게 연결되어 있다. 이 시기를 조선 후기 회화의 퇴락과 보수화의 부활 측면에서 보는 부정적 시각 때문에 금세기 바로 전 단계인데도 불구하고 19세기 회화에 대한 연구는 그다지 활발하지 못한 편이다.[4] 이 시대는 대내외적으로 매우 불안한 정세를 보였던 시기였다. 대내적으로는 안동 김씨의 세도정치가 극을 향하여 있었으며 동학(東學)운동이 일어났고 대외적으로는 병인양요(丙寅洋擾), 신미양요(辛未洋擾), 운양호사건을 비롯하여 1910년 일제에 의해 강압적으로 병합되기까지 열강들의 각축이 끊임없이 이어지는 상황이었다.

조선 말기의 초엽인 19세기 중엽에는 청조(淸朝)의 학술과 문화의 자극을 받아 김정희(1786~1856)를 중심으로 고증학(考證學)과 금석학(金石學)이 발달되었다. 또 개화사상이 싹트고 성장하였으며, 사회적 신분의 격차가 완화되고 평민문학이 융성하게 되었다. 중인계층의 문화적, 학술적 활동은 이러한 배경이 활기를 띠었기 때문에 가능하였으며 조선후기에 한역관(漢譯官)으로 난초와 죽을 잘 그렸던 수월헌 임희지는 그 대표적 예가 될 수 있다.

조선말기의 회화는 이 시대 특유의 성격과 양상을 띠게 되는데, 조중교류(朝中交流)에 의해 중국의 강남문화가 들어오기 시작하는데 추사가 가장 큰 역할을 했다. 추사 김정희(1786~1856)를 중심으로 한 문자향 서권기(文字香 書卷氣)를 숭상하는 남종화풍이 확고한 기반을 다지게 된다. 김정희와 그를 추종한 우봉 조희룡(1789~1866), 소치 허유(1809~1892), 고람 전기(1825~1854) 등을 위시한 남종화가들은 사의(寫意)를 존중하고 형사(形似)를 경시하는 남종문인화를 크

4) 홍선표, 『조선시대회화사론』, 문예출판사, 2008, p.71.

게 발전시켰으며, 동시에 토속적인 진경산수와 풍속도에는 쐐기를
박는 결과를 초래했다고 볼 수 있다.

남종화풍은 추사파의 주도 아래 조선말기 화단의 주류로 부상하
였다. 이 시대에는 서양화법이 광범위하게 수용되었으며 이의 영향
은 궁궐도(宮闕圖)나 기명절지도(器皿折指圖), 민화 등에 종종 나타나
게 되었다. 이 밖에 나비를 그린 일호 남계우(1811~1888), 난초를 잘
그린 흥선 대원군 이하응(1820~1898), 괴석을 잘 그린 향수 정학교
(1832~1914) 등이 활동하였다.

오원 장승업(1843~1897)은 우리나라의 근대 및 현대의 회화와
관련하여 가장 주목되는 조선 말기의 화가이다. 장승업의 다양한
화풍은 해사 안건영(1841-1876)에게 영향을 미쳤으며 심전 안중식과
소림 조석진에게 전해져 근대회화의 토대가 되었다

19세기와 20세기 초에 걸치는 근대화단에서는 난초를 잘 그린
소호 김응원(1855~1921)과 운미 민영익(1852~1914), 대나무 그림에
뛰어났던 해강 김규진(1868~1933) 등이 활동하였다. 근대화가들 중
에서 안중식과 조석진의 문하에서 심산 노수현(1899~1978), 청전 이
상범(1897~1972), 소정 변관식(1899~1976), 이당 김은호(1892~1979)
등이 배출되었으며, 이들은 근대와 현대의 한국적 전통을 이어주는
역할을 하게 된 것이다.

Ⅲ. 조선시대에 활동한 화가들

1. 조선전기에 활동한 화가들

(1) 안평대군(李瑢, 1418-1453)

세종의 셋째 아들로서 이름은 용(瑢)이고, 자는 청지(淸之), 호
는 비해당(匪懈堂), 매죽헌(梅竹軒), 낭간거사(琅玕居士) 등을 사용했
고, 어려서부터 학문을 좋아하고 시·서·화에 모두 능해 삼절이라

칭했다. 그는 특히 당대 제일의 서예가로 명망이 높았다. 중국의 사
신들이 올 때마다 그의 필적을 얻어갔다고 한다. 1453년 계유정난
(癸酉靖難)에 형 수양대군에게 희생당하면서 그가 남긴 시문서화(詩
文書畵)가 인멸되는 비운도 함께 겪었다. 안평대군(安平大君)이 그린
그림의 진적이 단 한 점도 전해지지 않았다는 것이 아쉬운 점이다.
그는 서화를 많은 양 보유했는데 안평대군의 소장품에 관하여 신숙
주가 1445년에 쓴『보한재집(保閑齋集)』화기(畵記)에 의하면 안평이
서화 222축을 수장했다고 적고 있다. 17세쯤부터 10여 년간 모은
중국 서화가 192점인데, 고개지(顧愷之), 왕유(王維), 소동파(蘇東坡),
곽희(郭熙), 조맹부(趙孟頫), 선우추(鮮于樞) 등 명가들의 작품으로 일
관했다. 현존하는 안평의 친필은 〈몽유도원도(夢遊桃源圖)〉 발문이
대표적이다.[5]

(2) 안견(安堅, 1418~1452)

세종·문종조에 활약하였고 자는 가도(可度), 호는 현동자(玄洞
子)이다. 특히 안평대군의 은총을 받아, 대군의 중국화 수집을 통해
원대의 이곽파(李郭波) 화풍을 파악하였다. 화원화가로 〈몽유도원
도(夢遊桃源圖)〉를 그렸다.

〈몽유도원도〉는 1447년(세종 29년)작으로 안평대군이 꿈에 도
원에서 본 광경을 안견에게 말하여 그리게 한 것으로, 도연명(陶淵
明)의 《도화원기(桃花源記)》와도 밀접한 관계가 있다. 그리고 그 양
식도 여러 가지 특색을 지니고 있다. 일본 덴리[天理]대학 중앙도서
관에 소장되어 있다.

특징은 그림의 줄거리가 두루마리 그림의 통례와는 달리 왼편
하단부에서 오른편 상단부로 전개되고 있으며 왼편의 현실세계와
오른편의 도원세계가 대조를 이루고, 몇 개의 경관이 따로 독립되어

5) 강행원,『한국문인화』, 한길아트, 2011, pp.52~53.

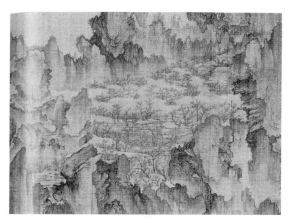

있으면서도 전체적으로는 큰 조화를 이루고 있다. 또 왼편의 현실세계는 정면에서 보고 그렸으나 오른편의 도원세계는 부감법(俯瞰法)을 구사하였다.

〈그림 2〉 안견 — 몽유도원도

안평대군의 발문을 보면, 안견은 이 그림을 3일 만에 완성하였다고 하며, 거기에는 안평대군의 발문(跋文)을 위시해서 신숙주(申叔舟)·이개(李塏)·정인지(鄭麟趾)·박팽년(朴彭年)·서거정(徐居正)·성삼문(成三問) 등 그 당시의 대표적 화가들의 32편에 달하는 자작시가 자필로 적혀 있어 그 내용의 문학적 성격은 물론, 서예사적으로 큰 가치를 지니고 있는 시·서·화 삼절을 이루는 기념비적인 작품이다.[6] 그림과 그들의 시문은 현재 2개의 두루마리로 나뉘어 표구되어 있다. 이 그림은 안견의 대표적인 유일한 진작(眞作)으로, 그 후의 한국 산수화 발전에 큰 영향을 끼쳤다.

(3) 강희안(姜希顏, 1419~1446)

호는 인재(仁齋)이고, 직제학 호조참의를 지낸 문과 출신자로, 조선 전기를 대표하는 문인화가로, 성리학을 연구하는 유학자로, 회화에 많은 관심이 있어 수준 높은 문인화를 그렸다. 대표작으로 〈고사관수도(高士觀水圖)〉, 〈산수도〉가 있다. 그러나 강희안은 그림은

6) 안희준, 『한국 회화의 이해』, 시공사, 2007, p.171.

천인들이 하는 것으로 인식하고 그림그리기를 꺼려하였다.

그는 말하기를 "서화는 천한 기술이므로 후세에 이름을 전하면 마침내 치욕의 이름을 남길 뿐이다"[7]라고 한 서화천기설(書畵賤技說)은 조선 사회가 계급체계를 중요시한 만큼 파장도 컸다. 서화의 여기 문화를 위축시킨 점에서 아우 강희맹과는 다른 견해를 가지고 있었다. 오늘날 한국 문인화 발전의 저해요인이 되었다.

(4) 강희맹(姜希孟, 1424~1483)

호는 사숙재(私淑齋)이고, 강희안의 동생으로 조선조 초기 조정의 핵심 관리였으며, 시서화를 여기(餘技)로 삼는 풍아한 가풍이 이어져 깊은 조예를 갖춘 강희맹은 화원의 우두머리인 도화서제조(圖畵署提調)를 지낸 일이 있다. 문장에서는 백형 인재보다 뛰어 났지만 정치 참여에 바빠 서화작품에는 형만큼 천착하지 못하였다. 사숙재의 가문은 아버지 완역재부터 누이에 이르기까지 고려부터 시서화기예 가풍을 그대로 이어온 가문이다. 화론을 누구보다도 잘 이해한 사람으로 문인화 발전에 많은 인식을 주었다. 현존하는 작품으로 〈독조도(獨釣圖)〉가 유일하다.

강희안은 그림을 천기(賤技)로 본 데 반해 강희맹은 서화는 천한 것이 아니라 서화를 하는 마음가짐에 따라 달라진다는 말로 통념을 바꾸었다. 그의 이론을 살펴보면, "모든 화가들의 그림에 기예는 비록 같으나 마음을 씀에 있어서는 다르다. 군자의 그림은 우의(寓意)일 뿐이고 소인의 그림은 유의(留意)일 뿐이다. 유의로 그림을 그리는 자는 그림을 선생한테서 배우고 장인의 직업을 가진 자며, 그림을 그리는 기술을 팔아서 생활을 하는 사람을 말하고, 우의로 그림을 그리는 자는 지체 높은 사람이나 선비와 같은 사람들로 마음에 묘리(妙理)가 깊은 소이를 말한 것이니 어찌 가히 마음속에 유의가

7) 書畵賤技 流轉後世 殘存汚名.

쌓여 있을 것인가?"라고 하였는데, 강희맹은 문인화를 우의(寓意)라 하고 화원화를 유의(留意)라고 하였다.

조선 초기 문인들은 시·서·화를 같이하는 여흥이나 사군자 같은 제한된 소재를 일기(一技)로 삼았으며, 즉흥적이고 자유로운 유한의 감정을 즐겼다. 양식에서는 문인화와 화원화의 구별이 없었으며 계층 사회의 편의상 대칭 개념으로 사부화(士夫畵)와 직인화(職人畵)로 구분했다.

(5) 신사임당(申師任堂, 1504~1551)

조선 초기와 중기를 이으며 15세기에 활동한 조선 최초의 여류 문인화가로, 시·서·화에 뛰어났다. 조선 시대는 서화천기와 더불어 남존여비사상이 맞물린 시대였지만 신사임당은 결혼 후에도 시집과 친정을 오가며 살았고 남편과 동등한 동반관계를 나눈 것으로 알려졌다. 덕행과 재능을 갖춘 현모양처로 칭송받는다. 슬하에 아들 넷과 딸 셋을 두었는데 셋째 아들이 조선의 대학자이자 경세가인 율곡 이이(李珥)이다. 사임당의 전하는 그림은 40여 점이 전하는데 산수, 포도, 묵죽, 묵매, 초충 등 소재가 다양하다. 특히 초충도(草蟲圖)를 잘 그렸다. 극히 섬세하고도 우아한 우미함을 전개했던 이 초충시리즈들은 여류로서 그가 도달한 정화(精華)의 경지를 엿볼 수 있을 뿐만 아니라 한국 회화사에서도 중요한 의의를 갖는 장르를 보여 준 경우이다.

풀과 벌레 그림으로 국립중앙박물관 소장〈초충도 팔곡병풍〉과 강릉 오죽헌 율곡기념관이 소장한〈십곡병풍〉이 대표작이다.

(6) 이암(李巖, 1499~1566)

세종대왕의 넷째아들인 임영대군(臨瀛大君)의 증손으로, 호는 두성령(杜城令)이며, 조선 초기 후미를 장식한 한국적인 동물화로 독특한 세계를 펼쳐 보였다. 이암은 대표적인 영모화가로서 주로 개나 고양이를 그린 작품이 많으나 배경은 화훼로 능숙하게 처리했

다. 수묵농담의 음영으로 처리한 동물
이 배경과 조화를 이루는 화풍은 독특
하다. 화면에 담긴 화조의 묘사도 밝고
섬세한 색감 탓에 원체화풍의 인상이
느껴지지만 실제 채색과 구륵(鉤勒)의
선묘는 대범한 수묵 효과를 살려낸 것
이다.8) 이암의 영모화 화풍은 김식, 변
상벽 등으로 이어져 우리나라 동물화의
근간이 되었으며 특히 강아지 그림에서
는 독보적인 경지를 이루었다. 대표작
으로 국립중앙박물관 소장인 〈모견도
(母犬圖)〉와 삼성미술관 리움 소장 〈화
조구자도(花鳥狗子圖)〉를 들 수 있다.

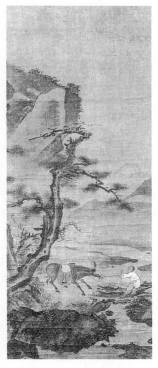

〈그림3〉 김시 ― 동자견려도

2. 조선중기에 활동한 화가들

(1) 김시(金禔, 1524~1593)

호는 양송당(養松堂)이며, 몰락한
사대부가의 선비화가로 조선 명종과 선
조때 주로 활동했다. 공포정치를 행한 좌의정 김안로의 아들이자
선비화가 김식의 조부이다. 절파화풍. 산수, 인물, 우마, 화조에 뛰
어났다. 한국적인 정취를 풍기는 소 그림과 화조화 등 한없이 정겹
고 따뜻한 그의 화풍은 손자 김식(金埴)과 김집(金壏)에게 전수되어
발전했다. 최립의 문장, 한호의 글씨, 김시의 그림이 이 시대를 대표
할 정도이다. 〈동자견려도(童子牽驢圖)〉가 보물 제783호로 전해온
다.9)

8) 이태호, 『조선후기 회화의 사실정신』, 학고재, 2002, p.331.

(2) 이경윤(李慶胤, 1545~1611)

자는 수길(秀吉), 호는 낙파(駱坡)이고, 학림정(鶴林正)이라는 작위를 받은 왕족 사대부가 출신으로 아우 이영윤과, 아들 이징과 더불어 대를 이었다. 그는 한 세대 선배인 김시와 더불어 조선 중기 화단의 새로운 화풍인 절파계(浙派系) 산수를 정립한 문인화가이다. 전래된 그림이 많지 않은 16세기 말 17세기 초에 있어 회화사적인 업적을 대변하듯 유작이 다수 남아 있다. 산수와 인물을 잘 그렸는데, 특히 인물 중심의 소경산수를 중심으로 절파화풍의 특징을 잘 보여준다. 전해지는 작품으로 〈고사탁족도(高士濯足圖)〉, 〈산수인물도〉, 〈관폭도(觀瀑圖)〉가 있다.

(3) 이영윤(李英胤, 1561~1611)

이경윤의 동생으로 자(字)는 가길(嘉吉)이고 죽림수(竹林守)라는 작위를 받았다. 중국을 체험하지 못한 이영윤은 그간 사대부들이 지향해 온 절파화풍과 달리 원대의 대가 황공망의 남종문인화를 받아들인 것이 형 이경윤과 대조적이다. 〈방 황공망산수도(倣黃公望山水圖)〉가 전해진다.

(4) 이징(李澄, 1581~?)

자는 자함(子涵), 호는 허주(虛舟), 이경윤(李慶胤)의 서자(庶子)로 벼슬은 주부(主簿)를 하였다. 화가의 화업을 이어받아 각종 서체를 익히고 중국화가 맹영광(孟永光)의 지도를 받아 조선에서 보기 드문 착색화(着色畵)로 눈길을 끌었으며 산수화를 많이 그렸다. 대표작으로 〈니금산수도(泥金山水圖)〉, 〈연사모종도(煙寺暮鐘圖)〉가 있다.

(5) 탄은 이정(灘隱 李霆, 1541~1626)[10]

자는 중섭(仲燮), 호는 탄은(灘隱)이다. 세종의 현손이며 익주군

9) 강행원, 『한국문인화』, 한길아트, 2011, pp.127~128.

10) 이정의 태어난 연도가 『국역 근역서화징』(시공사, 2001.) p.382에는 1541년으로 되어 있고, 『간송문화 제80호』(한국민족미술연구소, 2011.) p.127에는 1554

(益州君) 이지(李枝)의 아들이다. 중종 36년 신축(1541년)생이며, 석양
정(夕陽正)에 제수되었고 뒤에 석양군(石陽君)으로 승진했다. 대 그림
을 잘 그렸고 시에도 능했으며 글씨도 잘 썼다.[11] 이정의 묵죽화는
조선묵죽화의 전범(典範)이라 하고, 묵죽화에 있어서 유덕장(柳德
章)·신위(申緯)와 함께 조선시대 3대 묵죽화가로 꼽힌다. 임진왜란
때 왜적의 칼을 맞아 팔을 다치는 화를 입었으나, 곧 이를 극복하고
이전보다 더 뛰어난 묵죽화를 그렸다. 이를 명확히 보여주는 작품이
《삼청첩(三淸帖)》이다. 《삼청첩》은 탄은이 41세에 죽화(竹畵) 12
면, 죽과 난이 어우러진 것 1면, 매화 4면, 난화(蘭畵) 3면을 치고 그
뒤에 5종의 제시를 덧붙여 꾸며낸 일종의 시화첩(詩畵帖)이다.[12]

이정 묵죽화의 특징을 보면 첫째 적절한 농담묵(濃淡墨)으로 대
를 잘 표현하고, 능숙한 붓놀림으로 대상의 생김새를 사실로 묘사하
였고, 둘째 계절에 따라 미묘하게 변화하는 대나무 그림을 그렸다.
셋째 대나무 그림에 양죽(陽竹)과 음죽(陰竹)을 상대적으로 조화롭게
대치하여 기(氣, 대나무의 정신)가 잘 표현되었다. 후에 유덕장(柳德
章) 등에게 전해졌다.

이정의 난죽화를 보면 일경다화(一莖多花)의 혜란 한 포기를 그
렸는데 봉안 파봉안 같은 명대 이후 정형화된 모습과는 다르게 표현
하여 변화와 운율감이 있고, 전체적으로 활달함이 넘쳐난다. 작품으
로는 〈묵죽도(墨竹圖)〉, 〈풍죽도(風竹圖)〉, 〈난도(蘭圖)〉 등이 있다.

년으로 되어 있다. 본고에서는 『국역 근역서화징』의 연도를 따르도록 한다.

11) "자는 仲燮이요 호는 灘隱이니 世宗의 玄孫이요 益州君枝의 子라 中宗三十
六年辛丑에 生하여 授石陽正하고 後陞君하다. 善畵竹하고 且詩能하며 又善
書하다(震彙續考)(海東號譜)"(오세창 편저, 『국역 근역서화징』, 시공사,
2001, p.382.)

12) 최완수·정병삼·백인산·오세현 기획 편집, 『간송문화 제80호』, 한국민
족미술연구소, 2011, p.127.

(6) 나옹 이정(懶翁 李楨, 1578~1607)

자는 공간(公幹), 호는 나옹(懶翁), 나재(懶齋), 나와(懶窩), 설악(雪嶽)이다. 본관은 전주(全州)이고, 간이(簡易) 최립(崔岦)에게서 시문을 배웠다. 할아버지 이상좌(李上佐)와 아버지 이숭효(李崇孝), 숙부 이흥효(李興孝)가 모두 화원을 지냈다. 어렸을 때 아버지가 세상을 뜨자 숙부에게서 그림을 배웠고 10살 때 이미 산수·인물과 불화(佛畵)에 재주를 드러냈다고 한다. 13세에 장안사(長安寺) 벽에 벽화를 그릴 만큼 이름을 얻었고 불교에도 깊이 심취했다. 30세에 요절하기까지 안견파 화풍과 절파화풍은 물론이고 남종화법까지 두루 섭렵하여 일가를 이루었다.[13] 대표작으로 〈두꺼비를 탄 인물〉, 〈산수도〉가 있다.

(7) 어몽룡(魚夢龍, 1566~1617?)

본관은 함종(咸從). 자는 견보(見甫), 호는 설곡(雪谷) 또는 설천(雪川). 판서 계선(季瑄)의 손자이며, 군수 雲海(운해)의 아들이다. 1604년(선조 37년) 진천현감을 지냈다.

묵매를 잘 그려서 탄은 이정(李霆)의 묵죽과 황집중의 묵포도와 함께 당시의 三絶(삼절)로 불렸다. 중국인 양호(楊鎬)도 그의 묵매도를 보고 화격(畵格)이 대단히 좋다고 하였으며, 다만 거꾸로 드리운 모습이 없어 유감이라고 평한 바 있다. 그의 묵매화는 굵은 줄기가 곧게 솟아나는 간소한 구도와 단출한 형태, 고담한 분위기 등을 특징으로 한다.

어몽룡은 조선 묵매화의 기틀을 마련하였다. 이러한 그의 화풍은 조속과 오달제·허목·조지운 등의 묵매화에 많은 영향을 주었다.[14] 그는 특유의 직립식 구도를 비롯하여 묵매화에 새로운 전통

13) 조정욱, 『꿈에 본 복숭아꽃 비바람에 떨어져』, 고래실, 2002, p.302.
14) 강행원, 『한국문인화』, 한길아트, 2011, p.157.

을 형성하고 조선 중기 묵매의 한 전형을 이루었던 화가라 할 수 있다. 대표작으로는 국립중앙박물관에 소장된 〈월매도(月梅圖)〉 등이 있다.

(8) 황집중(黃執中, 1533~?)

호는 영곡(影谷)이고, 조선 중기 화단에서 이정, 어몽룡과 함께 삼절로 꼽히는 묵포도의 일인자이다. 1576년(선조 9년) 늦은 나이에 진사시에 합격했으나 출사에 뜻이 없어 진출하지 않았다. 포도는 조선 초기부터 자연스럽게 문인화의 소재가 되었고, 조선 중기 사대부 선비들도 묵포도를 즐겨 그렸다. 황집중의 작품으로는 현재 〈묵포도도(墨葡萄圖)〉 두 점이 전해온다. 두 작품 모두 제작연도가 분명치 않으며, 한 점은 국립중앙박물관이, 다른 한 점은 간송미술관이 소장하고 있다. 두 작품 중에서 더 주목받는 것은 간송미술관 소장품이다.[15]

(9) 김식(金埴, 1572~?)

김시(金禔)의 손자이며, 자는 중후(仲厚), 호는 퇴촌(退村), 죽창(竹窓), 본관은 연안(延安), 선산(善山) 출생으로 현종 때 벼슬이 찰방(察訪)에 이르렀다. 대표작으로 〈우도(牛圖)〉가 있다.

(10) 조속(趙涑, 1595~1668)과 조지운(趙之耘, 1637~1691) 부자

창강 조속은 조선 중기의 정삼품 상의원(尙衣院) 정(正)을 지낸 문신이다. 경학과 문예에 뛰어났으며, 영모화와 절지의 매화를 잘 했으며, 아들 조지운(1637~1691)과 함께 부자간에 서화에 일가를 이루었다. 1623년 인조반정에 가담하여 공을 세웠으나 한사코 훈명을 사양하고 고향으로 돌아갔다. 훈록(勳祿)을 사양한 그의 처신은 탁행(卓行)의 귀감이 되었고 지방 수령을 지내면서도 청백리로 학문과 서화에 정진해 칭송을 받았다. 명산 대첩을 유람하며 사생하는 작

15) 강행원, 『한국문인화』, 한길아트, 2011, pp.158~160.

업에 몰두하여 실경산수화의 기틀을 마련하였고, 중국 화풍을 떠난 한국화파의 선구자가 되었다. 우리나라 역대 명필들의 금석문을 수집하여 이 방면의 선구적 업적을 남겼다. 아버지의 화풍을 계승한 조지운도 선비의 기풍과 심의가 잘 드러난 묵매와 수묵화조를 잘 그렸다. 매화를 얼마나 좋아했는지 아호를 매창(梅窓), 매곡(梅谷), 매은(梅隱)으로 썼다.16) 조속 작품으로 〈고매서작도(古梅瑞鵲圖)〉, 〈금궤도(金櫃圖)〉, 조지운 작품으로 〈묵매도(墨梅圖)〉, 〈매상숙조도(梅上宿鳥圖)〉, 〈매죽영모도(梅竹翎毛圖)〉, 〈묵죽도(墨竹圖)〉, 〈송학도(松鶴圖)〉 등이 있다.

(11) 허목(許穆, 1595~1682)

자는 화보(和甫)·문부(文父), 호는 미수(眉叟)·태령노인(台嶺老人)이며, 본관은 양천(陽川)이다. 선조 28년 을미(1595)생이다. 유일(遺逸)로 벼슬은 우의정이며 죽은 나이는 88세이다. 전서(篆書)를 잘 써서 우리나라 제일이 되었다.17) 숙종때 우의정으로 독특한 전서(篆書)로 일가를 이루었고, 묵죽 묵란에 능하였다. 대표작으로 〈월야삼청(月夜三淸)〉이 있다.

(12) 오달진(吳達晉, 1597~1629), 오달제(吳達濟, 1609~1637) 형제

오달진의 자는 사소(士昭)이고 본관은 해주(海州)이다. 선전관(宣傳官) 오윤해(吳允諧)의 아들로 선조 30년 정유(1597년)생이다. 인조 2년 갑자(1624년)에 진사 합격하였고,18) 오달제의 형으로 묵매(墨

16) 강행원,『한국문인화』, 한길아트, 2011, pp.161~168.

17) "字는 和甫이니 一云文父요 號는 眉叟요 一云台嶺老人이니 陽川人이라 宣祖二十八年乙未에 生하여 以遺逸로 官은 右議政이요 卒年이 八十八이라. 善篆하여 爲東方第一이라.(東國文獻筆苑編)"(오세창 편저,『국역 근역서화징』, 시공사, 2001, p.534.)

18) "字는 士昭요 海州人이니 宣傳官吳允諧의 子라 宣祖三十年丁酉에 生하여 仁祖二年甲子에 進士하다."(오세창 편저,『국역 근역서화징』, 시공사, 2001, p.541.)

梅)에 능하였다.

오달제는 오달진의 동생으로 호는 추담(秋潭)이다. 침략군 청나라는 항복한 임금을 멋대로 다루는 치욕을 안겼는데 청년 오달제는 이에 굴하지 않고 싸울 것을 끝내 주장하다가 청나라에 잡혀갔다. 회유와 고문에도 굴하지 않자 스물 아홉 나이로 적에게 살해당했다. 훗날 그의 애국심은 죽어서 영의정이 되고 정국 각지의 서원에 그를 모셨는데 그때 함께 살해당한 윤집(尹集), 홍익한(洪翼漢)과 더불어 3학사로 불리웠다. 작품으로 〈묵매〉가 있다.

(13) 김세록(金世祿, 1601~1689)

호는 위빈(渭濱)으로 탄은 이정의 외손(外孫)으로 가법을 계승하여 묵죽에 능했다. 대표작으로 〈신죽〉이 있다.[19]

(14) 김명국(金明國, 1600~1663 이후)

인조·효종 연간에 도화서 화원으로 통신사(通信使)의 수행화원으로 두 차례나 발탁되어 일본에 건너가 명성을 떨쳤다. 자는 천여(天汝), 호는 연담(蓮潭), 취옹(翠翁) 등 도화서(圖畵書)의 화원이었으나 술을 좋아하여 취중이 아니면 화필을 잡지 않았다고 한다. 그의 작품은 호쾌한 필력과 분방한 화상을 특징으로 한다. 감상용 그림과 실용물 그림에 능했고, 명대 절파풍(浙派風)의 산수화를 그렸으며, 특히 인물화에 뛰어났다. 인물화에서는 자연풍경의 한 부분을 배경으로 삽입시킨 小景인물화와 신선도(神仙圖)·고사도(故事圖)와 함께 달마도(達磨圖)를 비롯한 선종화(禪宗畵)에서 독보적인 존재로 손꼽혔다.[20]

대표작으로 〈도석인물첩(道釋人物帖) 4폭〉, 〈관폭도(觀瀑圖)〉, 〈고사관화도(高士觀畵圖)〉, 〈달마도(達磨圖)〉, 〈탐매도(探梅圖)〉 등

19) 최완수·정병삼·백인산·오세현 기획 편집,『간송문화 제80호』, 한국민족미술연구소, 2011, p.132.

20) 홍선표,『조선시대 회화사론』, 문예출판사, 2008, pp.382.

이 있다.

(15) 윤두서(尹斗緖, 1668~1715)

자는 효언(孝彦), 호는 공재(恭濟), 종애(鍾崖), 해남 사람, 윤선도의 증손으로 26세 때 진사가 되었다. 중기에서 후기로 넘어가는 변환기에 활동하였다. 시대상에 걸맞게 그의 회화는 전통과 새 양식의 복합적인 양상을 지녔다. 중기의 전통을 계승했으면서도 남종화풍의 풍속화, 도석인물화(道釋人物畵)의 유행, 사실적 묘사를 중시한 인물초상화법 등 영·정조시대 새로운 회화경향의 예시적 위치를 점유한다.21) 그의 회화는 인물 초상과 함께 말 그림이 정평이 나 있는데, 그것은 뛰어난 사실력 때문이다. 당쟁에 휘말려온 가문을 짊어지고 외로이 학문과 예술의 길을 걸었다. 고산 윤선도의 증손이고, 다산 정약용의 외증조이며, 평생 학문과 시서화에 몸담고 야인으로 살았다. 서화에 뛰어난 사람으로 중국의 원체화(元體畵)와 명의 절파화풍(浙派畵風)을 혼영하여 화단의 중진이 되었다. 특히 말 그림에 탁월하였다. 대표작으로 〈자화상〉, 〈유하백마도(柳下白馬圖)〉, 〈나물캐기〉 등이 있다.

(16) 윤득신(尹得莘, 1669~1752)

선조의 부마(駙馬)로 시서화 삼절을 일컬었던 해숭위(海崇尉) 윤신지(尹新之, 1582~1657)의 현손(玄孫)답게 시문서화(詩文書畵)에 두루 능했던 사대부였다.22) 〈월하암향(月下暗香)〉은 조선 중기 묵매의 간결하고 압축적인 구도에 조선 후기 묵매의 서정성이 조화롭게 혼융된 뛰어난 작품으로 조선 중기와 후기가 교차하는 시기에 나올 수 있는 작품이다.

21) 이동주·최순우·안휘준, 「공재 윤두서의 회화」, 『한국학보』, 일지사, 1979년 겨울, pp.162~181.

22) 최완수·정병삼·백인산·오세현 기획 편집, 『간송문화 제 80호』, 한국민족미술연구소, 2011, pp.133~134.

3. 조선후기에 활동한 화가들

(1) 유덕장(柳德章)[23]

호는 수운(峀雲)으로 탄은(灘隱) 이래 최대의 대나무 화가로 널리 알려져 추사 김정희도 상찬을 아끼지 않은 바 있다. 그러나 그의 행적에 대해서는 별로 알려진 바 없이 다만 유혁연(柳赫然)의 종손이고 대나무 그림으로 유명했던 유진동(柳辰仝)의 6대손이 된다는 가계만이 일부 알려져 왔을 따름이다.

탄은 이정의 묵죽화풍을 토대로 자신의 묵죽화풍을 발전. 초반부에는 이정 묵죽화의 구도나 기법을 나타냈지만 만년에는 자신만의 독특한 화풍이 나타났다. 담백하고 원만한 필치, 여유롭고 서술적인 화면 구성, 대나무 주변의 경물들을 적극적으로 화면 구성 소재로 끌어 들여서 정성을 배가시켰다.

남태응(南泰膺)의 『청죽만록(聽竹漫錄)』[24]에 보면 진주 유씨 집안이 소상히 소개되어 있고, 또 남태응 자신도 수운과 친구였다고 하였고, 성호 이익의 문집을 보면 「수운유공묘지명(峀雲柳公墓誌銘)」을 성호가 쓰면서 "나의 좋은 벗[양우(良友)]"이라는 말로 시작하고 있어, 두 사람의 친분을 알 만한 일이며 이밖에도 그의 교우의 폭이 넓었던 것으로 확인할 수 있다.

23) 『국역 근역서화징』(시공사, 2001.) p.691.에는 숙종 20년 갑술 1694년생으로 80세에 졸(卒)한 것으로 되어 있고, 『간송문화 제80호』(한국민족미술연구소, 2011.) p.178에는 1675~1756 으로 되어 있다.

24) 조선 후기 숙종 때의 문인이자 미술평론가로 활동한 청죽 남태응(聽竹 南泰膺, 1687~1740)이 지은 전 8권으로 구성된 문집이다. 육필 미간본으로 통문관이 외전 8책 중 6책만을 소장하고 있고 나머지 2책은 행방을 알 수 없다. 이 책은 '이괄의 난' 등 정치·사회적 사건과 그에 대한 자신의 소견을 수필 형식으로 쓴 것인데 『청죽화사(聽竹畫史)』는 조선시대 화론 중에서 가장 뛰어 난 비평서(批評書)로 인정받고 있다.

이 쌍폭의 대나무 그림을 보면 비교적 큰 폭으로 농담을 달리하는 몇 그루의 대나무를 그리면서 대나무 그림의 사실적 묘사와 함께 온화한 서정을 담아내려고 노력한 흔적을 엿볼 수 있게 된다.

대표작으로 〈설죽(雪竹)〉, 〈통죽(筒竹)〉이 있다.

(2) 정선(鄭敾, 1676~1759)

자는 원백(元伯), 호는 겸재(謙齋), 난곡(蘭谷)이고, 광주 사람으로 현감의 수직(壽職)[명예직]을 제수받았고, 조선 화사(畵史)에서 가장 주목받았던 한 사람으로 심사정, 조영석과 함께 사인삼재(士人三齋)라고 불렀다. 특히 산수화에 뛰어나, 독자의 준법을 창시하여 중국 화풍에 의존하지 않는 진경산수화를 그렸다.

겸재가 살던 시기는 중국 한족(漢族)이 세운 명나라가 여진족 청에게 멸망당한 지(1644년) 얼마 안 되는 시기이며 우리나라 임금인 인조가 병자호란(1636년)을 당하여 청 태종에게 무릎을 꿇는 치욕(1637년)을 당한 지도 얼마 안 되는 시기였다. 율곡학파의 학맥 적전(嫡傳)을 이어받아 사림(士林) 영수(領袖)가 되어 있던 송시열(宋時烈)을 중심으로 한 율곡학파에서는 청에 대한 적개심으로 복수설치(復讐雪恥)를 부르짖으며 국제사회에서 청의 존재를 부정하려 든다.

우리보다 문화적으로 열등한 민족이 중화문화의 계승자가 될 수 없다는 것이다. 비록 무력으로 중원을 차지해서 변발호복(辮髮胡服)이라는 그들의 풍속을 강요하여 중국 대륙 전체를 여진화시켜 놓았지만 그렇기 때문에 오히려 중화문화(中華文化)의 적통(嫡統)은 중화문화의 원형을 그대로

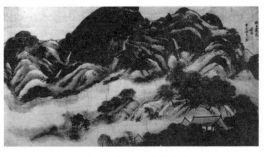

〈그림 4〉 정선 — 인왕제색도

간직하며 성리학 이념을 발전적으로 계승하고 있는 조선으로 이어
져야만 한다는 주장이었다.

　이런 생각은 당시 우리보다 열등한 여진족에게 치욕을 당하고
그 힘에 눌려 살아야 한다는 민족적 자괴감을 보상해 주기에 충분한
것이어서 상하의 전폭적인 지지를 받게 되니 조선이 곧 중화(中華)
라는 조선중화주의(朝鮮中華主義)가 사회에 팽배하게 된다. 그렇지
않아도 율곡학파에서는 조선 성리학을 바탕으로 문화전반에서 조
선고유색을 현양해 오고 있었는데 이제 조선이 곧 중화라는 주장을
떳떳하게 할 수 있게 되었으니 고유문화를 꽃피워 내는 데 조금도
주저할 필요가 없게 되었다.

　그래서 김창흡(金昌翕)을 중심으로 우리 산천의 아름다움을 찬
양하는 진경시문학(眞景詩文學)이 크게 일어나니 그를 추종하던 이들
이 대개 백악산(白岳山)과 인왕산(仁旺山) 아래 순화방(順化坊)에 세거
(世居)하던 서인(西人) 자제들이었다. 그래서 이를 백악사단(白岳詞
壇)이라 이름 붙일 수 있는데 겸재는 바로 그 백악사단 출신이었다.

　진경산수화는 실용・실증・자유주의적인 학풍인 실학사상과
고증학의 발전에 영향을 받았는데, 실학이라는 것은 청나라에서 들
어 온 고증학과 서양의 과학적 사고, 그리고 서민의식에 의해 출현
되었다.

　실학사상은 주자학에 대한 저항으로 나타나, 중국으로부터 자
립의식을 강하게 표출해 왔고 더불어 강한 현실주의적 원리를 바탕
으로 한 인간성의 긍정으로서 서민의식과 문화적으로 문예부흥의
새 물결을 맞이하게 되었다.

　겸재의 출현은 이 시대의 분위기 속에서 영향을 받지 않을 수
없었고, 그의 진경산수화법의 창안도 이러한 배경하에서 그 출현이
가능하였다. 겸재는 중국의 산하가 아닌 조선의 아름다운 강산을,
조선의 정취가 넘치는 진경산수화를 그렸다.

대표작으로는 〈인왕제색도(仁旺霽色圖)〉, 〈금강전도(金剛全圖)〉
등이 있다.

(3) 조영석(趙榮祏, 1686~1761)

자는 종포(宗圃), 호는 관아재(觀我齋), 석계산인(石溪山人)이며,
28세에 진사에 급제하고, 인물화, 산수화를 잘했고, 정선, 심사정과
함께 "사인삼재(士人三齋)"라 칭송받았다. 사대부 화가로 백악산 아
래에 살면서 화가인 겸재 정선, 시인인 사천 이병연과 가깝게 지냈
다. 남종화풍의 산수화를 처음 그렸다. 상류사회의 풍속을 담은 〈설
중방우도〉는 비교적 큰 작품이다. 눈 덮인 겨울날 먼 곳에 있는 선
비가 벗의 서재를 찾아 온 모습이다. 학창의를 갖추고 책이 쌓인 서
재에서 벗을 맞는 고아한 풍모가 선비의 기품을 느끼게 한다. 관아
재의 표현은 서민과 선비 사이의 야성과 연민이 상존하는 작가정신
의 발현이다. 관아재의 예술세계는 한 마디로 사실정신과 선비정신
의 만남이라고 하겠다.[25] 초상화에도 뛰어나서 자신의 형인 조영복
을 그린 〈조영복 초상〉 같은 명작이 전한다. 풍속화를 잘 그려서 그
의 좋은 작품은 풍속화가 많다. 대표작으로 〈설중방우도(雪中訪友
圖)〉, 〈조영복 초상〉 등이 있다.

(4) 심사정(沈師正, 1707~1769)

심사정은 포도를 잘 그린 죽창 심정주(竹窓 沈廷周, 1678~1750)
의 아들로 외조부 곡구 정유점(谷口 鄭維漸, 1655~1703) 등 친 · 외가
모두 서화를 잘 하였던 소론계 명문대가 출신이다.[26] 그러나 조부
심익창(沈益昌, 1652~1725)이 과거 부정사건에 연루되어 관직이 삭탈
되고 10년 유배형을 받고 파렴치범으로 낙인찍히자 집안이 몰락하
기 시작하였다. 과거의 길이 막힌 심사정은 평생 화필을 놓는 날이

25) 강행원,『한국문인화』, 한길아트, 2011, p.215.
26) 최완수 외,『진경시대 2』, 돌베개, 2003, pp.121~122.

없을 정도로 화도에 전념하였다.[27] 심사정의 호는 현재(玄齋)이고, 화훼, 초충, 영모, 산수화에 능하였다. 산수화는 세련된 화풍을 지녔지만 활력과 개성이 약하다. 처음에는 沈周(심주)를 모방하여, 피마준(披麻皴)[28]을 썼으나 후에는 부벽준(斧劈皴)[29]을 썼다. 조선화단의 전통을 계승하는 한편 새로 유입된 중국의 화풍을 수용하여 독특한 사군자화를 창출, 사군자가 지니는 정형적인 상징성에 얽매이지 않고 일반적인 화훼에 접근하여 그와 유사한 미감으로 형상화하였다.

현재 심사정, 표암 강세황은 명대 오파계 문인화풍의 적극적인 수용을 통해 조선 후기 문인 화단에 새로운 변화를 꾀했던 인물이다. 사의 수묵화풍으로 소화한 심사정의 동물화로는 간송미술관 소장의 〈파초추묘도(芭蕉秋猫圖)〉 등이 손꼽힌다. 사의를 내세운 심사정류의 수묵 화조화풍과 함께 후기에는 초기부터 이어온 원체(院體)로서 진채의 화조·영모화풍도 잔존하였다.[30] 심사정에 의해 제기되고 강세황에 의해 정립된 사의성과 시적 정취를 중시하는 조선후기 사군자풍은 김홍도(1745~1806), 임희지(1765~ ?)에 계승되었다.

심사정의 작품으로는 〈강상야박도(江上夜泊圖)〉, 〈파교심매도(灞橋尋梅圖)〉, 〈촉잔도(蜀棧圖)〉, 〈연지쌍압도(蓮池雙鴨圖)〉, 〈송하관폭도(松下觀瀑圖)〉, 〈파초추묘도(芭蕉秋猫圖)〉, 〈오상고절(傲霜孤節)〉, 〈운근동죽(雲根冬竹)〉, 〈매월만정(梅月滿庭)〉, 〈연하성죽(煙霞成竹)〉 등 많은 작품이 있다.

27) 박은순, 『아름다운 우리그림』, 한국문화재보호재단, 2008, p.159.
28) 삼단을 펼친 것과 같이 선을 여러 겹으로 겹쳐 산이나 바위의 주름살을 그리는 법.
29) 산수화 준법의 일종으로 산이나 바위 표면을 팬 것같이 측필을 써서 그리는 기법.
30) 이태호, 『조선후기 회화의 사실정신』, 학고재, 2002, p.344.

(5) 이인상(李麟祥, 1710~1760)

자는 원령(元靈), 호는 능호관(凌壺觀), 보산자(寶山子)이다. 1735년 진사에 급제하고 북부참봉, 음죽현감이 되었으나 관찰사와 다투고 관직을 버렸다. 이후 그는 단양에 은거하며 은일자적한 삶으로 50평생을 마쳤다. 시서화에 능하여 삼절이라 불리었고 인장도 잘 새겼다. 이인상도 〈송하관폭도〉를 남겼는데 이인상 예술의 진면목을 보여주는 대표작으로 평가할 만한 명품이다.

또한 이인상은 그림뿐만 아니라 글씨로도 당대의 이름을 얻었다. 특히 전서와 행서에 유명했다. 이규상(李奎象)은 『일몽고(一夢稿)』31) 중 「서가록(書家錄)」에서 "이인상의 전서와 팔분체(八分體)의 획은 비록 옛날 명수라 하더라도 그와 대적할 만한 이가 많지 않다"고 평하면서 그의 서간체(書簡體)에 대하여 다음과 같이 증언하였다. 이인상의 편지 글씨 서법은 당시 크게 인기를 끌어서 내노라 하는 명류(名流)들이 무리지어 그 서체를 다투어 익혔는데, 이름하여 원령체(元靈體)라 한다. 그 가운데 제대로 본받지 못한 것은 글자의 획이 모호하면서 어지럽게 섞여 있어 무슨 글자인지 거의 분별하지 못할 정도이다.

대표작으로 국립중앙박물관의 〈설송도(雪松圖)〉, 〈노송도(老松圖)〉, 〈송하관폭도(松下觀瀑圖)〉 등이 있다.

(6) 최북(崔北, 1712~1786)

조선시대 후기, 영조 때의 개성적인 화가, 자는 칠칠(七七), 호는 호생관(毫生館), 성재(星齋) 등을 사용하였으며 본관은 무주이다, 그는 시서화를 겸비했던 최초의 조선 후기여항출신 직업화가로 주목된다. 글씨에서도 초서(草書)와 반행(半行)으로 이름이 높았고, 기

31) 조선후기 문인 이규상(李圭象, 1727~1799)의 만록(漫錄) 형식의 문집으로 『일몽고(一夢稿)』 중 「서가록(書家錄)」, 「화주록(畵廚錄)」에는 영·정조시대의 화가들에 대한 열전(列傳) 형식의 서화비평이 실려 있다.

고(奇古)하다는 평을 들었던 시(詩)에서도 여항문인들의 시집인『풍요속선(風謠續選)』과 전통 한시(漢詩)유산을 총정리해서 엮은『대동시선(大東詩選)』에 수록되는 등 시서화 세 분야에 걸쳐 재능을 보유했었다. 그가 낮은 지체에도 불구하고 자만심과 오만함이 남달리 심했던 것이나, 사대부의 문집에 입전(立傳)될 수 있었던 것도 결국은 이러한 시서화 겸비재능에 연유되었다고 본다.32) 그의 족계는 알 수 없으나 한 눈이 멀어 항상 반안경(半眼鏡)을 쓰고 그림을 그렸으며, 남종화풍의 산수화에 능하여 심사정과 쌍벽을 이루었다. 화원으로 기이한 행동과 주벽(酒癖)이 일화로 알려져 있고 괴팍한 기질에 걸맞게 화훼・영모・괴석・고목을 대담하고 파격적으로 그려내었다. 49세에 서울에서 객사하였다.

산수는 주로 심사정의 영향을 받은 남종화 계열의 작품을 남기고 있다. 대표작으로는 〈미법산수도(米法山水圖)〉, 〈공산무인도(空山無人圖)〉, 〈송음관폭도(松陰觀瀑圖)〉, 〈풍설야귀도(風雪夜歸圖)〉가 있다.

(7) 강세황(姜世晃, 1712~1791)

자를 광지(光之), 호는 표암(豹菴), 표옹(豹翁), 첨재(添齋) 등을 사용했다. 그는 시・서・화에 모두 일가를 이루고 당대의 감식안으로 예림의 총수라는 후대의 칭송을 받을 정도로 그는 문인으로서, 예술가로서, 그리고 비평가로 활약하였으며, 늙어서 관운(官運)이 트여 환갑의 나이에 영릉참봉 벼슬을 받고 72세에 건륭황제(乾隆皇帝) 사절단 부사로 연경(燕京)에 다녀오며, 77세에는 한성판윤(漢城判尹)을 지내며 79세까지 장수하였다.

화가로서 표암은 흔히 그의 〈송도기행첩(松都紀行帖)〉에서 보이는 서양화법의 수용이 미술사적으로 크게 부각되지만 표암의 작가적 삶 전체를 두고 말할 때 그것은 예외적인 일이었으며, 그는 남

32) 홍선표,『조선시대회화사론』, 문예출판사, 1999, pp.408~409.

종문인화의 본질과 진수를 정확하게 파악하고 그 논리에 의해 당대 화단을 이끌어 갔던 면에서 그의 진면목을 볼 수 있다.

문인적인 아취와 더불어 엄정함과 강인함을 동시에 갖추었다. 안온하고 평담함을 중시하는 명대 문인화풍에 조선 정통 사군자화풍 특유의 미감을 결합하였다. 〈겨울산수〉는 어쩌면 표암의 가장 표암다운 모습을 보여주는 작품이라 할 만한 것이다. 눈 덮인 산속의 외딴집과 겨울나무 몇 그루라는 남종문인화의 전형적인 소재를 간결한 필치와 은은한 담채로 아취(雅趣)있게 그려낸 작품이다. 대표작으로 《송도기행첩(松都紀行帖)》, 〈겨울산수〉, 〈녹죽〉, 〈자화상〉 등이 있다.

(8) 김홍도(金弘道, 1745~1806 이후)

자는 士能(사능), 호는 檀園(단원), 丹丘(단구), 西湖(서호), 高眠居士(고면거사)로 圖畵署(도화서) 화원으로서 현감의 대우를 받았다. 18세기 후반 봉건사회의 틀이 점차 변화되는 가운데 지배층이 나름대로 중세 이념을 고수하려는 상황 속에서 화가로는 김홍도가 우뚝하게 부상하였다. 영조시절 화단의 창조적 분위기를 김홍도에게 직접 연계해 준 이는 표암 강세황이다. 김홍도는 어려서부터 강세황의 집을 드나들면서 화결(畵決)과 그림을 배웠고, 20여 년간 화단활동과 관료생활을 함께 하였다. 김홍도는 화원생활을 통하여 초상화나 동물화는 물론 기록화, 고사인물이나 도석화(道釋畵), 진경산수에 이르기까지 폭넓게 섭렵하였고, 그 기량을 인정받아 정조의 은총으로 동반(東班)직 관료가 될 수 있었다.[33] 1805년(61세) 몸져 누워 있던 단원은 동지 지나 3일째 되는 날 〈추성부도(秋聲賦圖)〉를 그렸다. 생의 무상함을 노래한 추성부(秋聲賦)를 횡으로 길이 2m 20cm의 긴 화폭에 그림으로 표현하였다. 이것이 그의 마지막 대작이다. 〈추성부

33) 이태호, 『조선후기 회화의 사실정신』, 학고재, 2002, pp.205~206.

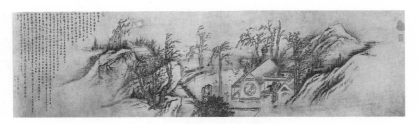

〈그림 5〉 김홍도 ― 추성부도(秋聲賦圖)

도〉 이후 그의 그림으로 생각되는 그림도 없고 그가 살았다는 기록
도 없다. 1806년 62세에 세상을 떠난 것으로 추정되는 것은 그 때문
이다. 산수, 인물, 화조화 모두에 능했으나 특히 풍속화 및 신선화(神
仙畵)에 특장을 발휘하였다. 자연과 더불어 당시 서민들의 생활을 독
특한 유모어와 풍자로 그려 정선 이래의 풍속의 거장이 되었다.

김홍도는 〈군선도 8곡병〉, 〈서원아집도〉, 〈노매함춘도(老梅含
春圖)〉, 〈백매〉, 〈신죽함로(新竹含露)〉, 〈애내일성(欸乃一聲)〉, 〈추
성부도(秋聲賦圖)〉, 〈풍속화첩〉, 〈단원절세보첩(檀園折世寶帖)〉 등
수많은 작품이 있다.

(9) 임희지(林熙之, 1765~ ?)

호는 수월헌(水月軒). 한역관(漢譯官)으로 벼슬은 봉사(奉事)에
올랐다. 묵죽·묵난에 뛰어났다. 김홍도와 임희지는 신분은 중인층
이었지만 '사인의식(士人意識)'을 지닌 인물이었다. 재주와 호방함은
타의 추종을 불허했다는 한량으로 생황도 잘 불어 음악에도 조예가
깊었다고 한다. 그의 묵난과 묵죽은 부드러우면서도 힘 있는 필치
와 담백하면서도 변화 있는 먹의 농담에 의해 뛰어난 격조를 나타내
었다. 대표작으로 〈풍죽〉, 〈묵난〉이 있다.

(10) 이인문(李寅文, 1745~1821)

자는 문욱(文郁), 호는 고송유수관도인(古松流水館道人), 유춘(有
春)으로 김홍도와 동갑내기 도화서 화원이며, 특히 산수화에 능했는

데 미법산수(米法山水)를 포함한 남종화풍과 함께 북종화풍도 섭렵하였다. 약간의 진경산수(眞景山水)를 남기기는 하였으나 주로 관념산수(觀念山水) 또는 이념산수(理念山水)라고 지칭되는 비실경산수화를 많이 그렸다. 그의 호에서 시사하는 고송(古松)과 유수(流水)를 빼놓지 않고 표현하고 자신과 친구라고 생각되는 인물을 그려 넣어 풍류적인 분위기를 나타내는 작품을 많이 남겼다.34) 〈강산무진도〉는 춘하추동 4계절 대자연 경관을 연이어 그린 권축(卷軸)으로 지금 남아 있는 조선후기 최대 대작이다. 대표작으로 〈강산무진도(江山無盡圖)〉, 〈송계한담도(松溪閑談圖)〉, 〈총석정〉이 있다.

(11) 초정 박제가(楚亭 朴齊家, 1750~1805)

실학 연구에 깊이 몸담아 북학사상의 거장이 된 박제가는 본관이 밀양이며, 자는 차수(次修), 재선(在先), 수기(修其)이고 호는 초정(楚亭), 정유(貞蕤), 위항도인(葦杭道人)이다 서얼로 태어난 박제가는 어려서부터 그림 그리기를 좋아해 소년 시절부터 시·서·화로 명성을 얻었고, 다행히 정조의 서얼등용정책에 힘입어 규장각 검서관이 되었다. 박제가는 북학사상에 몰두해 성리학의 폐단과 조선 후기 사회의 부조리를 지적하며 현실적인 개혁 의지를 보여 주었다.35) 조선후기 대표적인 중국통 학자이며, 실학이념을 설파했고, 그의 일념은 부국애민에 있었다. 시·서·화에 능했고, 북학사상에 사로잡혀 중국 방식 그대로 사의적인 세계에 안착했다. 반가의 서얼로 정조의 후원을 입고 사회적 모순을 고치려고 많은 노력을 했으나 실질적으로 국가정책 입안과 집행을 할 수 없었으므로 그의 이상은 실현하지 못했다.36) 대표작으로 〈야치도(野雉圖)〉, 〈목우도(牧牛圖)〉, 〈의암관수도(倚巖觀水圖)〉, 〈어락도(魚樂圖)〉 등이 있다.

34) 안휘준, 『한국 회화의 이해』, 시공사, 2007, p.317.

35) 강행원, 『한국문인화』, 한길아트, 2011, p.256.

36) 강행원, 『한국문인화』, 한길아트, 2011, p.266.

(12) 다산 정약용(茶山 丁若鏞, 1762~1836)

조선 후기 실학자로 진주목사를 지낸 정재원과 윤두서의 손녀 윤소온 사이에서 출생하였다. 자는 귀농(歸農), 호는 다산(茶山)이고, 정조의 사랑을 크게 받았는데 천주학이 문제가 되어 관직에서 좌천되었다.

다산의 대표작인 〈매화쌍조도(梅花雙鳥圖)〉는 구성과 필치가 정교할 뿐만 아니라 선비다운 아취가 담겨 청초하면서도 친근하다. 사의적 산수화와는 화격이 달라 공치화에 가까우며, 표현력은 약하지만 스스로 주장해 온 정확한 묘사에는 어느 정도 근접했다. 화제의 발문 후기에 "가경 18년 계유년 7월 14일에 열수옹이 다산동암에서 쓰다"라고 적혀 있어 1813년(순조13년) 53세에 강진에서 그렸음을 알 수 있다.[37] 다산이 딸에게 주려고 정성을 다해 그린 이 그림은 아버지의 애틋함을 담은 작품이다. 〈매화쌍조도〉의 제발의 내용은 다음과 같다.

"훨훨 날아든 한쌍의 새/뜨락 매화가지에 쉬고 있네/ 그 향기 짙음이 있어/찾아온 마음도 기꺼우리라/여기에 머물며 둥지 틀어/네 가족 즐겁게 지내려무나/꽃이 이미 활짝 피었으니/ 그 열매도 탐스럽지 않으랴. 가경 18년 계유년 7월 14일에 열수옹이 다산동암에서 쓰다."[38]

(13) 신위(申緯, 1769~1847)

명조 45년(1769년) 서울 장흥방(長興坊, 현 충무로)에서 태어났다. 조선 후기의 문인화가로 자는 한수(漢叟), 호는 자하(紫霞)로 문

37) 강행원,『한국문인화』, 한길아트, 2011, p.313.
38) 〈매화쌍조도(梅花雙鳥圖)〉 제발 : 翩翩飛鳥 息我庭梅 有烈其芳 惠然其來 爰止爰棲 樂爾家室 華之旣榮 有蕡其實. 嘉慶十八年癸酉七月十四日洌水翁書于茶山東菴.

과에 합격하고 이조참판에 이르렀으며, 정조 5년(1781년)에 동지부사(冬至副使)로 연경(燕京)에 다녀왔다.

조선 후기에서 말기로 전환되는 전환기의 시서화 삼절의 문인화가이다. 명청대 화보를 임모(臨模)하기도 하고 강세황의 묵죽화풍도 수용하고 새로 유입된 청대 묵죽화풍도 적극적으로 수용하였다. 신위의 초반의 묵죽은 전대의 이정이나 스승 강세황의 묵죽을 이어받았으나 말년에는 다른 지향과 인식을 보여준다.

김택영(金澤榮)은 〈자하연보(紫霞年譜)〉에서 "자하의 그림은 시(詩) 다음이며, 서(書)는 그림의 다음이다"라고 평하였는바, "그는 조선의 시성(詩聖)으로 불리울 만큼 시에 뛰어났으며, 그림에서는 특히 묵죽을 잘 그렸고, 서(書)는 미불(米芾), 동기창(董其昌)을 힘써 배운 후 나름대로 일가를 열었으니 명실공히 시서화 삼절로 유명하고 또 감식, 평론에도 뛰어났다.

그는 강세황의 만년의 제자로서 묵죽에 특징을 보였는데, 그의 화풍을 따랐다. 그는 "내가 어릴 때에 강세황에게서 그림을 배웠는데 다만 죽석(竹石) 한 가지만을 배웠기 때문에 지금까지 매우 한스러웠다"(申緯, 警修堂集)라고 하였다. 그만큼 강세황의 죽석(竹石)을 좋아했으면서 문기 있는 화훼, 화조 등을 높이 인정하였다.

자하는 추사 김정희와도 두터운 교분을 쌓았던 관계로 중국의 옹방강(翁方綱)과 교우하여 중국인들도 신위의 묵죽화를 보고 감탄하였다 한다. 옹방강은 건아절묘(健雅絶妙)하고 문기있는 그의 대 그림에 칭찬을 아끼지 않았다. 대표작으로 〈청죽〉, 〈신죽〉이 있다.

4. 조선 말기에 활동한 화가들

(1) 김정희(金正喜, 1786~1856)

자는 원춘(元春), 호는 추사(秋史)·완당(阮堂)이며, 조선의 고증학자(考證學者)·금석학자(金石學者)·서예가이다. 박제가(朴濟家)에

게서 수업하고, 24살 때 아버지 김노경(金魯慶)을 따라 북경을 드나들며 중국 당세에 거유(巨儒)로 명성을 떨치던 완원(阮元), 옹방강(翁方綱) 등과도 막역하게 지냈으며, 중국의 학자들과 문연(文緣)을 맺어 고증학을 수입하였고, 금석학 연구로 북한산의 〈진흥왕순수비〉를 발견, 고증하는 등 고증학에도 매우 밝았다. 실사구시(實事求是)라는 실학사상을 주장하여 서화를 새로운 각도로 생각하고, 한국에 새로운 문인화의 토착화는 물론 한국 서예사에 추사체라는 독특한 글씨를 남겼다. 글씨는 물론 그림에

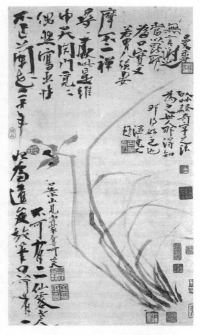

〈그림 6〉 김정희 — 불이선난도

서도 지고한 이념미를 추구했으며 서법에 충실한 그림을 요구하였다. 그림에 "문자향 서권기(文字香 書卷氣)"가 있어야 하고 난초를 예서법에 비유하였다. 대표작으로 〈세한도(歲寒圖)〉, 〈불이선난도(不二禪蘭圖)〉 등이 있다.

(2) 조희룡(趙熙龍, 1789-1866)

조희룡은 호는 우봉(又峯)·호산(壺山)이며, 시서화에 두루 능했던 중인층 예술인이다. 『평양조씨세보(平壤趙氏世譜)』에 따르면 조희룡은 조선 개국 공신인 조준의 15대 손으로 되어 있고, 813년에 문과에 급제하여 '절충장군행룡양위부호군(折衝將軍行龍驤衛副護軍)'의 직함을 받은 것으로 되어 있다. 조희룡은 추사 일파 중 핵심적 지위를 차지하고 있었으며, 예술 창작 및 그 이론화에 있어서 가장 왕

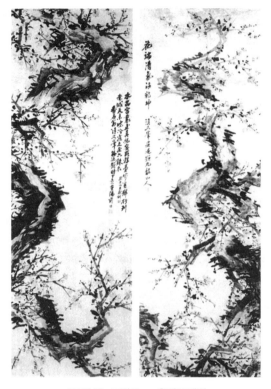

<그림 7> 조희룡 — 홍매도대련

성한 활동을 한 인물로 주목된다.[39] 조희룡은 한시, 산문, 서화에 모두 능했는데, 특히 서화와 산문 분야에서 높은 성취를 이루었다.[40] 그는 남종화의 사의(寫意)를 존중하고 형사(形似)를 경시하여 남종화 발전에 기여하였다. 『호산외사(壺山外史)』라는 책을 편찬하여 회화사에 공헌하였다. 전반부에는 〈묵난도(墨蘭圖)〉, 〈난생유분(蘭生有芬)〉 등 추사의 그림을 추종하다가 정섭, 양주화파인 나빙의 그림을 지향하면서 추사와 미감을 달리하는 그림을 그리기 시작하였다.

대표작으로 〈홍매도 대련〉, 〈매화서옥도(梅花書屋圖)〉, 〈백매도〉, 〈묵난도〉, 〈홍매도〉 등이 있다.

(3) 전기(田畸, 1825~1854)

호는 고람(古藍)이며, 시서화에 뛰어난 재사로 30세의 젊은 나이

39) 조희룡, 『석우망년록』, 한길아트, 1999, pp.21~23.
40) 한영규, 『조희룡과 추사파 중인의 시대』, 학자원, 2012, p.209.

로 요절하였다. 미점준법을 거칠게 사용하여 황량하고 澹遠(담원)하
며 기벽한 독창성이 표현되었다. 김정희의 문하에서 서화를 배웠으
며, 추사파 중에서도 가장 사의적인 문인화의 경지를 보여 준 화가
로 평가되고 있다. 특히 산수화를 잘 그렸다.41) 대표작으로 〈계산포
무도(溪山苞茂圖)〉, 〈매화초옥도(梅花草屋圖)〉, 〈매화서옥도(梅花書屋
圖)〉, 〈소림묘옥도(疎林茅屋圖)〉 등이 있다.

(4) 허유(許維, 1808~1893)

호는 소치(小癡), 이름은 허련(許鍊)이었으나 후에 허유(許維)로
개명하여 부르기도 하였다. 추사의 제자로 글·그림·글씨를 모두
잘하여 삼절로 불렸으며 그 중에서도 특히 묵죽을 잘 그렸다. 글씨
는 김정희의 글씨를 따라 화제에 흔히 추사체(秋史體)를 썼다. 조선
말기 화단을 꽃피운 가장 대표적인 남종화가의 한사람이다. 산수,
인물, 매, 죽, 송, 모란, 파초, 괴석을 모두 잘 그렸다. 산수에서는 황
공망(黃公望)이나 예찬(倪瓚) 등의 원말(元末) 4대가의 화풍과 미법
산수를 즐겨 그렸다.42)

그의 토착화된 화풍은 아들 형(瀅)에게 전수되고, 손자 건(楗),
방계인 허백련(許百鍊) 등으로 계승되어 현대 호남화단의 주축을 이
루었다. 〈설중고사도(雪中高士圖)〉, 〈노송도 8폭연병〉, 〈방 완당산
수도〉, 〈묵죽도〉, 〈묵매〉, 〈국수계정도〉 등이 있다.

(5) 장승업(張承業, 1843~1897)

호는 오원(吾園), 조선 초기의 안견과 후기의 정선, 김홍도와 아
울러 조선 화단의 4대 거장의 한 사람이다. 그는 산수, 인물, 영모,
기명, 절지, 사군자 등 다양한 소재를 폭넓게 다루었으며, 산수에서
는 남종화풍과 북종화풍도 함께 그렸다. 그가 가장 즐겨 그렸던 그

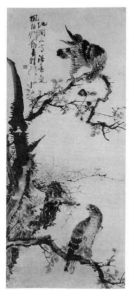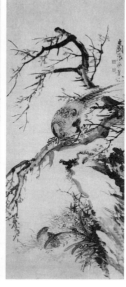

림은 화조화와 영모화였다.

장승업의 대표작으로 〈영모대련(호취도(豪鷲圖), 치순도(雉鶉圖)〉, 〈산수도〉, 〈풍림산수도〉, 〈죽원양계도〉, 〈홍백매10폭병풍〉 등이 있다.

〈그림 8〉 장승업 ― 영모대련(호취도, 치순도)

(6) 이하응(李昰應, 1820~1898)

흥선대원군으로 추사파의 명맥을 이어온 인물로 왕가의 엄중한 풍모와 당당한기개가 그의 천부의 자질과 품격을 갈고 다듬어 예술의 경지로 승화시켰다.

추사 사후 다사다난했던 정치적인 부침 속에서 서화훈련을 지속하여 자신만의 독특한 개성을 발휘한 묵난화를 그려냈다. 전체적인 구도와 필법은 김정희의 《난맹첩》의 묵난들과 유사하지만 풍부한 농담의 변화와 날카롭고 경쾌한 운필에서 이하응 특유의 개성이 드러난다. 대표작으로 〈묵난〉이 있다.

(7) 민영익(閔泳翊, 1860~1914)

조선말기 명성왕후(민비)의 친정조카로 이조판서를 한 최후의 세도재상으로 군림하던 정치가이며 문인화가로 갑신정변 이후 상

해로 망명하여 여생을 마쳤다. 호는 운미(雲楣), 전·예·행·초서 (篆.隷.行.草書) 등 각체의 서법에도 능통하였으며, 특히 묵난화로 명성이 매우 높았는데, 묵죽화 또한 훌륭한 작품이 많았다. 〈노근묵난도(露根墨蘭圖)〉는 나라를 잃고 온전히 뿌리를 내릴 곳이 없는 망국 대부의 심정을 담아낸 것이다. 대표작으로 〈노엽풍지도(露葉風枝圖)〉〈노근묵난도(露根墨蘭圖)〉 등이 있다.

(8) 소림 조석진(小琳 趙錫晋, 1853~1920)

조선 마지막 화원으로 영춘군수를 지냈다. 고종의 어진을 봉사 (奉寫)하였고, 임전 조정규의 손자이다. 안중식과 함께 서화미술회, 조선서화협회를 조직하여 후진을 양성하였다. 대표작으로 〈백매〉 가 있다.

(9) 소호 김응원(小湖 金應元, 1856~1921)

이하응의 제자로 묵난에 능하였다. 書畵美術會 강습소가 개설 될 때 조석진, 안중식과 지도교사를 하며 묵난을 가르쳤다. 대표작 으로 〈석난〉이 있다.

(10) 심전 안중식(心田 安中植, 1861~1919)

화원으로 양천군수를 지냈다. 조석진과 함께 서화미술회, 조선 서화협회를 조직하여 후진을 양성하였다. 대표작으로 〈추국가색(秋菊佳色)〉이 있다.

(11) 석재 서병오(石齋 徐丙五, 1862~1935)

만년에 주로 사군자 그림을 즐겨 그렸는데 그중에서 특징을 보 여 임리(淋漓)하고 창연(蒼然)한 묵색의 묵죽화를 남겼다. 대표작으 로 〈묵죽〉이 있다.

(12) 해강 김규진(海崗 金奎鎭, 1868~1933)

호는 해강(海岡), 1901년 영친왕의 서법(書法)을 지도하는 한편 궁내부 시종(侍從)에 임명되었다. 1918년 서화협회가 결성될 때 조 석진, 안중식, 오세창과 같이 발기인으로 참여 하였다. 1922년 조선

미술전람회가 열리자 서예와 사군자부의 심사위원이 되었고, 청나라 유학으로 연마한 대륙적 필력과 호방한 의기(意氣)를 폭넓게 발휘하여 모든 서법에 자유로웠으며, 그림 또한 글씨에서의 필력이 그대로 반영된 묵죽과 묵난이 독자적 경지를 이루었다.

(13) 영운 김용진(穎雲 金容鎭, 1878~1968)

한말 수원군수를 지냈고, 1905년 무렵부터 서화에 전념. 1949년 대한민국 미술전람회(약칭 국전) 서예부 심사위원과 고문으로 활동하였다. 동방연서회의 명예회장과 한국서예가협회의 고문을 역임하였다. 글씨는 예서와 행서를 주로 썼으며, 사군자와 화훼를 문인화풍으로 그렸다.

(14) 일주 김진우(一洲 金振宇, 1883~1950)

호는 일주(一洲)·금강산인(金剛山人), 본관은 강릉으로 의암 유인석 문하에 입문하여 항일운동에 동참하여 3년간 옥고를 치루었다. 서화에 능하였는데 특히 묵죽이 뛰어났다.

Ⅳ. 결 론

문인화는 회화의 긴 역사 속에서 이상적인 형식관념을 낳았고, 문인화라는 독특한 양식 속에 화격(畵格)을 중시하는 독특한 회화관념으로 자리매김하였다. 중세와 근현대라는 시간적 격차에도 문사(文士)적 취향과 품격이 화가의 내면에 자리하여 작가의식의 심층을 형성하고 있는 문인화는 그래서 명료함을 갖추기 어려운 정의만큼이나 해석의 구구함이 자리하고 있는 게 사실이다.

조선초기의 회화에 가장 큰 영향을 미쳤던 것은 곽희파(郭熙派) 화풍이다. 곽희파 화풍은 조선초기의 산수화단에 강력한 영향력을 행사하였던 안견화풍의 토대가 되었으며, 남송의 원체화풍(院體畵風) 특히 마하파(馬夏派)[43] 화풍이 이에 버금갔었다고 한다.

곽희파 화풍과 마하파 화풍은 이미 고려시대에 전해져 조선초
기로 계승되었으며, 이는 지금 남아 있는 몇 점에서 미약하게나마
엿보이는데 한중 양국간의 밀접했던 관계로의 추정에서 연유된다.

조선 중기의 회화는 조선 초기에 이룩된 화풍을 계승하면서 새
로운 화풍을 수용하였던 면과 거칠고 강한 화풍을 받아들여 구사하
였던 점이 특징이라 할 수 있다.

조선 중기에는 비단 산수, 인물뿐만 아니라 영모와 화조, 묵죽,
묵매, 묵포도 등에서도 괄목할 만한 한국적 화풍이 형성되었다. 16
세기 중엽부터는 동물화가 발전하기 시작하였다.

조선 후기에는 남종화, 진경산수, 풍속화가 크게 유행하였으며,
전통의 계승과 서양화풍이 수용되는 등 초, 중기와는 다른 경향들이
대두되었고, 새로운 화풍의 태동을 암시하는 일종의 전환기였다.

조선 후기의 회화에서 진경산수와 더불어 크게 주목된 것은 풍
속화의 유행이며, 여러 가지 생활상을 묘사한 풍속화는 우리나라 회
화사상 매우 중요한 의미가 있다.

조선 말기의 회화에서 주목되는 것은 남종화풍의 본격적인 유
행과 토착화이다. 이에는 당시의 학계와 서화계에서 강력한 영향력
을 행사했던 김정희와 그의 일파의 역할이 매우 컸다. 한국의 회화
는 각 시대마다의 특성을 키우며 발전해 왔다. 특히 조선시대에는
독특하고 창의적인 독창적인 화풍이 형성되었으며, 우리민족의 우
수한 예술성과 창조성을 보여주고 있다.

43) 대표적인 작가로 마원(馬遠)과 하규(夏珪)를 들 수 있는데, 물 많은 강남을
　　그린 남송(南宋)의 산수화풍을 말한다.

참 고 문 헌

강행원,『한국문인화』, 한길아트, 2011.

박은순,『아름다운 우리그림』, 한국문화보호재단, 2008.

안휘준,『한국 회화의 이해』, 시공사, 2007.

오세창 편저,『국역 근역서화징』, 시공사, 2001.

이동주·최순우·안휘준,「공재 윤두서의 회화」『한국학보』, 일지사, 1979년 겨울.

이태호,『조선후기 회화의 사실정신』, 학고재, 2002.

임태승,『아이콘과 코드』, 미술문화, 2006.

조정욱,『꿈에 본 복숭아꽃 비바람에 떨어져』, 고래실, 2002.

조희룡,『석우망년록』, 한길아트, 1999.

최완수 외,『진경시대 1, 2』, 돌베개, 2003.

최완수·정병삼·백인산·오세현 기획 편집,『간송문화 제80호』, 한국민족미술연구소, 2011.

한영규,『조희룡과 추사파 중인의 시대』, 학자원, 2012.

홍선표,『조선시대 회화사론』, 문예출판사, 2008.

도판 목록

그림1_ 〈기마도강도(騎馬渡江圖)〉, 고려, 이제현, 견본담채, 73.6× 109.4㎝, 국립중앙박물관 소장

그림2_ 〈몽유도원도(夢遊桃源圖)〉, 조선, 안견, 1447년작, 견본담채, 38.7× 106.5cm, 일본덴리(天理)대학중앙도서관 소장

그림3_ 〈동자견려도(童子牽驢圖)〉, 조선, 김시, 16세기 후반, 견본채색, 111× 46㎝, 호암미술관 소장

그림4_ 〈인왕제색도(仁王霽色圖)〉, 조선, 정선, 지본수묵, 79.2× 138.2㎝, 리움미술관 소장, 국보 제216호

그림5_ 〈추성부도(秋聲賦圖)〉, 조선, 김홍도, 1805년작, 지본담채, 55.8× 214.7㎝, 호암미술관 소장, 보물 1393호

그림6_ 〈불이선난도(不二禪蘭圖)〉, 조선, 김정희, 지본수묵, 55× 33.1㎝, 개인 소장

그림7_ 〈홍매도대련〉, 조선, 조희룡, 지본담채, 각 145.0× 42.2㎝, 호암미술관 소장

그림8_ 〈영모대련[호취도(豪鷲圖), 치순도(雉鶉圖)]〉, 조선, 장승업, 견본수묵 담채, 각135.5× 55㎝, 호암미술관 소장

정조正祖 문인화의 유가미학적 구조분석

_ 정숙모(鄭淑謨)

Ⅰ. 들어가는 말

영조(英祖, 1694~1776)에서 정조(正祖, 1752~1800)[1]로 이어지는 조선후기는 한국회화사상 가장 찬란한 업적을 남긴 시기였다고 해도 과언이 아니다.

이 시기를 특별히 '문화의 황금기', '조선의 르네상스'라 부르는 데는 몇 가지 이유가 있는데, 봉건적 계급구조가 이완되면서 자유의지에 따라 천부적 예술성과 창조성을 발휘한 화가들이 많이 출현한 점, 우리 문화에 대한 화가들의 강한 자긍심, 중국화보를 수용하되

1) 정조의 휘는 이산(李祘), 자는 형운(亨運), 호는 홍재(弘齋)이다. 정조는 1776년 조선의 제22대 국왕으로 등극하여, 실학사상을 바탕으로 문예부흥의 시대를 열었다. 국립도서관인 규장각을 설치하고, '초계문신(抄啓文臣)'이라 불리는 젊고 뛰어난 인재를 양성하였으며, 당대의 문풍확립을 위해 중국 고전을 연구하였을 뿐 아니라 정조 스스로도 글과 그림에 능해 많은 작품을 남겼다. 또한 새로운 활자를 개발하여 재위 24년 동안 168종 5천여 권이 넘는 책을 편찬·간행하는 등 조선후기 새로운 문화의 시대를 열었다(수원화성박물관,『수원화성박물관 도록』, 2009, p.11 참조).

자주적 화풍으로 재창조한 점, 상공업의 발달 등 경제구조의 변화에 따라 신흥 교양층까지 확대된 예술 활동의 성숙과 그림수요의 증가, 그리고 다양한 장르의 회화가 공존하면서 발전한 점 등이 그것이다. 이처럼 조선후기 회화가 찬란하게 빛난 것은 우선 화가들 개개인의 각고의 노력 때문이기도 하지만, 당시 국가 통치자인 군왕들의 회화에 대한 높은 인식과 심미취향, 그리고 화가들에 대한 적극적인 배려, 수준 높은 정책적 뒷받침 등이 화가들의 역량을 마음껏 발휘할 수 있게 하는 데 크게 작용했음은 사실이다.

특히 조선의 제22대 왕인 정조는 개혁군주이자 학문과 예술을 사랑한 문인예술가로서 이 분야에 탁월한 업적을 많이 남겼다. 어려서부터 학문을 좋아했던 정조는 『홍재전서(弘齋全書)』라는 방대한 분량의 문집을 남겼을 정도로 학문적 역량이 뛰어났고, 서체는 돈실원후(惇實圓厚: 정성을 들여 충실하고 모가 없고 두터움)하고, 침착타첩(沈着妥帖: 차분하고 착실하며 별일이 없이 순조롭게 끝남)함을 지향하였으며, 부모로부터 물려받은 천품(天稟) 위에 참된 기운이 담긴 글씨를 쓰고자 끊임없이 필체를 연마하여 조선의 역대 왕 가운데 제일의 명필가로 알려질 정도로 글씨를 잘 썼다.[2] 또한 회화에 대한 높은 식견과 함께 격조 있는 문인화를 남겼으며, 전각도 새길 정도

[2] 정조는 문체반정(文體反正)과 함께 서체반정(書體反正)을 시도하였다. 정조는 당시 유행하던 서체가 "무게가 없고 경박스러워 삐딱하게 기울거나 날카롭고 약해 보이지 않으면 사납고 거칠다"고 지적하고 왕희지(王羲之), 종요(鍾繇)의 서체가 아닌, "심정즉필정(心正則筆正)"을 주장한 유공권(柳公權)의 서예관과 안진경(顏眞卿)의 서체를 바탕으로, 우리나라 역대 명필인 안평대군(송설체의 대가)과 한호의 장점을 더한 돈실원후(惇實圓厚)한 모양에 웅건장중(雄健壯重)한 맛이 가미된 글씨, 즉 현란한 기교의 글씨보다는 참된 기운이 담긴 글씨를 써야 한다고 주장하였고, 스스로도 독특한 자신의 어필체를 이룩하였다(이민식,「정조의 서예관」,『정조—예술을 펼치다』, 수원화성박물관, 2009, pp.130-135 참조).

로 예술적 소양이 매우 풍부하였다. 뿐만 아니라 우수한 화원들을 발굴하여 그들의 예술 활동을 적극적으로 지원하였고, 우리 문화에 대한 강한 자긍심과 지극한 애민사상을 바탕으로 학문과 회화, 회화와 윤리를 함께 생각하는 학예일치사상과 회화의 교훈적 가치를 중시한 예술효용론을 주장하였던 훌륭한 문예군주였다. 이에 본고는 정조가 통치했던 당시 조선후기 회화의 경향과 함께 그가 지향한 회화관을 통해서, 전래되는 정조의 문인화를 유가 미학적 측면에서 조명해 보고자 한다. 아울러 학예군주로서 정조의 미학적 관점이 그의 학문적 경향과 어떻게 맞닿아 있는지도 살펴보고자 한다.

Ⅱ. 조선후기 회화의 경향

조선후기는 한국회화사에서 가장 찬란한 업적과 풍성한 발전이 있었던 시기로 회화사적 의의가 매우 크다. 특히 영, 정조 시대는 우리나라 회화사상 가장 한국적이면서 민족적 화풍이 뚜렷하게 확립되었고 수준 높은 예술가들이 많이 출현하였던 문화의 황금기였다. 실학정신을 바탕으로 확고한 주체성과 민족적 자아의식이 회화를 통해 발현되어 우리의 산천과 현실생활을 대상으로 한 진경산수화와 풍속화가 본격적으로 발전하였고, 중국식의 관념적 회화에서 벗어나 사실묘사를 중시하는 회화형식과 민족의 정서를 담아낸 다양한 장르의 회화가 많이 등장하였으며, 문인사대부들의 담백하고 정갈한 심상을 체현해낸 격조 높은 남종문인화가 크게 유행하였다.

뿐만 아니라 상공업의 발달에 의한 시장경제의 활성화와 회화에 대한 인식변화로 그림수집이 활발하게 이루어졌고, 왕을 비롯한 문인사대부들은 회화를 매개로 자신들의 문화적 역량을 키워나갔다. 또 문인사대부들은 잦은 북경출입으로 자연스럽게 유명화가들과 활발한 문화적 교류를 하게 되었고, 이에 따라 명·청대 화보가

대거 유입되어 빠르게 확산되면서 조선후기 화단에 큰 영향을 주었다. 조선후기는 이러한 토대 위에 새로운 화풍을 창출하기 위한 많은 화가들의 다양하고 독창적인 시도가 활발히 진행되었다.

한편, 화원들은 급격한 사회변동 속에 신분상 갈등이 날이 갈수록 심각해졌는데, 이들의 위상변화와 신분상승의 욕구는 종종 예술행위를 통해 사회에 대한 저항으로 표출되기도 하였다. 이것은 봉건적 계급구조의 불합리성과 사회적 제약을 극복하려는 화원들의 강한 의지로써 상류층에 대한 저항을 예술창작 의지로 표출3)하거나, 또는 화원 스스로 당당한 교양인으로서 사대부계층과 교유하면서 양반들의 풍류를 즐기려는 의식으로 변화되어 나타나기도 하였는데4) 이는 봉건사회의 해체와 근대로의 이행이라는 사회변동 속에 발생한 자연스러운 현상이었다고 보여진다.

이러한 급변한 사회변동 속에서 조선후기 회화는 어느 시기보다도 훌륭한 업적을 많이 남겼다. 그 중에서도 가장 두드러진 것은 과거 중국의 관념적 회화에서 벗어나 조선의 산천과 서민들의 생활상을 생생하게 담아내는 진경산수화와 풍속화를 본격적으로 발전시킨 것이며, 사실묘사를 중시하는 초상화, 영모화, 민화 그리고 남

3) 김명국, 최북, 장승업 등은 술의 힘을 빌리거나 범인(凡人)과 다른 기이한 행동으로 많은 일화를 남겼는데, 이는 사대부들과의 갈등이나 상류층에 대한 강한 저항의지의 표출이었다.

4) 김홍도의 화단활동이 그 대표적 사례이다. 그의 호 '단원(檀園)'을 명나라 선비화가 이유방(李流芳)에서 따오고, 60세 이후 신선이 사는 땅이라는 의미의 '단구(丹邱)'라는 호를 사용한 것, 선비화가 강세황이나 사대부 학자들과의 밀접한 교유, 중인인 강희언, 정란과 사대부 풍속인 '진솔회(眞率會)'(1781)를 갖고 〈단원도〉를 제작한 일, 정조의 은총으로 동반직인 안기찰방과 연풍현감에 올랐다가 연풍현감에서 해임된 일화, 말년에 매화음을 즐긴 생활태도 등과 나이가 들수록 상류문화를 지향한 점 등이 이를 입증한다(이태호, 『조선후기 회화의 사실정신』, 학고재, 1996, pp.17-18 참조).

종 문인화에 이르기까지 조선 특유의 독창적 회화형식을 확립한 점 등이다. 이러한 가운데 다양한 장르에 훌륭한 화가들이 대거 출현 하게 되었는데, 진경산수화의 대가 겸재 정선과 풍속화의 대가인 단 원 김홍도를 비롯하여 현재 심사정, 표암 강세황, 능호관 이인상 등 뛰어난 문인화가들이 개성을 발휘한 주옥같은 작품들을 많이 남겨 이 시기를 빛나게 하였다.

특히 김홍도는 18세기 조선후기 화단을 풍미하면서 현장을 정 확한 시각으로 그려낸 풍속화와 진경산수화, 그리고 고사인물화, 도 석인물화, 화조·영모화, 민화 등 다양한 장르에 걸쳐 뛰어난 작품 을 많이 남겼고, 타고난 예술가 자질과 자유자재의 표현력으로 사실 상 조선후기 회화를 집약한 화가였다.5) 이러한 김홍도의 회화는 정 조년간의 시대적 심미의식을 대표한다고 볼 수 있는데, 그가 화원출 신임에도 불구하고 어진제작에 참여한 일, 사대부의 전유물이었던 문인화 작품을 많이 남긴 것 등은 조선후기 회화사에 급격한 사회적 변동의 한 단면을 보여주는 것이며, '정조'라는 문예군주의 후원 또 한 크게 작용하였음이 분명하다.

Ⅲ. 정조의 회화관에 나타난 심미의식

학문과 예술을 사랑한 호학군주(好學君主)이자 문예군주(文藝君 主)였던 정조는 학문적 깊이 못지않게 그림에 대한 상당한 이해와 식견을 지니고 있었다. 『홍재전서』라는 방대한 분량의 문집을 남길 절도로 학문적 역량이 뛰어났던 정조는 평소에도 늘 사서(史書)를 즐겨 읽을 정도로 학문을 생활화한 군주였다. 이러한 정조의 지극 한 학문사랑은 "비록 정사를 돌보느라 책을 읽을 틈이 없을 때는 서

5) 이태호, 위의 책, p.29.

재에 있는 책을 만지는 것만으로도 기분이 좋아진다."고 말한 옛 성
현처럼, 정조도 편전의 어좌 뒤에 책거리 그림을 걸어두고 늘 감상
하면서 그림의 내용과 의미를 신하들에게 자주 설명하였다는 기록
을 통해서도 확인할 수 있다.6) 책을 읽을 틈이 없을 때는 책거리 그
림을 감상하는 것으로라도 위안을 삼을 정도로 책을 좋아했던 정조
는 이에 못지않게 예술도 사랑한 문인예술가였다. 따라서 정조의
예술관은 그의 학문적 경향과 매우 밀접한 관련이 있다고 볼 수 있
다. 정조는 규장각 소속인 자비대령화원을 선발하는 특별시험인 녹
취재(祿取才)7)에 인물화의 화제(畵題)를 출제하면서 직접 『시경(詩
經)』 등 육경고문(六經古文)의 문구를 여러 번 제시하였다는 기록
이8) 있다. 화원들의 회화적 역량을 알아보는 녹취재에 자신의 학문
적 경향을 적극적으로 반영한 것은 정조가 회화와 학문을 서로 다른
장르로 생각한 것이 아니라 회화 속에 학문이 혼재된, 혹은 일치된
예술로 인식하였음을 보여준다.

그런데 정조가 추구하였던 학문의 근본은 본래의 유학인 육경
학(六經學)이었다. 육경은 유교의 최고경전으로 요순삼대(堯舜三代)
의 정치를 이상으로 하는 유가사상을 담은 원시유학의 기본서이
다.9) 이렇듯 정조는 당시 조선왕조의 국학(國學)인 주자학(朱子學)의
세계관을 따르지 않고, 당시 유학자들이 유교 원경전(原經典)에는
어두우면서 심성론(心性論)에 매달려 공담(空談)을 일삼는 조선성리
학의 폐단을 지적하고 그 해결책으로 육경에 학문의 바탕을 두고자

6) 『홍재전서』 권162, 「일득록」 2, 문학 2(민족문화추진회 편, 『국역홍재전서』,
　 p.108 참조).
7) 녹취재는 자비대령화원에게 별도로 실시한 시험으로, 상당부분 국왕의 취향
　 과 기호가 반영되었다.
8) 정옥자, 『정조의 수상록 일득록 연구』, 일지사, 2000, pp.125-138 참조.
9) 정옥자, 위의 책, p.138.

하였던 것이다.10) 이러한 정조의 학문적 경향은 그의 회화관에 많은 영향을 주었다고 보여진다. 그것은 정조가 늘 학문과 예술의 경지를 함께 보았기 때문이다. 따라서 정조의 회화관은 유가사상의 토대 위에 구축되었다고 할 수 있다. 『논어(論語)』「팔일(八佾)」편을 인용한 예술에 관한 언급도 이와 맥락을 같이한다.

"세상의 일에는 근본과 말단이 있고 바탕과 문식이 있다. '멀리 가려면 가까이에서부터 시작한다(行遠自邇)'는 것은 그 근본을 말하는 것이며 '그림을 그리는 일은 흰 바탕을 마련한 뒤에 한다(繪事後素)'는 것은 그 바탕을 숭상한 것이다. 요즈음 초학(初學)의 선비들은 몸을 단속하고 행실을 닦는 데 힘쓰지 않고 먼저 이발(已發)이니 미발(未發)이니 하는 데 정성을 쏟으려 하니 이는 먼 길을 가고자 하면서 가까이서부터 시작하지 않고 그림을 그리려 하면서 흰 바탕을 마련하지 않는 것과 같아서 어떤 일을 할 수 있겠는가?"11)

이처럼 정조는 공자사상을 인용하여 학문과 예술의 우선순위를 정하고, 학자와 화가가 갖추어야 할 기본적 자세로 근본과 바탕을 강조하였을 뿐 아니라 더 나아가 그림을 수신(修身)의 한 방편으로 활용함으로써 그림의 효용적 가치를 극대화시키고, 그림을 통해 위민정치(爲民政治)를 실현하고자 하였다. 나아가 정조는 윤리적으로 모범이 되는 인물들의 이야기와 그 내용을 그림으로 그린 〈오륜행실도(五倫行實圖)〉12)를 백성들에게 배포하고, "이 책이 백성들에

10) 정옥자, 위의 책, p.139.

11) 『홍재전서』 권163 「일득록」 4 문학 4(민족문화추진회 편, 위의 책, p.179).

12) 1797년(정조 21년)에 정조의 명으로, 1434년(세종 16년)에 偰循이 지은 〈三綱行實圖〉와 1518년(중종 13년) 金安國이 지은 〈二倫行實圖〉를 합해 수정하여 간행하였다. 내용은 父子, 君臣, 夫婦, 長幼, 朋友 등 오륜에 모범이 된 150人의 행적을 기록하고, 그 옆에는 김홍도풍의 그림이 있다. 현재 호암미

게 미칠 파급효과는 경서(經書)보다도 더 클 것"이라고 한 어느 연신
(筵臣)의 말을 인용하며 그림의 감계적 의미를 강조하였다.13) 이처
럼 정조는 그림의 효능을 문자보다 크고 빠르게 생각할 정도로 회화
의 교훈적 성격과 역할에 대해 매우 중요하게 인식하고 있었다.

 그림의 효능에 대하여 당대 장언원(張彦遠)은 '교화를 이루어 인
륜을 돕는 것'14)이라 주장한 바 있는데, 정조가 〈오륜행실도〉를 제
작하여 널리 배포한 것은 이러한 그림의 감계적 효능을 통해서 흐트
러진 국가기강과 민심을 바로잡고, 백성들의 윤리의식을 높이고자
하는 데 목적이 있었다.15) 정조의 미학사상은 일찍이 심미교육을
덕육, 지육과 관련지어 예술과 정치, 윤리의 관계를 강조한 공자의
'육예어치일(六藝於治一)'16)사상과도 일맥상통한다. 공자는 심미교
육(審美敎育)으로써 사람의 성정(性情)을 감화시키고, 도덕교육(道德
敎育)으로써 사람의 영혼을 정화하며, 지육(智育)으로써 사람의 사유
를 일깨워, 인간의 예술화, 사회의 예술화를 추구하였다. 이러한 공
자의 사상과 본질적으로 회화와 학문, 회화와 윤리가 함께 공존하는
데서 회화의 진정한 가치를 발견하고자 한 정조의 회화관은 크게 다

 술관에 소장.

13)『홍재전서』권163「일득록」4 문학 4(민족문화추진회 편, 위의 책, p.219 참조).

14) 張彦遠,『歷代名畵記』. "夫畵者, 成敎化 助人倫."

15) 이러한 그림의 감계적 가치를 중시하고 사회적 공리성을 주장하는 견해는 일
 찍이 공자의 "명경찰형(明鏡察形: 맑은 거울은 모습을 살피게 해준다)"에서
 그 근거를 찾을 수 있으며, 이러한 유가사상의 영향을 받은 사람은 회화의 작
 용을 논함에 있어 공자의 관점을 계승하지 않은 사람이 없을 정도로 그 영향
 이 컸다(김정숙,「정조의 회화관」,『조선왕실의 미술문화』, 대원사, 2005,
 p.298 참조).

16) 司馬遷,『史記·滑稽列傳』, "孔子曰, '六藝'於治一也, '禮'以節人, '樂'以發和,
 '書'以道事, '詩'以達意, '易'以神化, '春秋'以道義." 六藝는《周禮》에 여섯 가
 지 기예를 가리키는 말로 禮, 樂, 射, 御, 書, 數이다.

르지 않았다.

또 다른 측면에서 정조의 미학관은 고개지(顧愷之)화론을 토대로 하는 형신론(形神論)에서 찾아볼 수 있다. 정조는 회화 창작에 있어서 사실성을 매우 중시하였다. 특히 정확한 사실묘사가 요구되는 화원들에게는 더욱 형사(形似)의 중요성을 강조하였는데, 이 점은 다음 글을 통해 확인할 수 있다.

> "… 화원(畫員)의 기예를 시험했는데 담묵으로 휘갈기고 번지게 하여 사의(寫意)로 그린 사람이 있었다. 왕(정조)이 명하기를, 화원에서 남종(南宗)이라 하는 것은 치밀하고 섬세한 것이 귀하거늘 이와 같이 제멋대로 그렸으니, 이것이 비록 사소한 것이라 할지라도 마음이 놓이지 않으니 그런 사람을 가려서 쫓아내라."고 하였다.17)

이 글은 정조의 회화관을 이해할 수 있는 중요한 대목이다.

본래 남종화는 북종화에 대비되는 개념으로, 명말 동기창(董其昌)이 제창한 이후 북종(北宗)은 원체화, 남종(南宗)은 문인화로 구분하였다. 북종화에 비해서, 남종 문인화는 치밀한 묘사보다는 간솔하면서 담백한 것을 지향하며, 사실묘사보다는 사의(寫意)를 중시한다. 그런데 정조는 화원의 그림은 남종화라 하더라도 반드시 사물을 표현하는 데는 치밀하고 섬세하게 해야 한다고 강조하고, 남종화의 특징인 '사의'를 내세워 형사를 소홀히 하거나 자유분방하게 그리는 화원들의 예술작태를 매우 신랄하게 비판하였다. 화원의 그림은 기본적으로 객관적이면서 치밀한 사실묘사, 정확한 형사가 우선되어야 한다고 보는 정조의 회화관을 보여주는 좋은 대목이다.

17)『홍재전서』권175,「일득록」15 訓語 2(민족문화추진회 편, 위의 책, p.151).
　　"畫員試藝 有以淡墨揮灑 有寫意者 教曰 畫院所謂南宗 貴在緻細 而如是放
　　縱 此雖細事 亦爲不安 分其黜之".

한편 정조는 1791년 「승정원일기(承政院日記)」에서 자신의 어진(御眞)을 그리는 데 눈동자를 정채하게 표현할 것과 자신의 초상화에 '참모습'을 그릴 것을 주문하였다. 정조는 초상을 살피는 법으로 먼저 눈동자를 보기 때문에[18] 자신의 참모습을 가장 잘 담아낼 수 있는 눈동자의 표현을 정채하게 그릴 것을 주문한 것이다. 초상화에 대한 이러한 정조의 입장은 바로 전신론(傳神論)을 제창한 동진(東晋)시대 고개지(顧愷之)의 주장과 상통한다. 고개지는 정신을 전해주고 그 사람의 참모습을 그려내는 것은 바로 눈동자의 표현에 달려 있다고 보고 눈동자를 잘 그리기 위해 수 년 동안이나 고민했다고 한다.[19] 이것은 초상화를 그리는 데 전신의 중요성과 신사의 어려움을 언급한 고개지의 '전신론'이다.

정조는 앞서 언급했듯이, 화원의 그림은 사의에 앞서 정확한 형사가 매우 중요하다고 강조하였지만 초상화에 대해서는 형사보다는 궁극적으로 신사를 강조하는 중신사적 입장을 취하고 있음을 알 수 있다.

좋은 역사책은 그림과 같아서 신운(神韻)을 얻는 데 달려 있을 뿐이다. 그러므로 (고개지가 배해를 그릴 때) 이목구비(耳目口鼻)를 모두 닮게 그렸어도 반드시 뺨 위에 세 가닥의 수염을 덧그려서야 비로소 그 사람과 같아 보였던 것이다. 평범한 화공(畵工)이 보기에는 세 가닥 수염이 있고 없고 상관이 없는 것 같지만 아는 사람은 그것이 정신이 모인 곳임을 알기 때문에 반드시 신중히 공력을 기울여 그려야 한다. 역사를 잘 기술하는 사람은 일의 크고 작음을 따지지 않고 오직 신운이 깃들어 있는 곳을 기록하는 데 뛰어나다. 그러므로 그림을 잘

18) 『承政院日記』「乾陵五十六年辛亥九月二十八日己巳 晴…辰時」, "…圖寫之法, 先觀阿睹…"

19) 『世說新語』, 「巧藝」. "顧長康畵人, 或數年不點目精, 人問其故. 顧曰, 四體妍蚩, 本無關於妙處. 傳神寫照, 正在阿堵中."

그리는 사람은 그 사람의 정신을 그리지 형태를 그리지 않으며, 역사를 잘 기술하는 사람도 정황을 기록하지 사건을 기록하지 않는다.[20]

정조는 고개지의 전신론을 역사기술의 방법에까지 적용하는 창의적 관점을 갖고 있었다. 배해의 초상을 그릴 때 고개지가 뺨 위에 터럭 세 가닥을 덧그려 넣음으로써 신운을 얻었다는 고개지화론을 인용하여 형신론에 대한 자신의 입장을 밝히고 있다. 요컨대, 역사는 단순한 기록만이 아닌 일의 정황을 정확히 기록해야 가치가 있고 인물화를 그릴 때는 단순히 겉모습만 그리지 말고 그 사람의 내면의 참모습을 담아내야 한다. 즉, 역사의 기록이든, 인물화를 그리든 가장 중요한 핵심적인 부분을 포착하여 '신운'을 담아내어야 좋은 역사책이고 훌륭한 그림이라는 것이다.

이상에서 볼 때, 정조의 회화인식은 본질적으로 유가사상을 토대로 회화와 학문, 회화와 윤리가 혼합된 것으로써 수신의 한 방편이자 교화의 역할을 담당하는 효용적 가치를 지닌 것이다. 정조의 형신미학관은 화원들에게는 치밀한 형사를, 초상화를 그리는 데는 형사보다는 신사를 중시하는 입장을 취함으로써 다소 일관되지 않은 견해를 보여주었다. 그러나 이러한 형신론에 대한 정조의 이중적 관점이 다소 모순적이라 할 수도 있겠지만 사실묘사를 중시하는 화원화는 치밀하고 섬세한 형사를 중시한다는 점을 생각하면 충분히 이해할 수 있다. 나아가 정조는 초상화를 그릴 때는 반드시 신운을 담아내야 한다고 강조하면서 이를 역사 기술에까지 응용하는 문예군주다운 면모를 보여주었다.

공자의 '회사후소', 동기창의 '남북종론', 고개지의 '전신론' 등 전통화론의 토대위에 구축된 정조의 회화관은 궁극적으로 그가 지

20) 『홍제전서』 권163, 「일득록」 3 문학 39(민족문화추진회 편, 위의 책, p.127).

향한 학문적 경향과 맞닿아 있었고 그림의 교화적 역할을 강조하는 효용론적 입장에서의 회화인식이었다.

Ⅳ. 정조 문인화에 나타난 유가 미학적 구조

정조는 「일득록」을 통해 기(氣)와 이(理)의 작용을 예술의 가장 중요한 기본바탕으로 인식하였고, 서예의 획(劃)과 점(點), 그림의 준(皴)과 세(勢)를 비평의 기준으로 삼았다.[21] 이것은 정조의 미학관을 이해하는 데 매우 중요한 대목이다.

그러면, 이러한 비평기준과 지금까지 살펴본 회화관이 정조의 문인화 창작에 어떻게 구현되었는지 살펴보기로 하겠다. 현재 전래되는 정조의 그림은 모두 6점으로 알려져 있는데 초기작품 〈매화도(梅花圖)〉, 〈사군자도(四君子圖)〉, 〈추풍명안도(秋風鳴雁圖)〉 3점과 후기 작품으로 〈국화도(菊花圖)〉, 〈파초도(芭蕉圖)〉 그리고 〈군자화목도(君子花木圖)〉이다.

1. 〈梅花圖〉

〈매화도〉(그림 1)는 1777년 정조의 나이 26세 때 그린 그림이다. 정조가 25세에 왕이 되었으니 이 그림은 즉위한 지 1년쯤 되어서 그린 것으로 화풍에서 젊은 군왕의 기개가 넘쳐흐른다. 현재 오만원권 지폐에 등장하는 설곡 어몽룡(雪谷 魚夢龍, 1566-?)의 〈월매도(月梅圖)〉를 비롯하여 조선 중기 유행했던 매화도는 일반적으로 뚝 부러진 굵은 고목과 직선으로 곧게 뻗은 가지에 꽃이 핀 구도이다. 미학적으로 부러진 고목은 모진 시련과 세파 혹은 기성세대에 대한

21) 『홍제전서』 권175 「일득록」 15 훈어 2(민족문화추진회 편, 위의 책, p.113 참조).

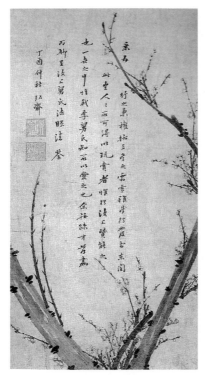

<그림 1> 梅花圖

절망감을 상징하며 새로운 가지에 핀 꽃은 모진 시련을 이겨낸 후에 얻는 기쁨 내지는 새로운 세대에 대한 희망을 상징하는 비덕(比德)의 심미구조를 이루고 있다.

그런데 정조의 〈매화도〉는 당시 유행했던 매화도의 구도와는 달리, 굵은 가지가 중앙하단에서 V자를 그리면서 좌우로 힘차게 뻗어나가고, 그 사이에 직선의 강한 필치로 물기 오른 잔가지를 많이 그리고, 담묵의 맑고 화사한 꽃을 많이 그려 매우 생동감 있게 표현하였다. 뿐만 아니라 과감하게 화면중앙에 화제를 가득 채워, 마치 매화가지와 하나가 된 느낌이 들게 하는 독특한 구도를 이루고 있다. 화제의 내용은 다음과 같다.

"오행의 권세를 타고 삼동의 서리와 눈을 물리치네. 아담하게 홀로 동각에 피었으니 이 어찌 사람마다 얻을 수 있으리. 즐길 수 있는 사람은 오직 문상의 어진 사람만이 그럴 수 있으니 지금 세상엔 오직 나의 막내 외숙만이 이것을 사랑할 줄 아는 분이라네. 내 비록 재주는 모자라나 그림으로 이렇게 그려 문상의 외숙에게 드리니 법안으로 잘 보아주시길, 정유년(1777년) 중추에 홍재.(乘五行之秉權, 排三冬之霜雪, 雅然獨發於東閣, 此豈人人所可得, 以玩賞者, 惟獨汝上賢能

之也. 一世之中, 惟我季舅氏, 知所以愛之也. 余雖疎才答畵, 而聊呈汝
上舅氏, 法眼淸鑒, 丁酉仲秋 弘齋)."

발문의 내용을 통해서 알 수 있듯이, 이 그림은 정조가 작은 외
숙에게 그려준 그림이다.

매화는 추운 겨울동안 북풍한설(北風寒雪)을 견디다가 봄이 오
면 가장 먼저 꽃을 피운다. 많은 꽃들처럼 호시절에 피지 않고 추위
가 채 물러가기도 전에 서둘러 꽃망울을 터트려 봄을 알려준다. 매
화는 거친 세월 속에 상처나고 뒤틀린 늙은 고목과 그 가지에 화사
하게 핀 꽃에 미학적 함의가 있다. 차가운 눈 속에서도 이에 굴하지
않고, 봄이 오면 향기로운 꽃을 피우리라는 꿈을 갖고 인내하는 매
화의 절개는 마치 거친 세파를 이겨내고, 자신의 고고한 뜻을 세상
에 펼쳐 보이는 절개 높은 고사(高士)의 모습과 유사하다. 이러한 비
덕(比德)의 심미특징 때문에 매화는 예로부터 문인화가들이 즐겨 다
루는 예술의 소재가 되었다.

정조의 〈매화도〉는 차가운 눈 속에서 생명을 지켜 아름다운 꽃
을 피우는 비덕(比德)의 심미구조를 구현해내고 있다. 정조가 그린
매화는 오행(五行)의 권세, 즉 자연의 온 기운을 담아서 엄동설한(嚴
冬雪寒)의 겨울 추위를 물리치고 아름답게 동각(東閣)에 핀 꽃이다.
그러니 높은 식견을 가지신 외숙께서는, 북풍한설을 물리치고 핀 매
화를 비덕(比德)미학의 입장에서 보아주실 거라 믿으며, 설령 재주
가 모자라 매화를 잘 그리지는 못했다 하더라도 매화를 그린 자신의
깊은 뜻을 알아주기를 바란다는 내용을 화제를 통해서 전하고 있
다. 마치 매서운 추위를 지나 동각에 홀로 아름답게 핀 매화처럼 세
상의 힘든 일, 모진 시련을 다 견디고 젊은 나이에 군왕이 되었으
니, 이제는 강한 정신으로 앞으로 어떠한 시련이 닥쳐와도 능히 극
복하겠다는 개혁군주다운 젊은 군왕의 힘찬 기백과 함께 담묵의 작

은 매화꽃에서는 인간으로서의 한없이 섬세하고, 여린 마음이 느껴져 매우 대조적이다. 특이하게 화제를 중앙에 배치한 것도 매우 인상적이다.

2. 〈四君子圖〉

검은 비단 바탕에 금니(金泥)로 그린 〈사군자도〉(그림 2)는 매, 란, 국, 죽을 계절 순서대로 각 2폭씩 그린 팔폭병풍(八幅屛風)이다. 봄을 상징하는 매화는 유난히 가지를 가늘고 길게 그렸는데 특히 두 번째 폭의 매화는 가지를 둥근 원으로 휘게 그려 앞서 감상한 〈매화도〉(그림 1)와는 매우 다른 느낌이다. 난초는 두 폭이 서로 대칭이 되는 구도를 하고 있으며 모두 하단의 난초를 여러 촉의 총란(叢蘭)을 배치하고 상단의 난초는 간결하게 그려서 비교적 안정감 있는 구도를 취하였다. 난잎의 표현이 마치 바람에 춤을 추는 듯 매우 자연스러워 자유분방한 필치가 느껴진다. 두 폭의 국화그림은 이 작품에서 가장 번잡한 구도를 하고 있는데 두 폭 중에 앞에 국화는 아래를 향해 늘어진 형태를, 뒤에 국화는 가지가 하늘을 향해 뻗어 있어 서로 대비를 이루고 있다. 다른 제재에 비해 구도가 다소 복잡하고 산만하여 당시 유행한 화풍과는 다른, 정조의 독특한 풍격이 느껴진

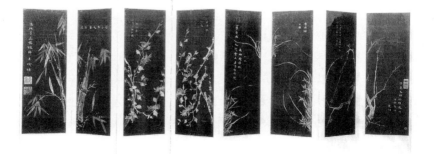

〈그림 2〉 四君子圖

다. 마지막 대나무 그림 가운데, 앞에 것은 죽간이 뚝 부러진 굵은 통죽(筒竹)으로 특이하게 횡(橫)으로 화제를 썼고, 맨 뒤에 대나무 그림은 일반적인 구도의 묵죽화로서, 화제를 쓰고 홍제(弘齋)라는 인장을 찍어서 마무리하였다.

이 작품에서 정조는 특이하게도, 맨 앞 매화그림에는 '만천명월주인옹(萬川明月主人翁)'22)이라 새겨진 인장을, 마지막 대나무 그림에는 '홍제(弘齋)'라는 인장을 사용하여, 하나의 병풍에 두 개의 다른 인장을 사용한 점이 매우 인상적이다.

3. 〈秋風鳴雁圖〉

국립중앙박물관에 소장된 〈추풍명안도〉(그림 3)는 어느 늦은 가을날, 잎이 거의 다 떨어진 앙상한 나뭇가지와 두 마리의 기러기를 주제로 그린 그림으로써 정조의 활달한 필치가 돋보인다. 일반적으로 기러기는 갈대와 함께 그리는데, 이 그림에서 정조는 갈대를 대신하여 늦가을에 나뭇잎이 다 떨어진 나목을 그렸다.

화면 좌측을 보면, 담묵의 마른 갈필로 잎이 떨어진 메마른 나뭇가지들을 힘찬 필치로 기백을 살려 거칠게 표현하였다. 왼쪽 하단 연못가에는 기러기 한 마리가 헤엄치며 평화로이 놀고 있고, 오른쪽상단에는 어디선가 날아온 기러기 한 마리가 고목에 막 앉으려

22) 1798년 12월 3일 정조는 「만천명월주인옹자서」를 지어 '만천명월주인옹'이라는 새로운 호를 사용하게 된 동기를 밝혔다. 자신을 달에 비유하고 백성을 물에 비유하여 세상에는 여러 형태의 물이 있지만 달은 언제나 그 형태에 따라 똑같이 비추어 준다는 의미이며, 정조 스스로 세상 모든 사람들에게 그들의 역량에 따라 일을 할 수 있게 해주는 존재라고 생각하였다. 또 다른 의미는 임금과 신하의 거리가 달과 물의 차이처럼 현격하다는 의미로써 스스로 자신의 위치를 높인 것이며, 신하들이 범접할 수 없는 존재라는 것을 만천하에 밝힌 것이기도 하다. (박철상, 「정조의 이름과 호로 풀어본 인생관」, 『정조—예술을 펼치다』, 수원화성박물관, 2009, p.121 참조).

<그림3> 秋風鳴雁圖

는 자세를 취하고 있다. 마치 이 두 마리의 기러기가 조응하려는 동세를 취하고 있다. 이 그림은 전체적으로 엷은 담묵을 사용하였고 날고 있는 기러기의 날개에만 농담의 변화를 주어서 전체적인 균형과 조화를 이루고 있다.

화면우측 중앙에 "가을바람 홀연히 불어오니 기러기 두세 마리 소리 내어 울음 운다(秋風忽起 鳴鴈兩三聲)"라는 화제를 써서 그림의 내용을 대변하고 있으며, '만천명월주인옹'이라는 인장으로 마무리하였다.

4. 〈菊花圖〉

보물 제744호로 지정된 〈국화도〉(그림 4)는 담백하면서도 간결하게 그린 정조 문인화의 대표작이다.

둥근 바위를 중심으로 활짝 핀 국화더미를 상중하로 배치한 구도로 국화와 풀벌레의 운치 있는 표현이 매우 돋보이는 작품으로서 문예부흥을 주도해나간 슬기로운 군왕의 면모가 엿보인다. 꽃은 농담의 변화를 주지 않고 모두 연한 담묵만으로 그렸지만 매우 정갈하고 우아한 느낌인 반면, 국화 줄기는 농묵의 강한 직선으로 처리하여 차가운 풍상이 몰아쳐도 반드시 군자로서의 절개를 지키겠다는 강한

의지를 말해주는 듯하다. 또한
하늘을 향해 핀 국화 꽃 위에
한 마리 풀벌레의 동세와 제멋
대로 바위에 붙어 있는 야초(野
草)가 자연스러움과 함께 화면
에 생동감을 불어넣고 있다.

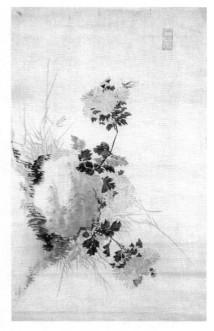

비덕의 입장에서 국화는
늦가을 찬 서리를 이겨내는 인
내와 절개 그리고 은일을 상징
한다. 이러한 의미에서 일찍이
송(宋)의 유민화가 정사초(鄭思
肖)는 "다른 꽃들과 함께 피지
않으려 꽃피는 시절 다 지나서
야 핀 국화, 성긴 울타리에 홀
로 서 있어도 그 기상과 아취
무궁하도다. 차라리 향기 품은

〈그림 4〉菊花圖

채 가지 부러져 죽을망정 어찌 북풍에 꺾여 떨어지리오!(花開不幷百
花叢 獨立疏籬趣未窮. 寧可枝頭抱香死 何曾吹落北風中)"라는 시를 남겼
다. 국화에 우의(寓意)하여 불사이군(不事二君)의 충절과 군자로서
반드시 절개를 지키겠다는 정사초의 강한 의지를 밝힌 비덕미학의
심미구조인 것이다.

정조의 〈국화도〉에 담긴 미학적 함의는 아무리 세상의 모진 시
련이 닥쳐온다 해도 군왕으로서의 품위를 지키고, 백성을 위해 자신
의 뜻을 펼치겠다는 단호한 의지와 함께 불의에 굴복하지 않고 맞서
이기겠다는 굳은 각오가 담겨 있다. '만천명월주인옹'이라는 인장만
오른쪽 상단에 찍고 화제는 쓰지 않았지만, 여백의 미가 한층 돋보
이는 조선후기 왕실 문인화의 특징을 잘 살펴볼 수 있는 작품이다.

5. 〈芭蕉圖〉

"… 나는 정무를 돌보는 틈틈이 오직 경사(經史)와 한묵(翰墨)으로 즐거움을 삼고 근래에는 역대(歷代) 시(詩)들을 수집하여 한 질의 전서(全書)를 만들고 있는데, 범례와 규모는 이제 두서가 잡혔다. …"[23]

위민정치(爲民政治)에 진력하면서 모처럼 한가한 틈이 나면 독서를 하거나 혹은 가슴속에 쌓인 감정과 자신의 뜻을 담아 그림을 그리고 시를 수집하는 일로 시간을 보냈다는 이 대목은 정조가 천성적으로 예술을 사랑하고 학문을 생활화하였던 문예군주이자 호학군주였음을 알게 한다.

보물 743호로 지정된 〈파초도〉(그림 5)는 정조 문인화의 진수를 보여주는 그림이다. 본래 파초의 미학코드는 '자강불식(自强不息)'이다. 파초는 잎이 자라고 나면 바로 연달아서 새잎이 나오기를 끊이지 않고 반복한다. 이러한 파초의 생태적 특성은 종종 학자들의 학문하는 태도에 비유되어 마치 파초 잎이 끊임없이 새록새록 나오듯 학자들도 늘 쉼 없이 학문에 정진하고 덕성을 함양해야 한다는 것이다. 전통적으로 동아시아는 학자들에게 학문과 함께 도덕적 수양을 통한 높은 덕성을 요구해 왔다. 그런데 선비의 학문과 덕성을 기르는 것을 문인화가들은 파초의 생태적 특성과 연계하여 그림을 통해서 비덕의 심미를 체현해내었다.

송대 이학가(理學家) 장재(張載)는 "파초의 심이 다 오르면 그 뒤를 따라 새 잎이 펼쳐지니 새로 말린 새 심이 어느새 이미 뒤따르네. 새 심으로 새 덕 기름을 배우고자 하니, 새잎 따라서 새 지식이 생겨나리라(芭蕉心盡展新枝　新卷新心暗已隨, 願學新心養新德　旋隨新葉起新

23) 『홍제전서』권163 「일득록」3 문학 3 (민족문화추진회 편, 위의 책, p.132 참조).

知)."라고 하는 〈파초〉시를 써서 파초의 심미특징을 잘 묘사하였다. 장재는 먼저 나온 잎이 어느 정도 자라면, 곧 이어 늘 새로운 잎이 말려 나오는 파초의 생태적 특성에서 학자가 덕성을 기르고, 늘 새로운 지식을 배양하는 마음을 발견한 것이다. 이것은 파초라는 물성(物性)에 학자의 덕성(德性)을 비유한 것으로써 미학적 측면에서 '이물비덕(以物比德)'의 심미체현이다. 그러므로 전통적으로 동아시아의 선비나 학자들은 파초를 매우 좋아하였고, 선비가 거처하는 서가(書家)의 뜰에는 파초를 심는 경우가 많았다고 한다. 이는 훌륭한 인격과 새로운 지식을 추구하고자 했던 선비들의 바람이 반영된 것이라 하겠다.

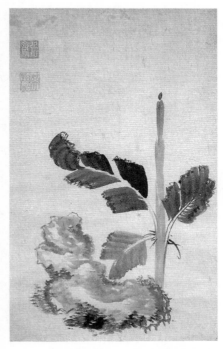

〈그림 5〉 芭蕉圖

　　정조의 어린 시절, 그가 거처하던 서가의 섬돌 옆에 파초 한 그루가 자라고 있었다고 한다. 이를 보고 정조는 "정원에 자란 봄풀은 아름다운데 푸른 파초는 새 잎을 펼치었구나! 펼쳐진 모습이 비처럼 길쭉하니 사물에 의탁하여 대인이 되기를 힘쓰리라(庭苑媚春蕪 綠蕉新葉展! 展來如帚長 托物大人勉)"는 시를 지었다고 한다. 이 시에서 정조는, 자신의 덕성을 높이고 지식을 추구하겠다는 마음을 직접적으로 드러내지는 않았지만, 파초의 새 잎이 나와 길게 펼쳐지는 모습

을 보면서 마음속으로 대인(大人)이 되기를 힘쓰겠다는 굳은 다짐을 하고 있다. 정조가 꿈꾼 대인은 바로 유가가 지향하는 최고의 인물 전형인 군자를 의미한다. 정조의 〈파초도〉는 비덕의 입장에서, 자연식물 파초의 자라남과 같이 군왕으로서 끊임없이 학문과 덕성을 길러 대인이 되고자 하는 심경이 고스란히 담긴 그림이다. 파초 잎이 차곡차곡 쌓여가는 것을 보면서 자신도 새로운 지식을 쌓아가고, 끊임없이 덕성을 길러 훌륭한 군주가 되겠다는 굳은 각오와 의지가 느껴진다.

〈파초도〉는 형식면에서는 매우 단순하면서도 안정된 구도를 취하고 있다. 바위는 담묵으로 질감을 잘 나타내었고, 파초는 잎의 표현에서 먹색의 자연스런 농담변화가 돋보인다. 차분하고 고요한 분위기가 호학군주로서의 정조의 심미취향을 말해주며, 강한 필선을 배제하고 부드러운 몰골법(沒骨法)을 사용함으로써 매우 담박하면서 맑고 고아한 파초의 심미특징을 잘 드러내었다.

파초의 비덕미학의 심미특징을 잘 체현해낸 그림으로는 문인화의 시조로 널리 알려진 당(唐)나라 왕유(王維)의 〈원안와설도(袁安臥雪圖)〉가 있다. 이 그림은 눈 속의 파초를 그린 그림으로, 구체적인 시간의 한계를 뛰어넘어 신사(神似)를 체현해낸 그림으로 유명하다. 더운 지방에 자라는 파초를 눈과 함께 그린 것은 분명히 자연의 이치에 맞지 않는다. 그러나 왕유는 눈 속의 파초를 그림으로써 시간과 공간적 한계를 극복하고 시공(時空)을 초월한 높은 정신적 회화의 경지를 보여줌으로써 오늘날까지 문인화의 시조로 추앙받고 있다.

젊은 시절에 파초시를 쓰면서 대인이 되기를 다짐했던 정조의 마음과 학문에 대한 열망이 〈파초도〉에 고스란히 녹아 있다.

6. 〈君子花木圖〉

1987년 일본 야마토문화관(大和文華館)에서 개최된 「이조의 병풍」 특별전에 출품된 이 작품은 6폭으로 된 병풍 그림이다.

이 그림은 앞서 살펴본 〈사군자도〉(그림 2)가 검은 비단에 금니로 사군자를 각 2폭씩 배치한 것과는 달리 매화, 대나무, 국화, 목단, 연 등을 종이에 수묵으로 그린 병풍이다. 서예로 다져진 필력과 활달한 필치의 능숙한 묘사력이 돋보이며 먹색의 농담을 잘 운용하여 매우 세련된 느낌이 든다. 사군자 중심의 소재에서 보다 다양해진 점도 눈여겨볼 만하다. 화제를 쓰지는 않았지만 선택된 화목들이 모두 군자를 상징하는 소재들이어서 정조의 회화미학 사상이 어디를 지향하고 있는지 충분히 암시하고 있다.

〈그림 6〉 君子花木圖

V. 나오는 말

지금까지 조선후기 회화의 경향과 함께 이 시기 회화사를 빛나게 하는 데 큰 역할을 하였던 정조의 회화관을 살펴보고, 그의 회화 창작 속에 구현된 미학구조를 분석해 보았다. 어려서부터 학문을 좋아하고 예술을 좋아했던 문인예술가 정조의 회화미학사상은 근본적으로 그의 학문적 경향인 육경학(六經學)을 토대로 삼아, 유가

미학적 사유가 짙게 깔려 있음을 확인할 수 있었다. 이는 학문과 예술을 불가분의 관계로 인식하는 정조의 학예일치 사상을 말해주는 것이며, 그의 회화작품 분석을 통해서 그의 미학사상과 그가 추구한 학문적 성향이 매우 밀접하게 맞닿아 있음을 알 수 있었다. 규장각 소속의 자비대령화원을 선발하는 녹취재에 인물화의 화제를 내어 주면서, 화원들에게 각자 마음대로 그림을 그리되, 특별히 "모두가 보고 껄껄 웃을 만한 그림을 그릴 것(皆以看卽 噱噱者畵之)"을 주문하였던[24] 정조의 열린 회화관은 당시 해악미 넘치는 풍속화의 발전과 다양한 회화장르의 발전에 크게 영향을 주었다. 그럼에도 불구하고 정작 정조 자신이 그린 그림은 사군자를 위주로, '사의성' 짙은 유가미학적 구조의 전형적인 문인화 양식에서 벗어나지 않았다.

결국 정조는 화가들에게는 급격한 사회변동에 따른 시대정신을 담아낼 것을 강조하였지만 군왕으로서의 그의 문인화는 유가미학적 심미구조를 이루고 있음을 확인할 수 있었다.

24) 『內閣日曆』 제112책, 정조 13년 6월 13일. 김정숙, 「정조의 회화관」, 『조선왕실의 미술문화』, 대원사, p.307에서 재인용.

참 고 문 헌

고려대학교 박물관,『조선시대 선비의 묵향』, 1996.

김정숙,「정조의 회화관」,『조선왕실의 미술문화』,대원사, 2005.

남현희,『일득록 － 정조대왕어록』, 문자향, 2008.

민족문화추진회 편,『국역홍재전서』, 1997.

수원화성박물관,『수원화성박물관도록』, 2009.

수원화성박물관,『정조 － 예술을 펼치다』, 2009.

劉義慶 撰 · 安吉煥 譯,『世說新語』下, 明文堂, 2006.

이선옥,『사군자 － 매란국죽으로 피어난 선비의 마음』, 돌베개, 2011.

이원복,「정조의 그림세계 － 전래 작을 중심으로 본 화경」, 수원화성박물
관, 2009.

이태호,『조선후기 회화의 사실정신』, 학고재, 1996.

임태승,『아이콘과 코드 － 그림으로 읽는 동아시아 미학범주』, 미술문화,
2006.

정옥자,『정조의 수상록 일득록 연구』, 일지사, 2000.

도판 목록

그림1_ 「매화도(梅花圖)」, 1777년, 정조(正祖), 종이에 먹, 123.5×62.5cm, 서울대학교박물관 소장.

그림2_ 「사군자도(四君子圖)」 8폭 병풍, 정조(正祖), 비단에 금니, 75.5×25.1cm×8폭, 국립중앙박물관(國立中央博物館) 소장.

그림3_ 「추풍명안도(秋風鳴雁圖)」, 정조(正祖), 종이에 먹, 53×30cm, 국립중앙박물관(國立中央博物館) 소장.

그림4_ 「국화도(菊花圖)」, 정조(正祖), 종이에 먹, 84.6×51.4cm, 동국대학교박물관(東國大學校博物館) 소장.

그림5_ 「파초도(芭蕉圖)」, 정조(正祖), 종이에 먹, 84.6×51.4cm, 동국대학교박물관(東國大學校博物館) 소장.

그림6_ 「군자화목도(君子花木圖)」 6폭 병풍, 정조(正祖), 종이에 먹, 소장처 알 수 없음.

미친 세상이 빚어낸 광인狂人의 예술을 찾아서

_ 신은숙(申銀淑)

Ⅰ. 시대(時代)와 광인(狂人), 광인과 시대

'미치다'라는 말은 사전적으로 정신에 이상이 생겨 말과 행동이 보통 사람과 다르게 됨을 이르거나, 상식에서 벗어나는 행동을 하는 것을 낮잡아 이르는 말이다. 따라서 일상생활 속에서 '미치다'라는 표현은 흔히 특정한 사람이나 그 사람의 행동을 평가할 때 쓰인다. 이에 따라 미친 사람, 즉 광인(狂人)이란 표현도 동반되어 사용되고 있다.

그러나 프랑스의 철학자 파스칼(Pascal, 1623~1662)은 "인간은 본질적으로 광기(狂氣)에 걸려 있다. 따라서 미치지 않았다는 것은 아마도 미쳤다는 것의 또 다른 형태일 것이다."라고 말했다. 공자(孔子) 역시 광(狂)의 가치를 긍정적으로 평가하였다. 공자는 광(狂)을 문화적·인간적 현상으로 간주하며, 진취적이고 실천이라는 측면에서 조망하였다. 그럼에도 불구하고 아리스토텔레스가 인간을 '이성적' 동물이라고 규정짓는 순간, 광(狂)은 이성적 동물과 대적하는 가장 극단적인 개념으로 자리잡게 되었다. 이성과 상식이라는 명목

하에 자신과 대립되는 광기[비이성(非理性)]를 설정하고 비난·격리함으로써 이성 스스로의 정체성을 확립하려는 시도가 계속되어 왔기 때문이다.

결국 일상적으로 쓰이는 '미치다', '광(狂)'이라는 표현은 그 사회와 시대가 무엇이 '이성'이며 '상식'이라고 규정하느냐에 따라 정의된다고 볼 수 있다. 따라서 문화적으로 보수화되어 있고 경직되어 있는 사회 또는 역사적으로 정치·경제·사회의 급격한 변화가 일어나는 시대에는 가치 규범[이성]에 대한 논란이 뜨거워지기 쉽다.

광(狂)과 광인(狂人)이라는 표현은 특히 예술 혹은 예술가를 지칭할 때 자주 쓰인다. 그동안 예술계에서 만나보지 못했던 극단적이고 파격적인 예술시도를 하거나 기이한 행동을 하며 본인의 예술에 오만함과 자부심을 가지고 있는 예술가에게 흔히 '광적(狂的)이다, 광인(狂人)이다'라는 수식이 붙게 된다. 광인(狂人)이라 불리는 작고한 예술가들의 작품 세계를 살펴보면 후대에 '-화풍', '-주의'를 여는 획기적이고 예술사적으로 의미 있는 경우가 많지만 그들이 활동하던 시기에 그들은 세상으로부터 손가락질 받고 비난받으며 초라한 신세를 면치 못하였다.

일반적으로 미(美)는 영원불변한 고정된 관념으로 간주되지만 미(美)를 드러내는 예술행위가 지속되고 체계화될수록 형식적·관습적·규격적인 특성을 띠게 된다. 이렇게 규범화된 미(美)와 예술은 상대적 가치 판단에 의하여 재차 규정되므로, 가치판단의 기준이 바뀌면 그 의미 또한 변화하는 상대적, 이성적, 합리적 질서를 갖는 현상임에도 불구하고 현실의 삶에 순응하는 사회적 구조를 대변하는 체계로 구축되게 된다. 따라서 그들의 새로운 시도는 이미 정답[이성]을 정해놓은 사회에서 받아들여지기 어려웠던 것이다.

특히 오랫동안 하나의 문화체계를 유지해온 사회일수록 이러한 문화적 경직성은 더욱 심화되며 이러한 사회적 구조와 가치체계

에 적응하지 못하는 사람은 사회의 낙오자, 자살자, 혹은 반역자나 광인으로 구분 정리되곤 한다. 따라서 자연스럽게 예술의 파격적 추구나, 가치체계를 벗어나려는, 절대적 가치를 추구하려는 예술가들은 사회적 타인과 소통이 단절되고, 사회에서 배제된다.

유교적 봉건질서라는 거대하고도 웅장한 문화권하에서 예술가로 고군분투했던 서위(徐渭)와 멸망한 왕족으로 유민(遺民)생활을 해야 했던 팔대산인(八大山人)은 중국 및 동양 회화사에 크게 영향을 끼친 인물로 평가되고 있다. 하지만 그들이 활동했던 시기에 그들은 현실의 벽에 부딪혀 좌절해야 했으며 그로 인해 정신병적인 발작을 일으키기도 했고 술에 의지하여 살아가기도 했다. 서위의 경우 몇 번의 자살시도와 극단적인 자해행위를 하기도 했다. 이 둘은 결국 쓸쓸히 생을 마감하게 된다.

그러나 이 두 예술가의 생애와 작품을 살펴보면 당시 세상에 오히려 의문이 든다. 서위와 팔대산인은 파격(破格)을 통해 새로운 예술 표현의 방법론과 표현론을 창조했으며 후대 예술에 많은 영향을 주었다. 이런 그들의 진취적인 기상을 '다른' 시각을 '틀렸다'며 인정해주지 않았던 당시가 오히려 미친 세상은 아니었는지 생각해 볼 수 있다. 또한 이러한 세상과의 부단한 투쟁과 좌절 속에서 탄생한 광인(狂人)의 예술이 가진 무한한 창조력을 생각해 보게 된다.

Ⅱ. 광인(狂人)의 삶과 예술

1. 서위(徐渭: 1512~1593)

서위[1]는 명(明)·청(淸) 화단의 혁신적인 흐름을 대표하는 인물

1) 자는 文長이고 초기에는 文淸이었다. 부친 徐鏓의 자는 克平이며, 그의 정실 童宜人은 徐淮·徐潞 두 아들을 낳았고, 그의 계실 苗宜人은 雲南江府諸生 苗有文의 여식으로 서총에게 출가했으나 자식이 없었다. 서총은 만년에

로 평가된다. 청대(淸代)의 왕부지(王夫之)는 명대 중·후기를 특징 지어 '천붕지해(天崩地解)'의 시대라고 말했다. 하늘이 무너지고 땅 이 해체될 만큼 당시는 정치·사회·경제 같은 외형적 측면부터 정 신의 내면적 측면까지 모두 이전에는 볼 수 없었던 극심한 변화가 발생하여 모든 전통적 도덕이나 이상, 관념 등이 재평가를 받아야 했다.2) 이 시기의 정치적 혼란과 경제적 변혁은 전통적 윤리의식의 전환을 몰고 왔다. 때마침 각지에서 일어난 농민반란은 "혼돈의 하 늘을 다시 개벽한다"3)는 구호로 봉건적 통치 질서를 공개적으로 부 정하였다. 이는 필연적으로 지배 이데올로기였던 정주리학(程朱理 學)에 대한 도전이었다.4) 이에 따라 사회의 근간을 유지하던 정주리 학(程朱理學)의 붕괴를 대신할 사상의 출현 또한 필연적이었다. 그 사상이 바로 양명심학(陽明心學)5)이었다. 서위는 양명심학의 영향 을 받아 기존의 가치규범과 억압에 끊임없이 반항하며 스스로의 예 술 세계를 개척해 나갔다.

　　그는 타고난 재능이 특출하여 소년기에 능히 문장을 지어 세인 들로부터 찬사를 받았으며, 시문·서화·음악·희곡 등 재주와 흥 미의 범위도 넓어 가히 못하는 분야가 없었다고 할 수 있다. 그러나 서위는 불행한 운명을 타고나 생후 백일 만에 부친이 사망하고 14

묘의인의 시녀를 첩으로 맞아들였고 그 사이에서 徐渭가 탄생했다. 서총이 세상을 떠난 후, 묘의인이 집안일을 모두 관장하게 되었는데, 묘의인은 서위 를 친자식처럼 아끼면서 정성을 다하였다.

2) 權應相,「徐渭文學論研究」, 서울大學校 博士學位論文, 1993. p.25.

3) 『明史紀事本末』, 卷45,「平河北盜」: 重開混沌之天.

4) "重開混沌之天"이라는 구호는 程朱理學이 지상으로 삼았던 天理에 대한 도 전이며, 天理라는 명제하에 사람의 사상과 행위를 규제하던 理學의 이데올 로기가 이미 그 한계에 도달했음을 보여주는 것이기 때문이다.

5) 程朱理學이 性을 중시하여 性[理]을 귀결점으로 삼았다면, 陽明心學은 心을 중시하여 心을 귀결점으로 삼았다.

세 때 또 묘부인이 사망했으며, 20세 때 수재(秀才)에 합격하고서도 과거시험 방면에 뜻을 이루지 못했다. 일개의 서생이었던 그는 성격이 남달리 오만하여 유가의 속박을 따르지 않았으며, 평민 신분이었음에도 권세가를 두려워하지 않았다. 더욱이 그는 전통 예법을 멸시하여 종종 도학가(道學家)들의 비난 대상이 되었다.

서위는 37세 때 절강총독 호종헌(胡宗憲)의 초빙에 응하여 그의 막부에 기거하면서 서기(書記)가 되었고 아울러 기밀에도 참가하였다. 이 시기에 서위는 적지 않은 상주문과 공문서를 대필(代筆)해주어 호종헌의 두터운 신임을 얻었다. 후에 호종헌이 정치사건으로 투옥되자 서위는 자신에게 화가 미칠 것을 두려워한 것이 정도가 지나쳐 정신병을 초래했고, 심지어 자살까지 기도했다가 미수에 그쳤는데, 훗날 그는 이때의 고통스러운 심경을 〈자위묘지명(自爲墓志銘)〉상에 남겼다.

얼마 후 서위는 부인을 살해한 죄로 투옥되었다가 늘 의지해온 절친한 친우 장원변(張元忭)이 달려가 변호해주어 방면될 수 있었다. 출옥 후 서위는 공명에 대한 뜻을 버리고 산수에 정을 두고 시문과 서화를 팔면서 빈곤한 생활로 세월을 보내다가 세상을 떠났다. 웅대한 뜻을 이루지 못하고 숨어서 늙어갈 수밖에 없는 슬픈 처지에 대한 서위의 심경은 서위의 제화시(題畵詩) 〈포도(葡萄)〉에 여실히 나타나 있다.

> 반평생 떠돌다가 어느새 늙은이 되어
> 서재에 홀로 서서 저녁바람을 읊조리네.
> 붓 아래 명주는 팔 곳이 없어
> 들판의 넝쿨에 휙 던져버리네.[6]

6) 徐渭, 〈葡萄〉, "半生落魄已成翁, 獨立書齋嘯晩風. 筆底明珠無處賣, 閑抛閑擲野藤中."

〈그림 1〉 서위 — 포도

"서위는 넓고 빼어난 재주를 지녔으나, 신분이 낮았고, 그의 도(道)를 알아주는 이를 만나지 못했다."[7] 서위의 꿈과 이상은 냉혹한 현실에 의해 무너졌고, 그는 세상일에 대한 웅지를 펼칠 곳이 없었다. 착오가 전도되고 곡절로 뒤얽힌 세상사의 운명은 이 예술 귀재에게 수많은 시련을 안겨다 주었고, 급기야는 그를 정신병자의 지경에까지 몰아갔다.

　일찍이 서위는 〈상제학부사장공서(上提學副史張公書)〉에서 자신의 처지를 깊이 한탄하며 이르기를 "살아서 뛰어난 공(功)을 세우지 못했으니 죽어서 끝없는 한을 품을 따름이다"[8]라고 하였는데, 마음속에 맺힌 이러한 한과 울분은 서위로 하여금 중국희곡사상에 커다란 획을 그은 잡극 〈자목난(雌木蘭)〉과 〈여상원(女狀元)〉을 창작케 해주었다. 또한 풍자와 비평을 담은 〈광고사(狂鼓史)〉와 〈가대소(歌代嘯)〉도 서위 자신의 마음속 울분을 토로한 작품이며 그의 삶 또한 광기로 볼 수 있다.

　서위는 자신에게 끝없이 상실감을 안겨주었던 당대의 사회에

　7) 袁宏道, 〈喜逢梅季豹〉, "徐渭饒梟才, 身卑道不遇."
　8) 徐渭, 〈上提學副史張公書〉, "生無以建立奇功, 死當含無窮之恨耳."

대한 이 잔혹한 인식은 그의 연극이론(희극), 글쓰기 등 그의 모든
행보의 원천이었다. 인식이 선행되어야 행동도 뒤따른다. 그래서
중요한 것은 서위만의 독특한 잔혹한 세상에 대한 의식과 그러한 세
상 속에서 생존하기 위한 삶의 방식이다.

따라서 그토록 자신의 육체적, 정신적 온갖 질병과 고독으로부
터 희극을 통해 '본성으로 돌아갈 것'을 외쳤던 그의 주장은 삶 자체
에 적용될 수 있는 그 기본 뿌리인 것이다. 잔혹의 본질적 의미는 창
조와 파괴가 함께 이루어지는 것에 늘 있으며, 억압에 대한 저항이
며, 고대의 순수를 향한 염원이다. 서위는 이성의 세계에 묶여 있는
잔혹하리만치 여겨졌던 명대의 사회에 대한 비판적인 전망을 이러
한 식으로 해결하고자 했다. 잃어버린 진정한 생에 대한 되찾음과
도 같다. 결국 희극은 그 무엇보다도 '근본'을 강조하는 이론이다.

서위는 또한 감옥에 갇히고 유배를 당함으로써 더럽혀짐을 당한
선비이다. 그가 기쁨과 분노, 곤궁하며, 원망하고 한스러워 하며 사
모하며, 술에 얼큰하게 취하고 무료할 때면 마음속에 동함이 있어 하
나하나를 시문(詩文)에 쏟아내었다. 다만 문(文)의 규범과 시의 율격
은 끝내 소외되고 억눌린 감정을 한 번에 쏟아낼 수 없어 이에 해학
적이고 거리낌 없는 가사를 악부(樂府)에 싣고 나서야 비로소 다할 수
있게 되었다. 서위가 써 낸 〈사성원(四聲猿)〉은 어양(漁陽)에서 호쾌
함을 울렸던 것을 저승에서 말하고, 취향에서 음란한 이를 해쳤던 것
을 내세에서 분노했으며, 목란(木蘭)과 춘도(春桃)가 한 명의 여자로
서 먼 지방에 까지 이름을 세기고 금규(金閨)9)에 이름을 드날렸으니,
모두 사람살이 중에 지극히 기이하고 지극히 호쾌한 일이며, 세상을
놀라게 하고 진동시키는 것이다. 서위는 종국에 늙어서는 감옥에서

9) 金閨는 漢代의 金馬門을 가리킨다. 이곳은 당시에 文學之士들이 출사하던
곳이다.

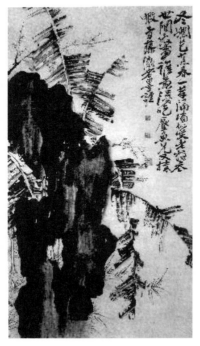

〈그림 2〉 서위 ― 花卉雜花圖

팔을 꿰맨 옷을 입고 죽음 직전까지 갔었으나, 기이하고 곤궁함을 막거나 없애지 않을 수 있는 기운을 자부하여 이 네 극(劇)을 얻어 울분을 조금 펼쳐 내었다. 이른바 "골짜기의 원숭이 밤에 우는데, 소리가 차가워 정신을 울리니, 기쁘면 울고 노하면 꾸짖으며, 노래하고 춤추며 전투를 한다."는 것은 벼슬아치들의 환(丸)과 욱(旭)의 글과 같은 것이며, 《사기(史記)》의 열전(列傳)과 쫓겨난 신하의 《이소(離騷)》와 같은 것이다.10) 명나라 후기의 진보적 문인들은 모두 송명리학(宋明理學)에 반발하고 전통적 문예관에 타격을 준 인물들을 '기(奇)'란 말로 많이 표현하였다.11) 당시 사상의 한 주류를 이루었던 왕양명(王陽明)의 심학(心學) 분위기에서 태어난 미학관(美學觀)은 오직 마음의 욕구에 충실하여 격정의 분출을 피하지 않는 특히 왕학좌파(王學左派)의

10) 鍾人杰,〈四聲猿引〉, "徐文長, 牟騷肮髒士. 當其喜怒窘窮, 怨恨思慕, 酣醉無聊, 有動於中, 一一於詩文發之. 第文規詩律, 終不可逸彎旁出, 於是調謔褻慢之詞, 人樂府而始盡. 所寫〈四聲猿〉, 漁陽鼓快吻於九泉, 翠鄕淫毒憤於再世, 木蘭・春桃以一女子而銘絶塞・標金閨, 皆人生至奇至快之事, 使世界駭詫震動者也. 文長終老, 縫掖蹈死獄, 負奇窮不可遏滅之氣, 得此四劇而少舒. 所謂峽猿啼夜, 聲寒神泣, 嬉笑怒罵也, 歌舞戰鬪也, 僚之丸・旭之書也, 腐史之列傳・放臣之《離騷》也."

11) 崔仁淑, 「明 後期 主情論 硏究」, 『中國語文學 第23輯』, p.83,

사상적 영향을 받았다. 당시에 유행한 미학적 개념인 '성령(性靈)'이
나 '본색(本色)'과 마찬가지로 자신의 감정에 충실하며 자아를 중시하
는 개성적(個性的)이고 진실(眞實)한 인간 추구를 목표로 삼고 있다.
서위의 개성을 '기(奇)'라는 용어로 즐겨 사용하였는데, 그 이유는 당
시 사람들은 서위의 작품을 '기(奇)'하게 여겼기 때문이라고 할 수 있
다. 뇌가거사(磊砢居士)가 서위를 다음과 같이 평하는 데서 잘 알 수
있다.

> "서위(徐渭)는 세상에 드문 기인(奇人)이다. 행동이 기(奇)하고, 처지
> 가 기(奇)하고, 시(詩)가 기(奇)하고, 문(文)이 기(奇)하고, 그림이 기
> (奇)하고 서예가 기(奇)한데, 사곡(詞曲)은 더욱 기(奇)하다."[12]

원굉도(袁宏道)는 더욱 '기(奇)'를 강조하여 다음과 같이 말하고
있다.

> 매객생(梅客生)이 일찍이 나에게 편지를 보내와 말하기를 "서위는 나
> 의 옛 친구인데 병(病)이 사람보다 기(奇)하고, 사람이 시(詩)보다 기
> (奇)하고, 시(詩)가 서예보다 기(奇)하고, 글자가 문(文)보다 기(奇)하
> 고, 문(文)이 회화(繪畵)보다 기(奇)하다"라고 했다. 내가 말하건대
> 서위는 기(奇)하지 않음이 없는 사람인데, 기(奇)하지 않음이 없다는
> 이것이 기(奇)하지 않음이 없는 것이로다! 슬프도다![13]

서위는 기인(奇人)이며 광인(狂人)이다. 서위의 기이한 재주는

12) 『徐渭集』「四聲猿原跋」 p.1359. 徐山陰 曠代奇人也 行奇 遇奇 詩奇 文奇
畵奇 而詞曲爲尤奇.
13) 袁宏道,「徐文長傳」,『徐渭集』, p.1344. 梅客生嘗寄予曰"文長吾老友 病奇
於人 人奇於詩, 詩奇於字 字奇於文 文奇於畵." 予謂文長無之而不奇者也 無
之而不奇 斯無之而奇也哉! 悲夫.

풍취가 있고 기절(奇絶)하여 서위에 대한 평(評)은 공통적으로 '기(奇)'로써 대변하고 있다. 이 '기(奇)' 라는 말은 바로 서위의 창신성(創新性)에서 나온 강렬한 개성(個性)을 대표하는 다시 말해서 광인(狂人)이라 할 수 있다.

학문적 역량과 예술적 끼가 있는 서위는 비록 삶이 고달프고 부귀와는 인연이 없었지만, 인품이 정직하여 부귀영화에 대해서 구걸하지는 않았다. 그러나 사회와 조정의 암흑과 부패를 잘 알고 있었던 그는 말년에 "갈수록 부귀를 노리는 사람을 미워하였다"라고 한다.14) 그는 인격이 낮고 행위가 비열한, 부귀하지만 인품이 불리한 자들과는 더욱 어울리려 하지 않았다. 서위의 발분저작(發憤著作)의 광기예술(狂氣藝術)은 남들의 눈을 의식하지 않은 채 과감하게 일탈적인 행동을 감행할 수 있는 것인데, 따지고 보면 모두 자신의 광기적(狂氣的) 표출로 해석할 수 있다. 서위는 자신의 신분적인 한계에도 불구하고 상식을 뛰어넘는 행동을 할 수 있었던 것은 자신의 능력에 대해 확신이 있었기 때문이다. 사람들에게 서위의 광기는 예술작품을 만들 수 있는 최소한의 에너지였다. 어떤 고정관념에 얽매이지 않아 생각이 자유롭고, 자신의 상상력을 펼 수 있어 모든 방면에서 새로운 어떤 것을 추구하려고 하는 창조력을 가진 사람이 결국 기인(奇人)이고 광인(狂人)일 것이다.

2. 팔대산인(八大山人: 1624~?)

팔대산인15)의 성은 주(朱), 이름은 탑(耷)으로 알려져 있다. 팔대산인이 중국회화사에 있어서 가장 개성적인 화가 가운데 한 명으

14) 李祥林, 李馨 編著, 『徐渭』, 中國人民大學出版社, p.106, "…益深惡富貴人".
15) 저우스펀, 『八大山人』: 왕조의 世系를 따져보면 주탑은 명 태조 홍무제, 즉 주원장의 10대손으로서, 남창에 자리를 잡은 제1대 선조 주권은 홍무제의 열여섯 번째 왕자였다. p.16.

로 평가받는 것은 화훼·영모화에서 독창적인 화풍을 확립했기 때문이다.[16] 그는 명말(明末)·청초(淸初)의 왕조교체기에 생존했던 왕족의 후예였다. 여느 멸망한 왕족의 후예와 마찬가지로 그 역시 떠돌며 숨어 지내야 하는 처지로 전락하였으나, 그는 그가 직면한 역경의 환경 속에서도 시(詩)·서(書)·화(畵)·전각(篆刻) 등 모든 분야에서 뛰어난 예술경지를 이끌어내며 17세기 중국 화단에서 가장 걸출한 인물로 전해지고 있다. 또한 명말(明末) 서위가 세상을 떠난 뒤 약 반 세기 뒤에 그의 진정한 화맥(畵脈), 처세, 인격 등을 두루 계승하였던 후계자가 청초(淸初)의 팔대산인이라 칭해지며 따라서 팔대산인 역시 서위와 같은 광인(狂人)의 면모를 보여준다.

그의 조부인 폭천 주정길은 그 지방의 저명한 문인이자 서화가로 팔대산인의 첫 번째 스승이 되었다. 또한 벙어리였던 그의 부친은 뛰어난 화가였다. 따라서 팔대산인은 유년기에 이들에게서 영향을 받으며 학문적·예술적으로 자질을 쌓을 수 있었다. 그는 네 살 때 시문을 배우기 시작했고 여덟 살에는 시를 지었다. 그랬던 그는 14세 때 이미 왕실 작위와 봉록의 세습을 포기한다고 하여 가족들을 놀라게 하였지만 귀족신분이 아닌 평민의 신분으로 당당히 과거시험에 응시하여 수재가 된다. 그러나 이 시험은 무너져가는 명 왕조의 마지막 과거시험이 되었고, 팔대산인은 청(淸)의 공격에 부인 '가'씨와 아들 '의충'을 잃고 홀로 도주하여 떠도는 신세가 된다.

팔대산인이 활동하였던 시대는 왕조가 교체되며 사회 전반에 커다란 혼란이 야기되었던 시기였다. 명이 이민족인 만주족에게 완전히 멸망하고 청의 통치가 시작되자 왕족이었던 그는 정치·경제·사회적으로 불안할 수밖에 없었다. 특히 풍요롭고 안정적인 유년기를 보낸 그는 절망할 수밖에 없었다. 또한 한족의 정치체제가

16) 辛勳, 『八大山人의 화풍과 후대에 미친 영향』, p.1.

와해되면서 문화와 예술 전반에 커다란 혼란이 야기되었다. 당시 명 종실의 수많은 후손들은 성씨를 바꾸고 흩어져 산중에 은거하였다. 이 때 팔대산인 역시 머리를 깎고 깊은 산으로 들어가 승려가 된다. 이후 그는 붓을 통해서 청 왕조에 대한 반감과 적대감을 드러냈으며 멸망한 왕조의 비애를 표현하기 시작하였다. 이와 함께 그의 광기 역시 드러나기 시작했다.

> 처음엔 땅에 엎드려 흐느끼다가 다시 하늘을 쳐다보고 크게 웃다가, 웃고 나서는 갑자기 뜀뛰기를 하고 큰 소리를 내어 통곡을 하며 혹은 북을 덮어놓고 두들기며 노래를 하고 거리를 춤추며 돌아다녔다. 하루에도 백여 번씩 그런 짓을 하여 사람들이 그가 악하게 될까 봐 걱정하였다.17)

라고 하여 그가 소위 미치광이로 불렸던 이유를 보여준다. 그러나 항상 이렇게 지냈던 것이 아니라 술이 취하면 오히려 곧 그치고 잠잠해졌다고 한다. 따라서 이와 같은 팔대산인의 기이한 행동은 병적인 발작이나 이상 행동이 아니라 청조에 대한 반항과 현실 도피의 욕망에서 비롯되었으리라는 생각을 해볼 수 있다. 자신이 처한 상황에서 탈피하고자 하는 처절한 몸부림이라 평가할 수 있는 것이다.

이와 같이 팔대산인은 멸망한 왕조의 후예로 극단적인 절망 상황에 처하였음에도 불구하고 괴로움에 갇혀 있지 않고 이를 예술로 승화시켰으며 후대에 길이 남을 독특한 작품세계를 구축해냈다. 특히 그가 어려서부터 그의 할아버지를 비롯한 집안 어른들에게 배워온 유가사상은 그가 강한 민족의식을 가지고 살아갈 수 있게 하였다. 더불어 승려로 출가하여 은둔하면서 불가사상까지 통달하게 된

17) 尹福熙, 『八大山人의 花卉雜畵 研究』, p.14.

것이다. 또한 도가의 영향으로 자연과 하나되어 거리낌 없는 예술 세계를 표출해내기에 이른다. 따라서 그의 작품 세계는 그에게 영향을 주었던 학문세계만큼이나 심도 깊고 자유분방하였다.

〈그림 3〉 팔대산인 — 쏘가리

팔대산인의 첫 작품은 〈수박〉이라고 전해진다. 그림과 함께 적힌 시는 팔대산인의 생각을 오롯이 보여준다. 명에서 청으로 왕조가 바뀐 이후 많은 지식인들이 '유민'을 자처하며, 황무지를 개간해 양식을 심는 한이 있더라도 '청의 녹봉을 먹지 않겠다'는 뜻을 세웠고 그 역시 그 중 한 사람이었던 것이다.[18]

쟁반째 내놓은 큰 수박
눈앞에 모래가 잔뜩 묻었구나.
전하노니 선배들은 함부로 비웃지들 마소
황무지 개간하고 언덕에 삼밭 가꿈을

임천(臨川)에서 머물던 팔대산인에게 1680년 큰 충격이 된 사건이 있었다. 바로 청 조정이 박학홍사과[19]를 개설해 산 속에 은거하

18) 저우스펀, 『八大山人』, p.138.
19) 과거시험의 한 과명으로 학문이 넓고 문재가 뛰어난 선비를 선발하는 시험. 당·송대에는 박학굉사과를, 청대에는 박학홍사과를 두었다.

〈그림 4〉 팔대산인 ― 메추라기

고 있는 전 왕조, 즉 명조의 인사들을 수도로 초청하고 있다는 것이었다. 청 조정이 박학홍사과를 개설한 이유는 전 왕조의 인사들로 하여금 이 시험에 응시하게 하여 명사(明史)를 편찬하게 하기 위함이었다. 왕족인 팔대산인은 이 소식을 듣고 매우 격노하였지만 그를 더욱 화나게 했던 것은 수많은 유민 문인들이 이 소식을 듣고 기회와 변명을 얻었노라며 청 정부의 소환에 모여들고 있는 상황이었다. 그는 이러한 모욕에 대한 울분으로 정신적으로 견뎌내기 어려운 상황에 직면하게 되었고 마침내 1년 후쯤에는 약간의 정신이상 증세를 보이기 시작하였다. 그는 닥치는 대로 붓을 들고 먹을 들고 종이에 추함, 냉소, 웅혼, 우울 등을 표출하기 시작하다가 승복(僧服)을 갈기 갈기 찢어서 불에 던져 태워 버리기에 이른다. 그 후로 임천을 떠나 홀로 남창(南昌)으로 돌아왔으나 거리에서도 난잡하게 춤을 추는 등

그의 광태는 더욱 심해졌다. 이 때부터 그는 사람들과 완전히 대화를 단절하고 누군가 그에게 말을 건네도 「벙어리 아啞」자를 써서 보여주곤 하였다고 한다.

청조(淸朝)가 한민족(漢民族)의 명조(明朝)를 탈취하여 중원에 군림한 후 일군(一群)의 유민화가(遺民畫家)들은 청조에 대하여 품은 비분(悲憤)을 필묵(筆墨)으로써 표현한 것이다. 그렇기 때문에 유민화가들의 묵희(黙戲)에서는 형식주의(形式主義)와 전형주의(典型主義)의 오파(吳派)의 화풍(畫風)을 막연히 추종하기보다는 반항적인 일기(逸氣)사상을 자유로이 추구하려는 기맥(氣脈)이 짙게 나타났다. 따라서 각 방면에 있어서 각자 행동으로 주제(主題)를 표현하였기 때문에 시대유민화가들의 화풍은 통일이 없었으며 화가들 역시 각처에 흩어져 있었다. 그러나 당시의 명화가(名畫家)들은 일종의 공통적인 감정을 가지고 있었는데 그것은 곧, 청조에 대한 강렬한 반항정신이었다. 이러한 상황 속에서 명조(明朝) 유민화가 중에 팔대산인이 탄생한 것이다.[20]

팔대산인의 작품은 그가 왕족이기에 더욱 힘겨울 수밖에 없었던 정치·사회적 특수성이 더해져 유민화가로서의 울분과 분노, 처량함이 모두 드러나고 있다. 그는 전통 문인화의 구태에서 벗어나 화법에 구애받지 않고 자유분방한 그림을 그렸다. 선기(禪氣)가 충만하고 함축적이고 모호한 그림은 보는 이로 하여금 다양한 해석을 할 수 있게 하였다. 여백의 미와 간결한 붓놀림은 가장 적은 터치로 핵심을 표현해 내는 그의 능력을 보여주고 있다. 특히 '백안(白眼)의 물고기, 두 눈이 새까만 고양이, 두 눈을 위로 치켜뜬 새'와 같은 소재는 그의 강렬한 반청의식을 보여준다. 비록 힘으로 새로운 왕조에 대항하지는 못하지만 작품으로나마 흉중의 울분을 토해내고 일

20) 金鍾太, 『中國繪畫史』, p.256.

기(逸氣)로써 자유를 추구하였다고 할 수 있다. 한쪽 발로만 땅을 딛고 서 있는 새의 모습은 청나라 조정의 권세와 더불어 같은 땅에 서고 싶지 않은 팔대산인의 광인(狂人)의 모습을 잘 표현하고 있다. 그의 삶과 예술은 진정 광인의 그것이라 평가할 수 있을 것이다.

III. 변화를 만들어 가는 사람, 광인(狂人)

팔대산인은 서위의 필치와 정신을 계승하였다는 평가를 많이 받고 있다. 또한 서위의 기이한 행동 못지않게 팔대산인 역시 발작을 일으키거나 대문에 '아(啞)' 자를 크게 써 붙인 채 아예 말문을 닫아버리는 행동을 하는 등 여러 일화 역시도 닮은 점이 많다. 이들과 미치광이 화가로 불렸던 네덜란드의 화가 빈센트 반 고흐를 비교해 본다면 광인(狂人)의 예술에 대해 생각해 볼 수 있을 것이다.

반 고흐의 화풍은 '-주의'라고 이름 붙이던 시대에조차도 딱히 무엇이라고 규정하기 어려운 독특하고 개성이 있는 스타일이다. 그는 19세기의 격변하는 미술계가 새로운 미학의 범주인 '추한 현실'에 눈을 뜨고 있을 시점에 다양한 경향들에 의해 영향을 받았으나 그 경향에 반하는 자신만의 그림을 그렸다. 그의 작품을 살펴보면 대다수의 작품이 기존의 색의 개념을 파괴하고, 거친 붓 터치가 이루어졌으며, 결국은 그를 자살에 이르게 한 정신적인 고통이 표현된 것들이 많다.

고흐는 스스로 몇 점에 걸친 자화상 작업을 하게 되는데 모두 밴드(붕대)를 감고 있는 것은 아니다. 그러나 작품에서 그는 귀가 하나뿐이다. 귀가 하나밖에 그려지지 않은 그의 자화상을 보고 많은 사람들이 그 스스로 자신의 귀를 자른 뒤에 그렸기 때문이라고 생각할지 모르나 이는 앞과 뒤가 바뀐 해석이다. 고흐는 귀가 두 개였음에도 귀를 한 개만 그렸고 이는 보는 각도나 해석에 따라 의미가 달

〈그림 5〉 반 고흐 ― 붕대를 감은 자화상

라지는 것이지 '틀린' 그림이라고 생각하지 않았다.

그러나 그의 친구 고갱은 그가 진실을 왜곡했다고 비평했고 고흐는 사실주의의 한계를 고갱에게 일일이 설명하기를 거부하고 자신의 귀 하나를 잘라 버리고 말았다. 고흐는 자신의 시선과 시각이 포착한 사실을 말 혹은 언어로서 표현하는 데는 한계가 있다고 생각하고 그림으로서 표현하였다. 그런데 그의 표현이 고갱에게 이해되지 않아서 의사소통 불가능에 직면하였다. 따라서 고흐는 언어로써 논쟁하는 것을 거부하고 실제 행동으로 그의 시각의 정당성을 보여주었다. 이는 대부분의 사람들은 이해하기 힘든 괴이한 행동이었을 것이다. 그러나 그의 행위는 언어의 한계인 전통의 관념이나 논리에 얽매이지 않고 자유로운 예술창작을 추구한 그의 가치관을 보여준다고 할 수 있다.

그는 그의 일생동안 오직 한 개의 작품을 팔았다. 또한 그가 죽음을 맞이할 때까지 그의 예술 세계는 거의 알려지지 않았다. 그러

나 그의 명성은 그 후에 빠르게 높아졌다. 인상주의, 야수파와 추상주의에 대한 그의 영향은 거대한 것이었고, 그것은 20세기 예술의 많은 다른 국면에서 나타났다. 간략하면 반 고흐의 화폭에서의 표현은 그 때까지의 미술에 대한 정의나 관념을 무시하고, 사실주의 한계를 넘어서는 행위는 전통의 관념이나 논리에 얽매이지 않고 자유로운 예술창작으로 간주할 수 있다. 전통적 예술 추구나 전통적 삶의 측면에서 보면 반 고호의 삶이나, 예술창작은 미침 자체였다고 할 수 있다. 반 고흐의 파란만장한 생애와 비극적인 자살 때문에, 반 고흐는 산업 혁명으로 삶의 속도가 빨라지고 개인의 소외가 심화되면서 사회를 좀먹는 존재의 고통과 현대성의 상징으로 떠올랐다.21)

　　이들이 가지고 있는 역사・문화・개인적 배경은 모두 다르다. 하지만 이들은 사회로부터 모두 그들의 진가를 인정받지 못하고 사회부적응아로 낙인찍혔다. 그 결과 이들은 그런 사회로부터 강제로 추방되었다고 느끼며 때로는 괴로워하고 때로는 반항하며 정신병적 발작과 기이한 행동, 자살 등으로 생을 마감하게 된다.

　　역사적으로 볼 때 전쟁, 혁명, 경제 공황, 봉건체제의 붕괴 등 사회변동은 가치추구의 기준을 전복시킨다. 서양의 봉건체제의 붕괴는 고전주의를 무너뜨리고 낭만주의(浪漫主義)를 이루고, 세계 1.2차 세계대전은 전통적 서구의 이성주의 파괴하고 초현실주의(超現實主義) 예술을 탄생시켰다. 이민족의 지배와 같은 왕조 교체의 시기 또한 마찬가지이다. 이와 같이 사회의 급격한 변화와 시련의 시기에 오히려 예술사적으로 위대한 변화가 수반되기도 한다. 비교적 큰 사건이 일어나지 않는 시대에도 새로운 예술 추구의 경향은 일어나기 마련이다. 하지만 그 어느 시기가 되었었는지 막론하고 예술 추구의 변화를 시도하거나, 새로운 삶을 추구하려는 사람들은 배척되

21) Federica Armiraglio, Van Gogh.

거나 사회부적응아로 낙인찍혀 불행한 생을 마치기도 한다.

소위 그들은 광인(狂人)이라 불렸는데, 사람들의 가치체계와 판단은 논리, 이성, 의식에 의존하므로 광인이 추구했던 새로운 비전들은 비이성, 무의식, 몽상, 상상 등은 허구 혹은 틀린 것으로 배척되었기 때문이다. 그러나 이들의 예술 추구의 활력은 다른 각도에서 분석, 검토되어야 할 것이다. 또한 예술추구는 상대적 추구를 넘어서고, 사람의 모든 표현이 되어야 할 것이고, 더욱이 시대와 지역의 차이를 넘어서야 할 것이다. 그들이 추구했던 새로운 예술정신과 파격은 '틀린 것'이 아니라 '다른 것'임을 인정하고 이들의 예술추구가 변화와 창조의 원동력이었음에 주목해야 한다. 광인(狂人)이 단순히 정서적으로 불안정하며 세상 사람들이 낮게 평가하는 존재가 아니라 오히려 현실적이고 역동적인 인재일 수 있다는 점을 명심해야 할 것이다.

참고문헌

권명아,『문학의 광기』, 세계사, 2002.

권응상,『徐渭의 삶과 詩文論』, 중문, 1999.

김응권 옮김, 브르노 지음,『천재와 광기』, 동문선, 1999.

金鍾太,『中國繪畵史』, 一志社, 1976.

박치완 옮김, 피에르 쟉세름 지음,『광기 없는 사회가 존재하는가』, 동화문
 학사, 1992.

徐　渭,『徐渭集』, 中華書局, 北京, 1983.

서은숙 옮김, 저우스펀 지음,『팔대산인』, 창해, 2005.

辛　勳,「八大山人의 화풍과 후대에 미친 영향」, 弘益大學校 碩士學位論文,
 2002.

申銀淑,「徐渭 大寫意畵의 陽明心學的 狂態美學硏究」, 成均館大學校
 博士學位論文, 2009.

尹福熙,『八大山人의 花卉雜畵 硏究』, 首部女子師範大學 大學院, 1977.

이경아 옮김, Federica Armiraglio 외 지음, 예경, 2007.

李德仁,『徐渭』, 吉林美術出版社, 1997.

李祥林 編著,『徐渭』, 中國人民大學出版社, 2005.

이종선,「장자미학의 해체론적 성격연구」,『동양예술 10호』, 2005년 5월호.

崔仁淑.「明 後期 主情論 硏究」,『中國語文學 第23輯』

도판 목록

근대 동양의 서화書畵에 대한
예술인식과 지위地位 문제

_ 이주형(李周炯)

I. 서화(書畵)에 대한 평가

1957년 엥포르멜의 기수인 미쉘 따삐에(Michel Tapie, 1909-1987)는

———

"동양미술(서예·문인화)이 추상화 작업에 있어 철학적 측면에서나 그림을 보는 시각에서도 서양화단보다 훨씬 앞서고 있었으며 회화의 부호화와 공간에 대한 색다른 파악을 통해 무의식의 세계에 접근하는 방법에 있어서도 서양 작가들보다 먼저 익숙해 있었다."[1]

고 하였다. 심영섭은 1929년

[1] Michel Tapie and Haga Toru, Avant-Garde Art in Japan (New York: Abrams, 1962), J. Thomas Rimer, "Postwar Developments: Absorption and Amalgamation, 1945-1968," Nihonga(the Saint Louis Art Museum, 1995), p.67, 재인용.

"최근 서구의 표현과 미술원리의 철저를 글씨의 정신에서 볼 수 있다. … 추상적 형태인 글씨에서 최고 근본의 미술원리의 실현을 보는 것이다."[2]라고 하였으며, 김용준은 "일획 일점이 곧 우주 정력의 결정인 동시에 전인격의 구상적 현현이다. …음악과 같이 가장 순수한 예술의 분야를 차지할 것이다."[3]

라는 입장을 보였다. 이러한 동양의 서예에 대한 예술적 평가는 이미 동양에서는 1,800여 년 전에 書에 대한 예술 인식이었지만, 서화에 대한 예술 가치는 쓰나미와 같이 급격하게 밀려든 서구의 물살에 동양의 서화미학은 준비할 기회도 없이 서양미술에 묻혀 버렸다.

동서의 서예에 대한 인식은 크게 다르다. 서양에서의 캘리그라피(Calligraphy)는 '아름답게 쓰다'라는 어원적 의미와 같이 장식을 위주로 하는 디자인을 중시하는 경향이지만, 동양의 서예(書藝)는 자연주의를 바탕으로 글씨와 그림의 경계를 뚜렷하게 구분하지 않는다. 캘리그라피는 갈대 펜(Read pen)이나 펜, 또는 날짐승의 깃촉(Puill) 등을 이용하여 선의 굵기, 속도감, 선의 종류 표현이 동양의 붓에 비하여 단조롭기 때문에 풍부한 정신적 표현이 한정적이다. 하지만, 날카롭고 딱딱한 필기구는 제한성을 가지고 있다고 하더라도 오히려 일체적인 나열로 세밀한 작업을 하면서 정제미를 표현하기에는 유리한 점도 있다.

서예는 주지하는 바와 같이 서양의 캘리그라피와는 비교할 대상이 아니다. 오히려 서양의 미술개념으로 접근하는 것이 타당할 것이다. 서예는 기타 예술과 서로 비교해 본다면 동양에서 서예의 지위는 매우 높았다. 이른바 '서화동원(書畵同源)'적 전통 관념으로 본다면 '서(書)'와 '화(畵)'를 분리하지 않고 함께 '서화(書畵)'로 논의

2) 심영섭, 「제9회 협평전」, 동아일보, 1929.10.30-11.5.
3) 김용준, 「서화협회전의 인상」, 『삼천리』, 1931.

되었을 뿐만 아니라 '서'를 '화'의 앞에 내세웠다. 이것을 미학적 관점으로 본다면 깊은 서화는 동근동지(同根同枝), 또는 서근화지(書根畵枝)의 깊은 의미가 내재되어 있음을 알 수 있다.

Ⅱ. 중국·일본의 서화에 대한 인식

서양의 미술인들이 동양의 서화를 인식하는 데는 많은 시간이 필요했다. 한국이나 일본에 서양화가 처음 소개된 19세기 후반에서 70여 년이 흐른 뒤, 앞서 소개했던 미쉘 따삐에(Michel Tapie, 1909-1987)의 동양미술이 추상화 작업에 있어 철학적 측면에서나 그림을 보는 시각에서도 서양화단보다 훨씬 앞서고 있었다고 평가한 것은 근대시기 서양인들이 동양의 서화를 처음 접한 인식이었다. 반면에 동양인으로서 서화를 보는 심미관은 오히려 오리엔탈리즘에 동승하여 서양인들보다 적극적이지 못했다. 서양인들은 서화의 부호화

〈그림 1〉 첫 조선미술전람회를 관람하는 여학생들(자료출처 : 동아일보사 1922년)

와 공간에 대한 색다른 파악을 중시하고, 무의식의 세계에 접근하는 방법에 있어서도 자신들과 달리 오랜 전통을 인정하고 있다.

중국에서의 서화는 서양의 미술적 관념과는 많은 부분에서 차이가 있다. 동양에서의 서화는 고대로부터 서와 화가 명확하게 다른 장르로 발전되어 왔다.

문인들의 유일한 시(詩)·서(書)가 화(畵)와 결합하여 시·서·화의 동등한 지위를 갖게 된 것은 당대 이후이다. 당연히 서가 우위였으며, 화는 이후 문인들에 의하여 그 지위가 격상되었던 것이다. 서화동체는 동양의 회화와 서예의 밀접한 관계를 말하는 것이다. 동양에서 서(書)의 역사는 그림과 함께 그 근원을 같이하면서 '서화동체론'이 제기되었고 그림의 역사와 기원을 같이하고 있다는[4] 인문학적 관점에서 예술이 평가되어 온 동양의 역사에서는 원래 생각을 기록한 문자가 상위를 차지했으며, 회화가 서와 동등한 위상을 획득한 시기는 대략 3세기 말 정도로 설정될 수 있다. 생각을 기록하는 서와 개념을 형체로 드러낼 수 있는 그림의 역할이 상호 대체될 수 없는 고유한 기능으로서 인정되면서 회화의 위상이 서와 동등해졌던 것이다.[5]

4) 書畵의 생성과 발전은 상보적 관계에 의해서 이루어졌는데, 회화 역사상에서 선진 제가들이 말하는 "河圖洛書"가 서화 동원의 근거가 되고 이를 바탕으로 唐代張彦遠 『歷代名畵記·敍畵之源流』에서 "書畵는 同體로 나뉘어지지 않았는데 상이 만들어지기 시작하면서 더욱 간략해져 갔다. 뜻을 전할 수 없으니 書가 있게 되었고, 형태를 볼 수 없으니 畵가 있게 되었다."고 하였다. 이 말이 가장 이른 서화동원설이다.

5) 중국 진대의 육기는 "宣物莫大于言, 存形莫善于畵"라고 하여 사물을 밝히는 데는 언어만한 것이 없고, 형체를 보존하는 데는 화가 최상이라고 함으로써 언과 화의 두 독자적인 성격을 인정하였다. 이러한 시각의 등장을 계기로 문자와 그림의 위상이 동등한 차원에서 거론되기 시작하였다. 정형민, 「서·화의 추상화 과정에 관한 式」, 조형포럼, 서울대학교 조형연구소, 2000, p.1.

〈그림 2〉 장욱-초서 肚痛帖

서(書)의 우위 인식은 여전히 13세기까지 이어져 왔으며, 서화에 모두 뛰어났던 원대의 조맹부는 "서법으로 화법을 삼는다"는 서화일치론보다는 서(書)의 우위론을 주장하기도 하였다. 따라서 서의 다음이 화라는 순서에 따라 서화라는 명칭이 사용된 것은 동양의 오랜 전통이다.

20세기 초 서구의 문화와 문명이 동양을 강타하면서 미술식 장르구분에서 서화가 저평가되기 시작한 것은 일본이었다. 명치시기 서구에 일찍이 눈을 돌렸던 일본인 양화가(洋畵家)인 고야마쇼타로(小山正太郎, 1857-1916)에 의해서 가장 먼저 제기되었는데, 그는 "서는 미술이 아니다"라는 글을 발표하여 문자는 단지 언어의 부호일 뿐 회화와 조각처럼 인간을 감동시키는 미술과는 본질적으로 다르며 따라서 예술성과는 무관하다고 주장하였다.[6] 그는 또 문인화론의 서화동체설을 인정하지 않으면서 서는 공예처럼 수출정책에 도움이 되지 않을 뿐더러 설사 만국박람회에 전시한다고 하면 세계의 웃음을 살 것이라는 논지를 펼쳤던 것이다.[7] 고야마의 이러한 주장에 대해 오카쿠라 텐신(岡倉天心, 1862-1913)은 서체를 연마하면 미술의 영역에 도달할 수 있으며 원래 미술이란 영역이 방대해서 회화, 조각, 심지어는 음악도 포괄하고 있다는 주장을 펴 고야마의 입장에

6) 小山正太郎, 『東洋學藝雜誌』제8, 9, 10호(1882년 5, 6, 7월) 참조.

7) 정형민, 앞의 논문, p.3.

반론을 제기했다. 서체를 연마하면 미술의 영역에 도달할 수 있다
는 오카쿠라의 입장은 사실 '서화동체(書畵同體)'론을 지지하는 것
은 아니었으며 고야마의 서구주의에 대한 수구적 입장에서 일본화
전통을 확립하고자 하는 데에서 기인한 것이었다.[8]

Ⅲ. 근·현대시기의 서화질서

전통적인 서화의 위계질서는 근대에 들어와서 변화가 일어났
다. 19세기 말 서구 미술에 관심이 많았던 일본은 1877년 필라델피
아 만국박람회를 모방하여 '내국권업박람회(內國勸業博覽會)'가 개
최되었는데 거기에서 미술은 "서화, 사진, 조각, 기타 모든 제품의
정교함에 있어서 그 미묘한 점을 나타내는 것으로 한다."라고 하여
서화를 미술의 하위 장르로 구분해 버렸다.[9] 고야마와 오카쿠라의
'서의 미술논쟁'이 있었던 1882년에는 처음으로 회화가 정식 명칭으
로 사용되고 동시에 서와 회화가 명확하게 분리되었다. 더욱이
1890년 제3회 내국권업박람회에서는 미술부문에서 '제1류 회화',
'제2류 조각', '제3류 조가(造家) 조원(造園)의 도안(圖案) 및 추형(雛
形)', '제4류 미술공예', '제5류 판, 사진 및 서'로 규정되었다. 즉
1903년 마지막 권업박람회에서 서는 미술부문에서 완전히 사라지
게 되었다. 이후 1907년에 문부성 미술전람회에서는 서가 빠지고
일본화, 서양화, 조각으로 열리게 된다. 당시의 정황으로는 서양미
술이 동양에 소개되면서 미술의 개념이 회화를 중심으로 형성되어
가고 있었고, 이 과정에서 인문학을 바탕으로 한 서예는 단순한 기
록의 도구로 인식되면서 그 지위를 잃어갔다.

8) 정형민, 앞의 논문, p.3.

9) 五十嵐公一, 이중희 역, 「조선미술전람회창설과 서화」, 한국근대미술사학
 회, 2004, p.345.

이상을 살펴보면 일본에서 서를 미술에 포함시킨 것은 1877년이고 처음에는 서화를 미술에 포함시켰고, 이후 고야마와 오카쿠라의 '서의 미술논쟁'이 있었던 1882년에는 서와 화를 분리하여 '화'는 '회화(繪畫)'라는 명칭으로 대체되면서부터 서와 화가 완전히 분리하게 된 것이다. 이로써 1890년에는 서와 화가 분리되어 서는 '사진 및 서'로 미술에 간신히 포함되다가 1903년에는 완전히 미술부문에서 분리된 것이다. 미술에서 사라진 서는 명치40년(1907)에 "일본서도회"가 창립되면서 "명치서도회"(1911년), "대일본서도원"(1952년), "일본서도원"(1952년)이 잇따라 설립되었다.10) 즉 '서'는 '서도(書道)'라는 말로 대체되면서 중국에서 사용하는 서법보다 더 고차원적인 용어로 등장한 것은 기예인 위상으로 위축되었다가 서가들은 오히려 개념상에서 확대시키고자 한 의도라고 생각해 볼 수 있다.

중국의 경우는 1966년부터 1976년까지 중화인민공화국에서 사회적, 정치적 격동을 일으켰던 문화대혁명이 발발하기 이전인 1965年에 처음으로 "중국서화가협회(中國書畫家協會)"가 창립되었다. 협회 정관 제1장 총칙 제1조에는 본회는 중국서화가협회(中國書畫家協會), 영문(英文) : China Calligrapher And Painter Association, 축약 영문명 : CCAPA 라고 부른다고 하였고, 제2조는 본회의 성질 : 본회는 중국서화예술가들이 자원하여 결합된 비 독립법인이며 법인자격을 갖춘 예술기구로 본회는 중국서법회화예술가를 위주로 하여 해외화가, 미술가, 서법가가 공동으로 건립하여 중국서화예술을 널리 알리면서 중화전통예술을 계승하려는 것을 목적으로 하는 비영리성의 사회문화예술단체기구이다.

이를 이은 중국서화가협회는 1981년 중국서법가협회로 분리되었다. "중국서법가협회(中國書法家協會)(Chinese Calligraphers Association)"

10) 정형민, 앞의 논문, p.4.

는 중국 공산당이 이끌면서 전국 각 민족서법가가 조성한 인민의 단
체라고 하고 서법가, 전각가, 서법이론가, 서법교육가 등이 활동조직
을 맞았으며, 중국문학예술계와 연합하여 단체의 회원으로 관리하고
있다.

이는 미술에서 서예가 분리된 것은 자연스러운 현상이며, 오히
려 그들이 정립한 서도가 적합한 서의 본질을 살려낸 것으로 볼 수
있다. 우리나라의 경우도 손재형 선생이 처음으로 사용했다고 하는
서예 역시 이러한 맥락에서 이해되는 용어로 서예에서의 '예(藝)'자는
광의적 예술을 포함시켜 미술에서의 기능적 측면보다 상위개념으
로 옮겨져야 마땅함을 알 수 있다. 따라서 한국에서의 서예가 독립
적인 지위를 잃고 여전히 미술협회의 하위 장르에 포함되어 하위분
과로 남을 것이 아니라 예술이라고 하는 포괄적 개념으로 조정되어
예술단체에 포함되어야 마땅하다고 보겠다. 그러나 아직까지 우리
나라에서 서예가 미술에 포함되어 스스로 격을 낮추고 있다는 것은
서예인들 스스로가 반성해 보아야 할 것이다.

Ⅳ. 한국서화의 지위

우리나라에서 본격적인 서양화(유화) 작품의 접촉은 1899년(대
한제국 광무3년)에 서울에 왔던 네덜란드계 미국인 화가 휴버트 보스
(Hubert Vos, 1855-1935)와 1900년경 정부초빙으로 서울에 왔던 도예
가 레미옹(Remion) 등 두 사람이다. 레미옹은 한국에서 서양화 토착
의 배경 계보인 고희동과 직접적인 인연이 된 사람이다.

국내에서 미술이라는 용어는 1884년 "한성순보"에 처음 나타났
고 1903년 김규진의 사진관 '천연당'을 개설하고 1913년에는 그 안
에 '고금서화관'이라는 화랑이 처음 개설되었다.[11] 한국정부는 1893
년 시카고 만국박람회에 이어 1900년 파리 만국박람회에도 목기,

〈그림 3〉 김정희 ─ 예서대련

도자기, 한국악기 등을 출품하는 등의 정황을 볼 때 이 시기 국내 서양미술 도입에 적지 않은 영향을 받았으리라고 짐작된다.

특히 앞서 소개한 고희동은 레미옹에게 자극을 받고 1909년 한국인 최초로 동경미술학교에서 서양화를 공부한 것은[12] 한국의 서화인이 서양미술을 본격적으로 수입하는 첫 단계로 볼 수 있다. 그는 조선의 유명한 화가라고 하는 단원이나 겸재의 그림을 보고는 별 흥미를 느끼지 못하였고 더군다나 안일하게 중국의 화법을 흉내내는 것으로 여겼다.

1907년 헤이그 밀사사건으로 조선의 마지막 황제인 고종이 퇴위하고 8월에는 대한제국의 군대마저 해산되어 한국의 주권은 완전히 일본에 의해 박탈되었다. 그 후 1910년 8월 22일에는 한일합병조약에 의해 대한제국은 복멸되었고 모든 관료제도는 일본 제국주의에 의하여 서구식 관료제를 실시하였다. 초대 총독인

11) 홍원기, 「서화협회 연구」(1918-1936), 『논문집』, 대구교육대학교, 1996, p.198.

12) 이귀열, 『근대 한국미술의 전개』, 열화당, 1982, p.79.

테라우찌 마사타케(寺內正毅)는 헌병경찰제를 실시하면서 모든 언
론과 출판을 폐절하여 1910년부터 1920년까지 10년 동안은 문화적
으로 암흑기를 보내게 되었다.

이 시기 동양의 서화는 미술과 융화를 하기 시작하면서 서화에
미술이라는 용어가 동등한 지위로 서화미술이라는 신조어가 생긴다.
1911년 윤영기, 방한덕 등의 발기로 '경성서화미술원'이 생기고,[13]
1912년 '서화미술회'가 결성되었다. 이러한 것들은 조선시대의 화가
양성기관인 도화서가 폐쇄되고 난 후 신진 서화가 양성소의 역할을
하였다. 이 중에 서화미술회는 총독부와 매국고관이었던 이완용이
회장직을 맡았는데 한국 최초의 미술학교라고 할 수 있다. 1915년
에는 김규진이 '서화연구회'를 개설하여 귀족자제들을 가르쳤는데
서화미술회와 대결적인 입장에서 출발하였다. 이처럼 서화 또는 서
화미술 등의 명칭에서 보이는 것처럼 서화와 미술은 미묘한 입장의
차이를 보이면서 사용되었다.

이러한 가운데 두 단체의 교수들 중심으로 조직적으로 창설된
것은 서화협회였다. 서화협회는 1918년 민족서화가들에 의해 창설
된 민간 서화단체로서 1936년까지 전시회를 개최하는 등의 의욕을
통해 한국화단의 구심점 단체로 전통미술의 계승과 발전, 서양회화
의 보급에 힘을 기울였다. 이때 미술의 명칭은 서화와 함께 다시 동
등한 지위를 얻지 못하고 서화 안에 서양화가 포함되는 것이었다.
이처럼 동양의 서화 안에 서양화가 포함되어 동양의 서화는 그 지위
를 여전히 우위를 차지하고 있었다. 그 당시를 고희동은 다음과 같
이 술회하였다.

그때만 해도 외국에는 이미 미술단체나 클럽 같은 것이 있었지만, 우

13) 매일신보, 「서화미술원 창설」, 1911.3.25.

리나라엔 없었다. 그래서 미약하나마 미술단체를 만들어 보려고 애를 쓰며 발론을 해 보았으나 상응해 주는 이들이 없었다. 그러던 중 화가 조소림(趙小琳), 안심전(安心田) 두 선생님들과 서예가 정우향(丁又香)·오위창(吳葦滄) 두 선생님들의 찬성을 얻어 그 밖에 몇 분의 서예가들을 합하여 십여 인이 발기하여 처음으로 만든 것이 서화협회였던 것이다. 이 회를 발기하고 명칭과 규약을 제정할 때엔 중론이 많았다. 즉, 많은 사람들이 유채(油彩)는 고약한 그림이고 나체화(裸體畵)는 그림이 아니라고 말하는 선배어른들이 많아서 결국 이상과 같은 '서화'라는 간판을 붙이게 되었는데 나는 처음부터 미술이라는 이름을 꼭 넣고 싶어서 주장도 해 보았지만 어른들에게 따라갈 도리밖에 없었다.14)

이 당시 고희동은 미술이라는 말을 꼭 사용하고 싶다고 말한 것은 서화협회에서 주류로 흐르고 있는 '화'의 개념인 '동양의 화' 즉, 문인들에 의해서 그려지던 그림과는 다른 '서양화'를 주장하고 싶었기 때문일 것이다. 당시의 서화협회는 분명히 서예인들이 주류를 이루고 있었는데 창립 기념 휘호대회에서 그 정황을 살필 수 있다.

서화협회 창립을 기념하기 위해 그해(1918년) 7월 21일 제1회 휘호대회가 요정 태화관에서 열렸다. 행사에서 모든 회원들의 참석과 김가진(1846~1922), 박기양(1856~1932), 민병석(1858~1940), 이완용(1858~1926) 등 서예에 뛰어난 친일 귀족들이 참여하여 큰 성황을 이루었다15)는 일이나 회원이었던 독립운동가 오세창, 최린 등의 회원들이 활동하였다는 것을 보더라도 서예인들이 주축이었음을 볼 수 있다.

이 서화협회는 1922년부터 총독부에서 개최한 조선미술전람

14) 高義東, 「演藝千一夜話(25) ― 書畵協會時節」, 서울신문, 1958.12.17.
15) 홍원기, 앞의 책, p.197.

회와 대립된 상태에서 그리고 정치적으로 어려운 상황 속에서도 꾸준히 이어져 왔다.16)

서화협회는 1919년 3·1 운동이 일어나고 오세창, 최린 등의 회원들이 독립운동으로 투옥되고, 이어 11월 2일 협회장 안중식이 숙환으로 별세하고 그 이듬해 5월에는 다시 선출된 2대 협회장 조석진이 다시 졸거함에 따라 자연적으로 활동은 위축되었다. 거기에 12월 28일에는 김규진의 계열이었던 사람들이 협회를 탈퇴하여 서화미술회와 서화연구회 사이의 분열이 일어났다.17)

그러나 서화협회는 1921년 정대유를 중심으로 다시 추슬러져 제1회 서화협회전을 개최하여 대성황을 이루었고

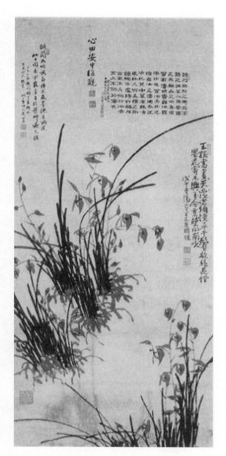

〈그림 4〉 민영익 ─ 노근묵란도

4월 1일부터 3일까지 중앙학교 강당에서 전시하였는데 방문객은 2만 3000명이었다고 한다. 서화협회는 1921년부터 1936년까지 15회의 전시회를 열었으며 해마다 100여 점의 작품들이 전시되었다. 그

16) 홍원기, 앞의 책, p.197.

17) 홍원기, 앞의 책, p.204.

러나 동양화는 출품작 수는 줄어드는 추세였고 반면 서양화는 1924
년부터 증가되고 있었다. 서예는 급격히 늘기도 하고 줄기도 하면
서 출품이 고르지 않았다.

V. 한국 서화의 위상 문제

이러한 정황에서 서화협회를 옥죈 것은 조선미술전람회였다.
1921년 12월 27일 동아일보에는 다음과 같은 기사가 실려 있다.

———

총독부는 조선미술의 발달을 비보(裨補)할 목적으로 동경의 제국미
술원 전람회를 모방하여 매년 1회 미술전람회를 개최할 방침을 내정
했다. 26일 오전 10시, 총독부 제2회의실에서 박영효 후작, 민병석
자작, 서화협회의 정대유, 김돈희, 이도영 외 제씨, 서화연구회의 김
규진씨, 일본인측 서화가 고목배수 외 다수, 그 외 서화가로서 관계
있는 인사를 초청하고, 수야정무총감 이하 학무 당국자가 화합하여
여기에 관한 연속회의를 열었던바 계획에 만장일치의 찬성이 있었기
에 이것에 관한 규정발표가 있었다.(후략)[18]

서화협회가 총독부의 조선미술전람회에 들어가 활동한 것은
오늘날에 이르러 국학이요 예술의 정수를 지닌 서예로서는 치명적
인 실수를 둔 것으로 파악될 수밖에 없다. 이는 한국의 민족적 자긍
심을 지니고 있었던 서화협회가 1922년 6월 일제의 조선인들의 국
학 말살 정책을 썼던 조선총독부의 방해 술책의 하나인 "조선미술
전람회"에 참여하여 결국 1937년 총독부가 정지령으로 발동되어 서
화협회 마감의 길을 걷게 하는 데에 일조하였다고 볼 수 있는 것이

18)『미술사논단 제8호 별책부록 조선미술전람회기사 자료집』(한국미술사연구
소, 1999) 참조.

다. 이로써 미술과 융화되기 어려운 서화가 미술의 하위로 진입함
으로써 국학은 완전히 퇴보의 길을 걷게 되었다.

이러한 일본의 국학 말살작전은 성공하였고 결국 서화협회 전
시회는 침체되어 갔는데, 작품에 있어서도 일반인들에게 많은 흥미
를 불러일으키지 못하였으며, 게다가 공식적인 지원도 받지 못하였
다. 그것은 '조선미술전람회'와의 경쟁에서 일반인들은 점차 조선미
술전람회에 더욱더 관심을 갖게 되었기 때문이기도 하다. 결국 서
화협회에서의 조선미술전람회와 같은 심사제도를 두는 등 많은 노
력에도 불구하고 일본인들의 압박과 중일전쟁의 발발로 1936년 전
시회를 마감하고 협회는 해산되었다.[19]

우리나라에서 공식적으로 미술에 서예가 포함된 것은 일제시
기 조선미술전람회가 최초였고, 조선미술전람회는 일본의 제국미
술원의 전람회(약칭 '제전')를 모방한 것으로 조선총독부 고시 3호에
서는 조선전람회의 규정을 1부 동양화, 2부 서양화 및 조각, 3부 서
로 구성하였다. 여기에서 중요한 것은 왜 서가 이 미술전람회에 들
어갔느냐가 중요한 문제이다. 이미 일본에서도 "서예는 미술이 아
니다"라는 논쟁이 되어 결국 일본의 문전에서는 서예가 제외 되었
다. 일본의 서예에 대한 이러한 결정은 결국 현재의 일본 서예가 독
립적인 단체로서 활동할 수 있는 큰 틀을 제공한 것으로 현대사회에
서의 서예의 역할을 충분히 발휘하고 있는 것이다.

조선미술전람회에서 서화가 폐지되고 대신 공예가 신설된 적
도 있었는데 이는 동경예술학교에서 일본화를 수학하고 귀국한 이
한복(1897-1940)이 당시 일본화단의 서에 대한 분위기를 읽고 서와
사군자는 예술의 가치가 없다는 이유를 내세워 전람회에 출품시키
지 않을 것을 주장하였다. 이로부터 5년 뒤인 선전 11회(1932)부터

19) 홍원기, 앞의 책, pp. 206-209.

는 서와 사군자부가 폐지되고 공예부가 신설되었다.[20] 이는 중국이 발원지인 문인화론을 구예술론으로 비하하고 실용예술인 공예를 지원한 일본적 근대주의인 '탈아입구(脫亞入歐)'의 영향이 조선의 선전제도에 작용하였음을 볼 수 있다.[21] 이러한 이한복의 주장은 일본의 동양협동체, 아세아주의에 협력한 것과 같은 것이다.[22] 실제로 서나 사군자가 예술의 가치가 없어서가 아니라 중국에서 발원한 문인화론의 부정과 일본미술전통의 부흥을 골자로 한 국수주의적 미술관을 배경으로 하고 있었다는 것을 직시해야 한다.

조선미술전람회는 해방되면서 활동이 중단되었고 이를 이은 것이 대한민국미술전람회(大韓民國美術展覽會)로 1981년 제30회 국전을 마감하였다. 국전이 폐지된 뒤 신인작가 발굴만을 담당하는 대한민국미술대전이 1982년에 창설되었고 오늘날까지 이어지고 있다.

이처럼 서화는 대한민국미술전람회, 대한민국미술대전으로 이어지면서 종속되어 그 지위를 이탈하여 미술의 지엽(枝葉)으로 전락하였다. 이러한 위상 변화가 일어나게 된 배경의 가장 핵심적 이유는 일제강점시기 일본의 '동아시아 협동체'라는 주장을 골자로 하

20) 이한복, 「글씨와 사군자 – 미전에 출품은 불가」, 조선일보, 1926.3.16; 최열, 『한국근대미술의 역사』, p.207.

21) 정형민, 앞의 논문, p.7.

22) 정형민, 앞의 논문, p.4. 오카쿠라 텐신으로 소급되는 동양중심의 문명적 중심사고는 1차 대전 이후 먼저 정치적·경제적 측면에서 강조되다가 전통문화와 철학적 논리를 적용하여 재구성되었다. 쇼와시기의 정치가이며 평론가였던 오자키 호츠미(尾崎秀實, 1901~1944)는 중일전쟁 이후 중국을 일본의 정치기구통치하에 공동 경제체제로 통합하는 것을 골자로 한 "동아협동체론"을 영, 미의 제국주의에 대결하는 데 필요한 단결정책이라는 명문을 세워 역설하였다. 이와 동년배인 미키 키요시(三木清, 1897~1945)는 오자키와는 달리 새로운 동양문화의 창조를 제안했지만 역시 중국을 공동 경제체제로 영입시키는 것을 목표로 민족주의, 가족주의, 공산주의, 등등의 지역적 이념을 초월해서 아시아가 단일 공동체로 통합할 것을 주장하였다.

는 '아세아주의'에서 비롯된 것이었다. 1989년 한국미술협회에서의 독립을 요구하였지만 결과적으로는 분열을 가져와 불완전한 '한국 서예협회'가 탄생되었고 연이어 이들과 소외된 서가들이 모여 1992년 장충체육관에서 '한국 서단 자주독립 선언 대회'를 개최하면서 한국서가협회가 탄생하여 결국 3단체로 나뉘어져 그 지위는 점점 추락해 나갔다.

VI. 나가면서

20세기 들어 서양인들이 보는 서화에 대한 인식은 매우 고무적이었으며, 서양의 미술보다도 추상화작업이나 철학적 측면에서 높게 평가받았던 서화는 동양인 스스로 오리엔탈리즘에 동조하면서 서화 본질을 서구에 소개하는 데 실패하였다. 일본의 소설가 시오노 나나미는 2000년 전 동양을 대표하던 중국과 서양을 대표하던 로마와의 차이는 만리장성과 도로의 차이로 설명하였다. 엄청난 물적, 인적 자원을 가졌으면서도 중국은 그것을 가두어버리는 만리장성을 쌓은 반면 로마는 길을 닦았다는 설명이다. 중국은 현실에 안주하려고 하였다면 로마는 위험을 감수하면서도 새로운 땅으로 나가는 개척정신을 가졌다는 것이다. 분명한 현대의 문명 효과는 서양에서부터 온 것이며 18세기 말 영국에서 시작된 산업혁명 이후로 세계는 서양의 패권 아래 놓이면서 서양문명이 선진문명이라는 인식이 서양을 주도해 왔다. 그러나 인류 최고의 문명은 동양에서 시작하였고 고대 메소포타미아 문명, 인더스 문명, 황하문명은 "빛은 동방에서 온다."는 말을 충분히 만들어 낼 만하였다.

이렇게 물질적·표현적·동적인 서양성과 정신적·상징적·정적인 동양성의 충돌은 새로운 융합으로 전개되는 과정에서 서양의 문명과 동양의 문화가 새로운 주목을 받게 된다.

현대 세계의 현실을 지배하는 서양문명이 종말적 한계를 명확히 인식하고 있다면 미래 동양예술이 우위를 차지할 것이라는 논리에 수긍할 수 있을 것이다. 20세기의 미학자들은 현대 세계가 유물주의의 절정에서 차차로 정신주의의 내일을 향하고 있으며 서양주의가 쓰러져 가면서 동양주의가 되살아나고 있다고 보고 있다.

서화가 미술에 포함되느냐 아니냐는 문제는 이미 서화가 동서의 만남을 통해서 추상적인 경향이 시도되거나, 전위운동으로 부각되기도 하며, 액션페인팅에 이르기까지 미술의 핵심장르인 추상화의 보고(寶庫)가 되고 있다는 관점이 지배적이다.[23]

결론적으로 동양의 서화가 현대적 개념인 미술로 진입하는 것은 자연스런 새로운 장르의 출현을 의미하는 것이기도 하지만, 일본과 중국에서는 이미 오래 전부터 서화가 미술과 분리되어 동양의 서화와 서양의 미술은 평등한 수평적 지위를 차지하고 각기 활발한 활동으로 새로운 예술창조를 하고 있다. 하지만, 우리나라의 서화분야는 앞서 설명한 바와 같이 일제시기부터 미술 장르에 예속되어 정체성을 잃어가고 있으며, 분리한 단체마저 소극적·배타적인 운영으로 불완전한 독립상태에 있는 현실이다. 다행인 것은 최근 들어 한국의 서화 단체들이 이러한 위기를 직시하고 한국서예단체협의회를 구성하면서 21세기 서화의 나갈 길을 모색하는 움직임이 있어 이를 주목해 볼 만하다.

23) 일본의 하세가와 사부로(長谷川三郎, 1906-1987)는 1937년에 간행한 『근대미술사조강좌』의 제6권인 "앱스트랙아트"에서 추상화의 보고는 서도에 있다는 것을 피력하였다.

참고문헌

高義東, 「演藝千一夜話(25)-書畵協會時節」, 서울신문, 1958.12.17일 기사.

김용준, 「서화협회전의 인상」, 1931.

매일신보, 「서화미술원 창설」, 1911. 3. 25일 기사

심영섭, 「제9회 협평전」, 동아일보, 1929.

이귀열, 『근대 한국미술의 전개』, 열화당, 1982.

이한복, 「글씨와 사군자-미전에 출품은 불가」, 조선일보, 1926.3.16일 기사.

정형민, 「서·화의 추상화 과정에 관한 式」, 조형포럼, 서울대학교 조형연구
　　소. 2000.

최 열, 『한국근대미술의 역사』

한국미술사연구소, 『미술사논단 제8호 별책부록 조선미술전람회기사 자료
　　집』, 1999.

홍원기, 「서화협회 연구」(1918-1936), 대구교육대학교, 1996.

小山正太郎, 『東洋學藝雜誌』제8, 9, 10호(1882년 5, 6, 7월)

五十嵐公一, 이중희 역, 「조선미술전람회창설과 서화」, 한국근대미술사학
　　회, 2004.

도판 목록

서예, 음악을 그리며 시경詩境에 노닐다

_ 김희정(金熙政)

Ⅰ. 왜 서예인가

1. 서예와 인생

지금으로부터 약 100억 년 전 충막무짐(沖漠無朕)한 태극(太極)의 상태에서 어떤 조짐이 생기고, 그것이 움직이면서 '시간(時間)'이 흐른 만큼 '공간(空間)'이 만들어졌다. 시간과 공간으로 이루어진 우주(宇宙)가 탄생한 지 45억 년 후에 2,000억 개나 되는 은하 가운데서 우리 은하도 생겨났다. 1,000억 개도 넘는 별들로 이루어진 우리 은하 안에 우리의 중심인 태양(太陽)도 생겼다. 그리고 5억 년을 더 기다려 태양 주변에 있던 안개 먼지 같은 것들이 모이고 뭉쳐서 알갱이가 되어 우리가 사는 지구(地球)가 만들어졌다. 태양의 위성 중 하나인 지구에서 그나마 품성이 고운 것은 영(靈)을 가진 사람이 되었고, 품성이 거친 것은 짐승으로 태어났다.[1] 이렇게 필연적(必然

[1] 이영욱,『우주 그리고 인간』, 동아일보사, 2001; 周敦頤,「太極圖說」; 朱熹・呂祖謙,『近思錄』등의 내용 참조.

的)으로 고귀하게 태어난 인간도 개별적 존재자라는 입장에 서면 지극히 우연한 존재가 된다. 우리 각자는 역사적 사명은 고사하고 자기 운명의 결정에도 전혀 참여하지 못한 채 우발적(偶發的)으로 세상에 태어나서 희로애락(喜怒哀樂)의 깊은 속 감정을 어느 누구와도 함께 나누지 못하면서 이 세상에 살다가 아무런 예고도 없이 어느날 아침 이슬처럼 스러져 가는 존재일 뿐이다. 그런 우리가 지금 여기에 있다. 그리고 우리는 서예를 하고 있다. 내가 하고 있는 이 행위인 서예의 의미와 가치를 생각해 볼 겨를도 없이, 그저 좋아하는 감정으로 어제도 오늘도 또 내일도…

인간이 태어나서 살아가는 의미에 대해서 연구하는 학문을 우리는 '철학(哲學)'이라고 하며, 철학의 내용에는 본질론과 인식론, 가치론으로 나눌 수 있다.[2] 이 내용 가운데 아름다움을 추구하고 구현하는 예술분야는 가치론에 해당된다고 할 수 있다. 그러나 아름다움을 구현하기 위해서는 미(美)와 추(醜)의 개념에 대한 명확한 인식이 있어야 한다. 또 이러한 인식의 기저에는 반드시 자아의 존재와 우주(자연)와의 관계 등에 대한 인식이 있어야 한다. 그러므로 미를 추구하고 구현한다는 것은 철학의 내용 전체를 탐구하는 과정이다. 그러나 기법(技法)을 연마하고 감성에 의지한 직관(直觀)을 길러야 하는 예술가가 이러한 것을 모두 통찰하고 논리적으로 설명하려면 시간과 능력의 한계에 부딪치게 된다. 그러므로 이러한 것들은 해당 전문가에게 맡겨놓고, 우리의 구체적 분야인 가치론적 측면에 한해서 얘기해 보도록 하자.

인생의 가치란 어떤 측면에서는 이익(利益)의 체계와 깊은 관련

2) 인간과 자연(우주)의 존재가 어떻게 된 것인가를 연구하는 존재론(存在論) 혹은 우주론(宇宙論), 인간의 지식이란 무엇이며 그 지식은 어떻게 탐구하는가를 연구하는 인식론(認識論), 인간의 삶이 어떠해야 하며 인간다운 삶과 바람직한 행동이란 무엇인가를 연구하는 가치론(價値論)이 그것이다.

이 있는 것 같다. 즉 감각적 경험에 의한 이익이건 정신적 생활에 의한 이익이건, 혹은 개인의 사소한 이익부터 인류 전체를 위한 크나큰 이익에 이르기까지 이익을 추구해서 그것이 이루어질 때 '인생(人生)의 가치(價値)'가 나오게 된다. 이런 의미에서 가치란 우리의 인생을 이롭게 해주는 것이며 우리에게 좋다고 인식되는 것이라고 할 수가 있다. 이러한 가치에는 본질성(本質性), 항구성(恒久性), 생산성(生産性), 보편성(普遍性), 이상성(理想性) 등 여러 가지 성질이 있다. 개인마다 가치판단의 기준은 다르겠으나 일반적으로 인정되는 가치의 순서는 다음과 같이 도식으로 요약할 수 있겠다.

도식에서 아래쪽으로 내려갈수록 가치가 본질적이고, 항구적이며 생산적이고, 보편적이며 이상적인 가치에 해당한다. 즉 경제적인 가치는 오락적인 가치에, 그리고 이 둘은 신체적인 가치에 종속된다.

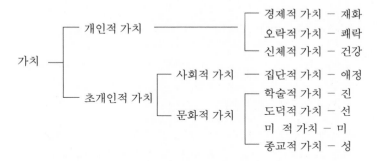

이 개인적인 가치는 초개인적 가치인 사회적인 가치·집단적인 가치로 귀속된다. 또 집단적인 가치는 본질적·항구적·생산적·보편적·이상적 가치인 학술적 가치(眞)·도덕적 가치(善)·미적 가치(美)·종교적 가치(聖) 등 문화적 가치에 종속된다.[3]

3) 백기수(白琪洙), 『美學』, 서울대학교출판국, 1988, pp.117-127.

2. 서예의 가치

그렇다면 서예는 어떤 가치에 가장 부합할까? 아마도 인간(개인)이 좋다고 느끼는 어떤 것에 의미를 부여하고 그것을 추구하는 미적 가치에 가장 가까울 것이다. 먼저 서예는 글씨를 써서 아름답게 보이고자 하는 예술미에 해당한다. 그리고 서예를 인간을 위한 예술, 인격도야의 방편으로서의 예술로 보면 도덕적 가치가 있으며, 인간정신의 정화를 통한 숭고한 인격의 완성, 즉 성인(聖人)에 이르는 교량(橋梁) 역할을 하는 것에서 보면 종교적인 가치가 있다 해도 과언은 아닐 것이다. 직접적으로 서예는 이러한 정신문화적 가치를 추구하는 숭고한 예술행위이면서 사회교육, 인성교육을 담당하고 있는 측면에서는 사랑을 실천하는 사회적 가치(집단적 가치)가 있고, 심신의 수양에 도움이 되며 서예가들에게는 생활의 방편이 되는 것이니 재화의 가치를 지니고 있다고도 할 수 있다. 이와 같이 서예는 개인의 사소한 가치로부터 인류가 추구하는 숭고한 정신문화 창달까지 깊이 몸담고 있는 것이다.

Ⅱ. 서예의 명칭과 성격

1. 서예의 명칭과 유래

국어사전에서는 서예(書藝)를 '붓으로 글씨를 맵시 있게 쓰는 기술'이라고 정의하고 있다. 같은 행위를 중국에서는 슈파(書法, shufa), 일본에서는 쇼도(書道, しょどう)라고 부른다. 이처럼 같은 행위에 대한 다른 명칭임에도 '서(書)'라는 것은 기본적으로 붓을 사용하여 글자를 쓰는 행위라는 공통성이 있다. 그리고 '법(法)'·'도(道)'·'예(藝)'라는 것은 인식에 따른 가치관과 밀접한 관계가 있다. 그러므로 같은 행위에 대해서 다른 명칭으로 쓰는 세 나라에는 어떤 가치관의 차이가 있어 보인다. 또 서예(書藝), 쇼도(書道, しょどう), 슈파(書法,

Shufa)라는 단어에는 글씨를 쓴다는 실용적인 행위 속에 정신적 활동이 내재되어 있다고 할 수 있다. 따라서 이 용어에 대한 세 나라의 명칭 유래와 관계를 살펴 차이에 대한 어떤 실마리를 찾아보도록 하자.

중국에서 쓰고 있는 슈파(書法)라는 단어는 중국의 위진남북조 시대에 우화(虞和)라는 사람의 저서인 「논서표(論書表)」에서 처음 썼고, 송대(宋代)의 구양수(歐陽修)가 「신당서(新唐書)」에서 이 용어를 쓴 바 있다.

일본에서 쓰고 있는 쇼도(書道)라는 용어는 중국 동진(東晉) 시대 왕희지(王羲之)의 스승인 위삭(衛鑠, 위부인)의 「필진도(筆陣圖)」에 처음 보이고, 당(唐)나라의 안진경(顏眞卿)의 「장장사십이의(張長史十二意)」에 기록이 있다. 일본이 중국과 서예의 관계를 맺은 시기는 당나라 때이므로 이때부터 차용해 썼을 것이다.

우리나라에서 쓰고 있는 서예(書藝)라는 명칭은 중국문헌인 『골계전(滑稽傳)』의 서론에서 육예(六藝) 중 하나로 나오고, 『백이열전(伯夷列傳)』에 기록이 있다. 우리나라에서는 조선 중기에 월사(月沙) 이정구(李廷龜) 선생이 처음 썼으며, 근대의 위당(爲堂) 정인보(鄭寅普) 선생이 『완당선생전집(阮堂先生全集)』의 서문에서 썼다. 그러다 해방 이후 1945년 조선 서화동연회의 창설과 함께 당시 회장을 맡았던 손재형(孫在馨) 선생과 배길기(裵吉基) 선생이 서예로 쓰자고 했다 한다.4)

현재 쓰이고 있는 용어의 유래에 대한 고증도 가치가 있지만, 어떤 용어는 쓰여질 당시의 사회 문화적 배경과 그 민족의 관념과 취향과도 깊은 연관이 있을 수 있기 때문에 이에 대한 연구도 필요

4) 구자무(具滋武), 「書藝라는 말의 典據를 찾아서」, 『월간서예』, 1998년 5월호 참고.

할 것 같다. 그러면 이 세 용어는 어떤 유기적 관계를 맺고 있는가를 살펴보자.

서예(書藝)란 글씨를 쓰는 예술인데 글씨에는 일정한 규칙이 있고 조형적으로도 미적 요소를 갖추어야 한다. 바로 이러한 규칙과 객관적으로 느끼는 아름다움의 요소가 바로 글자에서의 법(法)이라고 할 수 있다. 그런데 여기서 말하는 법은 예술서(藝術書)로서의 법이 아니라 실용서(實用書)로서의 법이라 할 수 있다. 그러나 양자 어느 것이라 하더라도 한 글자의 짜임새[結構]와 전체적 흐름인 장법(章法)에서 보이는 객관적 규칙과 아름다움의 요소를 떠나서는 존재가치가 떨어진다. 그렇다면 서예(書藝)라 하건 쇼도(書道)라 부르건 글자에서 요구하는 일정한 법을 떠나서는 서예적인 아름다움이 존재하지 않는 것은 당연하다. 그러므로 글자에서 요구되는 일정한 법이 충분히 익혀졌을 때 글자를 통한 무한자유의 표현은 바로 서예의 경지라고 말할 수 있다. "무법이 법이다"라는 말이 있는데, 이는 어느 곳에 점을 찍어도 어색하지 않고 어느 곳에 획을 그어도 이치에 맞아 보기 좋은 그런 경지, 법이 충분히 성숙되어 법에 얽매이지 않고 법을 초월한 경지를 말하는 것이다. 이 때는 심경과 생리를 대자연의 흐름 속에 맡겨 두고 그저 마음이 내키는 대로 따라가는 이른바 공자의 '從心所慾不踰矩'의 경지가 바로 예(藝)의 경지이자 도(道)의 경지일 것이다. 그래서 쇼도(書道)와 서예(書藝)는 거의 같은 경지로 말할 수 있겠다.[5]

2. 서예의 예술성

서예는 탄력성이 강한 원추형의 붓을 가지고 문자의 조형적인 특징을 살려서 예술적 구상을 구현하는 예술이다. 예술은 인간의

5) 선주선,『서예통론』, 원광대학교출판부, 1996, pp.46~51 참고.

무한한 상상력을 구체화시키는 것인데, 상상력의 구체화를 서예로 말하면 서법(書法)이라고 할 수 있다. 서법이라는 의미는 문자의 조형(造型)이라는 형이하학적인 측면과 예(藝)나 도(道) 같은 형이상학적인 측면을 동시에 가지고 있다. 그러므로 서법이라는 의미는 전자의 의미처럼 고정된 것이 장자(莊子)의 '도(道)'란 의미처럼 상황에 따라 변화무쌍하게 변하는 것이다. 그래서 서예는 그것을 구성하는 여러 요소들을 운용하여 글씨에 나타나는 기운과 필세 등을 표현하는 것이다.6) 그런데 서예의 이상은 글자의 구체적인 모습 즉 형질(形質)보다는 형이상적 경지인 신채(神彩)를 중시한다.7)

　　서예는 집필(執筆)·용필(用筆)·운완(運腕)·결구(結構)·포백(布白)·용묵(用墨)·기운(氣韻) 등을 운용한 일정한 예술 형식(규율)을 통하여 작가의 사상(思想)과 감정(感情)을 표현한다. 서예는 감정을 표현하는 데 반드시 일정한 형태를 가진 문자로써 해야 하기 때문에 문자의 기본 결구와 필획의 본질을 벗어나 추상적인 표현만을 한다면 서예라고 할 수 없다. 그렇다고 회화나 조소같이 사물의 외형을 모방하는 것도, 문학처럼 어떤 이야기를 서술하거나 내심의 감정을 묘사하는 것도 아니다. 선율과 리듬, 화성 등의 음향효과로써 미적 감각을 불러일으키는 음악과 비교적 가깝다고 할 수 있다. 이런 의미에서 서예는 모방이나 서술의 기능은 떨어지나 감정을 표현하여 감동을 주는 기능은 뛰어나다. 이것은 우리에게 다음과 같은 사실을 암시해준다.

　　서예에서 서체는 다양하지만 모두 서예의 상징 언어인 필획으로써 하나의 표의형체(表意形體)를 구성한다는 공통점을 가진다. 또 점과 획으로 만들어지는 글꼴은 문자의 규율을 어기지 않는다는 전

6) 민상덕 저, 대구서학회 편역,『서예란 무엇인가』, 중문, p.17, 재구성.

7) 王僧虔,「筆意贊」:"書之妙道, 神彩爲上, 形質次之".

제하에 충분한 가변성과 표현력을 가진다. 다시 말하면 각종 서체의 결구형태는 모두가 정해진 모양을 가지면서 허실(虛實)·소밀(疏密)·신축(伸縮)·기정(攲正) 등 글자모양을 변화시킴으로써 조형예술의 형태미적인 요소를 갖는다. 게다가 유연하면서도 탄력성 있는 붓에 먹을 묻혀 번짐이 풍부한 화선지에 서사함으로써 다양한 형태미를 만들어 낼 수 있다. 또 이 결구형식 내부에 제안(提按)·돈좌(頓挫)·완급(緩急)의 리듬을 통하여 운율을 만들어 낸다. 한 폭의 작품 내에는 점과 선들의 조합으로 만든 글자들의 크기와 기울기, 움직임 등이 정태미(靜態美)와 동태미(動態美)를 드러낸다. 그래서 천변만화(千變萬化)하고 변화막측(變化莫測)한 필묵의 정취(情趣)로 우리들에게 감동을 주고 현생의 각박함에서 일탈하여 환상의 세계로 이끌어가는 것이다.

3. 서예의 정의와 성격

서예를 짧은 말로 '글씨를 쓰는 예술'이라고 정의하자. 이 정의에서 '글씨[書]'라고 하는 것은 낱글자나 그것이 조합된 문장을 의미하게 된다. 또 글씨는 형질(形質)과 일정한 공간을 차지하고 있으므로 눈으로 봄에 따라서 어떤 느낌을 가질 수 있는 대상이라는 의미를 내포한다. '쓴다[寫]'는 것은 시간의 흐름과 함께 일정한 순서에 따라 작가가 그어낸 필선에 의해 어떤 모양이 생기게 되는 것을 말한다. 이때 필선에 자연스럽게 작가의 생명리듬이 담기게 된다.

서예는 일반적으로 붓이라는 도구를 사용하기 때문에 위의 정의만으로는 부족한 면이 있다. 그래서 다시 조금 길게 '서예는 문자8)를 소재로 하면서 서예의 상징 언어인 필선의 무한한 변화와 필

8) 여기서 문자(文字)라 함은 대개 한자(漢字)를 의미하는데, 요즘은 서예의 소재인 문자의 범위에 관해서도 중국인들의 주장과 달리 한글이나 일본글자뿐만 아니라 서양의 글자까지도 서예의 소재로 삼고 있는 실정이다. 수단에

묵의 오묘한 작용으로 작가의 성정을 표현하는 조형예술'이라고 해두자. 그래도 뭔가 부족한 느낌이다. 이렇듯 서예를 여러 가지로 정의해 보지만 대개 하나가 만족되면 다른 하나는 모자라니 온전하게 정의하기 쉽지 않다. 이는 예술의 특성상 자연과학처럼 단언적으로 정의 내릴 수 있는 것이 아니기 때문이다. 예술은 실체가 없는 환상(상상력)을 안정된 형식 속에 안착시키는 것이기 때문이다. 따라서 예술은 정의(定義)하는 것보다 경험(經驗)하는 편이 오히려 쉬울 것이다.9)

서예는 처음 의사소통과 기록이라는 실용을 목적으로 만들어진 문자(文字)에 심미의식이 더해지면서 예술로 진화된 것이기 때문에 문자와 결코 떨어질 수 없는 관계이다.10) 문자가 원래의 목적에 부합하기 위해서 일정한 의미와 모양이 생겼는데, 나중에 자연스럽게 글씨 쓰는 사람의 정서가 담기면서 예술표현이라는 비실용적인 기능으로 분화되었다. 그러므로 이들의 목적과 기능은 상생(相生)의 묘리(妙理)가 있으나 위주(爲主)와 부차(副次)의 문제는 남는다.

실용적(實用的) 측면에서 보면 글자의 모양이 어떻든 문장의 내

있어서도 꼭 필묵에 의한 필선만으로 해야 하는가에 대한 논의와 회의(懷疑)가 있다. 그러나 여기서는 보편적 서예 개념으로서의 문자로 한정한다.

9) 여기서는 서예의 개념을 전통적인 범위로 제한하여 서예와 관련된 주변의 여러 분야 혹은 부류들―즉 철학적으로 사고되어지는 것들 혹은 서예적인 것 등, 즉 서예의 성격―을 나열함으로써 몽롱한 어떤 실체를 드러내는 방법으로 논의를 전개한다. 그렇게 하다 보면 나름대로 '서예가 이런 예술이구나' 하고 짐작하게 될 것이다.

10) 문자를 언제부터 예술로 인식하기 시작했는가 하는 것에는 대략 세 가지 견해가 있다. 첫째, 한자가 생겨나면서부터 예술로 인식되었다는 견해. 둘째, 춘추전국시대 장식문자는 심미의식이 이미 반영된 것이라는 견해. 셋째, 한(漢)나라 시대가 되어서야 서론과 서예가의 이름이 등장하기 때문에 이때 처음으로 자각적 예술로 성립되었다는 견해다. 이 중 대략 세 번째 견해가 받아들여지고 있다.

용만 정확하면 된다. 반면 예술적(藝術的) 측면으로 보면 글자(문장)
의 내용이 어떠하든지 모양만 잘 갖추면 된다. 즉 실용적 목적으로
문자(문장)를 쓰는 것이 주된 목적이라면 문장의 의미만 훼손되지
않으면 글씨가 덜 아름다워도 되나, 문장과 글씨가 모두 아름다우면
더 좋다. 예술적 목적으로 문자(문장)를 쓰는 것이라면 전체구성의
미묘한 아름다움이 훼손되지 않는 한 문리(文理)가 이루어지지 않더
라고 무방하나, 글씨와 문장이 모두 아름다우면 금상첨화(錦上添花)
라는 말이다. 또 문자(문장)의 의미가 갖추어지고 글씨가 아름다울
때 문장 내용의 묘미(妙味)가 한층 증가하고, 서예의 예술성을 갖추
면서 멋있는 문구를 쓰면 서예의 묘미가 더해진다는 의미이다.[11]

11) 왕장위 저, 김광욱 역, 『서법연구』, 계명대학교출판부, 2005, pp.44-45, 다시
 실생활을 예로 들면 서예는 응용서예(應用書藝)와 예술서예(藝術書藝)로 나
 눌 수 있다. 응용서예는 아름다움보다는 정확하게 쓰기가 더욱 중요하다. 그
 자체는 당연히 자전(字典)에 근거하며, 문건 서적을 베껴 쓰는 것이 모두 이
 런 종류에 속한다. 정확성을 제외하더라도 알기 쉬운 요소와 미관을 우선한
 다. 이것도 결코 현묘한 경지에 도달할 수 없는 것은 아니지만, 응용을 목적
 으로 삼기 때문에 예술성을 발휘하기 어렵다. 예술서예는 창작과 오묘한 경
 지를 추구하는 것이기 때문에 답습은 부차적인 것이다. 그래서 역사적으로
 명성을 얻은 서예가의 작품은 오래 될수록 더욱 새롭고, 서체와 서풍의 독자
 적인 장점과 독창적인 경지를 갖추고 있다. 종합해 보면 응용서예와 예술서
 예는 다르다. 응용서예는 대략 정확(正確)·정제(整齊)·미관(美觀)에 능한
 것인 반면, 예술서예는 서예가의 개인적인 기법과 성령을 발휘함으로써 독
 창적인 풍격을 만들고, 형체(形體)와 기세(氣勢)를 통하여 감상자로 하여금
 감동 하게 하는 것이다. 왕장위, 같은 책, p.45. 서예에서 예술성이나 예술적
 가치를 담고 있는 예술창작의 내용은 문자의 언어적 기능이 아니라 조형예
 술로서의 조화로운 미적 구성이다. 작품내용을 조형적 차원으로 생각하는
 것과 읽을 수 있는 부호의 차원으로 생각하는 것은 크게 다르다. 전자는 자
 유로운 조형의식에 의해 자의대로 창작할 수 있지만, 후자는 문자의 가독성
 이나 부호에 묶여 창작에 제약을 받기 때문에 자유롭지 못하다. 조수호, 『서
 예술의 소요』, 서예문인화, 2005, 참조.

다시 말해서 글씨의 형식미가 좋지 않다면 아무리 좋은 문장을 쓰더라도 서예로서 가치가 없게 된다. 그러나 작품을 만들 당시 작가의 감정이 작품에 이입되기 때문에 문자(문장)의 의미는 작품의 풍격에 영향을 미치므로 문자(문장)의 의미도 소홀히 할 수는 없다. 하지만 여기서 강조하고자 하는 것은 서예의 성격(신분)은 시각예술(視覺藝術)의 한 분야이지 문학예술(文學藝術)에 종속되어 문학을 표현하는 수단이 아니라는 것이다. 다만 서예의 특성상 회화나 건축과 같은 시각예술에 비해 문학적, 철학적 소양이 더욱 요구되므로 서예의 이상세계에 들어가기 위해서는 예술 조형 능력은 물론 문학을 비롯한 철학, 문학, 역사 등의 소양과 훌륭한 인격과 도량이 수반되어야 한다는 것이다.12)

그래서 예술은 형식 자체가 내용이 되는 것이기 때문에 예술감상은 형식을 감상하는 것이다. 예컨대 어떤 그림을 볼 때 그것이 어떤 구체적인 물건을 그렸는지를 보는 것이 아니고 모양과 색깔이 어떻게 배열되었는지를 보는 것이다. 이처럼 서예도 어떤 내용의 문장을 썼는가를 읽는 것이 아니라 어떤 모양의 점과 획들이 어떻게 배치되어 글자를 이루고 전체적인 짜임새를 이루었는가를 보는 것이다. 심지어 시(詩)에서도 그 시가 전달하고자 하는 문학적인 내용보다는 그 내용을 돋보이고자 색깔이나 형식의 대비를 강조하기도

12) 서예가는 예민한 시각적 감수성은 물론 문학·사학·철학 등 인접 학문과 기타 예술에 대한 소양을 가진 순수한 예술가의 신분이어야 한다. 서예는 이제 유교적 수양의 수단이 아니라 자신의 불기심(不欺心)을 드러내는 수단인 것이다. 또 문학이 일정한 경지에 이르면 서예는 저절로 된다든지 인격의 수준이 서예의 수준과 직결되지는 않는다. 그리고 인격이라 하는 것도 내면에 호연지기(浩然之氣)가 꽉 찬 의(義)로운 인격과 탈속한 경지를 말하는 것으로, 이른바 자기중심적인 사람을 가리키는 것은 아니다. 하지만 사람의 성품이 서예에 나타난다는 것은 이미 서론의 정설이 되었으며, 문학적 소양도 갖추지 못한 사람이 좋은 서예를 할 수는 없을 것이다.

한다.13) 이러한 형식이 바로 작품의 내용이다.

특히 오늘날 인쇄술과 컴퓨터의 발달은 우리에게 글씨쓰기의 필요성을 감소시키고 있으며, 심지어는 실용으로서의 서사는 무의미한 것이 되고 말았다. 그리고 문장의 내용은 이제 서사보다는 인쇄된 것으로 충분하며, 필요하면 포털사이트에서 다운받아 프린트하면 된다는 의식이 팽배해 있다. 이러한 상황에 처한 현대의 서예는 그 기반을 잃어버릴 위기에 처하게 되었다.14) 그래서 서예의 서사행위는 이제 읽고 감상하는 문장을 쓰는 문학의 부속물이 아니라, 어떤 모양의 기호를 서사하는 독립된 시각예술로의 위상 전환이 요구된다. 이제는 문학의 내용에 제약된 감정표현에 머무르지 말고, 순수한 형이상학의 정신세계(본질)를 현상(現像)으로 드러내야 하는 시각예술로 전환해야 한다.15) 이때도 문자는 형상을 가진 의미 있는 기호로서 유용하며, 문학으로서의 의미를 가진 문자도 서예표현 도구로서 매우 유용하다. 다만 문장을 쓰는 수단으로써 서예의 형식미가 아니라, 형식미를 구사하는 수단으로써의 문학이 유용하다는 것이다.

13) 이와 비슷한 예로, 시(詩) 가운데 이육사의 「청포도」에서 '푸른바다'와 '청포(靑袍)' 입은 손님으로 이어지는 색깔 유추와 '푸른 바다/흰 돛단배' 또는 '은쟁반/하얀 모시 수건' 등의 색깔 대비에서는 이미지즘의 요소를 쉽게 엿볼 수 있다. 또 정지용의 「바다 9」에서 '푸른 도마뱀떼' '흰 발톱에 찢긴 산호보다 붉고 슬픈 생채기!' 같은 생생한 감각적 이미지의 표현이 있다.

14) 서예는 문학과 달리 의미전달을 목적으로 하지 않고 '문자의 조형언어'를 표현하는 것이다. 그러나 구성과 형식에 있어서는 글을 읽는 차례대로 배열하여 내용의 전달을 기본으로 한다. 그러므로 서예는 '조형의 성취'뿐만 아니라 글의 내용과 문자의 발달과정까지 이해해야 하는 지적 부담이 요구된다. 이것이 오늘날 대중들에게서 멀어지는 큰 요인이 된 듯하다.

15) 이러한 관점으로 출발하여 서예사를 형식의 변천사로 파악하면 서예사는 필경 서사의미를 전달하는 문학의 부용이 아닌 독자적인 시각예술이었음을 밝혀낼 수 있다.

(1) 공간예술로서의 서예

서예는 문자를 소재로 한 조형예술이다. 즉 재료와 사상(정신)이 서예의 그것과 같을지라도 문자를 쓰지 않는다면 어떠한 행위도 서예적인 가치가 없다는 말이다. 문학예술도 문자를 매개로 하는 예술이지만, 이것은 현실세계에 존재하지 않는 추상적인 생각을 구상화하는 상상예술(想像藝術)인 반면, 서예는 눈으로 볼 수 있도록 구체적인 현상을 드러내는 조형예술(造形藝術), 즉 시각예술(視覺藝術)이라는 의미이다. 그렇다면 먼저 조형예술의 특징과 서예문자의 특징에 대해서 알아보고, 이어서 서예의 조형적 성질에 대해서 논의해 보도록 하겠다.

(가) 조형예술의 특징

'서예는 문자를 쓰는 예술'이다. 따라서 문자를 써서 어떤 형상을 만든다는 의미에서 '서예는 조형예술이다'라고 환언할 수 있다. 조형예술(造形藝術)은 예술의 한 분야로[16] 롯체터는 조형예술의 공간성을 다음과 같이 각각 분류해 놓았다.

건축 : 구축적 − 공간창조(공간형성): 어떤 것에 대한 공간이 만들어짐. 둘러싸는 공간의 상(像)

조각 : 조소적 − 공간존재(공간형태): 공간성이 있는 어떤 것이 만들어짐. 개개의 독립된 입체의 상(像)

회화 : 회화적 − 공간표현(형태공간): 공간적인 것의 표현(묘사)에 있어 공간성의 간접적 실현. 시야의 일면적 인상 전부의 상(像)

16) 예술의 종류는 역대로 여러 사람들이 다각도로 분류해 놓았다. 그 중 칸트(1770~1831)는 시각예술(조형예술)−미술, 청각예술−음악, 시청각예술−연극과 영화, 상상예술−문학으로 분류했으며, 이 조형예술에는 건축, 조각, 회화가 있다.

딜타이(W. Dilthey 1833-1911)는 "예술이란 예술가가 의식적인 예술 활동에 의해 스스로 생활감정을 예술적(미적)으로 표현한 것"이라고 정의하였다.[17] 우리는 이 정의 중에서 '예술 활동'이라는 단어에 먼저 주목할 필요가 있다. 문자를 소재로 창작하는 서예는 문자의 역할 중에서 의사전달이나 기록과 같은 실용의 목적을 넘어서 보다 아름답게 꾸미고자 하는 인간의 본능에서 탄생되기 시작했다고 할 수 있다. 그리고 이러한 미의식의 발로에서 점점 개성이 드러나고 감정이 담기게 되어 보는 이로 하여금 교감하도록 한 것이다. 감상자는 의식적이든 무의식적이든 겉으로 드러나는 형태에 먼저 감응한다는 것을 명심해야 할 것이다. 그런데 그 형태는 작가의 기법습관에 의해 나타나게 되고, 그것은 창작 순간의 감정에 의해서 크게 영향을 받는다. 또한 감정은 문장의 내용과 무관하지 않기 때문에 문장도 중시된다. 그러나 형태로 드러나는 실체가 없다면 그 감정이 담고 있는 어떤 것도 감상자는 알아차릴 수 없다. 따라서 작품에서 문장의 내용(內容)보다는 글자의 형태(形態)가 더 근원적(根源的)이라고 해야 옳을 것이다.

(나) 서예문자의 특성

문자는 크게 표음문자(表音文字)와 표의문자(表意文字)로 나눌 수 있다. 둘 다 모양(形)과 소리(音)는 있으나, 표의문자만이 낱글자마다 나름대로 뜻을 가지고 있다. 서예는 기본적으로 조형예술에 속하기 때문에 문자의 여러 요소 가운데 그 형태만을 다루는 예술이라고 할 수 있다. 그러나 문자가 생긴 근본적인 목적이 상호 의사전달과 기록에 있으므로 어떤 문자를 쓰더라도 이 목적을 떠나서는 그 존재가치가 약해진다. 더구나 서예의 근본을 이루는 한자(漢字)는 글자마다 뜻을 내포하고 있는 표의문자이기 때문에 형체만 도상(圖

17) 정충락 역, 『미술개론』, 미술문화원, 1986, 29쪽에서 재인용.

像)한다 하더라도 의미는 전달된다. 또 전통적인 서예는 낱글자를 쓰는 것이 아니라 주로 여러 글자로 이루어진 문장(文章)을 쓰기 때문에 여기서 말하는 '문자(文字)'라는 용어는 문학성(文學性)을 가진 '문장(文章)'을 의미하게 된다.

(다) 서예의 조형성

서예는 문자를 소재로 하여 서예의 형식 언어인 필선의 운동성이 형식화됨으로써 작가의 심미이상을 체현하는 예술이다. 그리고 그것이 필요로 하는 형식 수단은 필법(筆法)과 결구(結構)와 장법(章法)이며, 자연세계의 복잡 다양한 것들이 추상화되어 종횡으로 뒤섞이며 변화하는 필선의 종합체라 할 수 있다. 또한 서예는 시각예술의 한 분야로서 이것이 예술미를 표현하는 조형적 특징은 변화(變化) · 통일(統一) · 대비(對比) · 조화(調和) · 비례(比例) · 균형(均衡) · 강조(强調) · 대칭(對稱) · 단순(單純) · 반복(反復) · 점층(漸層) 등이 있다. 이와 같은 조형예술의 보편적 조형원리 이외에도 대소(大小) · 장단(長短) · 방원(方圓) · 비수(肥瘦) · 소밀(疏密) · 곡직(曲直) · 허실(虛實) · 기정(奇正) · 참치(參差) · 농담(濃淡) 등 서예의 특질미[18]를 구현하기 위한 조형원리가 있다.[19]

(2) 시간예술로서의 서예

시간예술이라는 것은 시간의 흐름에 따라 목적하는 바가 완성되는 예술분야를 말하며 대표적으로 음악과 무용이 있다. 음악에서 시간은 희랍어로 '흐름'이라는 뜻의 리듬(rhythm)으로 표시된다. 몸동작과 밀접한 관련이 있기 때문에 음악의 리듬은 음악의 심장, 고동 즉 생명을 나타내는 맥박이라고 불린다.[20]

18) 서예미의 특질미에는 중화미, 고전미, 숭고미, 추상미, 표일미, 교졸미, 비백미 등이 있다.

19) 선주선, 『서예통론』, 원광대학교출판국, 1996, pp.38~40.

20) 조셉 메클리스 저, 신금선 역, 『음악의 즐거움』, 이화여자대학교출판부,

시간예술은 공간예술에 대비되는 개념으로, 공간예술인 서예의 특징에 다음과 같은 시간의 개념이 포함된다.

첫째, 서예가 '문자를 쓰는 예술'이라는 것은 이미 앞에서 언급한 바 있다. 일반적으로 문자는 일정한 형태가 있으며 대개 쓰는 순서와 법칙이 있다. 또 문장을 쓸 경우 위에서 아래로, 오른쪽에서 왼쪽으로 혹은 왼쪽에서 오른쪽으로 진행된다. 여타의 조형예술처럼 형태를 만들기 위해 여기저기 산발적으로 물체(형태)를 배열하는 것과는 차이가 있다. 서예는 일정한 순서에 따라 글자가 배열되기 때문에 쓰여진 물체(글씨)를 보는 순간 어디서 시작해서 어느 방향으로 진행되었는지를 알아볼 수 있다. 즉 글씨를 쓰고 있을 때는 물론이고 작품이 완성된 후에도 글씨를 쓸 당시의 시간 추이를 눈으로 확인할 수 있다. 특히 서예는 대개 자신의 몸 깊숙이 먹물을 흡수하고 여분을 옆으로 번지게 하는 섬유질로 된 화선지에 글씨를 쓰기 때문에 운필의 진행에 따라 윤택하고 메마른[潤渴] 필획이 화선지에 드러난다. 그러므로 완성된 작품에서 필선의 질감은 시간의 추이를 보여주는 기호로 작용하게 되며, 한번 지나간 필봉을 다시 돌이키지 못하여 그 흔적만 남기 때문에 먹의 질감을 보면 시간을 감지할 수 있게 된다.

둘째, 서예는 생명을 표현하는 선의 예술이다. 예술 분야는 저마다 고유한 형식언어[21]를 가지고 있다. 음악은 소리라는 언어가 있고, 회화는 색채·선조·형체의 조직이 있다. 서예의 유일한 형식 언어는 '필선(筆線)'이며 언어표현 형식은 '필선의 조직'이다. 작품

1985, 28쪽.

21) 여기서 말하는 언어라는 것은 우리가 일반적으로 쓰는 자연 언어처럼 구체적 뜻을 가진 것이 아니다. 다만 언어라고 칭하는 것은 예술에서 이것을 써서 어떤 것을 표현하기 때문이다. 이러한 예술언어는 예술형식의 전부를 구성하는 재료이다. 그래서 우리는 이와 같은 언어를 '형식언어'라 부른다.

안에 아무리 작고 짧은 필획이 있다 하더라도 작품 전체적으로 볼 때 모든 필획이 내재적으로 연속되는 운동이라고 보면 서예가 선의 예술임에는 의심의 여지가 없다.22) 요컨대 서예의 선은 선조(線條) 혹은 필선(筆線), 필획(筆劃) 등으로 불리며, 사람이 몸을 이용해서 직접 그은 선을 뜻한다. 즉 자나 콤파스 같은 외물의 형체에 의지해서 긋거나, 활자판으로 이미 만들어져 찍혀진 선과 구별된다. 그러므로 만들어진 완성물이 아무리 아름다운 글자체라 하더라도 육필의 선이 아니라면 서예로서의 존재가치가 없다는 의미이다. 음악에서 리듬이 생명을 나타내는 맥박이라고 하듯이 서예의 선은 인간의 맥박이 전달된 살아 있는 선, 생명을 가진 선을 의미한다.23)

셋째, 서예의 창작과정은 시간의 흐름에 따라서 살아 있음을 상징하는 율동(리듬)이 있는 필선의 진행이며, 완성된 작품은 그 필선의 조합들로 시간과 생명을 담은 채 화면(공간)에 그대로 남아 있는 결과물이다. 인간의 박동과 동작 등 일체의 신비스러운 율동성이 필획 속에 표현되며, 필선의 표현과정에서 음악의 리듬 같은 유동미(流動美)가 나타나게 된다.

넷째, 서예는 일회성과 찰나성을 추구하는 예술이다. 서예는 우리의 삶이나 흐르는 물처럼 어느 시간이나 공간을 순간적으로 지나가면 다시는 오지 않는 우주의 상도(常道)를 표현하는 예술이다. 인간 생명의 움직임은 되풀이되는 법이 없듯이 글씨를 쓰는 동작체험

22) 절대표준의 선은 오직 기하학에만 존재하며 실제로 존재하는 선은 모두 일정한 넓이가 있다. 다시 말하면 그들은 모두 어느 정도의 넓이를 가진 면(좁고 긴 면)에 불과한 것이다. 邱振中, 『書法的形態與闡釋』, 重慶出版社, 1993. 여기서는 이러한 엄밀한 기하학적 점·선·면을 구분하지 않고 통속적인 개념의 선을 전제로 한다.

23) 생물체가 육체를 통해서 직접적으로 그은 선이라 하더라도 서예에서 말하는 살아 있는 선은 꼭 아닐 수 있다.

도 단 한번으로 마무리 되는 것이다.[24] 따라서 작품을 할 때 글자나
필획이 잘못되었다 하더라도 고쳐 쓰는 일이 허용되지 않는 것이다.

(3) 인성예술로서의 서예

예술은 예술을 위한 예술, 즉 유미주의(唯美主義) 예술과 인간의
덕성을 함양하기 위한 예술이 있다. 동양의 예술은 주로 후자에 속
하며, 그 중에서도 특히 서예는 '서여기인(書如其人)'[25]이라고 표현
될 정도로 덕성(德性)을 강조한다.

동양에서는 이상적인 공동사회를 영위하기 위하여 중용(中庸)
을 강조하였는데, 중용은 덕성으로써 말한 것이고, 이 중용을 성정
(性情)으로써 말하면 중화(中和)로 표현된다. 중화라는 개념은 동양
적이며 유학적 성향을 많이 띠고 있어 서예가 동양의 산물임에는 분
명하지만, 그 성격이 유학적인가에 대해서는 단정할 수 없다. 하지
만 동양사상이 유불선(儒佛仙)이 융합된 것이며, 전통적인 관점에서
서예가 감정표출보다는 인격도야의 방편이었다고 볼 때,[26] 인간관

24) 선주선, 『서예통론』, 원광대학교출판국, 1996, 37쪽.

25) 劉熙載, 『書槪』 240條: "書如也. 如其學, 如其才, 如其志, 總之日如其人而已."

26) 예술의 본질에 대해서 많은 서양 학자들의 설이 있었다. 하지만 이러한 설들
은 서양예술에 바탕을 둔 서양식 사고방식이기 때문에 여기서는 다루지 않
기로 하고 동양예술의 진수인 서예만을 고찰해 보기로 하자. 예술을 목적에
따라 '예술을 위한 예술'과 '사람을 위한 예술'로 구분하는데, 서예는 후자에
속하는 예술이라 할 수 있다. 왜냐하면 서예는 그동안 인간의 심미의식을 표
현하기보다는, 인격도야의 한 방편으로 행해졌기 때문이다. 물론 서예가 예
술로 성장하던 초기단계에서는 우연하게 심미의식을 드러냈을 것이다. 그러
다가 점점 발전하여 감정이 개입되고 인간 본연의 모습이 잘 드러나 인격도
야의 수단으로 행해지게 되었다. 다른 예술도 작가의 감정과 성격, 인간성
등 작가 본연의 모습(이미지)이 드러나지만 그 중 서예는 그 성격이 잘 드러
나기 때문에, 글쓴이의 인격을 잘 닦아 드러내야 할 필요성이 생기게 되었
다. 그래서 동양학문의 근본 목적인 자신을 수양하는 학문[爲己之學]의 한
방편으로 글을 읽고, (문장으로)감정을 표현하고, 글씨로 쓰고 그림으로 그

계의 조화를 강조한 유교철학에 가깝다고 할 수 있다. 『중용』의 첫
구절에 "사람이 감정을 가지고 태어나되 드러나지 않은 상태를 '적
중[中]'이라 하여 근본이 되고, 희로애락과 같은 감정이 분출하여도
절도에 맞게 되는 것을 '조화[和]'라고 하여 도(道)에 통달했다[喜怒哀
樂之未發謂之中, 發而皆中節謂之和, 中也者天下之大本也, 和也者天下之達
道也]"고 하였다. 그리고 "천성(天性)에 주어진 감정을 표출하되 절도
에 잘 맞으면 천지가 편안하여 순행하고 만물이 잘 길러진다[致中和
天地立焉 萬物育焉]"고 하였다.

　　여기서 우리는 '분출[發]'이라는 글자와 '도리에 맞다[中節]'이라
는 글자에 주목할 필요가 있겠다. 이 둘은 서로 모순된 개념이며,
'도리[節]'의 범위가 과연 어디까지인가를 논하지 않을 수 없다. 이것
의 개념은 지극히 주관적이고 상황적이며 유동적이어서 단정하기
어렵다. 다만 다수가 심중으로 인정하는 정도, 그도 아니면 비교적
다수가 드러내놓고 인정하는 정도가 아닐까. 그러나 그 다수도 소
수의 인식만 못할 경우가 많으니, 이런 경우는 다른 시간이나 환경
을 기다리는 수밖에 별 도리가 없는 것이 아닌가. 하물며 절도에 맞
게 감정을 분출한다는 것은 성인(聖人)이 아니고서야 가능하겠는가.
일반인으로서는 학문의 공력(功力)에 의지할 수밖에.

Ⅲ. 동아시아 미학과 서예

1. 동아시아 미학의 특징

　문화예술은 그 창조의 주체인 인간이 처한 자연환경과 인문환

러냈던 것이다. 여기서 문장과 서예와 그림은 지식이나 현상을 드러내는 것
이 아니라 수양된 자신의 모습과 경지를 드러내는 것이 목적이다. 이러한 모
습과 경지는 공동사회를 조화롭게 할 수 있는, 유가에서 말하는 군자의 모습
이었던 것이다. 그리고 군자가 추구하는 모습은 바로 남에게 봉사하는[利他]
것을 전제로 한 중용의 덕성으로, '중화'의 표현이었던 것이다.

경을 통해 형성된 천관(天觀, 세계관, 우주관)에 의해서 결정된다. 동아시아의 중심이었던 중국은 광활한 토지를 기반으로 한 농경문화를 바탕으로 그들의 사상과 문화가 형성되었다. 기원전 16~11세기에 존재했다고 하는 은(殷)나라에 이미 체계적인 문자가 있어 인문정신의 배태와 함께 세계관이 형성되고 전개되어 왔다.27)

 동아시아 문화의 세계관은 대개 유·불·도 삼가를 중심으로 살펴볼 수 있다. 우리 동아시아인들은 이 세계 안에 존재하는 모든 것들은 자연발생적인 과정으로 인식한다. 즉, 초월적 절대자의 명령이나 의지에 의해 세계만물이 창조된 것이라는 서양의 세계관과 달리, 만물의 존재는 스스로가 자기의 원인과 자기의 목적에 의해 생멸변화(生滅變化)한다는 것이다. 여기서 하늘(세계·우주)은 자기 스스로 자기원인에 의해 존재하고 있는 만물 전체를 하나로 모아 총칭하는 개념이다. 그러므로 하늘은 곧 전체(全體)이며, 만유(萬有)로 그것은 하나 하나를 분리·독립시킬 수 없는 일종의 거대한 유기체적 공생체가 된다. 하늘(전체)이 없으면 개별생명은 상호 교섭할 수 없고, 개별생명이 없으면 하늘의 존재의의도 없게 된다. 하늘과 개별과의 관계는 하나이면서 둘이고, 둘이면서 하나다. 부분이면서 전체이고, 전체이면서 부분이다. 하늘에 하나의 태극이 있고 만물도 각각 나름의 태극을 갖추고 있다. 그러므로 하늘과 내가 하나가 될 수 있고[天人合一], 만물과 한 몸이며[物我一體], 나의 마음과 우주의 마음이 하나[情景合一]가 된다. 이러한 이일분수(理一分殊)에서 오는 천인합일(天人合一)의 천관(세계관, 우주관)은 곧 동양인의 인생관(人生觀)으로 자리 잡았다.28)

 우리의 문화와 예술은 바로 이러한 세계관이 구현된 것이며, 학

27) 송하경,『서예미학과 신서예정신』, 도서출판 다운샘, 2004, p.115.

28) 특히 서예는 인문환경에 따른 세계관·인생관과 밀접하게 작용하여 왔다.

문과 사회구조에까지도 반영되었다. 결국 이러한 구조는 문학·사학·철학이 하나로 통섭되는 학문체계를 정착시켰고, 정치·경제·교육·문화·예술이 하나의 유기체적 공생체로 묶여 있다.

동아시아 미학은 유·불·도 세 사상(철학)을 배경으로 하고 있으며, 이 중 특히 공맹(유가)과 노장(도가)을 두 축으로 하여 대대적(對待的)인 파노라마로 펼쳐진다. 유가의 인간중심적 자연주의 정신이든, 도가의 자연중심적 인간주의 정신이든 그 중심에는 항상 감성이 자리잡고 있으며, 그 중심을 이루는 주객합일의 세계창조는 '화(和)'와 '유(遊)'의 정신차원을 수반한다. 이 두 경지는 공자에서 '화이부동(和而不同)'과 '유어예(遊於藝)'로 발양되었고, 장자에게서는 '천화(天和)'와 '소요유(逍遙遊)'정신으로 발휘되었다. 화(和)는 전체 속에서의 개체 또는 주체와 객체의 만남을 전제하는 경지로 언제나 절제가 요구되고, 최고경지는 '락(樂)'으로 승화된다. '유(遊)'는 전체로부터 개체의 독립을 전제로 추구하는 경지이므로 자유가 더욱 요구되며, 그 최고의 경지는 '독(獨)'으로 승화된다. 이렇듯 동양예술정신은 절제와 자유를 통해서 '락(樂)'과 '독(獨)'의 경지에 이르러 궁극적으로 정경합일(情景合一), 주객합일(主客合一), 심물합일(心物合一)을 지향하고 있다.[29]

2. 서예미학의 특징

서예는 문자와 문자, 점획과 점획 사이의 역학관계와 그것의 균형으로 이루어지는 조형예술이다. 동아시아적 사유와 창조의 원초적 형식인 음양, 허실, 흑백 등과 같은 대립통일을 통해 작가의 인격적 생명을 표출해 내는 일종의 심상예술이다.[30] 이러한 서예가 담

29) 송하경, 『서예미학과 신서예정신』, 도서출판 다운샘, 2004, p.120.

30) 송하경, 같은 책, p.42.

아내는 내용은 무엇일까? 이에 대해 양향양(楊向陽)은『서법요략(書法要略)』에서 다음과 같은 네 가지를 제시하였다.

> ① 갖가지 도구와 재료를 이용하고, 기법과 솜씨를 통해 이루어 내는 점획의 안배[간가(間架)]와 글자의 짜임새[결구(結構)], 전체적 공간배치[장법(章法)] 등을 포함한 여러 형태적 미감으로서의 형질미(形質美)
> ② 간가·결구·장법 등과 같은 여러 형태 속에서의 움직임으로 나타나는 리듬감[節奏美]
> ③ 서예가의 품격·기질·정서·의지·이상 등 서예작품 내면세계에 담겨 있는 성정미(性情美)
> ④ 서예작품 내면세계에 담겨있는 품격·기질·정서 등과 외적인 리듬이 함께 어우러져 우주대자연과 소통[感通]함으로써 한없이 우러나오는 자연의 맛과 오묘한 연상미(聯想美)

서예작품에서 구현되는 이 네 가지 요소에 대해서 말하는 것이 서예미학의 내용이 될 것 같다. 서예가 지향하는 감성 중심의 형이상학적 정신세계(관념미학)가 어떠한 형식(형식미학)으로 구현되는가 하는 것이다. 추상적·형이상학적 정신세계는 기교와 형식을 빌리지 않고는 표현될 수 없기 때문이다. 여기서 관념미학의 범주는 '화(和)'와 '유(遊)'의 정신을 말하고, 형식미학의 범주는 이상적 서예미가 구현된 화이부동(和而不同)과 위이불범(違而不犯)이 구현형태가 될 것이다.

Ⅳ. 세계 속의 서예

서세동점 이후 서양에서 들어온 사상과 문물의 영향으로 미술의 개념도 서양의 관점에서 정의되고 판단되었다. 이에 따라 현대

미술 영역에서 서예가 소외되거나 간혹 배제되는 경우가 있어 왔다. 유구한 역사 속에서 면면히 이어오며 동양예술의 정수로 자부해온 서예로서는 괘씸하고 황당하지 않을 수 없었다. 그러나 생활환경 대부분이 이미 서양화된 현대, 특히 '세계화'된 현대에서 서예가 동아시아를 넘어 세계의 예술장르로 자리매김하기 위해서는 서예의 독자성(정체성)을 유지하면서 세계인이 공유할 수 있는 보편성을 확보하는 일이 절실하다. 이를 위해서는 동양의 정신을 구현하는 서예를 서양인이 이해할 수 있는 방법을 찾아 설명하고 보급해야 할 것이다. 세계미술사에 공헌하고 있는 서예의 가치를 찾아내고, 만약 서예가 탁월하다면 이를 합리적으로 설명해 내야 할 것이다. 이런 면에서 세계미술사 속에 서예가 어떤 위치인가를 먼저 살피는 것이 급선무일 듯하다.

서예는 현대 서양미술의 이론(심미적 측면)과 창작(형식적 측면)에서 여러 가지 공통점을 가지고 있다. 특히 20세기 포스트모더니즘 시대의 현대미술이 개념화되고 형이상학화되면서 세계미술 속에서 서예의 지위는 더욱 확고해지고 있다. 더욱이 통섭을 지향하는 세계적인 학문과 미술체계에서 본래 문학, 사학, 철학 등 인문학 전반을 교양으로 요구하는 서예는 미래의 예술사조를 선도하기에 충분한 자질을 갖추고 있다.

주지하듯이 서예는 시각예술, 즉 조형예술이다. 조형예술의 본래 목적이 물체를 묘사하려는 데 있으며, 그 재료와 수단을 어떠한 기교로 표현하느냐에 따라 공예·건축·조각·서예·회화 등으로 나눈다. 이 중 서예를 제외한 다른 장르는 대상의 외형 모사에 충실했다. 조형예술이 점차 구체적인 모사로부터 상징화로 발전되고 사진술의 발달로 회화는 사실을 묘사하기보다는 상징성(이미지)을 추구하게 되었다. 그리고 사진마저도 사실을 담아내는 차원을 넘어 이미지를 찍는 이른바 예술사진으로 진보하기에 이르렀다.

　　반면 서예는 그 본질이 조형예술이면서도 여타의 예술과 달리 의상(意象)을 표현하고자 하였다. 또 서예는 원래 기교를 가장 하급으로 취급하여 교(巧)보다는 묘(妙)를, 묘보다는 능(能)을, 능보다는 정(精)을, 정보다는 신(神)을, 신보다는 절(絶)이나 일(逸)을 최상으로 하였다. 이런 의미에서 미적 상징이 예술 곧 미술의 근본요소라 한다면 처음부터 의상표현으로 출발한 서예가 미술의 근원이라 하면 과언일까? 이에 반해 서양인들은 예술에 있어서 기교를 중시하여 왔으니, 서양인이 서예를 이해하지 못하는 것은 어쩌면 당연하고 그들의 입장을 강요받아 온 우리들 또한 자연스럽게 서예를 이해하지 못하는 지경에 이르렀다.[31)]

　　앞서 서술한 바와 같이 서예는 겉으로 드러난 모양보다는 그 형상 너머 눈에 보이지 않는 신채(神彩)를 중시했다. 그런데 이 신채라는 것을 서양의 개념으로 풀이해 보면 구체적인 물체의 모양이 아니라 그 물체가 담고 있는 어떤 형이상적 이미지가 아닐까. 이와 유사한 서양미술의 예로 먼저 입체파의 대표인 피카소를 들 수 있다. 그는 일찍이 회화의 가치는 대상물을 여실히 묘사하는 데 있지 않다고 했다. 또 현대미술의 거장 간딘스키는 "나의 회화는 객관적인 물체를 묘사할 필요가 없으며 객관물체는 오히려 나의 작품에 해가 된다"고 한 바 있다. 이렇듯 추상미술(회화)의 형식언어 특징은 객관적인 대상물을 자세히 묘사하는 것이 아니기 때문에 대상물이 제대로 묘사되었는지를 판단할 필요가 없다. 즉 서예에서 "서예를 깊이 아는 자는 신채를 볼 뿐, 글자의 모양을 보지 않는다."[32)]고 했던 것처럼 미술작품에서 알아볼 수 있는 대상물이 있든 없든 작품감상에는 아무런 영향을 주지 않는다.

31) 김응현(金膺顯), 「서예의 위치」, 『서여기인』, 민족문화문고간행회, 1987, pp.473~477.

32) 장회관(張懷瓘), 「文字論」: "深識書者, 惟觀神采, 不見字形."

　　서예와 현대미술은 위에서 살펴본 심미적인 측면뿐만 아니라 형식적 측면에서도 유사한 점이 많다. 서예는 대상물(글자)의 크기·기울기·밀도, 필획의 굵기와 길이, 먹의 농도와 번짐 등의 적당한 배치를 통해서 물상(物象)과 정의(情義)를 상징적으로 표현한다. 현대미술도 역시 화면에 도형과 색채 관계를 이용하여 작가의 감정을 묘사하는데, 그 도형과 색채에 이르러서는 어떠한 객관적인 자연물상을 알아볼 수 있느냐 하는 것은 중요치 않다. 중요한 것은 오직 화면에서의 형과 색의 배치형태이다. 인상파의 대가인 모네는 일찍이 "사생(寫生)을 할 때 너의 눈앞에 있는 것이 어떤 물체인지를 잊어야 한다. 오직 색채만을 볼 뿐이며 색채와 색채 사이의 관계만을 염두에 두어야 한다"고 한 바 있다. 이렇듯 현대회화에서는 객관적인 물체가 기하학적 도형과 같은 형체와 색채의 리듬관계만을 주목할 뿐이다. 그리고 이들로 인한 감정의 이끌림만을 좇아갈 뿐이지 화면에 객관적 물체가 어떠한 가는 감상자의 관심 밖에 있다.

　　현대미술은 끊임없이 객관사물의 형태로부터 벗어나고 있다. 원근법과 명암법 등 전통적인 구도법의 한계에서 벗어나 주관적이고 추상성을 향해 발전해 가면서 서예는 점점 서양미술의 주목을 받기 시작하였다. 미국의 학자인 Fenellosa는 1913년에 쓴『동양미술사』에서 서예를 하나의 독특한 표현 형태를 가진 미술이라는 관점으로 자세히 설명하였다. 이 후 유럽의 현대 추상주의 화가인 Michaux Henri는 1933년에 특별히 극동지방을 여행하며 동양의 서화, 특히 서예를 깊이 연구하였다. 미국의 현대미술가인 Tobey Mark는 1934년에 중국 상해에서 서예를 공부하고 돌아갔다. 중국 사람 장이(蔣彝)는 영국에서 1938년에『중국의 서예』라는 책을 영어로 출판해서 1971년까지 무려 여덟 차례나 재판을 낼 정도로 인기를 누리면서 많은 서양의 미술가와 일반사람들에게 서예를 소개하였다. 이처럼 동양의 서예가 서양에 보급되면서 서양인의 관심

을 가지게 되었다.

현대 서양미술가들이 서예에 관심을 가지게 된 것은 이것이 가지고 있는 추상적인 표현방식을 빌어서 감정을 표현하고자 하는 데 있었던 것이다. Michaux Henri가 유럽으로 돌아간 뒤에도 계속해서 동양미학사상을 좇아 이른바 '오리엔탈리즘'이라고 하는 '서예-회화'라는 독특한 작품세계를 구축하였다. Tobey Mark도 미국으로 돌아간 후 초현실주의와 추상주의적인 작품경향이 더욱 강해졌다. 필촉에서 표현되는 생명의 리듬감을 강조하여 마치 장욱의 광초서와 같은 이른바 '서예회화'를 완성하였다. 그 스스로도 자신의 작품에서 무용의 리듬을 보아달라고 주문하였으며, 동시에 그는 동양적인 색채가 강한 '공간의식'을 추구하여 현대미술의 '자동서사방식'을 서예에 결합하여 이른바 '백색서예'라 불리는 추상작품을 창조하였다.

이들의 영향으로 많은 서양미술가들이 서예에서 영감을 얻어 창작에 활용하였다. 영국의 유명한 미술가이자 문예비평가인 허버트 리드는 1954년 장이(蔣彝)가 쓴 『중국의 서예』의 서문에서 다음과 같이 쓰고 있다.

> 내가 이 책을 읽으면서 특히 흥미를 느낀 것은 동양의 서예미학이 서양의 현대 추상미술의 미학이념과 매우 유사하다는 것이다. 즉 동양의 서예는 서양미술과 같이 먼저 밑그림을 그리고 위에 덧칠하는 정지된 형태미가 아니라 움직이는 조형의 아름다움에 있다.… 최근 몇 년 동안 일어난 새로운 미술운동 가운데에는 최소한 어느 정도 동양의 서예에 직접적인 영향을 받았다고 할 수 있다. 그것은 '유기적 추상'이라고 불리기도 하고, 심지어는 '서예회화'라고도 불리기도 한다. Mathisu Geonges, Havtong Hans 등과 같은 화가들은 서예의 원리를 이해하고 이른바 정중동(靜中動)이나 변화속의 통일 같은 서예가 가진 특질을 그들의 회화작업에 의도적으로 수용하였다. 이런 면에서 가끔 성공을 거뒀지만 내가 보기에는 서예가 가진 역동성을 충분

히 발휘하는 데는 아직 크게 못 미쳐 보인다. 이들은 아직도 서양의 재료를 그대로 사용하고 있을 뿐만 아니라 서예의 대상물인 한자(漢字)의 원리에 대해서 익숙하지 못하기 때문이다.

이 문장에서 제시하고 있는 화가들은 모두 프랑스 사람들로 이들은 서예가 지니는 현대성과 의의로써 서양회화가 봉착한 문제를 타개하고자 하였다. Havtong Hans의 작품에는 중봉으로 휘감아가는 서예의 용필법과 부드러우면서 시원시원한 서예의 선질, 그리고 서예의 리듬감이 고스란히 살아 있어 자기 작품의 제목을 아예 '서사(書寫)'라고 썼다. Mathisu Geonges는 마치 광초서 같은 회화작품을 하여 '서양서예가'라고 불린다. 이들의 서예회화운동은 대체로 성공을 거두었으나, 아직도 서예의 본질에 대한 깊은 이해와 숙련의 부족으로 전문가들의 눈에는 미흡한 점이 있어 보인다. 이러한 결점을 보완하고 '서예회화'의 발전을 촉진하기 위해서는 예술가들과 이론가, 그리고 대중들이 서예에 관심을 가지고 더욱 빈번히 접할 수 있는 기회를 만드는 일이 시급해 보인다.

1956년 일본의 80인 서예가들이 유럽에서 순회전을 계기로 일본의 쇼도(書道, しょどう)가 유럽에 알려지면서 유럽을 비롯한 기타 지역에서 개최된 전람회에 이들 작품이 자주 초대되었다. 이때부터 유럽에서는 동양의 서예를 쇼도(書道, しょどう)라는 이름으로 부르게 되었으며, 일본의 서예가 중 이노우에 유이찌(井上有一)와 모리타 시류(森田子龍), 테시마 유우케이(手島右卿) 등은 세계 미술사에 이름이 오르게 되었다. 유럽 순회전 당시 영국의 미술가인 허버트 리드는 이노우에 유이찌(井上有一)의 〈愚徹〉이라는 작품을 추상회화의 대표 가운데 하나라고 하였고, 모리타 시류(森田子龍)의 〈道〉라는 작품을 생존과 감각이 살아 있는 존재라고 극찬을 아끼지 않았다. 테시마 유우케이(手島右卿)의 〈崩壞〉라는 작품은 쌍파울로 비엔날

레에서 당시 부심사위원장인 피더로사의 평가에 힘입어 세계 미술계의 주목을 받았고, 또 그의 작품 〈抱牛〉는 벨기의 브뤼쉘 국제박람회에서 최고상을 받음으로써 서예는 세계인을 감동시켰다.

제2차 세계대전 이후 미국 현대회화가 발달하면서 세계의 미술시장은 자연스럽게 파리에서 뉴욕으로 옮겨가게 되었다. 잭슨 폴록, 윌렘더 쿠닝, 프란츠 클라인, 클리포드 스틸 등으로 대표되는 '추상표현주의'는 액션페인팅이라는 독특한 표현방법을 쓰는데, 이들은 신체의 움직임에 의해 표현되는 붓 터치의 효과와 페인트 질감에 따라 변화하는 다양한 양상에 관심을 기울였다. 그들은 몸의 움직임 이외에 어떤 것도 고려치 않고 어떠한 목적과 구상도 없이 자신의 온몸을 회화의 과정에 투신함으로써, 오로지 끊임없이 그리며 작품에 몰두하였다. 특히 추상표현주의의 대표적인 화가 잭슨폴록은 다음과 같이 말한 바 있다.

> 내 그림 속에서 나는 무슨 짓을 하는지 나 자신도 모른다. 일정한 시간이 흘러 그림이 끝난 다음 내가 했던 것을 보게 되는데, 그림을 그리는 순간은 일종의 그림과 교감하는 시간이다. 그림은 자체적으로 생명을 갖기 때문에 나는 이미지를 바꾸고 파괴하는 데 아무런 두려움도 갖지 않는다. 나는 그림에서 생명력이 표현되도록 최선을 다할 뿐이다. 내가 그림과의 교류가 끊어지면 결과는 엉망이 되지만, 내가 그림과 교류할 때는 순수한 하모니와 편안하게 교감하는 것이며, 이 과정에서 그림은 완성되어 나온다.

잭슨 폴록은 물감을 떨어뜨리는 'Dripping' 기법으로 신체의 개입이 작품의 리얼리티를 결정하는 회화를 구사한다. 그의 그림은 예정된 구도에 의한 것이 아니라 그림을 제작하는 과정에서 자연스럽게 나온다. 그는 유럽의 이젤회화의 전통과는 완전히 다른 개념으로, 커다란 화폭을 바닥에 놓고 그 위를 걸어 다니면서 물감을 붓

이나 막대기에 묻혀 아래로 떨어뜨릴 뿐만 아니라 물감통에서 화면
에 직접 떨어뜨리기도 한다. 그는 그림을 그렸다기보다는 행위의
발자취를 남겼다고 볼 수 있다. 시간의 흐름에 따라서 떨어지면서
만들어진 선은 마치 서예작품과 같은 리듬과 자동적이고 우연한 효
과를 내게 된다. 이러한 그의 그림을 'All over painting'이라고 부른
다. 미국의 예술평론가인 시오두어 E. 샤오스터빈스는 「보스턴박
물관 미국명화원작전」의 도록에 잭슨 폴록을 다음과 같이 소개한
바 있다.

> 잭슨 폴록의 회화에서 초서의 연속되는 필선, 자유분방한 붓놀림, 기
> 발한 생명감을 느낄 수 있다. 우리들은 이 동서양 선(線)의 예술에서
> 예술가가 부여하는 선질 본래의 온전한 생명과 독립의 의미를 이해
> 할 수 있다. 폴록과 서예의 필선에서 선은 이미 사람을 위해서 존재
> 하거나 형태에 봉사하는 것이 아니라, 선 그 자체로서 이미 예술의
> 최고 경지에 이르렀음을 보았다.

잭슨 폴록 이외에도 프란츠 클라인도 서예와 밀접한 관계가 있
는 현대회화의 대가이다. 어느 날 그는 환등기로 작은 소묘작품을
확대하여 보다가 우연히 크고 자유로운 추상화로 전개할 수 있겠다
는 생각을 하게 되었다. 그래서 그는 커다란 화폭을 벽에 걸어두고
값이 저렴한 페인트와 가정용 붓으로 그림을 그려 보았다. 이렇게
그려진 그림은 서예의 느낌과 미감에 가깝게 드러났다. 클라인의
회화는 주로 하얀 캔버스에 검은색의 선을 주로 쓰는데, 필력이 마
치 번개가 치고 만근이나 되는 쇠몽둥이 같은 기세가 느껴진다. 그
리고 그림에서 흩뿌려진 점획들이나 물처럼 아래로 흘러 내린 선들
도 모두 그림을 그릴 당시 작가의 감정과 속도를 표현한 것이다. 그
가 이렇게 서예와 유사한 작품을 일본에서 전시하면서 일본의 서도
계에 커다란 반향을 일으켰다.

　　서예가 서양 사람들의 눈에는 율동미 넘치는 조형으로 보인 듯하다. 이렇게 변환(變幻)하는 선이 만들어낸 형태와 움직임의 과정은 실제로 삼차원의 공간(空間)에 시간(時間)이 더해진 4차원 공간의 효과가 만들어진다. 서양의 현대예술은 바로 서예가 가지고 있는 4차원의 표현능력을 빌어 그들의 예술을 다양하게 승화시켜 더욱 높은 추상적 단계로 끌어올리고 있다. 허버트 리드는 미국의 추상표현주의와 서예의 밀접한 관계를 "추상표현주의는 예술운동의 하나이다. 그러나 서예와 같은 표현주의를 확장하면서 고심한 구도에 불과하다. 그것은 동양의 서예와 밀접한 관계가 있다"고 말한 바 있다.[33]

　　앞에서 살펴본 바와 같이 서예는 프랑스의 '서예회화'운동에 직접 영향을 주었고, 미국 추상표현주의 운동에도 커다란 영향을 주어 서양 현대미술 발전에 불후의 공헌을 하였다. 그리고 지금도 세계 각국에서 서예에 관심을 가진 사람들은 계속 늘어나고 있다. 특히 아시아의 부상과 중국 미술시장의 활황으로 서예는 세계예술계로부터 주목받고 있으며, 서예계에서도 서예의 세계화를 위한 작업을 진행하고 있다. 서예가 동아시아의 한계를 극복하고 세계인의 정서에 맞는 보편성을 확보하기 위해 다방면으로 모색을 하고 있으며, 이미 상당부분 성공을 거두고 있다. 이와 같이 글로벌화된 오늘날의 서예는 인터넷이라는 매체를 타고 세계인의 눈으로, 가슴으로 젖어들고 있어 머지않아 동아시아만의 서예가 아닌 세계 속의 서예로 거듭날 수 있을 것이다.

　33) 이상은 沃興華, 『中國書法』, 上海古籍出版社, 1995, 133~139쪽을 바탕으로 필자가 내용을 첨삭하여 작성하였다.

참고문헌

郭紹虞,「書道與書法」,『書法』, 上海書畵出版社, 1982년 1기.

구자무,「서예라는 말의 전거를 찾아서」, 월간서예, 1998년 5월호.

邱振中,『書法的形態與闡釋』, 重慶出版社, 1993.

김응현,「서예의 위치」,『서여기인』, 민족문화문고간행회, 1987.

김희정,『서예란 어떤 예술인가』, 도서출판 다운샘, 2007.

민상덕, 대구서학회 편역,『서예란 무엇인가』, 중문, 1992.

백기수,『미학』, 서울대학교출판국, 1988.

서복관, 권덕주 역,『중국예술정신』, 동문선, 2000.

선주선,『서예통론』, 원광대학교 출판부, 1996.

송하경,『서예미학과 신서예정신』, 도서출판 다운샘, 2004,

조셉 메클리스, 신금선 역,『음악의 즐거움』, 이화여자대학교출판부, 1985.

沃興華,『中國書法』, 上海古籍出版社, 1995.

왕장위, 김광욱 역,『서법연구』, 계명대학교출판부, 2005.

劉熙載,『書槪』.

이영욱,『우주 그리고 인간』, 동아일보사, 2001.

임태승,『소나무와 나비』, 심산, 2004.

田丁甲一, 정충락 역,『미술개론』, 미술문화원, 1986.

조수호,『서예술의 소요』, 서예문인화, 2005.

周敦頤,「太極圖說」.

朱熹・呂祖謙,『近思錄』.

헌종의 사랑이 남긴 흔적
- 뎡미가례시일긔丁未嘉禮時日記를 중심으로 -

_ 최영희(崔英姬)

Ⅰ. 들어가는 말

한글 서예는 조선시대의 특수한 시대적 배경 아래 왕후들의 수렴청정을 비롯하여 이들로 인하여 동조(東朝)에서 오고가는 모든 공문서를 한글로 서사하는 과정에서 많은 발전을 가져왔다. 특히 궁체는 당시 왕후의 명을 대필하던 지밀궁녀들에 의해 생성·발전하였는데, 19세기 의례용 『뎡미가례시일긔』 서체를 중심으로 정형(定型)을 이루어 우리 고유의 점과 선을 미적으로 승화시킨 문자미(文字美)의 결정체(結晶體)라고 할 수 있다.

『뎡미가례시일긔』는 정미년(丁未年)(1847)에 헌종(憲宗)이 왕실의 후사(後嗣)를 위해 경빈(慶嬪) 김씨를 빈(嬪)으로 책봉(冊封)하면서 그 가례 절차와 수용 물목 등을 기록한 발기(發記)[1]이다. 이는 당

[1] '발기'는 궁중 안에서 통용되던 물품 목록을 적은 문서이다. 이 물목을 적은 문서들은 국혼(國婚)·명절(名節)·탄일(誕日)·진찬(進饌)·제향(祭享) 등 궁중 의례에 소요될 또는 소요된 물품 목록을 적은 문서이다. 그 물품 목록은 전통적인 용어로는 '발기(發記)'라고 하여 한글 표기로 '볼긔' 혹은 '발긔'

시 최고의 지존이었던 왕의 가례와 관련된 왕실자료였으므로 엄격한 형식과 정밀한 내용을 기록하는 것은 물론, 그것을 서사하는 서사자의 임명에도 매우 엄격한 심사가 있었음을 짐작할 수 있다. 이에 본고에서는 경빈 가례와 관련한 한글 필사본을 중심으로 한글 서예 궁체의 미를 탐색하고자 한다.

Ⅱ. 왕후들의 수렴청정과 궁중 의례에 쓰인 서체

조선시대의 특수한 시대적 배경 아래 한글과 관련된 문헌자료는 대부분 여성과 관련이 있다. 특히 궁중에서는 왕후들의 수렴청정이 궁중의 다양한 한글 서체가 생성·변화·발전하는 계기가 되었다. 동조(東朝)에서 원상(院相)으로, 또는 의정부로 가는 교지(敎旨)는 지밀 서사궁녀에 의해 원상이나 의정부 등으로 간 언문은 사관(史官)에 의하여 번등(翻謄)하고 이를 다시 언문으로 필사하여 동조로 오게 되면서 한글 서체는 양적으로 발전하였다. 이러한 조선시대 왕후들의 수렴청정기간은 〈표 1〉과 같다.

훈민정음이 창제·반포되고 20여 년밖에 되지 않은 시기의 정희왕후의 수렴청정을 시작으로 100여 년간은 대체로 궁중에서 하나의 서체가 생성·변화·발전하는 시기이며, 정순왕후가 수렴을 한 순조 연간 이후 헌종대 우리 고유의 점(點)과 선(線)을 미적으로 승화시켜 하나의 서체가 꽃을 피웠으니 '궁체'라는 서체이다.

라고 적는다. 이는 '건기(件記)'로 표기하기도 하였으며, 한자로는 발기(發記·撥記·拔記)로 달리 표기한 경우도 있다. 이러한 궁중 발기류는 대부분 한글 궁체로 적혀 있으나 사가(私家)에서 올린 진상(進上) 발기류는 대부분이 한자로 기록되어 있다(본고는 '최영희, 「『뎡미가례시일긔』의 서예미학적 연구」, 성균관대학교 박사학위논문, 2009'에서 발췌 보완하였다).

〈표 1〉 조선시대 왕후들의 수렴청정 일람표

차례	왕 후	수렴청정기간	서기년
1	정희왕후 (세조비)	예종 즉위년 ~ 성종 7년 : 9년간	1468 ~ 1476
2	문정왕후 (중종비)	인종 즉위년 ~ 명종 8년 : 10년간	1544 ~ 1553
3	인순왕후 (명종비)	선조 즉위년 ~ 元年 : 2년간	1567 ~ 1568
4	정순왕후 (영조계비)	순조 즉위년 ~ 순조 4년 : 5년간	1800 ~ 1804
5	순원왕후 (순조비)	헌종 즉위년 ~ 헌종 6년 : 7년간 철종 즉위년 ~ 철종 2년 : 3년간	1834 ~ 1840 1849 ~ 1851
6	신정왕후 (익종비)	고종 즉위년 ~ 고종 3년 : 4년간	1863 ~ 1867

　　궁중의 한글 서체는 초기 훈민정음의 정방형의 형태에서 필사
에 용이한『오대산상원사중창권선문』2)에 쓰인 한글 자형을 토대로
변모하기 시작되었다. 이러한 한글 자형은 왕후가 수렴청정을 할
때, 많은 언문 교지가 서사궁녀나 사관에 의해 필사되면서 변모하고

2) 국보 292호인 『오대산상원사중창권선문(五臺山上院寺重創勸善文)』은 강
　원도 평창군 월정사에 소장되어 있다. 세조 10년(1464)에 승려 혜각존자 신
　미(信眉) 등이 상원사를 중수할 때 세조가 왕비와 함께 이를 돕고자 쌀, 무
　명, 철 등을 보내면서 발원문 2첩을 붉은 색 당초무늬에 비단 포장을 한 필사
　본 첩책이다. 1책은 한문으로 된 「권선문(勸善文)」과 「어첩(御牒)」으로 세
　조와 왕비의 화갑인(花押印)이 있고 효령대군 이하 종신 신료들의 이름 밑
　에 화갑(花押)으로 서명되었다. 다른 1책은 「권선문」과 「어첩」을 한글과 한
　문 두 가지를 아울러 썼다. 「권선문」 끝에는 신미, 학역, 학조, 행담, 선민의
　수결이 있으며, 「어첩」에는 보시의 물목과 함께 세조의 옥새(玉璽), 세조비
　윤씨, 왕세자, 세자빈 한씨의 주인(朱印)이 있고, 2명의 공주, 8명의 부원군,
　30명의 대군, 전국 각지의 관리 등 230여 명의 수결이 있다.

미적으로 발전하였다. 서사궁녀는 한글만을 전적으로 서사하면서 점진적으로 변화 발전하여『뎡미가례시일긔』의 서체에서 세련되고 전아한 곡선의 여성적 미감을 발현하였다. 또한 남성 사관들은 주로 한문을 서사하면서 관서의 고유자형을 유지하면서도 한문의 필획으로 한글을 서사하면서 개인의 필의를 드러내기도 하였으며, 혹자는 궁녀들의 아름다운 자형을 본뜨기도 하였으니『정미가례시일긔』에 쓰인 서체이다.

　『오대산상원사중창권선문』의 한글 자형과 헌종대 궁녀가 필사한『뎡미가례시일긔』와 사관이 필사한『정미가례시일긔』두 이본 정미가례시일기(丁未嘉禮時日記) 서체는 〈그림 1〉과 같다.

제목/성별	시기	자료	자 형						
남성	15세기	권선문	고	니	뎌	일	믄	이	호
	19세기	정미가례 4책	고	티	뎐	일	문	이	호
	19세기	정미가례 1책	ㄹ	니	뎔	일	믄	이	훙
여성	19세기	뎡미가례시일긔	ㄹ	니	녀	들	믄	이	호

〈그림 1〉 15세기 및 19세기 사관과 궁녀의 서체 비교도

　15세기 사관에 의해 필사된『오대산상원사중창권선문』의 한글 자형과 19세기 사관에 의해 필사된『정미가례시일긔』4책의 자형이 유사한 점을 살필 수 있다. 또한 사관에 의해 필사된『정미가례시일긔』1책과 서사궁녀에 의해 필사된『뎡미가례시일긔』서체 또

한 매우 유사한 점을 살필 수 있다.

III. 필사를 담당한 지밀궁녀

오늘날 전하는 궁체의 서사는 제조상궁, 지밀상궁, 지밀나인 등의 필적이다. 지밀상궁은 대령상궁(待令尙宮)이라고도 하는데 그들은 잠시도 왕의 곁을 떠나지 않고 항상 어명을 받들 수 있도록 대기하고 있었기 때문에 그 이름이 붙여졌다. 지밀(至密)은 이른바 금중(禁中)으로 구중궁궐 속에서 왕 내외가 거처하는 침전을 말한다. 가장 지엄(至嚴)하고 중요하여 말 한 마디 새어나가지 못한다는 뜻을 담고 있다. 특히 지밀의 궁녀들은 역대 왕들의 가장 측근에 있었으므로 제조상궁, 지밀상궁은 대신들에 못지않은 권력을 행사하기도 하였다. 또한 왕의 총애를 입은 승은내인(承恩內人)도 지밀의 궁녀들이 많았다. 이러한 궁녀들 가운데 행적을 찾을 수 있는 궁녀를 살펴보면 다음과 같다.

1. 상궁 조씨

정희왕후가 수렴청정을 할 때, 소혜왕후와 더불어 상궁 조씨가 왕후의 측근에서 많은 기여를 하였는데 이는 『성종실록(成宗實錄)』을 통해 살펴볼 수 있다.

> "조복중은 전언 조씨의 조카이다. 조씨는 광평대군의 가비로, 어려서 궁 안에 들어오게 되었는데 문자를 이해하고 이두도 능통하였다. 세조조 때부터 여러 가지 일들을 맡아 보았고 … 재상인 이철견 등도 그에게 아부를 하였고, 처령 또한 그와 깊은 교결을 하였기에 높은 벼슬에 오르게 되었다."[3]

3) "福重典言曹氏姪也 曹氏廣平大君家婢 少入宮 解文字善吏讀 自世祖朝 頗見任

조씨는 어려서 광평대군4)의 가비로 들어갔으나 광평대군이 세상을 떠나자 광평의 둘째 형인 수양대군 쪽으로 옮겨가게 되었다. 이렇게 그녀는 세조 밑에서 7년 동안 글 심부름을 하였으며, 세조가 승하한 후 정희왕후가 수렴청정을 하는 동안에도 여전히 정희왕후의 측근에서 여러 가지 일들을 맡아 보았다. 그녀는 정희왕후가 환정(還政)하기 석 달 전에 소혜왕후가 지은 『내훈』의 발문5)을 쓰기도 하였다. 그녀는 세조, 예종 그리고 성종 등 삼대를 받든 상궁이었다. 이러한 공으로 연산군도 "조씨는 선왕조 때부터 공이 있었다."6)는 등 조씨에 대한 배려를 아끼지 않았다. 이러한 것에서 지밀궁녀의 학식과 위상을 엿볼 수 있다.

2. 서기 이씨

서기 이씨는 신정왕후(神貞王后) 조씨(1808～1890)가 효명세자의 빈으로 간택되어 1819년 입궁할 때 몸종으로 함께 들어왔다. 왕후는 이씨를 세자(헌종) 쪽에 있게 하였는데 세자가 죽자 이씨는 사가(私家)로 나갔다. 이후 신정왕후가 그녀의 글 솜씨가 아까워 다시 궁으로 불러들였으나 궁녀가 사가에 나갔다 들어왔기 때문에 궁녀라고 할 수 없어 '서기 이씨'라고 하였다.7)

事 … 宰相李鐵堅等附之 處寧亦素相交結 用是驟貴"(『成宗實錄』23年 4月).

4) 광평대군은 세종의 다섯째 아들로 8세에 광평대군에 봉해졌으며 무안대군이 후사가 없어 그 繼後로 보냈으나 20세에 세상을 떠났다. "光平大君 … 上之第五子也 以洪熙乙巳五月壬申生 宣德7年壬子 正月 封光平大君 … 撫安君無嗣 命以爲後以主其祀"(『世宗實錄』26年 12月).

5) '成化乙未 첫겨울 십오일에 尙儀 曹氏가 공경히 발문을 쓰다.[成化乙未孟冬十有五日尙儀臣曹氏敬跋]'라고 쓰여 있다(소혜왕후 한씨 著, 이규순 譯, 『내훈』, 오곡 문화원, 1980, p.210).

6) "傳曰曹氏自先朝有功"(『燕山君日記』元年 5月).

7) 박정자 외 4인, 『궁체이야기』, 도서출판 다운샘, 2001, pp.206~212.

〈그림 2〉 서기 이씨 언간 (26×38.5cm)

그녀가 1819년 입궁하여 사가(私家)로 나간 것은 헌종(憲宗) 사후(死後)이니 입궁한 지 30년이 흐른 뒤이다. 따라서 사가로 나가기 전 그녀의 글 솜씨를 최고로 인정하였으니, 『뎡미가례시일긔』를 필사한 서사궁녀는 당대 최고의 서사궁녀인 그녀를 중심으로 쓰여졌다고 볼 수 있다. 이후 그녀는 다시 입궁하여 고종 연간에 신정황후를 중심으로 서사를 전문으로 하면서 고종 연간에 많은 언간 등을 남기고 있다. 서기 이씨의 언간〈그림 2〉은 축약과 다양한 점획의 변화로 오늘날 궁체 진흘림의 모범서가 되고 있다.

3. 천일청 · 최장희 상궁

천일청 상궁은 네 살에 헌종 계비 효정왕후 홍씨(1831~1903)전에 아기가 없는 왕비가 소일 삼아 재롱을 보며 무료함을 달래기 위해 궁으로 들여 돌본 아기나인으로, 왕비를 '때때마마'라고 불렀다. 처음에는 너무 어려서 궁중에서 재우지 못하고 아침저녁으로 하인이 남색 보를 씌워서 업고 드나들었다고 한다.[8] 이후 그녀는 순종의 부제조상궁(副提調尙宮)까지 지낸 인물이다. 〈그림 3〉은 천일청 상궁이 '쇼화구년칠월' 즉 1934년에 쓴 진정서이다.

8) 김용숙, 『조선조 궁중풍속연구』, 일지사, 2005, p.192.

최장희는 을축년 (1865) 삼월 8살에 신정왕후전에 입궁하여 26년 후 왕후의 승하를 모셨다. 그 후 왕의 승은을 입고 '장호당'의 당호(堂號)까지 받은 특별여관 즉 '특별상궁(特別尙宮)'이었다. 〈그림 3〉의 글을 쓴 날짜가 '소화오년' 즉 1930년이니 8살 (1865년)에 입궁하여 73세가 되던 해이다.

〈그림 3〉의 최장희원정소록은 천일청진정서와 함께 지밀 서사 궁녀가 본인의 이름을 밝힌 유일한 자료라는 점에서 한글 서예에서 무엇보다 귀중한 자료이다. 궁녀가 자신이 쓴 문건에 직접 이름을 남긴 것은 이 두 자료 외에는 확인할 수 없다.[9]

시기	1930년	1934년
자료	최장희원정소록	천일청진정서
원문부분		
	4　3　2　1	7　6　5　4　3　2　1
판독문	1.최장희원정소록 2.을축년삼월의 여덜쌀의 신정황후젼의 3.입궐ᄒᆞ와이십뉵년을시위ᄒᆞ옵다 신정황후 4.경인ᄉᆞ월십칠일의승하ᄒᆞ옵시오니턴지합벽ᄒᆞ…	1.본인에병이위듕ᄒᆞ와이세상을써날것갓 2.ᄉᆞ외다일후본인이사망한후과쟝게말슘 3.을잘엿주시와영혼이라도안온ᄒᆞ게ᄒᆞ시 4.와주시기를ᄇᆞ라옵니다 샹덕만바라고 잇 5.슴니다 6.쇼화구년칠월이십팔일 7.샹궁쳔일쳥

〈그림 3〉 최장희 · 천일청의 서체 비교도

9) 최영희, 「『뎡미가례시일긔』의 서예미학적 연구」, 성균관대학교 박사학위논문, 2009, 참조.

IV. 경빈(慶嬪) 가례(嘉禮) 관련 한글 필사본

1. 경빈 가례

유교를 통치 이념으로 받아들인 조선왕조는 왕도(王道)와 민본정치(民本政治), 군신공치(君臣共治), 예악(禮樂)과 교화(敎化)의 정치 등을 실현하기 위해 제도적·체제적 정비에 만전을 기하였다. 예(禮)로 드러나는 유학의 가치관은 전통사상 중 생활에 가장 큰 영향을 끼쳐 의례나 예절이 매우 중시되었다. 특히 왕실의 예법은 대단히 복잡하였으며, 경우에 따라 적지 않은 정치적 분쟁으로 이어져, 조선 후기에 여러 차례의 예송(禮訟) 문제를 일으키기도 하였다.

왕실 전례(典禮)의 기준이 되는 오례(五禮)는 인간관계에서 일어나는 일을 다섯으로 분류하여 인간으로서의 바른 도리를 실현코자 한 것이다. 왕과 왕세자 그리고 왕세손의 혼례인 왕실 가례는 오례의(五禮儀)의 하나인 넓은 의미의 가례(嘉禮)와 구분되는 왕실의 혼례인 가례를 들 수 있는데, 왕실의 혼례를 국혼(國婚)이라고 하였다. 국혼인 가례 기간은 보통 2~6개월이 소요되었는데, 국혼 논의가 확정되면 가례도감(嘉禮都監)이라는 임시 기구를 설치하여 간택(揀擇), 납채(納采), 납징(納徵), 고기(告期), 책비(册妃), 친영(親迎), 동뢰연(同牢宴), 조현례(朝見禮) 등의 행사를 주관하고, 행사가 끝나면 가례도감에서 설치시의 조직, 업무, 예규, 행사, 결과 등 모든 사항을 의궤의 형태로 기록하였다. 왕실을 중심으로 하는 국가의 전례들을 말썽 없이 치르기 위해서는 그 전범을 확립하는 일 못지않게, 시행 사례들을 잘 정리하여 보존하는 일이 필요하였다. 이는 모범적인 전례를 답습하는 것이야말로 결정적인 오례(誤禮)나 결례(缺禮)를 예방하는 첩경이기 때문이었다.

경빈 가례는 조모 순원왕후의 발언을 시작으로 국혼의 경우와 똑같은 절차로 가례도감을 설치하여, 금혼령으로부터 처녀단자를

걷어들인 다음, 세 번의 간택을 거쳐 가례를 치르고 맞아들였다. 정미년 8월 4일 초간택을 시작으로, 9월 3일 재간택, 10월 18일 삼간택을 하였다. 삼간택 후 별궁으로 가서 다음날 10월 19일에 바로 납채, 즉 청혼을 하고 20일 납폐, 즉 납징에 이어 왕비로 책봉하는 교명을 하였으며, 다음날 21일 입궁하였다. 입궁 후 조현례와 동뢰 및 22일 조현례 순으로 가례를 거행하여 숙의(淑儀) 가례에 속한다.

2. 경빈 김씨의 생애

경빈 김씨는 1832년(순조 32년) 8월 27일 한양 누동(漏洞)의 사저 유연당(悠然堂)10)에서 주부 김재청의 딸로 태어났다. 경빈은 부친의 벼슬이 그다지 높지 않았으나 광산(光山) 김씨의 일족으로서 계비 간택시(헌종 10년, 1844) 삼간에서 낙선된 처자였다. 간택시의 장소는 창덕궁의 경우 중희당(重熙堂)이 많이 이용되었으나 헌종 때는 통명전(通明殿)에서 시행되었다. 보통은 당사자인 신랑은 참여하지 않는 것이 전례였으나 헌종은 친히 나와 보았다고 한다. 1970년대 초까지 생존한 옛 궁인 출신들 사이에서 전하는 말에 의하면 계비 선택 때 "왕의 마음이 홍씨네 규수보다 김씨네 규수에게 끌렸다."11)고 한다. 이때는 헌종 즉위 후 7년간 수렴청정을 한 조모 순원왕후 등 어른들의 의견에 따를 수밖에 없었을 것으로 짐작된다. 이후 계비에게 후사가 없자 대왕대비의 발언을 시작으로 삼간을 거쳐 그녀 나이 15세 되던 1847년(헌종 13년) 10월에 빈(嬪)으로 간택(揀擇)되어 경빈(慶嬪)이라는 작호(爵號)와 순화(順和)라는 궁호(宮號)를

10) 유연당(悠然堂)은 김장생(1584~1631)과 그의 아들 김집, 그리고 송준길이 태어난 곳으로, 김장생은 바로 경빈에게 9세조이다. 김장생은 예악(禮樂)의 종장으로 평가받고 있는 인물이다. 따라서 부친의 벼슬은 높지 않았으나 예를 중시하는 가문에서 어린 시절을 보냈음을 알 수 있다.

11) 김용숙, 『조선조 궁중풍속』, 일지사, 1981, p.430.

받았다.

왕의 총애와 후손을 간절히 기다리는 조모 및 모후의 사랑은 특별하였다. 그것은 헌종이 경빈을 맞이하여 5백간이 넘는 건물인 창덕궁 낙선재(樂善齋)를 신축해 준 일이나 1848년 진찬(進饌)에서 후궁인 경빈이 왕비와 대등한 자격으로 잔치에 참여하여 왕과 왕비와 경빈이 대왕대비에게 3작을 올린 점12) 등을 보면 경빈의 위치를 짐작할 수 있다.

연조(燕朝)13) 공간인 낙선재 일곽은 모두 경빈 김씨가 곧 왕실의 대통을 이을 왕세자를 낳을 것이라는 기대감이 현실적으로 반영된 건축물이다. 낙선재를 중심으로 석복헌(錫福軒)과 수강재(壽康齋)가 그것이다. 낙선재는 헌종의 연침 공간으로 1847년에 조영되었으며, 경빈의 처소인 석복헌은 1848년에 조영되었다. 수강재는 정조 9년(1785) 양위(讓位)한 임금의 처소인 수강궁 터에 1848년에 육순을 맞은 대왕대비의 처소로 중수되었다.

헌종의 조모에 대한 효심은 「수강재중수상량문(壽康齋重修上樑文)」에서 '대궐문을 활짝 열어젖히고 화목하게 손자의 재롱을 즐기고'14)라는 구절로 대변할 수 있다. 헌종 즉위 후 7년간 수렴청정을 한 조모 순원왕후15)의 대통을 잇기 위한 간절한 바람이 어떠한 심

12) 『國譯憲宗戊申進饌儀軌』, 민속원, p.23 참조.

13) 궁궐은 크게 관청이 배치되는 '외조(外朝)'와 임금이 정치하는 '치조(治朝)', 왕실 가족들의 거처지인 '연조(燕朝)' 등으로 구분한다. 치조 공간의 건물들이 축과 정면성을 중시한 형식미를 지니는 데 반해 연조 공간의 건물들은 일상생활을 위해 조영되었기 때문에 엄격한 형식으로부터 벗어난 다양한 공간들을 구성한다(노진하, 「낙선재 일곽의 조영배경과 건축특성」, 성균관대학교 석사논문, 1994, p.2).

14) "洞開濯龍之門 融融含飴之樂"(「壽康齋重修上樑文」).

15) 순원왕후(1789~1857)는 안동 김씨 영안부원군(永安府院君) 조순(祖淳)의 딸로서 1802년(순조 2) 10월에 왕비로 책봉되었다. 이때 순조는 13세, 순원

정인지는 다음의 글에서 엿볼 수 있다.

———

은자동아 금자동아 천지련금 보배동아 천지인간 무쌍동아
한의국의 천ᄌ동아 천지건곤 일월동아 만첩산중 옥포동아
오색비단 채색동아 칠보단장 채색동아 아국사랑 간간동아
팔만장안 의탁동아 한결같이 어질거라 천지같이 굳세거라
네 거동을 볼작시면 단장폐한 미인이요 굴레벗은 용마로다
은을 준들 너를 사랴 금을 준들 너를 사랴, 천지만물 무가보는 너
하나뿐이로다.16)

이는 순원왕후가 헌종을 축원하여 지은 노래이다. 이렇듯 귀한
손주가 원하던 여인을 맞아 그것도 대통을 이을 왕세자의 탄생을 바
라며 지어진 건물이 낙선재이며 석복헌이다. 그러나 기대 속에도 불
구하고 살뜰한 정을 다 주지도 못하고 헌종은 경빈을 맞은 후 2년도
채 못 되어 1849년(헌종 15년) 6월 23세를 일기로 승하(昇遐)하였다.
후궁은 왕이 승하하면 본궁을 나와 사궁(私宮)으로 나가야 하는
관례에 따라 경빈은 헌종 사후 궁궐 밖 중부의 순화궁17)에서 살다

———

왕후는 14세였다. 순원왕후는 21살인 1809년(순조 9) 8월에 효명세자(孝明
世子)를 낳았다. 이는 정실 왕비가 왕자를 낳은 것은 명성왕후가 숙종을 낳
은 1661년 이래 처음으로 150년 만의 경사였다. 슬하에 2남 3녀를 두었으나
둘째 아들은 요절하였으며, 딸 명온, 복온, 덕온이 있으나 명온과 복원은 17
세를 전후하여 세상을 뜨고 덕온 공주도 22세에 생을 마감하였다.

16) 李石來,『李朝의 女人像』, 乙酉文化社, 1973, p.29.
17) 순화궁은 현재 종로구 인사동 태화빌딩 자리에 있었다. 이 순화궁 가옥은
1908년 이윤용에게 하사되고, 반송방(盤松坊)으로 옮겨졌다.[『梅泉野錄』
卷6, 隆熙 2年 戊申(1908)]. 이후 이전 순화방 가옥은 이완용의 소유로 넘어
갔다가 명월관 주인 안순환이 인수하여 분점으로 운영하면서 이름을 태화관
으로 고쳤다. 태화관은 3.1운동 후 다른 곳으로 이전하게 되었고, 그 터를 남
감리 교회에서 매수하여 '토화기독교사회관'을 지었다(이욱,『장서각』19,

가 고종 말년 빈으로 간택된지 만 60년을 몇 달 앞 둔 1907년 6월 1
일에 한 많은 생을 마감하고 고양시 덕양구 원당동 경빈묘에 안장되
었다. 고종은 그녀의 서거 소식을 듣고 "옛날 헌종대왕의 예우를 생
각해서 감창하노라."[18]고 하였다.

3. 경빈 가례와 관련한 한글 필사본

경빈 가례와 관련한 한글 필사본은 『뎡미가례시일긔』와 같은
내용의 『정미가례시일긔』를 비롯하여 『순화궁첩초』가 있다. 이들
필사본의 형식은 발기(發記)로, 일반 발기류는 두루마리 형식인 데
반해 유일하게 책자로 이루어진 자료이다. 또한 정성을 다하여 필
사하고 그 장정(裝幀) 또한 화려한 비단으로 꾸며, 그 아름다움을 다
하였다는 점에서 헌종의 경빈에 대한 사랑과 예우가 특히 깊었음을
알 수 있다.

(1) 뎡미가례시일긔

『뎡미가례시일긔』는 초간택에서부터 의식이 거행된 가례의 과
정을 육례(六禮)의 순으로 수록하였다. 서두에는 날짜순으로 행사의
개요를 적었으며, 다음으로 각 행사에 따른 의식절차를 기록하였고,
다시 각 절차별로 복식류가 상세히 수록되었다. 추가로 관례, 사월
팔일, 단오, 진연에 관한 것도 담겨 있다.

장서각 소장의 왕실 자료로서 그 동안 궁중 문화와 관련된 각종
전시에 여러 차례 소개되다가 2002년에는 필사본으로서는 드물게
문화관광부 선정 100대 한글문화유산[19]의 하나에 포함되었다.

『조선후기 후궁 가례의 절차와 변천』, 2008, p.41 참조).

18) "慶嬪金氏卒 昔日禮待之隆眷 愴懷曷以爲喩"(『高宗實錄』44年 6月).

19) 황문환·안승준, 「『뎡미가례시일긔』의 서지적 고찰」, 『장서각』19, 2008,
 p.7.

(2) 졍미가례시일긔

『졍미가례시일긔』
는 『뎡미가례시일긔』
와 같은 내용을 6책으
로 품목별로 분류하여
가례절차와 물품을 기
록한 책자이다.

두 책의 표지는 모
두 지의(紙衣)가 아닌
단의(緞衣)로 만들었을
뿐 아니라 표지 안쪽에
공격지(空隔紙)를 둔 특

〈그림 4〉 뎡미가례시일긔 표지 및 체제도

징이 있다. 이는 어제
류(御製類)와 같은 왕실
한글 필사본에서 예외
없이 공격지가 발견되
는 점을 감안하면 이
책의 공격지 역시 왕실
문헌의 장책상(粧冊上)
특징이다.

〈그림 5〉 졍미가례시일긔 표지 및 체제도

『뎡미가례시일긔』
는 표기의 일관성과 고유어 등을 사용하고 있는 것에 반하여 『졍미
가례시일긔』는 심한 혼란을 보여주고 있다. 『졍미가례시일긔』가
고유어보다 현실음과 한자어를 많이 썼고, 한글 표기도 일관적이지
않은 점을 보아 이 책을 쓴 사람이 한글보다는 한문을 잘 아는 사관
이 필사한 것임을 알 수 있다.

(3) 순화궁첩초

〈그림 6〉 ᄉ절복식ᄌ장요람 표지 및 체제도

〈그림 7〉 국긔복식소선 표지 및 체제도

『순화궁첩초(順和宮帖草)』20)는 명절날 드리는 문안예복(問安禮服)과 그에 따른 비녀·반지·낭(囊)에 이르기까지 노리개 일체와 4대조까지의 왕과 왕비의 기일(忌日)과 왕릉(王陵), 국기일(國忌日)의 기복(忌服) 및 그에 따른 근신적(勤愼的) 몸가짐, 육류를 피하는 야채만의 식사, 즉 소선일수(素膳日數)에 관한 규범을 적은 두 책이 하나의 비단상자 속에 담아 있다. 이 첩의 표제명은 「ᄉ절복식ᄌ장요람」과 「국긔복식소선」으로, 표지는 녹색 운문단(雲紋緞)과 다른 하나는 남색 용문향직단(龍文鄕織緞)으로 책의(冊衣)하였고, 상자는 5색으로 책의하였다.

이상의 경빈 가례와 관련한 『뎡미가례시일긔』와 『순화궁첩초』

20) 『순화궁첩초』는 숙명여자대학교 박물관 소장본으로, (가로×세로) 12×23.5cm의 첩이다.

를 비롯한 발기류(發記類)에 쓰인 궁체는 〈그림 8〉과 같다.

서체	자료	字 形						
정자	의대발기	고	뎍	갑	일	문	삼	홍
흘림	뎡미가례일긔	ㄹ	뎍	입	들	문	삼	홍
반흘림	순화궁첩초	ㄹ	뎍	납	일	문	삼	홍

〈그림 8〉 발기(發記)에 쓰인 서체별 비교도

장서각 소장의 한글 발기(發記)류는 대부분 궁체로 필사되었다. 〈그림 8〉의 「의대발기」에 쓰인 서체는 궁체 정자이며, 『뎡미가례시 일긔』의 서체는 궁체 흘림, 『순화궁첩초』는 궁체 반흘림이다. 반흘림은 종성(終聲) 'ㄴ, ㄹ, ㅁ'이 정자의 자형과 같이 획과 획을 연결하지 않고 독립된 결구로 구성된 서체이다.

V. 나오는 말

순조가 재위 34년(1834) 되던 해 세상을 떠나자 헌종은 여덟 살의 나이로 왕위에 오른다. 이후 헌정이 재위 3년(1837)에 왕비로 맞은 효현왕후(孝顯王后) 김씨가 재위 9년(1843) 열여섯 살의 나이로 세상을 떠나자, 이듬해 명헌왕후(明憲王后) 홍씨를 계비로 맞아들였다. 그러나 헌종은 그 후 3년 만에 생산의 가능성이 없다면서 경빈 김씨를 후궁으로 들였다.

헌종은 경빈을 맞이하여 왕실의 대통을 이을 왕세자를 낳을 것

이라는 기대감 속에 낙선재, 석복헌, 수강재를 증축하였다. 헌종의 연침 공간인 낙선재는 경빈 김씨를 맞아들인 1847년에 지어지면서 많은 장서가 구비되었다. 이후 1926년 순종의 3년상을 마친 계비 윤씨가 자신의 권속과 상궁, 나인들을 거느리고 낙선재로 거처를 옮기면서, 여가생활을 위해 많은 한글 필사 소설류가 수집되면서 오늘날 궁체의 보고(寶庫)를 이루었다.

경빈과 관련한 자료는 대부분 필사본으로 작성되어 사실의 생동감이 전해지며, 특히 『뎡미가례시일기』와 『순화궁첩초』는 새하얀 초주지(草注紙)와 도련지(搗鍊紙)에 아름다움을 다한 흘림과 반흘림의 궁체로 서사되어 화려한 비단으로 감싼 책자에서 국왕과 모후의 바람과 사랑을 느낄 수 있다. 지아비의 애틋한 사랑을 만 1년 8개월 만에 가슴에 묻고, 한 많은 여인의 삶을 영위한 경빈의 사랑과 그 사랑이 남긴 낙선재 일곽은 오늘날까지 깊은 여운을 전하고 있다.

참 고 문 헌

『高宗實錄』・『世宗實錄』・『成宗實錄』・『燕山君日記』・『國譯憲宗戊申進
　　饌儀軌』

『한글서예변천전』, 예술의 전당, 1991.

『順和宮帖草』, 숙명여자대학교 박물관 소장.

『丁未嘉禮時日記』, 장서각 소장.

「최장희원정소록」・「천일청진정서」, 장서각 소장.

김용숙, 『조선조 궁중풍속』, 일지사, 1981.

노진하, 「낙선재 일곽의 조영배경과 건축특성」, 성균관대학교 석사논문,
　　1994.

박정자 외 4인, 「궁체이야기」, 도서출판 다운샘, 2001.

소혜왕후 한씨 著, 이규순 譯, 『내훈』, 오곡 문화원, 1980.

李石來, 『李朝의 女人像』, 乙酉文化社, 1973.

이욱, 「조선후기 후궁 가례의 절차와 변천」, 『장서각』 19, 2008.

최영희, 「『뎡미가례시일긔』의 서예미학적 연구」, 성균관대학교 박사학위
　　논문, 2009.

황문환・안승준, 「『뎡미가례시일긔』의 서지적 고찰」, 『장서각』 19, 2008.

Ⅰ. 시(詩), 서(書), 화(畵) 삼절(三絶)

한시(漢詩)는 이제 오랜 세월 동안 지어오던 몇몇 어르신들을 제외한 일반인의 의식 속에서 매우 멀어진 느낌이다. 이는 시대의 추이에 따른 관심의 변화로 이해될 수도 있겠으나 그 동안의 잘못된 인식과 관행, 그리고 졸속적(拙速的)이고 근시안적(近視眼的)인 정책 등에 의해 관심 밖으로 도외시되어 왔기 때문이기도 하다.

예로부터 유가(儒家)의 지식인들은 '시(詩)·서(書)·화(畵) 삼절 (三絶)'을 최고의 덕목으로 삼았었다. 하지만 오늘날 대부분 '서·화' 에 대한 관심은 많은 데 반해 '시'에 대한 관심은 너무나 적어 시· 서·화 삼절이라는 덕목이 사라지고 있는 현실이 안타까울 뿐이다.

선인들의 시를 대별하면 '사(事)·정(情)·경(景)·리(理)'로 볼 수 있는데 그 중에서도 정과 경은 한 수의 시 속에서도 서로 갈마들 고 있는 것이 많다. 다시 말하면 서정시(敍情詩)와 사경시(寫景詩)가 시문학(詩文學)의 중요한 부분을 차지하고 있다. 예로부터 정과 경 을 겸한 시를 높이 보고 하나만 읊은 시를 그 다음으로 보았다.[1] 여

기 경과 정을 적절히 끌어들여 감칠맛 나는 명시 몇 수를 감상하고 작시하는 방법을 알아보도록 한다.

　시인은 홀로 술을 마셔도 외롭지 않다. 모든 자연이 친구이기 때문이다. 여기 이백(李白)도 달 아래 혼자 술을 마시지만 술잔 속에 빠진 달도 친구삼아 얘기도 하고 같이 거닐기도 하는 사람으로 의인화(擬人化)하여 시의 맛을 더하고 있다.

━

달 아래에서 홀로 술을 마시다.[2]
꽃 아래에서 한 항아리의 술을 서로 친한 이도 없이 홀로 마신다오.
잔을 들어 밝은 달을 맞이하고 그림자를 대하니 세 사람이 되었네.[3]
달은 이미 술 마실 줄 모르고 그림자만 한갓 내 몸을 따를 뿐.
잠시 달과 그림자를 짝하니 행락은 모름지기 봄철이 제격이네.
내가 노래하면 달은 배회하고[4] 내가 춤추면 그림자는 어지럽다네.
깨었을 때에는 함께 사귀고 즐기나 취한 뒤에는 각기 나뉘어 흩어지네.
무정한 놀이를 길이 맺어서 멀리 은하수 두고 서로 기약하노라.

　위의 시에서 '화하(花下)'는 꽃 아래이지만 『이태백시집(李太白詩集)』에는 '꽃 사이(花間)'로 되어 있다. 또한 '수급춘(須及春)'은 모름지기 봄에 미쳐야 한다는 것으로 좋은 봄철을 맞이하여 재미있게 즐겨야 한다는 뜻이다. '취후각분산(醉後各分散)'은 시인이 취하면 달도

1) 서경수 저, 엄경흠 역, 『漢詩의 美學』, 보고사, 2001. pp.32-33 참조.
2) "花下一壺酒, 獨酌無相親. 擧盃邀明月, 對影成三人. 月旣不解飮, 影徒隨我身. 暫伴月將影, 行樂須及春. 我歌月徘徊, 我舞影凌亂. 醒時同交歡, 醉後各分散. 永結無情遊, 相期邀雲漢."(李白詩「月下獨酌」)
3) 擧盃邀明月, 對影成三人(거배요명월, 대영성삼인): 이백이 잔을 들어 술을 마시려 하니 술잔 속에 비친 밝은 달과 밝은 달로 인해 드리워진 그림자, 그리고 취해가는 자신을 포함해 세 사람이라고 한 것이다.
4) 我歌月徘徊: 이백이 몸을 흔들며 노래를 하고 있기에 달이 곧 배회하는 듯이 보인다는 것이다.

그림자도 각각 흩어진다고 한 것은 취하여 잠들면 취객과 달, 그리고 그림자가 어울리지 못하고 각각 흩어지기 때문에 한 말이다. "무정유(無情遊)"는 개인 사정이나 감정이 개입되지 않은 담담한 교유를 말하는 것이다. "막운한(邈雲漢)"은 먼 은하수로 달이 있는 곳을 가리킨다.

　　시인은 꽃들 사이에서 술을 마시며 달도 그림자도 모두 술친구로 삼았다. 이 얼마나 풍류가 넘치는 발상인가. 술이 좋아 마시는 주객이 달이면 어떻고 그림자면 어떠하리? 거저 눈에 띄는 달과 그림자로 친구를 삼았던 것이다. 이는 인간의 사사로운 감정이 배제된 무정유의 경지에 이른 것이다. 유유자적하게 거닐기도 하고 둥실 춤을 추기도 하다가 문득 돌아보니 시인을 따라 배회하기도 하고 어지럽게 춤을 추고 있는 게 아닌가. 허공에 매달린 달은 취객의 흔들리는 몸짓에 따라 배회하고, 술잔에 빠진 달은 시인의 춤사위에 따라 어지럽게 흔들릴 뿐이다. 참으로 시인다운 착상이라 아니할 수 없다. 또 한 수의 '독작(獨酌)' 시에 취해 보자.

▬

　홀로 술을 따라 마시다.[5]
　하늘이 만약 술을 좋아하지 않았다면 하늘에 주성이 있지 않았을 것이요.
　땅이 만약 술을 좋아하지 않았다면 땅에 응당 주천이 없었을 것이다.
　하늘과 땅이 이미 술을 좋아하였으니 술을 좋아하는 것 하늘에 부끄럽지 않네.
　이미 청주는 성인에 비한단 말 들었고[6] 다시 탁주는 현인과 같다고

　5) "天若不愛酒, 酒星不在天. 地若不愛酒, 地應無酒泉. 天地旣愛酒, 愛酒不愧天. 已聞淸比聖, 復道濁如賢. 賢聖旣已飮, 何必求神仙. 三盃通大道, 一斗合自然. 但得醉中趣, 勿爲醒者傳."(李白詩「獨酌」)
　6) 淸比聖: 淸酒를 聖人에 비유한다. 『魏志』에 徐邈은 魏나라에 尙書郎으로 있을 때 國法으로 금주령을 내렸는데도 몰래 술을 마시고 大醉하였다. 趙達

말하는구나.

성현이 이미 술을 마셨으니 어찌 굳이 신선을 찾을 것 있겠는가.

세 잔 술에 대도를 통하고7) 한 말 술에 자연에 합치되네.

다만 취중의 흥취를 얻을 뿐이니 이것을 술 깬 자에게 전하지 마오.

위의 시에서 '주성(酒星)'은 '술별'이라 할 수 있다. 『진서』천문지 (『晉書』天文志)에 '주기(酒旗)'라는 별이 있는데 향연음식(饗宴飮食)을 주관하는 별이라고 한다. '주천(酒泉)'은 '술샘'으로 지금의 '주천현 (酒泉縣)'에서 나오는 샘물에 술맛이 난다고 하여 붙여진 지명이다. '현성(賢聖)'은 탁주(濁酒)와 청주(淸酒)에 비유했다.8) 석잔 술을 마시면 인간의 사소함을 초월하여 대도에 통하게 된다는 것이며, 한 말 정도의 술을 마시면 세속의 잡다한 욕망들을 잊고 인간본연의 자세로 돌아갈 수 있다는 것이다.

이는 이백의 인간미와 그가 바라는 것이 무엇인지를 드러내는 시라고 할 수 있다. 노장사상(老莊思想)의 무위적(無爲的)이고 낭만적인 그의 우주관이 잘 나타나 취중의 천리가 위진(魏晉)의 죽림칠현(竹林七賢)과도 통하는 점이 있다.9) 이백(李白)만이 술에 대한 시를 지은 것은 물론 아니다. 많은 시인묵객(詩人墨客)들의 시 속에는

이 그의 범법사실을 따지자, 서막은 "술이란 聖人에게 알맞은 것이다."라고 하여 太祖에게 고하니 화를 냈다. 이때 鮮于輔가 아뢰길 "취객은 술이 맑은 것을 聖人이라 하고 탁한 것을 賢人이라고 합니다. 서막은 가끔 취하여 그렇게 말한 것일 뿐입니다."라고 하였다. 후세 사람들은 이로부터 淸酒를 聖人 으로 濁酒를 賢人으로 부르게 되었다.

7) 通大道: 도가에서 말하는 '대도'의 경지에 이른다는 것이다. 석잔 술을 마시면 느긋해져서 무의식 속에 虛無混沌의 본체인 대도를 잘 알 수 있다는 뜻이다.

8) 金相洪, 『中國 名詩의 饗宴』, 박이정, 1999. p.184.

9) 崔仁旭 譯, 『古文眞寶』, 乙酉文化社, 1977, p.50 참조.

술을 많이 등장시키고 있다. 이는 술이 주는 감흥이 흥취를 더하기 때문일 것이다. 이 시들은 모두 고시(古詩)의 형식을 취한 것이나 아래에서는 근체시(近體詩)의 작법에 대해 알아보고자 한다.

Ⅱ. 한시(漢詩)란?

한시는 물론 한자(漢字)로 짓는 시이다. 한시는 유구한 역사를 가지고 있기에 문학의 역사가 시에서 나온다. 시의 역사는 『시경(詩經)』에서 시작되며 최고의 고전으로 그 문학유산(文學遺産) 중에 가장 귀한 보배라 할 수 있다.

예로부터 "시언지(詩言志)"[10]라 하여 "시는 뜻을 말하는 것이다." 라고 하였으니, 이는 시의 본질을 분명하게 제시한 최초의 논시격언(論詩格言)이다. "시는 뜻을 말하는 것으로 마음속에 있으면 뜻이 되고 글로 드러내면 시가 된다. 감정은 마음속에서 움직여 말에서 나타나는데 말이 부족하기에 감탄하게 되고, 감탄이 부족하기에 길게 읊어 노래를 하게 되는 것이다. 이것이 부족하기에 자기도 모르는 사이에 손발로 춤을 추게 된다."[11]고 한 것이다. 『논어(論語)』 「양화편(陽貨篇)」에 있는 이 내용을 아래에 소개하겠다.

공자께서 말씀하시기를 "너희들은 어찌하여 시를 배우지 아니하느냐? 시는 일으킬 수 있으며, 살필 수 있으며, 무리를 이룰 수 있으며, 원망할 수 있으며, 가까이는 어버이를 섬길 수 있으며, 멀리는 임금

10) "詩之興也, 諒不于上皇之世, 大庭軒轅, 逮于高辛, 其時有亡, 載籍亦蔑云焉. 虞書曰, 詩言志, 歌永言, 聲依永 律和聲, 然則詩之道, 放于此乎."(『虞書』)

11) "詩者, 志之所之也. 在心爲志, 發言爲詩. 情動于中而形於言. 言之不足, 故嗟歎之, 嗟歎之不足, 故永歌之, 永歌之不足, 不知手之舞之, 足之蹈之也." (子夏, 『詩序』)

을 섬길 수 있으며, 새와 짐승과 풀과 나무의 이름에 대해서 많이 알
수 있다."12)

공자님은 제자들에게 시에 대해 "너희들은 어찌하여 시를 배우
지 않느냐?"라고 하며, 흥(興), 관(觀), 군(群), 원(怨)의 쓰임이 있는
시를 배우지 않으면 안 된다고 하였다. 그리고 '사부(事父)'와 '사군
(事君)'은 '수신제가(修身齊家)'와 '치국평천하(治國平天下)'로 각각 연
결되고 조수초목(鳥獸草木)의 이름을 많이 알게 된다고 하여 동식물
을 비롯한 각종의 물명과 그에 따른 기본지식을 얻을 수 있다고 말
했다.13) 또한 『논어』「계씨편」에는 아들에게도 반드시 시를 공부해
야 된다고 공자께서 직접 말씀하신 대목이 있으니 아래와 같다.

"일찍이 홀로 서 계실 때에 내가 종종걸음으로 뜰을 지나는데, '시를
배웠느냐'하고 물으시기에 '못 배웠습니다.' 하고 대답하였더니, '시
를 배우지 않으면 말을 할 수 없다.' 하시므로 내가 물러나 시를 배웠
다."14)

이는 공자께서도 한시 공부의 필요성을 강조한 것으로 시를 배
우지 않으면 같이 말할 수도 없다고 한 것이다.
한시의 변천을 보면 요임금 시기에 '격양가(擊壤歌)',15) '남풍가
(南風歌)'16)에도 고운(古韻)으로 압운(押韻)이 되어 있다. 하, 상시기

12) "子曰小子, 何莫學夫詩. 詩可以興, 可以觀, 可以群, 可以怨, 邇之事父, 遠之
 事君. 多識於鳥獸草木之名."(『論語』「陽貨篇」)
13) 張正體, 長婷婷, 『詩學』, 臺灣, 臺灣商務印書館, 民國69, pp.9-10 참조.
14) 嘗獨立, 鯉趨而過庭. 曰學詩乎, 對曰未也. 不學詩, 無以言, 鯉退而學詩.(『論
 語』「季氏篇」)
15) 日出而作, 日入而息. 鑿井而飲, 耕田而食. 帝堯於我何有哉.(「擊壤歌」)
16) 南風之薰兮, 可以解吾民之慍兮. 南風之時兮, 可以阜吾民之財兮.(「孔子家語」)

(夏商時期)는 『시경(詩經)』 속에 상송(商頌) 등이 있다.[17] 주대(周代)
는 학교에서 시를 가르치기도 했다.[18]

　　춘추시대(春秋時代)에는 공자가 『시경』을 정리하는 데 직접 하
나하나 그것을 연주하고 노래하여 소(韶), 무(武), 아(雅), 송(頌)의
음으로 맞추었다. 전국시대(戰國時代)의 시가는 풍아가 쇠퇴하였으
며, 그 후 굴원(屈原)의 '이소경(離騷經)'이 있었다. 진대(秦代)는 분서
갱유(焚書坑儒)로 기록할 만한 것이 없다. 한대(漢代)는 운에 대한 규
제가 없이 모두 허용되었다. 육조시대(六朝時代)에 이르면 운목(韻
目)에 관한 규제가 점차 엄격해지기 시작한다. 진대(晉代), 수대(脩
代)에는 이를 체계화하였으나 참고하는 서적에 불과하였다.[19]

　　당대(唐代)에는 『절운(切韻)』을 『당운(唐韻)』이라 개칭한 이후
로부터는 과거시첩(科擧試帖) 시를 지을 때 반드시 따라야 할 운목을
206개로 하여 압운의 기준으로 삼았다. 송대(宋代)에는 『광운(廣韻)』
이라 개칭하고, 음이 유사한 운을 병합하여 108개 운으로 압축하였
으며, 원대(元代)에는 다시 평성(平聲) 30운, 상성(上聲) 29운, 거성
(去聲) 30운, 입성(入聲) 17운 등 106개 운으로 압축하였다.[20] 1919
년 5 · 4운동이 일어난 이후 널리 지어진 신시(新詩)(신체시 또는 백화
시라고도 칭함)는 운서의 속박에서 벗어나 현대의 구어로 압운의 표
준을 삼고 있다.[21] 따라서 중국에서도 우리나라처럼 한시가 사라지
고 있어 명맥이 끊어질 위기에 처해 있다.

　　한시의 형식은 그 종류가 아주 많다. 대개 시의 형식과 체제는
시대에 따라 변천하지만 고체시(古體詩)는 상고시대에 시작되어 육

17) 서경수 저, 엄경흠 역, 『漢詩의 美學』, 보고사, 2001. p.22 참조.
18) 앞의 책. p.68 참조.
19) 앞의 책. p.126 참조.
20) 金信炯, 金銀容 共著, 『漢詩作法』, 明文堂, 1988. p.9 참조.
21) 서경수 저, 엄경흠 역, 『漢詩의 美學』, 보고사, 2001. p.227 참조.

조 때에 크게 법을 갖추었고, 근체시는 당에서 시작되어 송 말경에 많이 변화하였으며, 원, 명 이후에는 옛 법칙을 따라 근체시의 형식을 완전히 갖추었는데, 엄우(嚴羽)[22]가 시의 형식과 체제를 나누었다.[23] 처음에는 4언 6언의 시체이던 것이 한을 거쳐 위. 당을 지나는 동안 5언 7언으로 발전되어, 당 이후에는 4언 시가 보기 어려워졌다.

『시경』·『천자문』이 4언으로 되어 있는데,『천자문』은 구(句)와 구가 대(對)가 되고, 한 구의 상하가 대가 되기도 하며, 자대(字對)가 되는가 하면, 의대(意對)가 되기도 하고, 구대(句對)가 되기도 하니, 250구가 모두 대자구(對字句)로 된 명시라고 할 수 있다.[24]

시의 형식은 크게 나누어 우선 율시(律詩)와 절구(絶句)가 있으며, 율·절구에 칠언·오언이 각각 있다. 칠언 율시는 한 구의 자수가 일곱 자로 모두 56자가 되고, 오언 율시는 한 구가 다섯 자로 모두 40자가 된다. 절구는 각각 그 절반으로 칠언 절구는 28자이고, 오언 절구는 20자이다.

22) 嚴羽는 宋 邵武 사람. 字는 儀卿, 丹丘. 스스로 滄浪逋客이라고 호했다. 嚴仁, 嚴參과 함께 三嚴이라고 했다. 滄浪詩集과 滄浪詩畵가 있다. 그는 詩를 논하여 이치의 길을 거치지 않고, 言語上의 논리로 떨어지지 않는 것을 최고로 삼는다.

23) 서경수 저, 엄경흠 역,『漢詩의 美學』, 보고사, 2001. pp.35-36 참조.

24) 李東種,『漢詩入門』, 保景文化社, 1994. pp.21-22 참조. 千字文은 鍾繇가 千字를 모아 한 편의 文章을 만들고, 王羲之가 문장을 謄書했다고 전한다. 그 후 梁나라 周興嗣가 梁武帝의 命을 받고 千字文을 四言詩로 당시 유행하던 歌謠的으로 再編集한 것이다. 평소 周興嗣는 王室과 民間에서 애용하는 천자문의 文體와 文章에 대해 批判的이었기에 양무제가 肅淸除外하려는 의도로 "卿이 항상 千字文에 대해 批評을 하니 그렇다면 하루 밤사이에 千字文의 글자 千字를 가지고 훌륭한 文章으로 再編集하라."는 嚴命을 내려 탄생한 것이다.

Ⅲ. 한시의 운(韻)과 사성(四聲)

한시의 운은 일정한 간격으로 일정한 위치에 동일하게 반복하여 놓는 것을 말한다. 또한 사성을 보면 다음과 같이 이루어져 있다. 한자의 자음은 성부(聲部)와 운부(韻部)로 되어 있으니, 한글로 본다면 흔히 성부를 초성(初聲)이라 하고 운부를 중성(中聲)과 종성(終聲)으로 나누기도 한다. 예를 들면 '강(江)'자의 음 '강'에서 'ㄱ'은 성모로서 이를 초성이라 하고 'ㅏ'는 중성이고 'ㅇ'은 종성이다. 이와 같이 성모가 앞에 있고 운모가 뒤에 있게 된다. 뒤에 오는 운모가 동일하고, 평성(平聲), 상성(上聲), 거성(去聲), 입성(入聲)의 성조가 같은 자들을 동운자(同韻字)라고 한다.

성운 한자	성 모 초 성	운 모 중 성	운 모 종 성	성 조
東	ㄷ	ㅗ	ㅇ	평
公	ㄱ	ㅗ	ㅇ	평
洪	ㅎ	ㅗ	ㅇ	평
動	ㄷ	ㅗ	ㅇ	상
送	ㅅ	ㅗ	ㅇ	거

한시에서 압운(押韻)이라고 하는 것은 한 수의 시 속에 동운자를 두 자 혹은 그 이상 동일 위치에 쓰는 것을 말하며, 일반적으로 이를 구미(句尾)에 쓰므로 이 부분을 운각(韻脚)이라 부르고, 이곳에 압운하는 것을 각운(脚韻)한다고 한다. 예를 들면

송인(送人) 정지상(鄭知常)[25]
雨歇長堤草色多(우헐장제초색다) 비개인 언덕에는 풀빛이 짙어지는데

25) 정지상(鄭知常, ? - 1135): 호는 南湖, 初名은 之元, 西京出生. 1114년(예종 9

送君南浦動悲歌(송군남포동비가) 남포에 님 보내는 슬픈 노래 울리네.
大同江水何時盡(대동강수하시진) 언제 다 마를 것인가 대동강 물이
別淚年年添綠波(별누년년첨록파) 해마다 이별의 눈물 더하는 것을 ….

이 시 기구의 '다(多)'와 승구의 '가(歌)'와 결구의 '파(波)'가 모두 평성자이고 운모가 모두 'ㅏ'인 동운자들로 '가(歌)'자 운목에서 압운한 것이다.

근체시를 지을 때에 비록 현대의 한자음으로는 중, 종성이 같다 해도 운목표 상 다른 운목에 속해 있는 자들은 함께 압운할 수 없다. 한시에서 압운을 하는 목적은 성운(聲韻)의 화해(和諧)를 도모하기 위해서이다. 즉 성조와 운모가 동일한 글자들을 동일한 위치에 반복적으로 넣어서 성음회환(聲音回還)의 미를 이루고자 하는 것이 압운의 목적이다.

모든 한자를 거느리고 있는 대표 운자를 모아 놓은 운자표가 있다. 자전의 앞이나 혹은 뒤쪽에 운자표가 있는데 그것을 살펴보기로 하자.

한자에 사성(四聲)이 있는 까닭은 한자의 자수가 5만여 자라고 하지만 음의 수로는 4백여 음에 불과하다. 즉 4백여 음으로 5만여 자의 한자를 모두 표현하다 보니 동음이자(同音異字)가 어떤 경우에는 수백 자에 이르기도 하는데 이는 한자가 표의문자로 출발하였기 때문에 야기되는 피할 수 없는 현상이기도 하다.

모든 한자의 자음은 반드시 평성·상성·거성·입성 중의 하나에 속해 있다는 것이다. 예로부터 '천자성철(天子聖哲)', '천보사찰

운 자 표

四聲	韻數	106 韻
平聲	上平 15韻	東冬江支微魚虞齊佳灰眞文元寒刪
	下平 15韻	先蕭肴豪歌麻陽庚青蒸尤侵覃鹽咸
上聲	29韻	董腫講紙尾語麌薺蟹賄軫吻阮旱潸 銑篠巧皓哿馬養梗迥有寢感琰豏
去聲	30韻	送宋絳寘未御遇霽泰卦隊震問願翰 諫霰嘯效號箇禡漾敬徑宥沁勘艷陷
入聲	17韻	屋沃覺質物月曷黠屑藥陌錫職緝合 葉洽

(天寶寺刹)', '천자만복(天子萬福)'26) 등 네 자로 평성, 상성, 거성, 입성의 성조를 설명하고 있다. 『廣韻』에 수록된 한자 중에서 평측의 비율을 보면 평성자가 9,847자이고, 측성자가 15,638자로 상성이 4,821자, 거성이 5,386자, 입성이 5,481자가 되니 평측이 대체로 4대 6 정도의 균형을 이루고 있다.

　　이러한 글자마다의 성조를 아는 방법은 한 자 한 자 사전을 찾아서 알아보는 수밖에 없다. 다만 입성만은 쉽게 알 수 있으니 ㄱ·ㄹ·ㅂ 받침이 있는 자는 모두 입성자(入聲字)이기 때문이다. 옛날 사람들은 입성자를 '국·술·밥' 또는 '떡·술·밥'이라 표시하기도 하였다. 근래에 출판된 사전을 보면 □가 있으며 그 안에 작은 글자로 106운 중에 한 자가 쓰여 있고 네 모퉁이에 검은 점을 찍어 놓은 것도 있다.27)

26) 天子聖哲, 天寶寺刹, 天子萬福은 앞에 있는 天자는 모두 平聲이고, 子, 寶, 子는 모두 上聲이며, 聖, 寺, 萬은 去聲이고, 哲, 刹, 福자는 모두 入聲이라는 것이다.

예) ⬚: 평성　⬚: 상성　⬚: 거성　⬚: 입성

하지만 성조(聲調)마다 각각의 특수한 음율(音律)을 가지고 있어 음으로도 사성(四聲)을 가릴 수 있다. 평성은 평평하게 말하여 고저가 없으며 긴 소리가 나는 것으로 발음을 해보면 온화하고 맑은 소리가 난다. 상성은 두음(頭音)이 가볍고 미음(尾音)이 높은 소리로 맹렬하고 강하게 꼬리가 올라가는 소리이다. 거성은 두음을 밝게 하고 미음을 가볍게 하여 분명하고 애원한 소리로 꼬리가 내려가는 글자이다. 입성은 급박한 소리로 곧고 촉박하게 음의 꼬리를 삼키는 듯한 소리이다.[28]

한 글자가 가지고 있는 성조의 종류를 살펴보기로 하자. 한 글자의 성조가 하나인 것이 있는가 하면, 두 개 이상 여러 개가 있기도 하고, 한 글자가 각각 다른 뜻을 가지고, 각각 다른 성조를 가지고 있는 것도 있으며, 한 글자의 뜻에 관계없이 평측을 동시에 쓸 수 있는 평측통(平仄通)인 글자가 있다. 그 예를 보면 다음과 같다.

(1) 일자일성(一字一聲) : 한 글자가 한 가지의 성조를 가지고 있다.
【清】 맑을 청 [庚] ❶ 맑을 청　　❷ 선명할 청　❸ 욕심 없을 청
　　　　　　　　❹ 깨끗할 청　❺ 갚을 청

(2) 일자양성(一字兩聲) : 한 글자가 두 가지 성조를 가지고 있다.
【逢】 ①[冬] ❶ 만날 봉 ❷ 맞을 봉 ②[東] ❶ 성 봉 ❷ 북소리 봉

(3) 평측통(平仄通) : 한 글자가 의미에 관계없이 평성과 측성을 모두 가지고 있다.
【爽】 시원할 상 [養][陽] ❶ 시원할 상 ❷ 밝을 상 ❸ 날랠 상
　　　　　　　　❹ 어긋날 상 ❺ 벙어리 상

<hr>

27) 金信炯, 金銀容 共著, 『漢詩作法』, 明文堂, 1988. p.10 참조.
28) 朱光潛, 『詩論』, 濟南, 廣西師範大學出版社. p.122 참조.

이 글자는 뜻이 여러 개 있는데 어떤 뜻으로 쓰더라도 측성이거나 평성이기 때문에 평측보에 어느 곳이든지 쓸 수 있는 글자이다.

Ⅳ. 한시의 평측보(平仄譜)

한시는 평측보에 맞추어 시어(詩語)를 놓는데, 그 평측보의 기호는 다음과 같다. 평성은 ○, 측성은 ●, 평운은 ◎, 측운은 ◉로 표시한다. 평측 겸용 표시로 ◐은 본래 측성이나 평성도 가능하다는 것이며, ◑은 본래 평성이나 측성도 가능하다는 것이다.29) 압운은 주로 평성이 많으나 측성을 쓸 때도 있다.

1. 오언절구(五言絕句) 평측보

오언절구에는 물론 평기식(平起式), 측기식(仄起式)이 있는데, 근체시(近體詩)의 오언시에서는 측기식이 정격(正格)이고, 평기식은 변격(變格) 또는 편격(偏格)이라고 한다.30) 평기식은 제1구의 제2자가 평성으로 된 시를 말하고, 측기식은 제1구의 제2자가 측성으로 시작하는 시를 말한다. 첫 구에는 압운을 하기도 하고, 하지 않기도 하지만 오언에는 대부분 압운을 하지 않는다.

평기식 :	起句	○○○●●	측기식 :	기구	◑●●○○●
	承句	◑●◐●◎		승구	○○●●◎
	轉句	◑●●○○		전구	◑○○●●
	結句	○○●●◎		결구	◑●●○○

29) ◐, ◑: 앞의 기호를 비롯한 평측보의 기호는 상하로 나열하는 것을 기준으로 한 것이다. 따라서 우에서 좌로 읽는 것이라고 생각하면 이해가 빠를 것이다.

30) 金信炯, 金銀容 共著, 『漢詩作法』, 明文堂, 1988. p.53 참조.

2. 칠언절구(七言絶句)의 평측보

칠언절구에는 평기식과 측기식이 있는데, 칠언에는 평기식이 정격이며, 측기식은 변격이다. 첫 구에 압운을 안 할 수도 있지만 칠언에는 압운을 하는 것이 대부분이다.

평기식 : 기구 ○○●●○○◎		측기식 : 기구 ◐●○○●●◎	
승구 ◐●○○●●◎		승구 ◐○◐●●○◎	
전구 ◐●◐○○●●		전구 ◐○◐●○○●	
결구 ●○◐●●○◎		결구 ◐●○○●○◎	

지금까지 보여준 형식은 운목(韻目)이 평성인 경우로 운이 오는 구의 오언이면 제3자, 칠언이면 제5자는 반드시 측성이어야 하며, 운이 오지 않는 구의 오언이면 제3자, 칠언이면 제5자는 평성이어야 한다. 이는 운이 오지 않는 구는 운자의 평성을 다섯 번째 자와 바꾸어 다섯 번째가 평성이 되고, 일곱 번째 자가 측성이 되어야 한다.

V. 칠언절구(七言絶句) 짓기

한시의 형식이 여러 가지 있으나 여기서는 칠언절구로 지어 보도록 한다.[31] 한시를 지으려면 운(韻)이 있어야 하는데, 운이라고 하는 것은 평측보에서도 보았듯이 그 위치가 정해져 있다. 오칠(五七)을 막론하고 절구에는 첫째·둘째·넷째 구 끝에 들어가는 것을 볼 수 있다.

운은 다음과 같이 이해할 수 있다. 우리가 자주 삼행시나 사행

31) 칠언시를 먼저 예를 드는 것은 오언에 비해 비교적 쉽기 때문이다. 오언은 각 구의 자수가 두 자나 적기에 그 만큼 시어 함축이 있어야 한다. 따라서 칠언에 비해 오언 작시가 까다롭게 느껴진다.

시로 운을 붙여 짓기도 하는데, 그 운을 보면 구의 앞에다 놓지만 한시는 구의 끝에 놓는 것이라고 이해하면 된다. 이렇게 시에는 반드시 운도 있어야 하지만 시제(詩題)도 있어야 한다. 만약 시제가 없으면 시의 내용이 중구난방(衆口難防)이 될 것이다. 그럼 아래에서 실제로 작시(作詩)를 해 보기로 한다. 예를 들어 '대한민국'을 운으로 하고 시제가 '중추절(仲秋節)'인 사행시(四行詩)를 지어보자.

> 대 : 대발 사이로 휘영청 밝은 달
> 한 : 한가위라 팔월보름일세.
> 민 : 민족의 대이동이 있어도
> 국 : 국민들은 마냥 즐겁기만 하네.

이렇듯 대한민국이란 사행시에는 운이 앞에 들어가지만 앞에서 말했듯이 한시의 운은 구의 끝부분에 들어가는 것이다. 따라서 한시는 운을 뒤에다 두고 말을 만들면 되는 것이다.

한 구가 일곱 자로 된 형식을 칠언시라고 한다. 여기에서는 오언작시는 생략하기로 하고 칠언시 중에서 절구를 지어보도록 한다. 절구는 물론 율시의 절반이며 4구만 있는 것으로 모두 28자가 된다. 칠언 절구에는 오언과 마찬가지로 평기식과 측기식의 시 형식이 있는데 평기식부터 지어보도록 한다.

1. 칠언절구 평기식 한글 시상(詩想)

> 시제 : 가을 누각에 올라서[32)]
> 기구 가을의 맑은 기운은 세속의 티끌도 허용 않는데
> 승구 짝을 부르는 매미소리가 원근에서 이어지네.

32) 漢詩를 지을 때 詩題와 韻에 맞추어 詩想을 떠올려 平仄譜에 맞게 詩語를 놓으면 되는데, 대체적인 시상을 가지고 시어를 놓으면서 시상이 약간씩 수정

전구 누각 위의 두세 사람은 신선세계에서 온 듯
결구 시 읊고 술 마시는 흥취 솔과 대에 의탁했네.

위의 '가을 누각에 올라서'란 시의 한시 시제는 '추루유감(秋樓有感)'으로 첫 구에 압운을 한 평기식으로 운자는 첫 구·둘째 구·넷째 구에 들어간다. 압운으로 진(塵)·빈(頻)·균(筠)을 놓고, 한글 시상을 위와 같이 떠올려 보았다. 시상을 잡을 때 항상 정해진 운에 맞추어야 되는 것이니, 기구의 '진'은 속세의 티끌 정도로 생각하고, 승구의 '빈'은 매미소리가 자주 이어진다는 것으로, 결구의 '균'은 송균(松筠)으로 솔과 대를 연결시켰다.

2. 칠언절구 평기식 작시(作詩)

기구부터 작시를 해보면 기구는 시제를 깊이 있게 생각하여 시제에 가깝게 말을 만들어야 한다. 시제에 보면 '추루'가 있으니 가을이며, 가을이기에 들판에는 황금물결 넘실되고, 하늘은 맑고 푸르른 절기이기에 '가을의 맑은 기운'이라 하여 티끌과 연결시켜보기로 한다. 기구의 운인 '진'을 사전에서 찾아보면 다음과 같다.

【塵】 티끌 진 眞 (平) ① 티끌. ② 흙먼지. ③ 속세. ④ 본성. ⑤ 대. ⑥ 마음이 누그러지는 모양. ⑦ 오래다. 蒙-. 微-. 沙-. 俗-. 六-. 紅-. 黃-.

'진'자가 뒤에 들어가는 미진(微塵), 홍진(紅塵), 속진(俗塵) 등이

될 수도 있다. 한글로 시상을 정리한 것에 지나치게 구속되면 한시를 짓기가 매우 어려울 수 있으니, 내가 생각한 시상대로 안 된다고 너무 탓할 일은 아니다. 미리 생각한 한글 시상대로 시어를 찾기가 매우 어렵기 때문에 생각나고, 찾아지는 시어에 따라서 달라질 수도 있다는 것이다.

있으나 '진'자 한 자만으로도 같은 뜻이 되기 때문에 티끌 하나 없는 맑은 가을 하늘을 생각하고, "가을의 맑은 기운이 속진을 허용하지 않는다."고 하였다. 금추(金秋)도 '추'자를 찾아보면 여러 가지 단어가 나온다. 따라서 자기의 시상과 근접한 단어를 선택하면 될 것이다.

①②③④⑤⑥⑦ 해석순서는 ①②③④⑦⑥⑤이다.
○○○●●○◎ 칠언 절구 평기식 유압운(有押韻)[33] 기구 평측보.
金 秋 晴 氣 不 容 塵 "가을의 맑은 기운은 세속의 티끌도 허용 않는데"

'금추(金秋)'는 들판에 황금물결을 이루는 가을이란 말이고, '청기(晴氣)'는 비가 갠 맑은 기운이란 뜻이다. 그래서 들판에서 황금물결 일렁이는 맑은 기운은 세상의 속된 티끌도 범접하지 못하는 가을이라고 말한 것이다. 천고마비(天高馬肥)의 계절에 풍년이 들고 가을 하늘은 더욱 맑음을 지극히 표현한 것이다.

시법(詩法)에 보면, 각 구의 ⑤번 자는 '무릎 자'라고 하는데 이 자는 무릎과 같아서 꺾일 수 있고 방향을 바꿀 수도 있기 때문에 시구(詩句)에서도 ⑤번 자가 원활하게 움직일 수 있는 동사나 형용사를 사용하여 술어로 풀어내는 것이 좋다는 것이다. 이것은 운이 있는 구에는 운이 동사나 형용사가 오지 않을 때 무릎 자에 동사나 형용사가 오도록 배치 할 수 있고, 운이 오지 않는 구에는 가급적이면 무릎 자에 동사나 형용사가 오도록 하면 좋은 시가 될 수 있다는 것이다.

둘째 구의 한글 시상은 "짝을 찾는 매미소리 원근에서 이어지네."로 우선 '짝'의 뜻을 가진 글자를 찾아보면 구(仇)·구(逑)·려

33) 有押韻 : 칠언에는 첫 구, 둘째 구, 넷째 구에 운을 놓는다는 것이다. 따라서 셋째 구는 不押韻으로 운을 놓지 않는다.

(侶) · 려(儷) · 련(聯) · 반(伴) · 배(配) · 비(妃) · 쌍(雙) · 우(偶) · 필(匹) 등이 있고, '찾다'의 뜻을 가진 글자는 갈(喝) · 빙(聘) · 소(召) · 징(徵) · 초(招) · 호(呼) · 환(喚) 등이 있다.[34] 그리고 '매미소리'는 매미 '선(蟬)'자가 있고 소리 '성(聲)'자가 있어 '선성(蟬聲)'이 된다. 가까운 곳 혹은 먼 곳이라 하여 '원근(遠近)'이다. '매미소리가 이어진다.'고 했으니 '빈(頻)'의 뜻을 찾아보면 '이어진다.'는 뜻도 있으니 쓸 수 있으며, 자주 끝임 없이 울고 있으니 이어지는 것은 당연한 일이다. 이렇게 앞에서 찾은 단어를 평측보에 맞게 연결해보면

　　━

　　① ② ③ ④ ⑤ ⑥ ⑦　해석순서는 ② ① ③ ④ ⑤ ⑥ ⑦이다
　　● ● ○ ○ ● ● ◎　칠언 절구 평기식 유압운(有壓韻) 승구 평측보.
　　喚 伴 蟬 聲 遠 近 頻　"짝을 부르는 매미소리가 원근에서 이어지네."

　티끌 한 점 없는 너무나도 맑고 푸른 하늘 아래 황금물결 일렁이는 들판을 바라보는데, 먼 곳에서 또한 가까운 곳에서 울어대는 매미소리는 필경 님 그리워 애절하게 찾아 우는 소리일 것이다. 구의 첫 자에 쓸 수 있는 자는 많지만 '환(喚)'자를 선택한 것은 각 구의 첫 자가 모두 평성이 올 경우는 '평두(平頭)[35]가 될 가능성이 있기 때문에 측성인 '환'을 써서 '평두'가 되는 것을 미리 피한 것이다.

　셋째 구인 전구(轉句)는 기구(起句)에서 일으켜서 승구(承句)로 이어받아 전구(轉句)에서는 시상을 완전히 다른 방향으로 전환시키고, 다른 각도로 생각하여야 한다. 가을 누대(樓臺)에 올라가서 느낀

34) 두산동아 사서편집국,『東亞百年玉篇』, 두산동아, 2007.

35) 平頭: 평두는 각 구의 첫 번째 글자가 모두 平聲일 경우를 말하며 피해야 하는 것이다. 仄頭도 마찬가지로 각 구의 첫 번째 자가 모두 仄聲이 올 경우이니 모두 피해야 한다. 絶句일 경우는 한 개 이상이 다른 聲調가 와야 하고, 律詩일 경우에는 두 개 이상 다른 성조로 이루어져야 한다.

점을 시로 읊는 것이기 때문에 멀리 하늘을 쳐다보고, 들판도 내려다보며, 들려오는 매미소리를 듣고 있는 이 누상(樓上)에는 몇 사람이 술을 마시고, 시를 읊는 그 모습이 너무 아름답고, 여유로워 신선들이 살고 있는 선경(仙境)인가 하는 착각을 일으키고 있다는 시상이다. 이것을 시구로 옮기면

———

①②③④⑤⑥⑦ 해석순서는 ① ② ③ ④ ⑤ ⑥ ⑦이다.

○●●○○●● 칠언 절구 평기식 불압운(不押韻)36) 전구
평측보.

樓 上 兩 三 仙 界 客 "누각 위의 두세 사람은 신선세계에서 온 듯"

위의 시상은 기, 승에서 '누' 밖의 경치를 읊었다면, 관점(觀點)을 누 위로 옮겨와서 누 위의 광경을 풀어낸 것으로 시상전환(詩想轉換)을 하려 한 것이다. 기구에 압운(押韻)이 되어 있고, 승구에도 압운이 되어 있으나 전구에는 압운이 되어 있지 않다. 이는 오칠율절(五七律絶)을 막론하고 압운이 되어 있는 구의 다섯 번째의 평측은 반드시 측성이 와야 하고, 압운이 오지 않는 구의 다섯 번째 자는 반드시 평성이 와야 하지만 '상체염(相替簾)'37)을 쓸 경우는 압운이 오는 구의 다섯 번째 자를 낮추고, 압운이 오지 않는 구의 다섯 번째 자를 높이는 경우도 있다.

이제 결구(結句)를 보도록 하자. 결구의 시상을 보면 "시 읊고 술 마시는 흥취 솔(松)과 대(竹)에 의탁했네."이다. '시를 읊는다.'는

36) 不押韻: 絶句에는 轉句에 押韻이 없고, 律詩에는 3, 5, 7句에는 압운을 하지 않는다. 압운을 하지 않는 것은 마지막 자가 仄聲이라는 것이다. 마지막 자가 측성이기에 5번 자가 平聲이 되어야 하는 것이다.

37) 相替簾: 옆 句의 같은 위치에 있는 글자와 平仄을 서로 바꾸어 사용한다는 것으로 七言詩에서는 5, 6번 자가 적용되고, 五言에서는 3번 자가 적용된다.

뜻은 '음(吟)'자를 쓰면 되고, '술을 마신다.'는 뜻은 '상(觴)'자만 써도
그 뜻을 나타낼 수 있는 시어(詩語)이다. 시의 흥을 돋우는 데 술보
다 더 좋은 것이 어디 있겠는가? 많은 시에는 술이 들어가 모름지기
시흥(詩興)을 더욱 돋우어 준다. 신선세계에서 온 듯한 선비들이 모
이면 무엇을 하겠는가? 바둑 두며, 시 읊고, 술 마셔 흥을 돋우는 일
외에 그다지 할 일이 많지가 않아 보인다. 한껏 돋우어진 그 흥취를
즐기며, 유유자적(悠悠自適)하게 자연과 더불어 군자들이 늘 가까이
하던 솔과 대에 의탁하여 자연의 모습과 닮고자 한 것이다.

———

① ② ③ ④ ⑤ ⑥ ⑦ 해석순서는 ① ② ③ ④ ⑥ ⑦ ⑤이다.
○ ○ ● ● ● ○ ◎ 칠언 절구 평기식 유압운 결구 평측보.
吟 觴 興 趣 托 松 筠 "시 읊고 술 마시는 흥취 솔과 대에 의탁했네."

위의 결구에서 '음상(吟觴)'이라고 한 것은 시를 읊고 술을 마신
다는 의미의 시어로 많이 쓰이는 단어이며, '흥취(興趣)', '송균(松筠)'
등도 모두 시어로 쓰이기 때문에 사전에서 찾아볼 수 있는 것들이
다. 이제 완성된 시를 모아 감상해 보자.

———

시제 : **秋樓有感(추루유감) 가을 누각에 올라서**[38]
金秋 晴氣 不容 塵(금추청기불용진) 가을의 맑은 기운은 세속의 티끌
도 허용 않는데

○○ ○● ●○ ◎

喚伴 蟬聲 遠近 頻(환반선성원근빈) 짝을 부르는 매미소리가 원근에
서 이어지네.

●● ○○ ●● ◎

[38] 秋樓有感: 이 詩는 筆者가 지은 拙作임을 밝힌다. 筆者가 詩 한 수를 짓는 과
정을 직접 밝힘으로써 讀者의 詩作에 이해를 돕고자 한 것이지 어디에 내놓
을 만한 시가 아니기에 부끄러움을 감출 수 없다.

樓上 兩三 仙界 客(누상양삼선계객) 누각 위의 두세 사람은 신선세계
에서 온 듯

吟觴 興趣 托 松筠(음상홍취탁송균) 시 읊고 술 마시는 홍취 솔과 대
에 의탁했네.

위의 평측보를 보면 둘째 구의 첫 자만 측성이고 모두 평성이
다. 앞에서도 지적했듯이 만약에 모두가 평성이면 '평두(平頭)'라고
하고, 모두가 측성이면 '측두(仄頭)'라 하여 피해야 하는데, 절구에서
는 한 개 이상의 다른 성조가 있어야 하고, 율시에서는 두 개 이상의
다른 성조가 있어야 되는 것이니 주의해야 한다. 따라서 '환반(喚伴)'
은 짝을 부른다는 '호(呼)'자를 써서 '짝을 부른다'로 할 수도 있지만
'호(呼)'자는 평성으로 '평두'가 되기 때문에 불가(不可)하다. 하지만
'환(喚)'을 쓰면 측성이기에 가능하다고 한 것이다. 또한 첫 구의 '청
기(晴氣)'는 비 개인 뒤의 맑은 기운이며, '청기(淸氣)'는 맑은 가을 기
운을 뜻한다고 보면 될 것이다.

VI. 나오는 말

시법(詩法)에는 1.이사부동(二四不同), 이육대(二六對) 2.고평(孤
平) 3.고측(孤仄) 4.봉요(蜂腰) 5.학슬(鶴膝) 6.동자중출(同字重出) 7.
하삼연(下三連) 8.실제(失題) 9.범제(犯題) 10.염법(簾法)이 중요하게
고려하는 사항으로 취급되고 있으며, 이것이 맞아야 근체시로써 시
형(詩形)이 되는 것이다.

개괄하면 이사부동, 이육대는 평측이 각 구의 제2자와 제4자는
다르고, 제2자와 제6자는 같아야 한다는 것이다. 고평과 고측은 봉

요와 학슬로 고평은 평성자의 좌우로 두 자씩 측성자가 와서 벌의 허리처럼 중간이 가늘어지는 형태를 말하며, 고측은 측성자 좌우로 두 자씩 평성자가 와서 학의 무릎처럼 불거져 나오는 것을 말하는 것이다. 동자중출은 같은 글자가 구를 달리해서 두 번 이상 나오면 안 된다는 것이다.

하삼연은 각 구의 끝에 세 개의 글자가 같은 성조가 되는 것을 피해야 한다는 것으로 하삼측(下三仄)이나 하삼평(下三平)이 되는 것을 말한다. 실제는 시의 제목을 잃어버렸다는 말로 제목과는 무관한 내용이어서는 안 된다는 것이다. 범제는 시제가 다섯 자 미만일 경우에 시제 중의 글자가 함련(頷聯)이나 경련(頸聯)에 들어가서는 안 된다는 말이다. 이는 율시에만 해당되는 것으로 제목이 다섯 자 이상일 경우는 해당되지 않는다. 염법은 평측법(平仄法)을 말한다. 이 외에도 여러 가지 시법이 있으나 이 정도면 어느 정도 살펴보았다고 할 수 있다. 또한 1, 3, 5 불론(不論) 2, 4, 6 분명(分明)이라 하였지만 3번 자의 평측 변화는 주의하지 않으면 앞에서 설명한 고평과 고측이 되어 봉요와 학슬이 되기 쉽다.

이렇게 해서 직접 한시 한 수를 지어보았다. 시의 형식을 지키며 짓는다면 품격의 고하(高下)를 떠나 모두가 한시라고 말할 수는 있을 것이다. 시법이 그렇게 쉬운 것만도 아니기에 주의해야 하지만 많이 보고, 많이 생각하고, 많이 지어본다면 품격 있는 시를 짓는데 그렇게 어려운 것만은 아닐 것이다. 한시의 깊은 맛을 음미하면서 자기의 생각을 표현해 보기를 바라며, 한시 작시의 명맥이 끊이지 않고 계속 이어지기를 바라는 마음 간절하다.

참고문헌

『論語』

金相洪,『漢詩의 理論』, 고려대학교, 2001.

_____,『中國 名詩의 饗宴』, 박이정, 1999.

金信炯, 金銀容 共著,『漢詩作法』, 明文堂, 1988.

두산동아 사서편집국,『東亞百年玉篇』, 두산동아, 2007.

민병수,『韓國漢詩史』, 태학사, 2006.

서경수 저, 엄경흠 역,『漢詩의 美學』, 보고사, 2001.

李東種,『漢詩入門』, 保景文化社, 1994.

張正體, 長婷婷,『詩學』, 臺灣, 臺灣商務印書館, 民國69.

정병욱,『韓國古典詩歌論』, 신구문화사, 1994.

朱光潛,『詩論』, 濟南, 廣西師範大學出版社, 2005.

車柱環,『中國詩論』, 서울대학교, 1990.

한국유가 속의 산수미학山水美學
- 종택과 서원 터의 목형산木形山 -

_ 민병삼(閔丙三)

I. 들어가는 말

한국유가들의 종택이나 서원 터를 살펴보면 산수가 아름다운 곳에 위치하는 것이 많다. 공자는 "마을이 인(仁)한 곳이 아름다운 것이니 인한 곳을 택하여 살지 않으면 어찌 지혜롭다고 할 것인가?"[1]라고 거주하는 곳의 중요성을 말하였다. 마을이 인(仁)한 곳에는 산수가 아름답다. 조선시대 이중환(李重煥)은 『택리지』에서 마을을 선택하는 조건 중에 지리(地理), 생리(生利), 인심(人心), 산수(山水)가 아름다워야 한다고 하였다. 조선시대 한국유가는 거주할 곳을 정하는 데 산수가 아름다운 곳을 택하여 정하였다. 또한 음택이나 서원을 조성할 때도 산수가 아름다운 곳을 정하여 터를 잡았다. 그래서 한국유가의 종택과 서원을 살펴보면 수려한 산수를 주산(主山) 또는 안산(案山)으로 삼은 곳이 많다.

유가(儒家)는 수신하고 제가하여 치국을 하는 것이 세상에 태어

1) 『論語』, 「里人」: 子曰 里仁爲美 擇不處仁 焉得知.

나서 장부가 해야 할 일이라고 여기었다.[2] 유가가 치국을 하기 위
하여 학문에 힘써서 출사해야 한다. 복응천의『설심부』에서는 "신
령스러운 땅에서 걸출한 인물이 나오는데, 땅의 기가 변화해서 형태
가 생겨난다. 미미하고 신묘해서 밝히기 어렵다고, 사람들이 망매
하다고 이르며 믿으려 하지 않는다."[3]고 하였지만, 한국유가들은
특별히 아름다운 산의 형상을 하고 있는 곳에 터 잡기를 하였다. 그
래서 한국유가의 터 잡기 속의 이론적 배경과 산의 모양이 산수미학
적으로 어떠한 관련성이 있는지 사례를 분석하여 연구하고자 한다.
한국의 서원,[4] 양택,[5] 음택[6]에 관하여는 선행 연구가 다양하지만,
대부분 지리적인 입장에서 터를 평가하는 이론적인 측면에서의 연
구이다. 조선시대 유가의 터 잡기에 나타난 산수미학적인 측면과
관련한 연구는 미미하다. 그래서 한국의 명문유가의 서원, 종택, 음
택을 분석하여 산수미학적 측면과 터 잡기와의 관련성을 살펴본다.

2)『大學』, 修身齊家治國平天下。

3) 卜應天,『雪心賦』: 地靈人傑, 氣化形生。孰云微妙而難明, 誰謂茫眛而不信。

4) 반오석,「영남학과 서원의 풍수입지에 관한 연구: 퇴계와 남명의 풍수적 사
　유중심으로」, 동의대 박사학위논문, 2011; 박상구,「조선시대 서원건축 터
　잡기 및 건물배치의 풍수지리적 해석」, 영남대학교 석사논문, 2007; 황치
　연,「파주지역 향교와 서원에 대한 풍수지리적 입지분석」, 한성대학교 석사
　논문, 2007.

5) 김성배,「양동마을의 풍수적 관계성 연구」, 동국대학교 석사논문, 2012; 김
　정우,「양동마을구성에 있어 매개공간으로서의 길에 관한 연구」, 중앙대 석
　사논문, 2007; 김규철,「대가야 도읍지 고령읍에 대한 풍수지리적 고찰」, 영
　남대 석사논문, 2012; 백재권,「순창군 장수마을의 풍수입지 연구」, 대구한
　의대학교 석사논문, 2009.

6) 최세창,「풍수, 길흉감응론의 철학적 배경」, 경희대학교 박사학위논문,
　2011; 이훈석,「음택풍수의 이론과 실제에 관한 연구: 광주 이씨 시조 묘를
　중심으로」, 대구한의대 석사논문, 2008; 민병삼,「주자의 풍수지리 생명사상
　연구」, 성균관대학교 박사학위논문, 2008.

논문의 전개방향은 Ⅱ에서 학문과 관련된 목형산과 관련하여 첫째, 목형산의 이론적 특성을 알아본다. 둘째, 목형산의 형상과 길흉에 대하여 살펴본다. 셋째, 목형산 모양의 사격에 이름을 붙이고 분류하는 이론을 살펴본다. Ⅲ에서는 한국유가의 종택, 음택, 서원의 터 잡기에 내재된 산수미학적 특성을 알아본다. 그래서 첫째. 점필재 김종직의 종택과 회재 이언적의 양동마을 터의 산수미학을 알아본다. 둘째, 진주 강씨 강맹경과 동래 정씨 정사의 음택 터 잡기에 나타난 목형산의 산수미학을 알아본다. 셋째, 회재 이언적을 배향(配享)한 옥산서원과 하서 김인후를 배향한 필암서원에 나타난 산수미학을 살펴본다. Ⅳ에서는 한국유가, 종택, 음택, 서원의 터 잡기에서 나타난 산수미학적 특징의 결과를 정리한다.

Ⅱ. 목형산의 특징

산천의 모양은 다양하다. 목형산은 강직(剛直)하고, 화형산은 첨리(尖利)하고, 토형산은 방정(方正)하고, 금형산은 원만(圓滿)하고, 수형산은 굴곡(屈曲)하다. 산천의 모양을 오행으로 분류하면 땅의 천변만화를 구분하여 길흉이 정해진다. 오행산이 분명하게 드러난 곳에는 잡기가 섞이지 않아서 산수가 아름답다. 이러한 곳은 사람들이 살기가 평온하고 후손이 번창한다. 그래서 산수가 아름다운 곳을 선택하여 사는 곳을 정하였다.

1. 목성의 특징과 형상

(1) 목형산의 특징[7]
목형산[8]은 땅속에 기운이 겉으로 드러나서 "곧고 직선으로 모

7) 민병삼, 「주자의 풍수지리 생명사상 연구」, 성균관대학교 박사학위논문, 2008, pp.116-117.

나지 않으며, 성품은 순하고 가지를 펼친다. 산세가 곧고 경직되어 맑고 빼어나면 아름답고, 좌우가 기울고 산만하면 흉하다. 산면(山面)은 광채가 나고 윤기가 있으며 맑고 깨끗하면 아름답고, 돌무더기가 깨져 내리면 흉하다. 산정(山頂)은 붓끝처럼 단정하고 원정하면 아름답고, 뾰쪽하고 기울어지면 흉하다. … 고산(高山)에서 목성은 높이 솟고, 붓을 거꾸로 세워 놓은 듯하고, 옆으로 기울거나 튀어 나온 것이 없으면 아름답다. 목성은 평평한 구릉[平岡]에서 나뭇가지가 굽어서 안쪽을 감싸듯 연결된 세력이고, 만약 목성이 구불구불하면 아름답다. 목성은 평지(平地)에서는 연(軟)·원(圓)·평(平)·직(直)하고, 가지는 굽어져서 마디마디가 서로 연결되어 있으면 아름답다. … 목성이 태비(太肥)한 것은 경직(脛直)한 것이고, 경직하면 흉하다. 태수(太瘦)하면 고고(枯槁)한 것이고, 마른 것은 흉하다. … 목성이 높이 솟고 기울지 않는 것은 아름답고, 기울어 고목처럼 고고(枯槁)하게 마른 것은 좋지 않은 것이다."[9] 목성은 높이 솟고, 양각이 벌어지고, 봉우리가 둥글고, 산면은 곧으며 경사를 이루어야 아름답다. 산봉우리 끝이 뾰쪽하면 화성이 되고, 산정이 파쇄 되어 깨지거나 기울면 흉하다.

땅에서 오행은 기(氣)의 실체를 논한다. 땅에서는 원기(元氣)가

8) 목형산(木形山)은 일반적으로 목성(木星) 또는 목산(木山)이라고도 부른다. 본고에서는 목형산 또는 목성으로 표시하였다. 다른 오행산도 같은 방식을 따랐다.

9) 徐善述·徐善繼 共著,『地理人子須知』, 臺北: 武陵出版有限公司, 2000, pp.134-136: 木之體直以不方, 木之性順而條暢, 山勢直硬淸秀則吉, 欹斜散漫則凶. 山面光潤淸勁則吉, 崩石破碎則凶. 山頂直削圓靜則吉, 擁腫斜欹則凶.…木星; 高山之木高聳卓筆, 挺然峙立不欹不側木之吉者也. 平岡之木枝柯宛轉回抱委延勢, 若之玄木之吉者也. 平地之木軟圓平直枝柯曲延苞節牽連木之吉者也. …木太肥則脛脛則凶, 木太瘦則枯枯則凶…木喜聳秀直而不欹, 欹則枯非所喜矣.

모여서 융결된 것을 오성(五星)이라고 한다. 원형(元形)이 운행하여
산봉우리를 이룬 것을 오행으로 구분한다. 그래서 오성과 오행은
본래 하나의 이치이다.10) 여러 가지 혼잡한 기운이 땅속을 운행하
다가 정밀한 오행의 기운으로 변화되면 아름다운 산봉우리를 만든
다. 즉, 높이 솟아서 산봉우리가 된 것은 땅속에 오기(五氣)가 겉으
로 드러난 것이다. 그래서 산봉우리의 형상은 오행으로 배속되어
길흉을 구분할 수 있게 된다. 이러한 기운은 청(靑), 탁(濁), 흉(凶) 3
격으로 구분하여 오행산의 아름다움과 길흉을 논한다.

목의 계절은 봄철이고, 봄철에는 만물이 발생한다. 봄이 되면
만물이 분주히 깨어나 서로 다투듯이 아름다운 꽃을 피워서 만발한
다. 그래서 목형산은 문화(文華)를 상징한다. 목형산이 청수하면 문
성(文星)이 되어 문화를 꽃피우는 지상이 된다.

목성의 주된 응함은 문장(文章)이 청수(淸秀)하여 과거에 급제
하고, 그 명성이 세상에 드러난다. 그러므로 문리(文理)에 밝아서,
마치 거대(巨大)한 집에 대들보, 기둥, 서까래처럼 중요한 곳에서 인
재가 된다. 목성이 청수하지 못하고 탁하면 재성(才星)이 된다. 재성
은 훈업(勳業)·다재(多才)·다예(多藝)하다.11) 만약, 목성이 흉하면
고목나무처럼 바짝 마른 것이다. 그래서 중간에 잘나가다가 꺾여서
좌절하게 되고, 혹시 꽃을 피어도 열매를 맺지 못하고 썩어서 무너
지고, 또한 잘못되어 형틀에 묶이어 목에 칼을 차고 족쇄에 묶이는
형벌을 받는 질고(桎梏)의 형액(刑厄)이 있어서 매우 흉하다. 그러므
로 목성이 흉한 것은 형액성이 되어서 형벌(刑罰)에 의하여 상(傷)한
다. 목성이 흉하면 형상(刑傷), 극해(剋害), 혼인하기 전에 죽거나[夭
折], 암 같은 불치병이 걸리거나[殘病], 관재소송을 당하거나[官訟], 형

10) 張子微,『玉髓眞經』, 臺北: 武陵出版有限公司, 2000, p.38: 以元氣融會爲五
 星, 元形流峰爲五行, 而五星五行本爲一理.
11) 서선술·서선계 저, 김동규 역,『地理人子須知』, 명문당, 1998, pp.322-325.

무소 가거나[牢獄], 외로운 과부가 되거나[孤寡], 빈곤하고 되는 일이
없거나[困頓] 하는 가장 흉한 일들의 응함이 있다. 즉, 목성이 땅에서
청수(淸秀)하면 과거 급제하여 나라의 동량(棟樑)이 되고, 목성이 탁
(濁)하면 다재다예(多才多藝)하여 문장이나 그림에 재주가 많고, 목
성이 흉(凶)하면 중간에 요절하든지 잘못되어 결국은 형액(刑厄)으
로 침몰하는 땅이 된다.

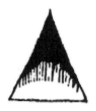

〈그림 1〉 목성 〈그림 2〉 화성

(2) 목성의 형상(形象)

목성의 형상은 화성과 비슷하지만 다르다. "목성은 높고 수려
하며 산정(山頂)은 뾰족하지 않다. 뾰족하면 화성이 된다. 화성은 마
치 사람 인자(人字)와 같이 양각(兩脚)이 활짝 벌어지고, 산정이 침
(針)같이 뾰족한 힘이 있다. 목성은 세운 붓 끝 같고, 양각이 벌어지
지 않고, 산정이 무딘 침 같고, 뾰족하지 않고 작다. 목성 중에서 '통
천목(通天木)'은 오성 중에서 제일 귀하다. 목성은 존성(尊星), 또는
세성(歲星), 또는 제성(帝星), 또는 문성(文星)으로 불리며 가장 존귀
하다. '좌목성(座木星)'은 그 역량이 떨어진다."[12] 목성의 모양은 높
이 용발하게 산이 솟아야 하지만, 산봉우리 끝이 뾰족하지 않아야

12) 張子微, 『玉髓眞經』, 臺北: 武陵出版有限公司, 2000, p.43: 木星高秀而頂不
 尖, 尖則爲火. 然火如人字兩脚闊而頂如針力. 木如卓筆, 兩脚不闊, 而頂如
 禿針, 不尖小也. 通天木爲五星中第一貴. 術家論山 以木爲尊星, 又爲歲星,
 又爲帝星, 又爲文星, 是最爲尊貴. 座木則爲此之矣.

한다. 목성은 하늘과 통하는 이치를 꿰뚫는 능력이 있다. 그래서 목
성은 문성(文星)이다. 목성이 투출하면 문장에 능하고, 학문에 조예
가 있어서 과거에 등과하여 조정에 출사한다. 현대에서 목성의 발
현은 대학교수, 고시합격 등 학문적인 자질을 갖춘 인재가 나오는
아름다운 땅이 된다.

(가) 입목성(立木星)

입목성은 곧게 하늘로 치솟은 목성의 산봉우리이다. 그래서 입
목성은 그 모습이 기(旗), 창(槍), 귀인(貴人)의 산봉우리 모양을 이룬
다. 만약, 다른 산봉우리가 입목성을 응기하고 섬기는 모습이면 태
조산(太祖山)이 된다. 태조산은 출맥의 뿌리가 되는 산이다. 태조산
은 화성(火星)이면 제일 좋다.

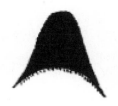
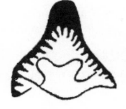
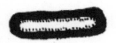

〈그림 3〉 立木星　　　　〈그림 4〉 坐木星　　　　〈그림 5〉 眠木星

이것은 마치 제단을 쌓아 올린 것처럼 하늘로 우뚝 솟아 있고
사방팔방에 모든 산이 이 중심을 향하여 따르고 있으면 용루봉각(龍
樓鳳閣)13)이 되고 존귀한 용이 된다. 만약, 중심이 되지 않고 보좌하
는 성이 되면 누각을 떠나서 궁전으로 내려가는 사루하전(辭樓下殿)
이 되어서 끝없이 진행한다. 그래서 중간에 주현(州縣)을 만들고 성

13) 용루봉각(龍樓鳳閣)은 화성이 솟아 있는 산이다. 태조산이 된다. 보전(寶殿)
　　은 화성 위에 목성이 솟아 있는 것을 말한다. 이때 화성 위에 금성까지 갖추
　　어야 귀하다.

대하며 호위(護衛)와 영송(迎送)이 많게 된다. 입목성이 조산(祖山)을 이루면 탐랑목성(貪狼木星)이라고 부르고, 혈성(穴星)을 이루면 자기목성(紫氣木星)이라고 부른다.[14]

(나) 좌목성(坐木星)

좌목성은 앉아 있는 사람의 모습과 같은 목형의 산을 말한다. 산의 머리와 몸통은 입목과 같으나 다리를 가로 접어서 앉아 있으니 귀인이 앉아 있는 귀인대좌격(貴人對坐格)의 형상이다. 이것은 주위의 산들이 주인을 지키면서 주인이 부르면 공손히 응하여 잘 순응하는 모습을 갖추었다.

좌목성이 살이 통통하게 쪄서 금무(金武)를 띠게 되면 장군대좌격(將軍對坐格)[15]이 된다. 이것은 주위의 산들이 칼과 창 모양으로 늘어서서 삼엄하고, 주위에는 깃발과 북을 갖추고, 수구(水口)에는 반드시 진을 친 군대가 주둔하고 있는 형상이 된다. 이것은 곧 관사(官砂)가 되어서 무사의 위엄과 당당함을 갖게 된다. 그래서 전쟁에 나가면 장수가 되고, 조정에 들어오면 재상이 되어 출장입상(出將入相)하는 공훈을 이루는 아름다운 땅이 된다.

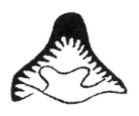

〈그림 6〉 貴人對坐格 〈그림 7〉 將軍對坐格 〈그림 8〉 仙人

14) 심호 著, 허찬구 譯,『地學』, 육일문화사, 2000, p.14.

15) 목성이 단정하게 우뚝 솟은 것은 귀인봉(貴人峰)이다. 이것이 조금 살이 찐 것 같으면 장군봉(將軍峰)이 된다. 주산의 형상이 귀인봉이면 귀인대좌격(貴人對坐格)이 되고, 주산이 장군봉이면 장군대좌격(將軍對坐格)이 된다.

(다) 면목성(眠木星)

면목성은 낮게 엎드려 누운 모양의 목형산이다. 면목성은 산봉우리가 한번 땅에 넘어지고 난 다음에 생겨난 모양이다. 즉, 면목성이 평지에서 누운 것은 '도지목(倒枝木)'이라고 한다. '도지목'은 산이 가로로 길게 인절미 떡을 썰어 놓은 것 같은 모양이다.

산의 가지에서 다시 잎이 돋아나서 그 곳에 꽃과 열매가 달리는 형상이다. 본지에서 가지가 쳐 나온 모양이기 때문에 홀로 미약하고 너무 약한 곳에는 세력이 약하고 기운이 모자라서 난초의 꽃대처럼 되는 것이므로 확실하게 세력이 있는 곳이 아름답다. '도지목'은 입목(立木)에 비하여 그 역량이 떨어진다. 그래서 연약하고 풍만하지 못하고 바른 용에서는 복록이 박하고 문장을 갖추어도 남을 따를 수 없으니 아름답지 못하다.

2. 목형산의 사격(砂格)

(1) 목성의 필봉(筆峰)[16]

목형산은 산정상이 하늘로 솟아오르는 형상을 가진 산이다. 이러한 목형산의 산정이 쪼개지거나 침처럼 심하게 뾰족한 것은 탁한 것이다. 그래서 그 격이 떨어진다. 그러나 정형의 목형산이 토형산과 함께 하늘로 솟아 있으면 장원, 삼공필로써 과거에 등과하는 영광을 가질 수 있는 조선시대 최고의 로망이 되는 땅이다.

① 삼공필(三公筆)[17]

삼공필은 토형산의 위쪽에 삼봉이 우뚝 솟아오른 형상이고, 수

16) 필봉은 몸체가 목형으로 이루어졌다. 그러나 산정이 뾰족하게 화성의 기운을 띤 것은 강한 필력을 나타낸다.

17) 徐善述·徐善繼 共著,『地理人子須知』, 臺北: 武陵出版有限公司, 2000, p.314: 三公筆者, 三公卓立于土星之上也, 要秀麗淸奇, 中尊旁卑不失, 其序疎審等不欹不斜方爲合格, 相格龍主公孤極品掌朝網身偉天下安危, 中格龍主父子兄弟聯科玉堂頭榮, 賤龍主明經受徒文名遠搖而無頭位.

러하고 청수하며 기이해야 한다. 삼봉의 가운데 봉우리는 존귀하고 양쪽 봉우리는 낮아서 차서가 있고, 서로의 간격이 대등하며, 기울거나 비뚤어지지 않아야 비로소 합격이다. 상격(相格)의 용은 극품 벼슬로 조정에 나가서 기강을 잡는다. 중격(中格)의 용은 부자, 형제가 연속 등과하여 조정에 나가는 영화가 있다. 천격(賤格)의 용은 경서에는 밝고 무리를 이끌고 문도가 멀리 퍼지지만 벼슬은 못한다. 현대적인 해석으로는 부모, 자식, 또는 형제간에 국회의원 같은 관직에 임하는 후손이 나오는 땅이다.

〈그림 9〉 三公筆

〈그림 10〉 壯元筆

② 장원필(壯元筆)[18]

장원필은 토성 위에 화성이 용발하고 화성이 가운데 바르게 위치하고 있어야 한다. 단법에 이르기를 장원필은 천리 밖의 구름 속에서 나온다고 한다. 또한 반드시 토성은 방정하고, 솟아오른 화성이 높고 청수하고 멀리 있어야 비로소 합격이다. 상격의 용은 단번에 과거에 급제하는 신동이고 공손선객(公孫仙客)이 된다. 중격의 용

18) 徐善述・徐善繼 共著, 『地理人子須知』, 臺北: 武陵出版有限公司, 2000, p.315: 壯元筆者, 火星聳于土星之上, 要正當其筆, 又須土方正火淸秀高而且遠方爲合格. 相格龍主一擧登科神童及第公孫仙客, 中格龍主科第文名識掌文衡, 賤龍主文章之士儒官訓敎. 이하 ③-⑧까지도 같은 책, p.315 원문을 참조함.

은 과거에 급제하여 조정에 나가서 이름을 날린다. 천격의 용은 문장이 훌륭한 선비로서 시골향교에서 가르치는 훈장이 나온다. 현대적인 해석으로는 장원필이 있는 곳에 수석 입학하는 신동의 후손이 배출된다. 그리고 대대로 공부 잘하는 후손이 나오는 집안이 된다.

〈그림 11〉 文筆

〈그림 12〉 彩鳳筆

③ 문필(文筆)

문필은 문성이 뾰족하고 수려하여 하늘을 향하여 용발하게 솟은 형상의 봉우리이다. 문필봉은 단정(端正)하고 청수(淸秀)하며 기이해야 한다. 기울거나 파쇄되거나 도망가는 것을 꺼린다. 대개 필봉은 멀리 있어야 하늘에 닿아 있는 듯하다. 상격의 용은 문장이 훌륭하여 과거에 급제하고 귀(貴)와 명성이 멀리 퍼진다. 중격의 용은 문장에 이름을 날리고 주(州), 군(郡)을 다스린다. 천격의 용은 몽사(蒙師)나 그림을 그리는 화공(畵工)이 된다.

④ 채봉필(彩鳳筆)

채봉필은 필봉이 하늘로 솟고 그 아래에 따르는 산이 있어서 마치 봉이 하늘로 날아가는 것 같은 형상이다. 서기가 있고 수려하며 단정하고 멀리 하늘 밖에 있어야 아름답다. 상격은 학문에서 문장이 세상에서 으뜸이고, 후학의 종사가 되며, 신동, 장원급제한다. 중격은 과거에 급제하고, 영화와 현달하다. 천격은 화공(畵工)으로 천하에 이름을 날린다.

〈그림 13〉 和尙筆

〈그림 14〉 罵天筆

⑤ 화상필(和尙筆)

화상필은 뾰족한 봉우리가 기울어져 마치 낙타의 등 같이 한쪽으로 치우쳐 있는 형상이다. 금형산과 화형산이 서로 싸우는 것은 천박한 것이다. 선교(仙橋)[19]가 보조하는 있는 곳에는 고승(高僧)이 출하는 것을 의심할 필요가 없다. 화상필의 상격의 용에는 총명하고 지혜가 있는 고승이 나와서 이름을 떨치고, 중격의 용이면 승려가 나오고, 천격의 용이면 빈천한 승려가 나온다. 현대적인 해석으로는 화상필이 있는 땅에서는 종교가 나오는 땅이다. 용의 귀천에 의하여 훌륭한 종교인이 배출되기도 하고, 빈천한 종교인이 구분된다.

⑥ 매천필(罵天筆)

매천필은 뾰족한 봉우리가 갈라져 두 갈래로 나간 산이고, 비록 모양이 수려할지라도 길하지 않다. 매천필은 필봉이 열려서 과거시험에 열 번 응시해도 아홉 번을 낙방한다는 것이다. 상격의 용은 도필(刀筆)로써 관직에 나갔으나 부정하다. 중격의 용은 머리는 수재인데 과거에 급제하지 못하고 화공(畵工)이나 송사(訟師)가 된다. 하격의 용은 시비소송이 많고, 입술이 토끼처럼 갈라지는 토결(兔缺)

19) 선교(仙橋)는 신선이 건너다니는 하늘의 다리를 의미한다.

의 병을 가진 사람이 나온다.[20]

〈그림 15〉 法師筆

〈그림 16〉 鬪訟筆

⑦ 법사필(法師筆)

법사필은 매천필과 같은 모양이지만 뾰족한 첨봉의 끝이 여러 갈래 갈라진 것이다. 만약 법사필봉에 삼태(三台)나 화개(華蓋)가 그 아래 있으면 법으로 인하여 관직을 얻는다. 상격의 용은 법사필이 응하여 구신몰귀(驅神沒鬼)의 은혜를 입는다. 중격의 용은 법사필을 사용하여 부자가 된다. 천격의 용은 법사가 되어 멀리 타향을 떠다니며 곤고(困苦)하다.

⑧ 투송필(鬪訟筆)

투송필은 붓 끝이 서로 대치하면서 상대방을 찌르는 형상이다. 투쟁하는 일에 응한다. 형제가 불화하여 쟁송하기를 좋아한다. 그래서 투쟁, 쟁송 등이 많다. 중격은 돈은 있으나 형제간 서로 불화하고 쟁투가 많다. 천격은 송사로 인하여 가세가 기울고 파산한다.[21]

(2) 목형산의 인물화(人物化)

목형산의 봉우리는 신동, 미녀, 장군, 귀인, 옥녀, 선인, 호승, 어옹 등의 인물이 된다. 그것은 산봉우리, 산의 지각, 산의 바르고 기우는 정도 등에 따라서 구분한다. 그리고 주변에 함께 있는 산봉

20) 徐善述・徐善繼 共著, 『地理人子須知』, 臺北: 武陵出版有限公司, 2000, pp.134-136.

21) 서선술・서선계 저, 김동규 역, 『地理人子須知』, 명문당, 1998, pp.768-771.

우리와 어울려서 인간의 생활상과 합당하게 조화를 이루는 소품처럼 이름을 부여한다. 예를 들면 미녀는 분통, 화장대 등이 있어야 하고, 선인은 신동을 갖추고 있다.

① 미녀와 신동

좌목산이 어리면서 아름답고 고우면 미녀(美女)이고, 약간 낮고 작은 것은 신동(神童)22)이 된다. 미녀봉의 주위에는 화장대(化粧臺)와 화장도구에 해당하는 산들을 갖추고 있어야 합당한 도구들이 있다. 또한, 신동과 문필봉이 있으면 그 앞에 책상에 해당하는 봉우리가 있어야 소년이 문장가가 되고, 과거에 합격하며, 결혼하면 현숙한 부인을 만나서 가문이 흥하게 융성한다. 만약, 천자의 시종이 나오면 금동(金童)과 옥녀(玉女)봉이 선궁에 모여 있고, 다시 그 주위에 봉황이 천자의 조서(詔書)를 물고 나타나면 즐거움이 무궁하다.23)

〈그림 17〉 美女 〈그림 18〉 玉女 〈그림 19〉 神童 〈그림 20〉 金童

〈그림21〉 將軍 〈그림 22〉 漁翁 〈그림 23〉 胡僧1 〈그림 24〉 胡僧2

22) 신동(神童)은 항상 귀인의 앞에 있어야 귀하다. 만약 귀인의 뒤에 서 있으면 귀인을 따르는 시종이 된다.

23) 심호 著, 허찬구 譯,『地學』, 육일문화사, 2001, pp.27-28.

② 호승(胡僧)과 어옹(漁翁)

목형산의 형상이 바르지 못하고 한 쪽으로 기울어진 것은 호승이나 어옹이라고 부른다.[24] 이러한 목성은 탁기(濁氣)가 있어서 산봉우리가 바르지 못하고 기울어진 경우이다.

호승은 목형산의 지각(枝脚)이 기울어진 형상이다. 어옹은 호승보다 기가 더 탁하여 남루하다. 그래서 산정(山頂)도 반듯함이 전혀 없고, 산면(山面)도 지저분한 형상을 갖는다.

③ 장군(將軍)과 노옹(老翁)

장군은 산의 앞면은 금성이고 그 아래쪽은 목성인 것이다. 노옹은 멀리서 바라보면 목형산 같이 보이나 산정에 올라보면 토형산처럼 평평하고 사람의 얼굴 같으면 글을 읽은 모습이다. 산이 작으면 신동이고 크면 노옹이다. 이것은 탁한 가운데 청수한 기운을 띠고 있어서 그 복록이 두텁고 소조산이나 조산이 된다.

III. 한국유가의 터 잡기 속 산수미학

한국유가의 터 잡기는 공자가 "인한 마을이 아름다우니, 가려서 인한 곳에 살지 않으면 어찌 지혜롭다고 하겠는가."[25]와 관련 있다고 하겠다. 한국의 유가들은 인한 곳을 찾아서 거처를 정하였다. 인한 곳이란 풍수적으로 좋은 곳을 의미한다. 이러한 한국유가의 기본적인 인식체계 속에 담겨 있는 사상은 지령인걸(地靈人傑)이다.

24) 호승(胡僧)은 목성이 수성(水星)을 띠거나 화성(火星)을 띠어서 바람에 나부끼는 형상이다. 그래서 신선(神仙)이나 고승(高僧)이 책상다리를 하고 앉은 모습을 닮아서 호승이라고 한다. 어옹(漁翁)은 목성이 탁한 형상이다. 어부, 나무꾼, 농부, 목부는 모두 목성이 탁한 형상이다. 대부분 낙산(樂山)으로 응하는 역할을 한다.

25) 『論語』, 「里人」: 子曰 里仁爲美 擇不處仁 焉得知.

목형산이 있는 마을은 문필이 뛰어난 인물이 거주하고 태어나는 곳이다. 이러한 사상 속에서 터 잡기를 한 것을 다음과 같은 한국유가의 종택, 음택, 서원 등에서 찾아볼 수 있다.

1. 종택의 산수미학과 목형산의 터 잡기

(1) 회재 이언적의 양동마을과 향단(香壇)

(가) 양동마을의 유래

양동(良洞)26)마을은 경주시 북쪽 설창산(163m)에 둘러싸여 있는 경주 손씨 대종가가 5백 년 동안 지속되는 유서 깊은 양반마을이다. 양동마을의 주산은 설창산이다. 한국 최대 규모의 대표적 조선시대 동성취락으로 수많은 조선시대의 상류주택을 포함하여 양반가옥과 초가 160호가 집중되어 있다. 양동마을은 경주 손씨와 여강이씨의 양가문에 의하여 형성되었다. 양동민속마을은 안계라는 시냇물을 경계로 동서로는 하촌과 상촌, 남북으로는 남촌과 북촌의 4

26) 양동마을은 고려에서 조선초기에 이르기까지는 오씨(吳氏). 아산 장씨(牙山 蔣氏)가 작은 마을을 이루었다고 전한다. 경북 지방 고문서집성(영남대 발간)에 의하면 여강 이씨(驪江 또는 驪州 李氏)인 이광호(李光浩)가 이 마을에 거주하였으며, 그의 손서(孫壻)가 된 풍덕 류씨(豊德 柳氏) 류복하(柳復河)가 처가에 들어와 살았다. 이어서 양민공(襄敏公) 손소공이 540여 년 전 류복하의 무남독녀와 결혼한 후 청송 안덕에서 처가인 양동으로 이주하여 처가의 재산을 상속받아 이곳에서 살게 되었다. 양동마을에는 조선시대 이광호의 재종증손(再從曾孫)이고 성종의 총애를 받던 성균관 생원 찬성공(贊成公) 이번(李蕃)이 손소의 7남매 중 장녀와 결혼하여 경북 영일(迎日)에서 양동마을로 옮겨왔다. 이들의 맏아들이자 동방5현의 한 분인 회재 이언적(晦齋 李彦迪) 선생이 배출되면서 손씨, 이씨 두 씨족에 의해 오늘과 같은 양동마을이 형성되었다. 양동민속마을이 외손마을이라 불리는 것은 조선초에 오씨와 장씨가 살았고, 그리고 풍덕 류씨가 처가에 와서 살았지만 후손이 절손되어 그의 외손인 손씨가 문중에서 제향을 받들고 있다. 그래서 양동마을은 외손이 출세하고 가계를 이어가는 마을이다.

개의 영역으로 나뉘어 있다. 양반가옥은 높은 지대에 있고, 하인들
의 주택들이 양반가옥을 에워싸고 낮은 지대에 위치한다.

향단(香壇)은 조선시대 성리학자 회재 이언적(李彦迪, 1491-1553)
이 경상감사로 있을 때, 모친의 병간호를 하도록 중종(中宗) 임금이
하사하여 지어준 보물 제412호이다. 경상북도 경주시 강동면 양동
리 135번지에 있다. 향단은 전체 99칸 건물이었다고 전하는데 불타
없어지고 현재는 50여 칸만 남아있다. 향단은 두 곳에 뜰을 두고 있
고 안채, 사랑채, 행랑채를 붙여서 '興'자 모양의 독특한 평면 형태이
다. 마을입구에는 안산인 성주산이 있다.

〈그림 25〉 양동마을의 안산, 성주산　　　〈그림 26〉 이언적의 집 향단의 안산

(나) 향단의 산수미학

양동마을의 안산인 성주산(106m)은 아름다운 목형산의 정체를
이루고 있다. 마을입구의 아름다운 목형산은 그 마을에 목성의 기
운이 서려 있다는 의미이다. 그래서 양동마을에는 문장이 뛰어난
인물이 태어났다. 손소와 손중돈, 이언적 등 석학들을 배출하였다.
특히 회재 이언적의 집 향단은 마을 입구에 위치하고 있다. 향단의
터 잡기와 건축에 있어서도 성주산(106m)을 앞마당까지 끌어당기
자 담장을 의도적으로 낮게 쌓아서 아름다운 문필봉의 기운이 항상
집안에 머물도록 하였다. 이것은 회재가 목형산의 기운이 집안가득

하게 넘치기를 바라는 심미의식이 있었음을 알 수 있다.

(2) 점필재 김종직의 종택

(가) 김종직 종택의 유래

점필재(佔畢齋) 김종직(金宗直, 1431-1492)[27]의 종택[28]은 경북 고령군 쌍림면 합가리 개실마을에 있다. 선산 김씨 문충공파(善山金氏文忠公派)의 종가인 점필재 종택은 안채는 1800년경에 건립하여 1878년에 중수하였고, 사랑채는 1812년에 지었으며 1992년 정침 기단과 담장을 보수하였다. 2004년에는 소장 문서와 유물을 보관하고 또한 밀양 예림서원에 보관중인 책판을 가져오기 위해 수장고를 신축하였다. 당시 고령에 세거하고 있던 처부 최필손과 박언임의 전민(田民)을 각기 분급받아서 재산을 마련하여 고령현 서면 하동방 하가야리로 오게 되었다. 이때 점필재 종택이 지어졌다. 종택은 1985년 10월 15일 경상북도 민속자료 제62호로 지정되었다. 안채, 사랑채, 중사랑채, 고방, 대문간, 사당 및 서책 등을 보관하는 서림

27) 김종직(金宗直)은 김숙자의 5남으로 세종13년(1431)에 태어났다. 김종직 가문은 아버지인 김숙자 이후로 계속 밀양에서 거주하고 있던 17세기 중반 5세손인 김수휘(金受徽) 대에 와서 고령에 정착하였다. 김숙자는 선산 김씨의 17세손이고, 형조판서, 증 영의정, 시문충공이다. 김종직은 벼슬이 홍문관 대제학에 이르렀다. 김종직의 문하에서는 동방성리학을 계승한 학문과 덕행이 만인의 사표로서 문장가가 많이 배출되었다. 김종직의 학통은 후에 김굉필(金宏弼), 정여창(鄭汝昌), 이언적(李彦迪) 등으로 이어졌다.

　김종직은 단종의 폐위와 변사를 슬퍼하고 세조의 불의를 풍자한 글 "조의제문"으로 무오사화를 당하였다. 문집으로 청구풍아, 대동문수, 여지승람이 전해지고 있다. 김종직은 성리학 보급에 큰 영향력을 끼쳤으며, 훈구파와 대응하여 영남 사림파들이 정계에 진출할 수 있도록 발판을 마련해 주었다.

28) 김종직의 종택은 무오사화로 몰락한 김종직 가문(善山金氏)이 경남 밀양, 합천 야로, 고령 용담으로 이거하여 살면서 임진왜란을 당하였고, 1651년(효종 2년) 김종직의 5대손 남계공 김수휘가 개실마을에 자리잡아서 350여 년을 한 가문의 집성촌을 이루며 살아오고 있다.

각 등으로 구성되어 있다. 전체적으로 튼 'ㅁ'자형을 이루고 있으며 뒤편에는 사당이 있다. 건물은 남동향이며 토석 담장이 건물을 감싸고 있다. 정침은 정면 8칸, 측면 1칸의 맞배지붕으로 뒤쪽에 툇간을 두었다. 서쪽에서부터 2칸씩 부엌, 방, 대청, 건넌방이 있으며 전면 좌측에 중사랑채와 우측으로 고방채가 있다. 사랑채는 'ㅡ'자형으로 동쪽 편에 2칸의 마루를 두고 왼쪽에 방이 있다. 중사랑은 정면 5칸, 측면 2칸의 맞배지붕이며 고방채는 정면 4칸, 측면 1칸의 우진각지붕이다.

김종직은 성종 때 중추부지사(中樞府知事)에까지 이르렀으며, 문장과 경술(經術)에 뛰어나 이른바 영남학파의 종조(宗祖)가 되었고, 문하생으로는 정여창(鄭汝昌), 김굉필(金宏弼), 김일손(金馹孫), 유호인(兪好仁), 남효온(南孝溫) 등이 있다. 그는 성종의 특별한 총애를 받아 자기의 문인들을 관직에 많이 등용시켜서 훈구파(勳舊派)와의 반목과 대립이 심하였다. 그가 죽은 후인 1498년(연산군 4년) 생전에 지은 조의제문(弔義帝文)29)을 제자인 사관(史官) 김일손이 사초(史草)에 적어 넣은 것이 발단이 되어 무오사화(戊午士禍)가 일어났다.

점필재 김종직의 생가는 밀양시 부북면 제대리에 있는 추원재(追遠齋)로 김종직이 태어나고 별세한 집이다. 김종직은 아버지로부터 학문을 배웠는데, 아버지 김숙자는 고려말, 조선초 고향에서 후진 양성에 힘썼던 길재(吉再)의 제자였으므로 김종직은 길재와 정몽

29) 김종직의 조의제문이 항우가 초(楚)나라 회왕(懷王: 義帝)을 죽인 것을 빗대어 세조가 단종으로부터 왕위를 빼앗은 것을 비난하였다는 것이 표면적인 이유였으나, 실제로는 종래의 집권세력인 유자광(柳子光), 정문형(鄭文炯), 이극돈(李克墩) 등 훈구파가 성종 때부터 자신들의 정치를 비판해 왔던 김종직 문하의 사림파를 견제하기 위하여 내세운 명분에 지나지 않았다. 이로 인해 이미 죽은 김종직은 부관참시(剖棺斬屍)를 당하였고, 그의 문집은 모두 소각되었으며, 김일손, 권오복(權五福) 등 많은 제자들도 함께 죽음을 당하였다.

주(鄭夢周)의 학통을 계승하였다. 조선시대 사림파 유학자들에겐 정신적 고향과 같은 곳이다. 김종직은 외가에서 태어나서 성장하였다. 아버지 김숙자의 고향은 경북 선산인데 김종직이 이곳 밀양에서 출생한 것은 어머니가 밀양 박씨였기 때문이다. 추원재는 여러 차례의 전란과 오랜 풍상으로 낡고 허물어진 집을 사림파 후손들이 1810년 중건하여 추원재라 이름하여 오늘에 이르고 있다. 생가 뒤로 난 오솔길을 따라서 100m 정도 올라가면 김종직의 묘소가 있다.

(나) 김종직 종택의 산수미학

점필재 종택에서 바라본 합가리 개실마을 안산인 접무봉(蝶舞峰)30)의 모습이다. 그 이름처럼 마치 나비가 춤을 추는 듯한 형상처럼 보이기도 한다.

점필재 김종직의 종택의 주산은 매촌리(梅村里)이다. 그리고 종택은 개실(開實)마을이라고 부른다. 종택의 앞에는 접무봉(蝶舞峰)이라고 부르는 안산이 있다. 이것은 선현들이 지리에서 형국을 표현하는 요소를 곳곳이 지명으로 합당하게 담겨 놓은 이치가 숨어 있다. 매촌리(梅村里)는 매화나무 가지를 의미한다. 개실(開實)마을의 개실의 의미는 열매가 결실을 맺는 지명이다.

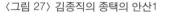

〈그림 27〉 김종직의 종택의 안산1

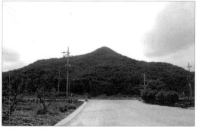

〈그림 28〉 김종직의 종택의 안산2

30) 접무봉(蝶舞峰)은 산두(山頭)가 금·수성이 합쳐진 형상이다. 마치 나비가 꽃을 향해 날아 들어오는 형상을 취한 것으로써 좋은 산이다.

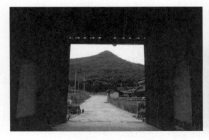

〈그림 29〉 김종직의 종택의 안산3　　　〈그림 30〉 김종직의 종택의 안산4

접무봉은 나비가 춤을 추고 있다는 봉우리이다. 개실마을의 접무봉은 아름다운 목형산이 수성과 함께한다. 주산이 금형산이면 주변 소품에는 죽실을 붙이고 접무봉은 봉황이 춤을 추는 비봉산(飛鳳山)으로 변경되었을 것이다. 형국은 소품들에 의하여 지명과 봉우리의 이름을 달리 붙인다. 개실마을의 접무봉은 한 마리의 나비가 매화나무 가지로 날아와서 꽃가루를 옮기니 열매가 맺는다는 의미이다. 즉, 자손과 가문이 번창하는 땅이다. 유가들이 산수의 특징을 잡아서 주변에 이름을 짓고 집을 지어서 그 아름다움을 담았다.

2. 음택[31)의 산수미학과 목형산의 터 잡기

(1) 진주인 강맹경 묘
(가) 강맹경의 소개

강맹경(姜孟卿, 1416-1461)은 조선 초기의 문신으로 자는 자장(子章), 본관은 진주이고, 시호는 문경(文景)이다. 강맹경의 묘는 경기도 기념물 제154호로 경기도 양평군 옥천면 신복리 산 301번지에 있다. 신도비의 비문은 신숙주가 짓고 강희안(姜希顔)[32)이 글씨와

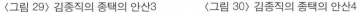

31) 음택(陰宅)은 양택(陽宅)의 반대말로서 사람이 죽어서 땅속에 묻히는 땅을 말한다. 즉, 묘소를 의미한다.
32) 강희안(姜希顔, 1417-1464)의 자는 경우(景遇), 호는 인재(仁齋)이다. 시

전액을 써서 세조 8년(1462)에 건립되었다. 강맹경은 지창령현사(知昌寧縣事) 강우덕(姜友德)의 아들로 세종 11년(1429) 문과에 급제하여 사인(舍人), 지승문원사(知承文院事), 이조정랑, 사헌부 집의(司憲府執義) 등을 지냈다. 강맹경은 세종 때부터 세조시대까지 활동하였고, 담론에 능하고 학문이 깊어서 황희(黃喜) 정승으로부터 촉망받았다. 강맹경은 진주 강씨로 세종 10년(1429) 문과에 급제한 후 여러 관직을 거쳤다. 단종 1년(1453) 수양대군이 사육신 등을 제거하고 실권을 장악하는 계유정난 때 이조참판으로 수양대군을 도왔고, 문종 1년(1451)에는 우부승지에 임명되고, 이듬해 도승지가 되었다. 단종 때에는 이조참판과 한성판윤 등을 역임하였다. 강맹경은 1445년에는 계유정난 때 수양대군을 도운 공으로 좌익공신 2등에 오르고 진산부원군(晉山府院君)에 봉해졌으며 나중에는 영의정까지 올랐다. 세조 2년(1456) 좌찬성을 거쳐 이듬해 우의정에 오르고, 하등극사(賀登極使)가 되어 명나라에 다녀왔다. 세조 4년(1458)에 좌의정을 거쳐 이듬해 영의정에 승진되었다.

(나) 강맹경 묘소의 산수미학

강맹경 묘역의 주산(主山)은 아름다운 목형산의 정체이다. 강맹

(著)의 증손으로, 할아버지는 동북면순무사(東北面巡撫使) 회백(淮伯), 아버지는 지돈녕부사(知敦寧府事) 석덕(碩德), 어머니는 영의정 심온(沈溫)의 딸이다. 동생은 좌찬성 희맹(希孟)이며, 이모부는 세종이다. 강희안은 문과에 급제하여 직제학, 인수부사(仁壽府事) 등을 역임했다. 그는 시와 글씨, 그림에 모두 뛰어나 '삼절(三絶)'이라 칭송을 받았으나 유작이 적다. 『한일관수도』, 『도교도(渡橋圖)』(모두 서울 국립중앙박물관 소장) 등은 소품이기는 하나 남송 원체화(院體畫)를 닮은 화풍을 보인다. 특히 전서(篆書)·예서(隸書)와 팔분(八分)에도 독보적인 경지를 이루었다. 1454년(단종 2년) 산천 형세를 잘 아는 예조참판 정척(鄭陟), 지도에 밝은 직전(直殿) 양성지(梁誠之)와 함께 수양대군이 주도한 8도 및 서울의 지도 제작에 참여했다. [참고, 네이버, 지식백과]

경의 묘는 아름다운 목형산의 주산에서 내려와 혈장(穴場)이 구성된
땅에 조성되어 있다. 강맹경의 주산의 건너편에는 멀리서 뾰족한
필봉(筆峰)이 있다. 그 필봉은 끝이 뾰족한 유명산(862m)이며 조산
(朝山)33)으로 조응한다. 강맹경의 안산은 가장 아름다운 힘 있는 문
필봉의 안산이 대응하고 아름다운 땅이고, 대대로 문장이 훌륭하고
문관이면서 무관을 겸하는 후손이 태어나는 복된 땅이다. 강맹경은
강회백(姜淮伯, 1357-1402)34)의 손자이다. 강회백의 손자로 이름을
날린 인물들은 여러 명이다. 시·서화에 능했던 황해도 관찰사 강
희안, 영의정 강맹경, 좌찬성 강희맹, 함안군수 강숙경이다. 강회백
의 음택은 강원도 연천군 왕징면 민통선 내에 있는데 무학대사가 잡
았다고 전한다. 강회백 묘소는 대한민국에서 가장 아름다운 돌혈이

〈그림 31〉 강맹경 묘의 주산 〈그림 32〉 강맹경 묘의 안산 조산

33) 조산(朝山)은 안산(案山) 넘어서 특립(特立)하여 주인에게 조응하는 존귀한
봉우리이다.

34) 강회백(姜淮伯) 1357(공민왕 6)~1402(태종 2). 고려말과 조선초의 문신이
고, 본관은 진주, 자는 백보(伯父), 호는 통정(通亭)이며, 문하찬성사(門下贊
成事) 시(蓍)의 아들이다. 1376년(우왕 2) 문과에 급제, 성균제주가 되었으
며, 밀직사의 제학·부사·첨서사사(簽書司事)를 역임하였다. 1385년에는
밀직부사로서 사신이 되어 명나라에 다녀왔다. 1388년 창왕이 즉위하자 다
시 밀직사로 부사 이방우(李芳雨)와 함께 명나라에 다녀왔다. [네이버, 민족
문화대백과]

다. 진주 강씨 가문은 대대로 산수가 아름다운 명혈을 구산(求山)하
였다.

(2) 지보리 동래 정씨 정사 묘소의 주산, 옥녀봉

(가) 동래인 정사의 소개

정사(鄭賜, 1400-1453)[35]는 동래 정씨 13세손으로 정종 2년에서
단종 1년 때의 인물이다. 풍양면 청곡리 별실(別室) 마을 출신이다.
1420년(세종 2)에 생원이 되고, 같은 해에 식년 문과에 병과로 급제
하여 예문관 검열에 기용되었다. 그 후 이조 좌랑, 형조와 예조의 정
랑, 홍문관 수찬, 사헌부 감찰, 사간원 정언, 의정부의 검상과 사인,
사헌부 집의 등을 역임했다. 정사의 묘소는 경북 예천군 지보면 지
보리 122번지에 있다.

정사(鄭賜)의 아버지는 정귀령(鄭龜齡)이고, 어머니는 박문로(朴
文老)의 딸이다. 본관은 동래 정씨 13세로 귀령(龜齡)의 셋째 아들이
다. 정사는 아들 5명을 두었다. 그 중 셋째 아들 정난종의 후손에서

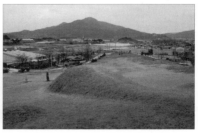

〈그림 33〉 정사 묘의 주산, 옥녀봉　　　〈그림 34〉 정사 묘의 안산, 봉황산

35) 정사는 1420년(세종2년) 사마시에 합격한 뒤 식년문과에 병과로 급제하고,
　　감찰·정언·검열을 역임하고 이조·예조·형조의 낭관을 지냈다. 1448년
　　예문관 직제학으로 있으면서 경상도로 가서 일본으로부터 오는 단목(丹
　　木)·동·철 등을 수령하였다. 경상도 용궁의 완담향사(浣潭鄉祠)에 정광필
　　(鄭光弼) 등과 함께 봉안되었다.

13명의 정승이 배출되었다. 정사(鄭賜)의 묘를 쓰고 난 이후에 손자 정광필 등 정승이 13명이나 배출되었다. 정난종(鄭蘭宗)은 호조판서, 우찬성을 역임했다. 그의 아들 정광필(鄭光弼)은 성종 때 영의정이 되었다. 그 외에 대제학 2명, 호당 6명, 공신 4명, 판서 20여 명과 문과급제 198명의 후손을 배출하였다.

(나) 정사 묘소 터의 산수미학

정사의 묘소는 주산이 목형산이다. 그것은 옥녀로 인물화한다. 안산은 봉황산인데 장대한 남자로 의인화된다. 정사의 묘소가 있는 혈장의 지각(枝脚), 즉 다리는 양쪽으로 벌리고 있는 모습이다. 중간에는 목초가 많이 있는데 물이 있어서 질척거린다.

이와 같은 주산, 안산 그리 주변의 소품을 전체적으로 종합하면 목형산인 옥녀(玉女)가 옆으로 비스듬히 누워서 안산이 되는 남선(男仙)을 흠모하고 있는 모습이다. 그래서 옥녀망선형(玉女望仙形) 또는 옥녀측와형(玉女側臥形)의 형국이름을 붙인다. 즉, 주산의 꽃다운 젊은 옥녀(玉女)가 안산의 건장한 남선(男仙)을 보고서 흠모하는 모습이 지명 속에 내재되어 있다. 젊은 청춘 남녀가 만나니 그 정열이 넘치는 땅이다. 그래서 그 후손이 번창하고 명가를 이루었는데, 조선의 8대 명당으로 평가한다.

3. 서원의 산수미학과 목형산의 터 잡기

(1) 옥산서원(玉山書院)
(가) 옥산서원의 유래

조선시대 성리학자인 회재(晦齋) 이언적(李彦迪) 선생을 제향하는 옥산서원[36]이다. 회재 이언적이 벼슬을 그만두고 42세가 되던

36) 옥산서원에서 서향의 정문인 역락문(亦樂門)을 들어서면 무변루(無邊樓)라는 누각이 있다. 유생들의 휴식공간인 무변루는 '끝이 없는 누각'이라는 뜻을 지녔다. 편액은 한석봉이 쓴 것이다. 이어서 계단을 오르면 마당이 있다. 정

1542년에 낙향하여 독락당(獨樂堂)에 약 6년간 살았던 사랑채이다. 독락이란 홀로 즐긴다는 뜻이나 벼슬을 그만두고 경관 좋은 곳에서 자연을 벗삼아 학문에 몰입하여 정진함 자체가 즐겁다는 학자의 면모를 엿볼 수 있다. 옥산서원은 선생이 가고 20여년이 지난 선조 5년(1572) 후손들에 의하여 안강읍 옥산리에 설립된 사적 제154호이다. 명필 한석봉은 옥산서원, 구인당 편액글씨를 썼다. 옥산서원(玉山書院) 태극문(太極門) 안에는 선조 임금이 쓴 글씨와 편지, 회재선생(晦齋先生)의 글씨, 퇴계선생(退溪先生)의 글씨, 「삼국사기(三國史記)」 완전 1질이 보관되어 있어서 학술연구(學術硏究)에 좋은 자료(資料)가 되고 있다.

| 〈그림 35〉 경주 안강마을 - 옥산서원 | 〈그림 36〉 옥산서원 역락문 뒤 주산 |

면에는 구인당(求仁堂)이란 당호의 강당이 있다. 구인당은 회재 이언적이 쓴 '구인록'에서 이름을 따왔고, 현판은 한석봉의 글이다. 좌우에는 원생들의 기숙사격인 민구재(敏求齋), 암수재(闇修齋)의 동ㆍ서재실이 있다. 구인당(求仁堂)은 서원에서 가장 중심이 되는 건물이고 마루 양쪽에는 양진재(兩進齋)와 해립재(偕立齋)가 있어서 교수와 유생들이 머물던 곳이다. 강당 앞 마당엔 동재와 서재가 마주보고 있다. 강당을 옆으로 돌아서서 뒤로 가면 이언적의 위패가 모셔져 있는 체인묘(體仁廟)라는 사당이 나타나는데, 사당의 주변에는 장판각(藏板閣)ㆍ전사청(典祀廳)ㆍ신도비(神道碑) 등이 있다. 양식은 전면에 강학처(講學處)를 두고 후면에 사당을 배치한 전형적인 서원 건축구조로 되어 있는데, 중심축을 따라서 문루ㆍ강당ㆍ사당이 질서 있게 배치되어 소박하면서도 간결하다.

(나) 옥산서원의 산수미학적 특징

옥산서원의 편액이 보이는 뒷산은 목형산(木形山)이다. 그것은 서원의 주산(主山)이다. 회재는 목형산의 기운이 있는 이곳에 홀로 독락당을 짓고 한 동안 살았다. 그리고 회재는 독락당 주변의 아름다운 산과 바위들에 손수 이름을 지어서 사산오대(四山五臺)라 하였다. 회재는 동쪽에 화개산, 서쪽에 자옥산, 남쪽에 무학산, 북쪽에 도덕산이라고 이름하였다. 사산(四山)은 풍수에서 사신사이다. 옥산서원 앞 자계천 주변의 펀펀하고 큰 바위들은 세심대(洗心臺), 독락당 계정 아래의 관어대(觀漁臺), 관어대 맞은편 영귀대(詠歸臺), 독락당 북쪽에 탁영대(擢纓臺)와 징심대(澄心臺)를 오대(五臺)라고 하였다.

(2) 필암서원(筆巖書院)

(가) 필암서원의 유래

필암서원[37]은 문정공(文正公) 하서 김인후(河西 金人厚) 선생을 주벽(主壁)으로 모시고 제자 양자징(梁子徵, 1523~1594)을 종향(從享)한 호남의 대표적인 서원이다. 양자징은 담양 소쇄원(瀟灑園)을 창건한 양산보(梁山甫)의 아들이며 김인후의 문인이자 사위다. 필암서원은 1590년(선조 23)에 하서 김인후를 추모하기 위해서 황룡강변 산리에 세워졌다. 1597년 정유재란으로 불타 없어졌으나 1624년(인조 24)에 다시 지었다. 효종은 1659년(효종 10) 필암서원이라고 쓴 현판을 직접 내려 주셨다. 그래서 1672년에 지금의 전남 장성군 황룡면 필암리 377번지에 옮겨졌다.

김인후의 자는 후지(厚之), 호는 하서(河西), 담재(湛齋), 시호는

37) 조선시대 말기인 1871년(고종 8년) 조선의 마지막 권력자 흥선대원군은 온갖 병폐로 신음하던 나라를 쇄신하기 위해 난립하던 양반의 본거지 서원을 정리하는 서원철폐령(書院撤廢令)을 내렸다. 그 결과 600여 개가 넘던 서원 중 불법을 횡행하던 서원과 비사액서원 등은 모두 정리되고 전국에 47곳만 남았다. 바로 그 중 한 곳이 바로 장성 필암서원(사적 제242호)이다.

문정(文靖), 본관은 울산으로 장성에서 태어났다. 1531년 사마시에 합격하고 성균관에 입학해 이황(李滉)과 교우관계를 맺고 함께 수학한 김인후 선생은 1540년 별시 문과에 급제, 권지승문원부정자에 임용되었으며 이듬해 홍문관 저작이 되었다. 1534년 홍문관박사 겸 세자시강원설서·홍문관부수찬이 된 선생은 세자를 가르쳤다. 자신이 가르쳤던 인종이 죽고 을사사화가 일어나자 관직을 그만두고 고향으로 내려와 후진양성과 성리학 연구에 전념하고 더 이상 관직에 나가지 않았다. 그 후 옥과 현감으로 내려가 중앙에서의 출세보다 성리학의 근본이기도 한 효를 실천한 진정한 선비였다.

(나) 필암서원의 산수미학적 특징

하서 김인후를 배향한 필암서원의 이름은 근처의 필암(筆巖)으로부터 유래한다. 필암은 옆면이 마치 붓을 세워 놓은 것과 같은 모양이다. 음양이 융결되어 산수가 되고 각각의 형상을 빌어서 만물의 모양을 이루는데, 단단한 모양은 바위를 통하여 나타나고 부드러운 모양은 물을 통해서 나타난다.[38] 필암이 위치한 곳은 풍수적으로 수구(水口)에 해당하는 물이 빠져 나가는 곳에 서 있다. 수구에 있는 산이나 암반은 풍수적으로 그 안에 있는 기운이 드러난다. 수구의 산의 모습이 종이나 솥을 엎어 놓은 것 같으면 부자가 나오고, 붓 모양과 같이 목형산이 있으면 귀한 인물이 나오고, 용감한 모습이면 장군이 나온다.[39] 그래서, 수구에 필봉이 있으면 문필기운에 문장가가 나오는 땅이다. 장성의 필암은 바위로 된 붓이다. 바위의 강렬한 필력이 훌륭한 귀인이 거하는 땅을 의미하고, 그 땅에서 하서 김인후가 배출되어 남도유학을 이끌어 나갔다.

38) 楊筠松, 『疑龍經』「穴形屬性象」, 陰陽融結爲山水, 品物流形隨寓生.

39) 楊筠松, 『疑龍經』「斷制粹言」, 凡入鄕村尋水口, 兩岸有山皆內向, …山形出富是富人, 山形出貴是貴相, 武勇之形出將軍, 平小之形一代旺.

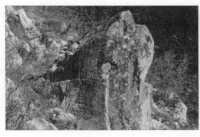
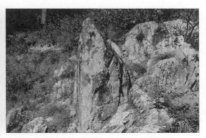

〈그림 37〉 바위에 음각한 '필암' 글씨　　〈그림 38〉 필암바위의 옆면 붓 모양

4. 정　리

이상에서와 같이 한국유가 속의 터 잡기에 내재된 산수미학적 특징을 종택, 음택, 서원들을 정리하면 다음과 같다.

(1) 종택 터의 산수미학적 특징

한국유가의 종택 속에 산수미학을 정리하면 종택은 문화의 상징인 아름다운 목형산의 기운이 대문을 통하여 가득 들어오도록 안산으로 향하여 배치하였다.

① 회재 이언적의 향단과 양동마을은 목형산의 성주산이 마을의 입구에 자리하고 있다. 온 마을에 목성의 기운이 서려 있다는 의미이다. 목형산의 좌우가 대칭이고 아름다운 모습을 하고 있다. 이러한 목형산이 후손들의 문필과 학문에 힘쓸 수 있는 기운을 공급해 준다는 생각을 할 때는 그 의미가 더욱 아름답다. 회재는 이러한 목형산의 기운을 집안 뜰에 가득 담아 놓으려고 담장을 낮게 설계하였다. 그래서 목형산의 기운이 집안에 가득 들어와서 문필의 기운이 왕성하기를 기대하였다. 양동마을의 목형산은 오행의 기운이 정미한 아름다운 귀인(貴人)을 상징한다. 즉, 안산의 귀인이 향단을 보살펴 주는 형국이다.

② 점필재 김종직의 종택은 개실마을에 위치한다. 집 앞에는 목성의 기운이 날아오는 것 같은 모습의 접무봉(蝶舞峰)이 있다. 접

무봉은 나비가 나는 형상이다. 종택은 집 앞의 접무봉(蝶舞峰)이 대문에 가득차게 들어오도록 배치하였다. 그래서 아름다운 문필의 기운이 집안으로 들어와서 문화를 꽃피우기를 바라는 심미의식이 들어 있다. 점필재의 종택은 뒷산지명이 매화리(梅花里)이다. 즉 매화나무 가지를 의미한다. 점필재의 종택은 매화나무 가지에 한 마리 나비가 날아 들어와서 꽃가루를 수정하여 열매가 맺도록 하는 매화호접형(梅花胡蝶形) 형국의 아름다운 산수미학적 의미가 담겨 있는 좋은 터에 위치하고 있다.

(2) 음택 터의 산수미학적 특징

한국유가의 음택 속에 산수미학을 정리하면 음택의 주산이 목형산을 있는 곳을 선택하여 묘터를 선정하였다.

① 진주 강맹경의 음택은 목형산의 주산에 문필봉의 안산이 향하는 대명당에 자리하고 있다. 주산이 문필봉이므로 마치 대대로 문장이 훌륭한 인물이 배출되는데 안산의 강력한 필봉은 그 힘을 더욱더 배가시킨다. 주산은 부모와 같다. 부모가 문필의 기운이 왕성한데 더하여 안산이 그러하니 문관이면서 무관인 사람들이 나오는 집안이다. 주산과 안산이 목형산의 정체이다. 좌우가 대칭이며 청수한 목형산의 아름다움을 간직한 땅이다.

이 집안은 대대로 대명당을 구산하여 음택을 용사한 집안이다. 강맹경의 조부인 강회백의 돌혈 명당은 또한 대한민국에서 가장 으뜸인 돌혈의 대명당으로 평가된다. 그것은 경기도 연천에 있는데, 용이란 이런 것이 용이라는 확실한 현실적 모양을 보여주는 곳이다.

② 동래 정씨 정사(鄭賜)의 음택은 옥녀망선형 또는 옥녀측와형이다. 주산은 목형산으로 되어 있고 옥녀봉이라는 불린다. 주산인 옥녀봉은 좌우가 대칭이면서 아름답다. 안산은 힘이 좋은 장정의 모습처럼 어깨 근육이 울퉁불퉁하듯이 봉우리가 우람하다. 이러한 옥녀의 다리부분인 지각(枝脚)이 벌어진 것 또한 산수미학에서 그

아름다움을 감상할 수 있는 땅이다. 그곳의 지명은 젊은 남녀가 흠모하는 곳이라는 의미와 관련하는 지보이다. 지명을 거꾸로 하여 그곳 땅의 의미를 심어 놓은 것이다.

정사의 묘소는 대한민국의 8대 명당이라고 불린다. 조선시대 후손들이 과거에 합격하여 출사를 많이 하게 하였다. 정사는 아들을 5명 두었다. 그 중의 셋째 아들인 정난종의 후손에서는 13명의 정승이 배출되었다. 정사의 묘를 쓰고 난 이후에 손자 정광필 등 많은 정승이 나온 것은 땅의 발응과 연관한다. 정난종(鄭蘭宗)은 호조판서, 우찬성을 역임했다. 그의 아들 정광필(鄭光弼)은 성종 때의 영의정을 지냈다. 그 외에 대제학 2명, 호당 6명, 공신 4명, 판서 20여 명과 문과급제 198명을 배출하였다. 이것은 정사 묘소의 산천자연의 기운이 전달되어 후손이 번창하고 명문가로 지령인걸의 표본을 이룬 아름다운 땅이다.

(3) 서원 터의 산수미학적 특징

한국유가의 서원 터 속에 산수미학은 목형산을 주산으로 하고 있으며 주변에 시내가 흐르는 곳을 선정하였다.

① 회재 이언적을 배향한 경주 옥산서원의 건물 곳곳에는 당대 내로라고 하는 서예가들의 글씨가 있다. 현판은 추사 김정희, 무변루 현판은 석봉 한호, 서원내의 비각 안에 쓴 현판은 아계 이산해의 글씨이다. 옥산서원은 회재가 독락당을 짓고 홀로 있던 곳에 후손들이 설립한 것이다. 그래서 옥산서원의 터는 회재가 직접 지은 독락당에서 그 시대를 풍미하던 유학자들이 들려서 자연을 느끼면서 학문을 논하였던 유서 깊은 곳이다.

옥산서원의 뒷산은 목형산(木形山)이다. 회재는 그곳에 독락당(獨樂堂)을 지었다. 그래서 서원의 주산(主山)은 목형산이 된다. 회재는 목형산의 기운이 있는 이곳에 홀로 독락당을 짓고 한동안 살았다. 그리고 회재는 독락당 주변의 아름다운 산과 바위들에 손수 이

름을 지어서 사산오대(四山五臺)라 하였다. 사산(四山)은 지리에서 말하는 사신사이다. 이곳은 또한 계곡물이 많이 흘러 내려오는 것은 서원의 안으로 돌려서 산수가 함께 어울리도록 설계하였다. 즉, 목성의 기운이 서려있는 땅에 서원을 지었다.

② 하서 김인후를 배향한 필암서원은 근처의 필암(筆巖)으로부터 이름이 유래한다. 필암은 옆면이 마치 붓을 세워 놓은 것과 같은 모양이다. 필암이 위치한 곳은 풍수적으로 수구(水口)에 해당하는 물이 빠져 나가는 곳에 서 있다. 수구에 있는 산이나 암반은 풍수적으로 그 안에 있는 기운이 남아서 드러나는 것을 의미한다. 돌로 된 형상은 그 힘이 산봉우리에 비유된다. 필암은 바위로 된 붓의 모양이다. 이것은 필암이 비록 작은 바위 덩어리지만 큰 산봉우리가 있는 것과 마찬가지의 힘을 가지고 있다. 바위의 강렬한 필력의 기운이 넘쳐서 훌륭한 유학자가 거하는 땅을 의미한다. 그것은 하서 김인후라는 대학자가 배출되어 문묘에 배향되고 남도의 유학을 이끌어 나가는 산의 기운이 나타난 것이다.

Ⅳ. 나가는 말

조선시대 한국유가는 과거(科擧)에 등과하여 조정에 출사하고 나라를 다스리는 것을 최고의 덕목으로 여겼다. 그래서 한국유가의 종택과 서원에서는 수려한 산을 주산 또는 안산으로 삼은 곳이 많다. 오행산이 확연히 드러나 있는 곳에는 기(氣)가 순수하여서 산수가 아름답다. 공자는 "인한 마을이 아름다우니, 가려서 인한 곳에 살지 않으면 어찌 지혜롭다고 하겠는가."라고 사는 곳의 중요성을 말하였다. 인(仁)한 곳이란 풍수적으로 합당하고 산수가 아름다운 좋은 땅을 의미한다. 산수가 미학적으로 아름다운 곳이다. 오행산이 우뚝 솟아 있는 좌우가 대칭이고 단정한 산이 있는 곳이다. 그런 곳

에서는 인자(仁者)들이 살기가 평온하고 후손이 번창한다.

그 중에서도 유가들은 목형산이 있는 곳을 선택하여 산수가 아름다운 땅에 종택, 음택, 서원을 조성하였다. 이것은 목형산이 문화(文華)를 상징하고, 아름답고 청수하면 문성(文星)이 되기 때문이다. 목형산이 있는 마을은 문장과 문필이 뛰어난 인물이 태어나고 살아간다. 목형산이 있는 마을에서는 문화를 꽃피우고 훌륭한 인재가 나와서 동량이 되고 명가를 이룬다. 산수가 아름다운 것도 아름답지만, 사람들이 아름다운 것은 더욱 아름다운 것이다. 한국유가의 기본적인 인식체계 속에는 지령(地靈)이 인걸(人傑)이라고 하는 심미의식이 담겨 있어서 사는 곳을 정함에 산수가 아름다운 곳을 택하였다. 이것은 자손이 번창하고 명가로써 영원을 기원하는 지령인걸의 심미의식이 내재되어 있었기 때문이다.

참고문헌

〈고문서〉

『論語』

『大學中庸』

『靑烏經』

『錦囊經』

『人子須知』

『琢玉斧』

『玉髓眞經』

『雪心賦』

『地學』

『地理天機會元』

『地理人子須知』, 徐善述・徐善繼 共著, 臺北: 武陵出版有限公司, 2000.

沈鎬 著, 『地學』, 臺北: 武陵出版有限公司, 2000.

〈국내서적〉

서선술・서선계 저, 김동규 역, 『地理人子須知』, 명문당, 1998.

심호 著, 허찬구 譯, 『지학』, 육일문화사, 2001.

이중환, 이익성 譯 『택리지』, 을유문화사, 1993.

〈연구논문〉

김규철, 「대가야 도읍지 고령읍에 대한 풍수지리적 고찰」, 영남대 석사논문, 2012.

김성배, 「양동마을의 풍수적 관계성 연구」, 동국대학교 석사논문, 2012.

김정우, 「양동마을구성에 있어 매개공간으로서의 길에 관한 연구」, 중앙대 석사논문, 2007.

민병삼, 「주자의 풍수지리 생명사상 연구」, 성균관대학교 박사학위논문, 2008.

반오석, 「영남학파 서원의 풍수입지에 관한 연구: 퇴계와 남명의 풍수적 사

유중심으로」, 동의대 박사학위논문, 2011.

박상구, 「조선시대 서원건축 터잡기 및 건물배치의 풍수지리적 해석」, 영
　　남대학교 석사논문, 2007.

백재권, 「순창군 장수마을의 풍수입지 연구」, 대구한의대학교 석사논문,
　　2009.

오정국, 「경주 서악서원에 대한 풍수지리적 연구」, 대구가톨릭대학교, 석
　　사논문, 2008.

이승희, 「전통조경공간에 나타나는 미의식에 관한 연구: 서원공간을 중심
　　으로」, 석사논문, 2005.

이훈석, 「음택풍수의 이론과 실제에 관한 연구: 광주 이씨 시조묘를 중심으
　　로」, 대구한의대 석사논문, 2008.

최세창, 「풍수, 길흉감응론의 철학적 배경」, 경희대학교 박사학위논문,
　　2011.

황치연, 「파주지역 향교와 서원에 대한 풍수지리적 입지분석」, 한성대학교
　　석사논문, 2007.

〈인터넷 검색〉

민족문화대백과사전 http://encykorea.aks.ac.kr/Contents/Index?contents_id
　　=E0001132

두산백과사전 http://terms.naver.com/doopedia

네이버 http://kin.naver.com/index.nhn

Ⅰ. 교방(敎坊) 춤의 꽃 검무(劍舞)

사람은 누구나 한두 번쯤 어떤 대상에 마음을 빼앗기곤 한다.
싸이가 뮤직비디오 '강남 스타일'에서 보여준 노래와 춤도 한동안
나라 안팎에서 사람들의 마음을 사로잡았다.

유교 경전 가운데 하나인 『예기(禮記)』의 「악기」편에 이런 대
목이 있다. "대저 음(音)이라는 것은 사람 마음의 움직임에 따라 생
기는 것이다. 사람의 마음이 움직이는 것은 외물(外物)에 접촉하여
마음으로 하여금 그렇게 움직이게 만드는 것이다. 그런 까닭에 소
리[聲]가 되어 나타난다. 소리가 상응하여 변화가 일어나면 곡조가
되는데 이를 음(音)이라 한다. 음(音)을 조화롭게 연주하고 그에 맞
추어 춤추는 것, 이것을 악(樂)이라 한다."[1] 노래와 춤이 우리의 마
음과 밀접한 연관이 있음을 보여준다.

1) "凡音之起 由人心生也 人心之動 物使之然也 感於物而動 故形於聲 聲相應
故 生變 變成 謂之音 比音而樂之及干戚羽旄 謂之樂"(『예기(禮記)』「악기
(樂記)」第19 〈악본(樂本)〉).

조선 시대에는 각 지역의 관찰사가 업무를 보던 관청인 감영(監營)이 있었다. 이 감영에 속해 있는 교방(教坊)이란 곳에서 귀한 손님이 오게 되면 최고의 예기(藝妓)들을 불러 연희를 베풀었는데, 이 때 연희된 교방 춤에는 무고(舞鼓·북춤)·포구락·헌선도·선유락·아박무·향발무·처용무·연화대·검무(劍舞) 등이 있다. 이 가운데 검무는 인기 종목으로 보여진다. 각 지방 읍지에 검무가 빠짐 없이 기록돼 있으며, 많은 선비들의 마음을 매혹 시켜 당시의 마음을 시문(詩文)에 담은 기록으로 조선시대 문집에 40여 편의 검무시(劍舞詩)2)가 전해온다. 500여 권의 방대한 저술을 남긴 조선 후기 실학파의 대표주자이며, 2013년에는 '유네스코 세계인물'로 선정된 첫 한국인인 정약용도 진주 촉석루에서 검무를 보고 춤 동작에 넋을 빼앗겨 그 흥취를 담아 '무검편증미인(舞劍篇贈美人)'이란 시를 남겼다.

당대 최고의 인기를 누린 교방 춤의 꽃이라 할 수 있는 검무이야기를 하고자 한다.

Ⅱ. 교방이란?

교방의 시원(始原)은 중국 당(唐)나라 무덕(武德, 618-626년, 고조)년간에 두고 있으며, 주로 여악(女樂)3)의 교습을 목적으로 만들어진 것으로 태상시(太常寺)4)에 소속시켰다. 측천무후 때는 운소부(雲韶府)로 고쳐서 중관(中官:환관)이 관리하게 했으며, 중종(中宗) 때 교방명칭을 회복하고, 현종(玄宗) 때는 다시 봉래궁 옆에 두어 중관으로

2) 조혁상, 「조선조 검무시의 일 연구」, 성균관대학교 석사학위논문, 2004, p.80 참조.

3) 여악(女樂):궁중과 지방관청에 소속되어 악기연주나 가무(歌舞)를 하는 여기(女妓)를 말한다. 또는 그들의 가무를 통칭(通稱)하기도 한다.

4) 태상시(太常寺): 예악(禮樂)을 맡은 관서.

하여금 교방사(敎坊使)를 삼아 세시(歲時)와 연향(宴享)에 교방 속악을 사용하였다. 송(宋)·금(金)·원(元)·명(明)나라에서도 각각 대를 이어 교방을 두었고, 청(淸)나라 옹정(雍正, 1723-1735, 세종)년간에 이르러 폐지되었다.

우리나라에서 역사상 교방이라는 명칭이 문헌 기록에 확연히 드러나는 시기는 발해 시대이다. 중국 원나라 때 엮은 『금사(金史)』의 기록으로 발해교방이 존재했음을 확인할 수 있다. 발해를 이끌어가는 상류 지배층이 고구려 유민들이었음을 상고 할 때, 발해의 악무(樂舞)가 고구려의 전통을 계승한 것으로 보아 교방 내지는 교방과 유사한 형태의 기관이 이미 고구려 시대에도 존재했으리라 추측해 볼 수 있다. 또한 신라 시대에도 교방기록이 발견되지는 않았지만 신라와 당나라와의 관계로 볼 때 당 교방 활동이 신라에 영향을 미쳤을 것임은 자명한 일이고, 이로 인해 고려 태조 왕권은 신라에 전승된 당 풍속 예악의 하나인 교방을 수용했다고 보고 있다.

고려시대는 삼국시대보다 전문화된 기녀 양성기관인 교방이 설치되었고 여기에 속한 기녀들에 의해 한층 격식 있는 정재무가 창제, 연행되었다. 문종 때는 송의 교방악사가 고려에 파견되었고, 고려의 기녀와 악공들을 송나라에 유학 보내 교방악을 학습하게 하였다. 문종 27년(1073년) 때 연등회에 교방 여제자(女弟子) 진경(眞卿) 등 13인에 의해 답사행가무(踏沙行歌舞)가 추어졌다는 것과 팔관회 때 교방 여제자 초영(楚英)이 새로 전한 포구락(抛毬樂)과 구장기별기(九張機別伎)가 추어졌으며, 문종 31년(1077년) 초영에 의한 왕모대가무(王母隊歌舞)가 55인의 구성으로 '군왕만세'와 '천하태평'의 4글자를 만들며 춘 춤이라고 한다. 고려 시대 대표적인 정재로 포구락, 답사행가무, 구장기별곡, 왕모대가무 등은 송으로부터 전래된 춤들로 이 중 포구락만이 조선을 거쳐 현재까지 전승되고 있다.5)

　　조선시대로 오면서, 여악제도를 통해 고려시대의 교방의 전통
을 그대로 물려받았다. 조선시대에도 궁중잔치를 앞두고 장악원(掌
樂院)6)의 악사는 경기(京妓)7)와 선상기(選上妓)8)에게 일정동안 정재
(呈才: 재주를 헌정한다는 뜻)를 가르쳐 공연하였는데, 이때의 여기(女
技)들을 '여령' 또는 '여령정재'로 기록하였다. 연산군 때는 기녀의
전성시대로 전국에서 뽑혀온 기녀 수가 약 1,000명에 달했으며, 궁
내에 거주하는 기녀만도 300명에 이르렀다. 이때 지방에서 뽑혀온
기녀는 운평(運平)이라 불렸고, 여기서 승진되면 가청(假淸), 더 나아
가 흥청(興淸)이라 했다. 또한 임금님을 가까이 모시면 지과흥청(地
科興淸), 사랑을 받아 하룻밤 성은을 입으면 천과흥청(天科興淸)이라
하였다.9)

　　한말의 기녀는 일패(一牌)·이패(二牌)·삼패(三牌)라 하여 등급
이 매겨졌으며, 일패는 교방에서 춤과 음악·서화 등을 익힌 후 궁
중 잔치에 참여하는 관기의 이름이었다. 고종 말년당시 각 지방에
서 뽑아온 기생 중에는 평양기생이 가장 많았고, 그 다음이 진주·
대구·해주 순이었다. 진연에 여러 번 참가한 기녀들은 2, 3품에 해
당하는 봉급이 지급되었고, 금옥권자(金玉圈子)와 휘황한 비녀를 하
사품으로 내리기도 하였다. 진연에 출연한 기녀들은 행사를 마치고
귀향하여, 동료나 제자들을 가르치는 일도 하였다.10)

　　1910년 한일 합방으로 인한 조선왕조의 몰락으로 궁중의 악원

5) 성기숙,『한국 전통춤 연구』, 현대 미학사, 1999, pp.70~79 참조.

6) 장악원(掌樂院) : 조선시대 궁중의식에서 음악과 춤을 담당했던 곳.

7) 경기(京妓) : 중앙의 혜민서나 내의원 소속의 의녀를 포함한 약방 기생 및
　　공조나 상의원 소속의 침선비인 여기를 말함.

8) 선상기(選上妓) : 지방관아의 교방소속의 관기 중에서 기예가 뛰어나 중앙
　　으로 뽑혀 올라간 여기를 말함.

9) 이능화,『조선해어화사』, 동문선, 1992, pp.89~90 참조.

10) 성기숙, 앞의책, pp.82~85 참조.

제도와 여악제도가 붕괴된다. 이즈음 민간인에 의해 조선정악전습소(1911년)가 조직되어 조선악과 서양악을 교육하고 보급하는 가운데 여악의 교육을 위해 1912년에 여악분교실(女樂分校室)을 설치하게 된다. 이때 조선정악전습소 학감이었던 하규일이 맡아 운영하다 1913년에 다동기생조합이 탄생된다. 1920년대에 이르러 이러한 기생조합은 권번(券番)으로 바뀌었다. 다동조합은 대정권번으로, 광교조합은 한성권번으로, 신창조합은 경화권번으로 전환되었으며11) 당시 서울에는 6~7개의 권번이 분포해 있었다. 따라서 권번은 춤과 노래와 판소리, 기악등 전통예능을 배우고 익히는 장소로 전대(前代)로부터 전하는 교방 · 여악제도를 이어 받은 기녀양성기관이었던 셈이다.

일제시대 권번은 전국적으로 분포하고 있었다. 조선시대 감영이 있던 지역은 대부분 교방청이 설치되었고, 이 교방청의 후신이 바로 권번인 셈이다. 평양 · 개성 · 해주 · 수원 · 대구 · 부산(옛 이름이 동래) · 마산 · 진주 · 통영 · 광주 · 목포 등이 권번이 번성했던 도시이며, 특히 평양과 진주지역이 가장 활발하게 옛 교방의 전통을 이어갔다.

1945년 8 · 15 해방 이후 권번이라는 명칭이 완전히 사라지고, 대신 '국악원'이라는 이름 아래 명맥이 유지되었고, 6 · 25 이후 지방의 이름난 전통예인들은 서울로 모여 들며 각종 공연 무대가 등장하게 되며, 이러한 과정을 통하여 교방에서 추어졌던 춤들이 오늘날 전통춤으로 이어지고 있는 것이다.12)

11) 김영희. 『개화기 대중예술의 꽃, 기생』, 민속원, 2006, pp.21~57 참조
12) 성기숙, 앞의책, pp.85~89 참조.

Ⅲ. 조선 시대의 교방 춤

조선 시대 궁중과 전국의 지방 교방에서 연행된 종목들을 『악학궤범(樂學軌範)』13)과 『정재무도홀기(呈才舞蹈笏記)』14) 궁중의 의궤(儀軌)15)와 도병(圖屛)16) 그리고 각 지방의 읍지(邑誌)17)와 조선시

13) 『악학궤범(樂學軌範)』은 성종(成宗) 24년(1493)에 성현, 신말평, 유자광, 박곤, 김복근이 왕명을 받들고 완성한 예악궤범서(禮樂軌範書)로써, 우리나라 음악 사상 가장 방대하고 귀중한 문헌이다. 이 책을 통해서 국가의 행사에 수반되는 예식의 음악과 춤, 노래, 악기, 연행의식 절차 및 총체적인 이론이 정리되어 있다.

14) 『정재무도홀기(呈才舞蹈笏記)』는 고종(高宗)때의 기록으로 전해지며 홀기(笏記 : 각종 의식에서 그 진행순서 및 절차를 미리 정해 놓은 기록)에는 춤 사위의 순서, 반주되는 악(樂)과 노랫말, 그리고 춤의 대오(隊伍) 등이 소상히 적혀 있다.

15) 의궤(儀軌) : 의궤는 '의례(儀禮)의 궤범(軌範)'이라는 뜻을 지니고 있다 . 의궤는 태조 때부터 편찬되었으나 임진왜란을 겪으면서 거의 유실되어 조선 후기의 것만이 현존한다. 조선시대의 의궤의 편찬은 국정을 투명하게 운영하려는 유교정치의 소산이라고 할 수 있다. 이러한 의궤는 행사를 주관하기 위한 임시관청인 도감(圖鑑)에서 간행되었다. 이때 의궤는 행사 전에 행사 계획서로 만들어졌다가 진연이 끝난 후에 수정 보완을 하여 정식의궤를 편찬한다. 이 같은 의궤는 전 세계에서 오직 조선왕조에서만 특이하게 발달한 기록문화라는 점에서 세계적으로 자랑할 만한 문화유산이라고 할 수 있다.

16) 도병(圖屛) : 궁중 행사를 담은 병풍이다. 내용은 대부분 진연진찬 진하 의식이었으며, 이러한 의식에는 반드시 음악과 무용이 따랐으므로 이 도병을 통하여 행사의 모습을 한 눈에 보여줄 뿐 아니라 세밀한 묘사를 천연색으로 담고 있어서 의궤를 보충하는 귀중한 자료이다.

17) 읍지(邑誌) : 조선시대에 기초적인 지방행정구역이었던 부(府) · 목(牧) · 군(郡) · 현(縣) 등 지방 각 읍을 단위로 하여 작성된 지리지. 중앙 정부나 지방 관아 등에서 편찬한 관찬읍지(官撰邑誌)와 개인이나 지방의 인사들이 주관하거나 이들의 영향력이 크게 작용한 사찬읍지(私撰邑誌)로 구분된다. 읍지를 통하여 일정한 지역의 특징과 성격, 지방 통치구조, 향촌 사회구조, 자연

대 문사들의 문집(文集)과 그리고 지방의 연향관련 도상 자료를 통
해 확인해 보면 다음과 같다.

1. 『악학궤범』에 기록된 춤 종목

『악학궤범』에는 고려시대에 추어졌던 당악정재(唐樂呈才)[18])와
향악정재(鄕樂呈才)[19])를 포함하고, 시용(時用: 당시에 사용)하는 정재
들로 헌선도(獻仙桃), 수연장(壽延長), 오양선(五羊仙), 포구락(抛毬
樂), 연화대(蓮花臺), 무고(舞鼓), 동동(動動), 무애(無㝵), 금척(金尺),
수보록(受寶籙), 근천정(覲天庭), 수명명(受明命), 하황은(荷皇恩), 하
성명(賀聖明), 성택(聖澤), 육화대(六花隊), 곡파(曲破), 보태평(保太平),
정대업(定大業), 봉래의(鳳來儀), 아박(牙拍), 향발(響鈸), 학무(鶴舞),
학(鶴)·연화대(蓮花臺)·처용무(處容舞) 합설(合設), 교방가요(敎坊歌
謠), 문덕곡(文德曲)이 기록되어 있다.[20])

환경, 고적 및 문화경관, 인물 및 시문, 지방재정 구조 등을 파악할 수 있었
다. 각 시대의 여러 현상을 복원하고 파악하는 작업에 읍지가 이용됨은 물
론, 지역 사회의 성격과 구조를 총체적으로 이해하는 데도 필요하다. 또한
단순히 지역 자료집으로뿐만 아니라 조선 사회를 지배하고 있던 성리학이라
는 철학적 관점과 동양사회에서 성립되었던 중세적인 지역연구 방법이 상호
결합된 지리서로서 읍지에 반영된 읍지 작성자들의 지역에 대한 인식도 살
펴볼 수 있다.

18) 당악정재(唐樂呈才) : 반주 음악이 당악기로 연주되며, 무용수가 죽간자의
 인도로 등장하며, 한문으로 된 구호, 치어, 가사의 언어 전달 체계를 갖춘
 양식이 특징이다.

19) 향악정재(鄕樂呈才) : 반주 음악이 향악기로 연주되며, 가사는 옛 한글말로
 노래하는 특징이 있고, 무용수가 직접 들어와 절하고 시작하여 끝날 때도 절
 하고 물러나는 양식이 특징이다.

20) 이혜구 역주, 『신역악학궤범』, 국립국악원, 2000, pp.207~352.

2.『정재무도홀기』에 기록된 춤 종목

『정재무도홀기』는 조선 말기의 무보(舞譜:춤의 동작을 부호나 그림을 사용하여 악보처럼 기록해 놓은 것)의 일종으로, 국립국악원 소장의 계사본(癸巳本)과『악학궤범홀기』장서각(藏書閣) 소장본이 있다. 각각의 홀기를 종합하여 정리해 보면 헌선도(獻仙桃), 수연장(壽延長), 오양선(五羊仙), 포구락(抛毬樂), 연화대(蓮花臺), 몽금척(夢金尺), 하황은(荷皇恩), 육화대(六花隊), 무애(無㝵), 무고(舞鼓), 아박(牙拍), 향발(響鈸), 학무(鶴舞), 처용정재(處容呈才), 봉래의(鳳來儀), 검무(劍舞), 선유락(船遊樂), 초무(初舞), 광수무(廣袖舞), 첨수무(尖袖舞), 고구려무(高句麗舞), 공막무(公莫舞), 연화무(蓮花舞), 춘광호(春光好), 침향춘(沈香春), 향령무(響鈴舞), 경풍도(慶豐圖), 만수무(萬壽舞), 망선문(望仙門), 무산향(舞山香), 박접무(撲蝶舞), 보상무(寶相舞), 영지무(影池舞), 첩승무(疊勝舞), 춘대옥촉(春臺玉燭), 춘앵전(春鶯囀), 헌천화(獻天花), 가인전목단(佳人剪牧丹), 사선무(四仙舞), 연백복지(演百福之舞), 제수창(帝壽昌), 최화무(催花舞), 장생보연지무(長生寶宴之舞), 사자무(獅子舞), 항장무(項莊舞)가 기록되어 있다[21]

궁중에서 추어진 춤 종목 가운데 검무는『악학궤범』에서는 보이지 않았고, 『정재무도홀기』에서 발견할 수 있었다. 궁중의 기록으로 검무가 등장하는 것은 정조 19년『원행을묘정리의궤』[22]〈그림 1〉이다. 여기(女妓) 2인이 머리에 전립(戰笠)을 쓰고 쾌자를 입고, 양손에 긴 칼을 들고 대무(對舞)하는 모습을 볼 수 있다.

21) 성무경·이의강 책임번역, 세계민족무용연구소 학술총서1,『완역집성 정재무도홀기』, 보고사, 2003, 참조.
22)『원행을묘정리의궤(園行乙卯整理儀軌)』: 정조가 1795년(정조19)에 어머니 혜경궁 홍씨를 모시고 사도세자의 묘소인 顯隆園을 참배하고 華城行宮에 행차하여 어머니 회갑 잔치를 치룬 과정을 기록한 의궤이다. http://kyujanggak.snu.ac.kr 〈원문자료DB〉

〈그림 1〉『園行乙卯整理儀軌』의 검무

〈그림2〉『戊子進爵儀軌』의 첨수무

순조 28년『무자진작의궤』[23] 〈그림2〉에서는 여기(女妓)가 아닌 무동(舞童)의 모습을 볼 수가 있는데 의궤에서는 검무가 아닌 첨수무(尖袖舞)로 기록되어 있다. 이때 무동(舞童) 2인은 전립 대신 피변(皮弁)을 쓰고 첨수의를 입고 양손에 칼을 들고 대무(對舞)하는 모습을 볼 수 있다. 이때 칼의 모양이 약간 달라짐을 〈그림1〉『園行乙卯整理儀軌』의 검무 확인할 수 있다. 원래 첨수무는 긴소매가 달린 옷을 입고 손을 뒤집고 엎으면서 추는 춤으로 속칭 엽무(葉舞)라고 하였으며, 영조때 장악원(掌樂院)에 명하여 첨수무로 고쳐 부르게 했다.[24] 『원행을묘정리의궤』에도 첨수무의 기록이 있지만 무구(舞具)인 칼을 들지 않고 있다. 이 첨수무가 끝나고 나서 검무가 추어졌다고 한다.[25]

23) 『무자진작의궤(戊子進爵儀軌)』:1828년(순조 28) 純元王后(1789~1857)의 40세 생일을 경축하는 의미로 2월과 6월에 각각 거행된 2차례의 進爵 의식에 대해 기록한 의궤이다. http://kyujanggak.snu.ac.kr 〈원문자료DB〉

24) 『進爵儀軌(戊子)・進饌儀軌(己丑)』, 음악자료총서 3, 국립국악원, 1981, p.57.

25) 한영우,『정조의 화성행차 그 8일』, 효형출판사, 1998, p.213.

또한 공막무(公莫舞)〈그림 3〉의 기록도 『무자진작의궤』에서 볼수 있는데 이 역시 무동 2인이 춘 것으로 의상과 무구(舞具)인 칼이 첨수무와 거의 동일함을 볼 수 있다. 이 공막무(公莫舞)는 중국 진(秦)나라 말기 홍문연(鴻門宴)에서 범증이 항장으로 하여금 칼춤을 추다가 유방을 죽이려 하자 항백이 옷소매로 막으며 한 말인 "공은 그러지 마시오(公莫)"에서 제목이 붙혀진 이름이다. 이와 반대 상황인 항장이 추었던 칼춤을 극화시킨 정재로 항장무(項莊舞)가 있다.

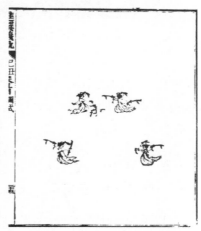

〈그림3〉『戊子進爵儀軌』의 공막무　　　〈그림4〉『己丑進饌儀軌』의 검기무

살펴본 바에 따르면 순조 28년까지는 여기와 무동 모두 2인의 대무로 이루어지다가 순조 29년 『기축진찬의궤』의 기록 가운데 〈외진찬정재도(外進饌呈才圖)〉에서 4인의 검무〈그림4〉가 '검기무'란 이름으로 기록되어 있다. 하지만 《기축진찬도병(己丑進饌圖屛)》[26]

26) 《기축진찬도병(己丑進饌圖屛)》: 순조 29년(1829)에 진연보다는 규모가 작게 치러지는 진찬의 모습을 8첩으로 그린 병풍이다.

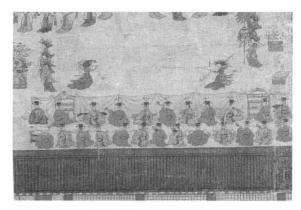

〈그림 5〉《己丑進饌圖屛》제2장면 〈자경전진찬도〉의 검무

가운데 〈자경전진찬도〉에서는 2인이 검무〈그림 5〉를 추고 있는 모습을 볼 수 있다. 따라서 2인의 검무와 4인의 검무가 혼용되어 추어졌음을 알 수 있다.

3. 각 지방의 읍지와 문집(文集)과 지방의 연향관련 도상자료에 기록된 춤 종목

(1) 평안도 지역

① 평양 교방에서 추어진 춤종목으로는 『평양지』에 포구락, 무고, 처용, 향발, 발도가(撥棹歌: 배따라기, 선유락), 아박, 무동, 연화대, 학무가 기록되어 있다.27) 그러나 《평양감사환영도》28)의 〈부벽루연회도〉와 〈연광정연회도〉를 보면 『평양지』의 기록에서 볼 수 없었던 검무, 헌선도, 사자무를 확인할 수 있다.

27) 김은자, 「조선후기 평양교방의 규모와 공연활동」, 한국 음악사학보 31집. 한국 음악사학회 2003, p.226.

28) 평양감사환영도(平壤監司歡迎圖)는 부벽루연회도(浮碧樓宴會圖)와 연광정연회도(練光亭宴會圖) 및 월야선유도(月夜船遊圖)의 세폭으로 구성되어 있다.

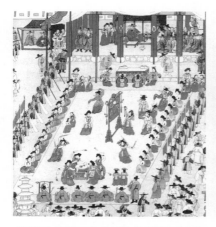 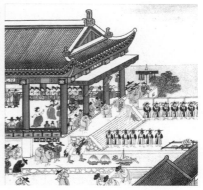

〈그림6〉 평양감사 환영도 〈부벽루연회도〉 　　　〈그림6-1〉 평양감사 환영도 〈연광정연회도〉

　　이 《평양감사 환영도》는 단원((檀園)김홍도(金弘道, 1745~ ?)가 그린 것으로 추정되고 있는데, 김홍도의 검무 그림(비선 검무)과 함께 이 시대의 쌍벽을 이뤘던 신윤복(1758~?)의 검무 그림(쌍검 대무)을 보아도 당시 검무의 인기를 짐작할 수 있다.

　　② 성천 교방에서 추어진 춤종목으로는 『성천지』에 초무(初舞: 능파무), 포구락, 아박, 향발, 무수, 무동, 처용, 여무(女舞: 선관무), 검무, 학무, 사자무, 발도가가 기록되어 있다. 또한 만옹(晩翁)의 이후연(李厚淵)『선루별곡(仙樓別曲)』29)에서 이 12가지 춤 종목을 확인할 수 있다.30)

29)『선루별곡(仙樓別曲)』: '1838년 당시 성천 부사로 있었던 이인고를 위해 만옹(晩翁) 이후연(李厚淵)이 지은 것으로 강선루에서 유람과 유흥을 서술한 내용이다. 강선루는 평안도 성천의 객사인 동명관의 객사로 부대시설이다.' 임형택, 『옛노래 옛 사람들의 내면풍경』, 소명출판, 2005, pp.81~106. 참조.

30) 이종숙, "조선시대 지방 교방 춤 종목 연구" 『순천향 인문과학논총』 제31권 1호, 순천향대 인문과학연구소, 2012, p.326.

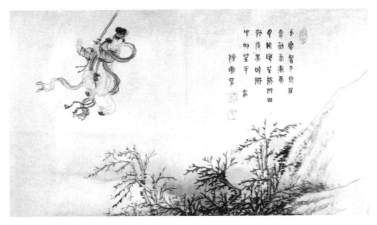

〈그림 7〉 김홍도의 〈비선검무(飛仙劍舞)〉

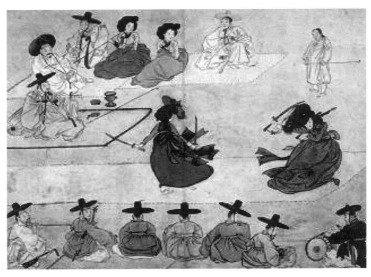

〈그림 8〉 신윤복의 〈쌍검대무(雙劍對舞)〉

선루별곡(仙樓別曲)

이후연

어와 벗님네야 강선루 구경가세 … 大風流 슝이나니 典樂이 主管이
라 紗帽冠帶 樂工들이 차례로 드러 오네. 아리쫀온 妓女들이 누구
누구 모엿든고 … 月下仙女 노니도다. 風樂根本右敎坊에 열두결ᄎ、
근검ᄒ、다. 拍佩소래 셰번ᄂ、니 凌波舞가 始作일다. 더지느니 龍
의알은 抛毬樂이 絶妙ᄒ、다. 雙雙얼나 牙拍이오 錚錚소리 響拔이
라. 畫龍고러 북채는 宏壯ᄒ、ㄹ사 북츔이며, 朱笠貝纓 好風神은 헌
거ᄒ、손 舞童이로다. 瑤池蟠桃 드릴젹에 仙官玉女 어엿부다 各色
形容 五方춤은 處容탈이 奇怪ᄒ、다. 來袖戰笠 연풍대는 번개것흔
劍舞로다. 셩금셩금 鶴츔이오 셜넝셜넝 獅子로다. 羅裙玉顔 둘너션
放砲一聲 배짜락이 半入江風半入雲ᄒ、니 天上仙樂 그지업다. 日落
西山 어둔날애 壯觀일다.

③ 의주 교방의 춤 종목은 내선각(來宣閣:의주부 관청)에서 행해
진 채제공과 일행을 위로하기 위한 공연을 본 후 채제공이 감상을
기록한 데서 무고, 포구락, 검무춤 종목을 확인할 수 있다.

만윤[31)]휴기작락 감념구사 초성 장구(灣尹携妓作樂 感念舊事 草成長句)

『번암집(樊巖集)』권14[32)]

내선지각헌차활(來宣之閣軒且豁) 내선각은 높고 넓은데

31) 만윤(灣尹): 의주 수령.
32) 채제공(蔡濟恭) 번암선생집(樊巖先生集) 卷14 詩 ○ 含忍錄[下] '만윤이 기생
 을 거느리고 음악을 베풀었다. 옛일에 감개하여 대략 장구를 완성했다(灣尹
 携妓作樂 感念舊事 草成長句)'〈한국 고전번역 DB〉

정오개연세질질(亭午開筵勢秩秩)　한낮에 잔치 여니 형세가 질서 있네

사군위아구행역(使君慰我久行役)　사군이 나의 오랜 행역을 위로하여

휴주징사소영일(携酒徵歌消永日)　술 권하고 노래 부르게 해서 긴 하루 보내네.

경라첩곡분위유(輕羅疊縠紛葳蕤)　가벼운 비단옷에 겹주름 명주옷 어지럽게 화려한데

양행군대교성열(兩行粉黛嬌成列)　양쪽 줄의 기생들 아리땁게 벌려 섰네,

향택미미연풍도(薌澤微微軟風度)　향기 미미하고 부드러운바

소관굉굉새운렬(簫管轟轟塞雲裂)　통소와 북소리 굉굉하니 찬 구름이 갈라지네.

화고경수무포명(畫鼓輕受舞枹鳴)　**화고**는 너울대는 북채를 가볍게 받아 울리고 (무고)

향구포약류성질(香毬飄若流星疾)　향기로운 **공은 유성이 질주하듯 날아가네**(포구락)

일쌍소기최경신(一雙少妓最輕身)　한 쌍의 어린 기생 몸이 가벼워

비등무검생하설(飛騰舞劒生夏雪)　**춤추는 검** 날아올라 여름날의 눈발 만드네 (검무)

합신여고이천리(含辛茹苦二千里)　이천 리 나그네길 괴롭기만 하더니만

대차가이심신열(對此可以心神悅)　이 광경 대하니 심신이 기뻐지네....(중략)

④ 노가재(老稼齋) 김창업(金昌業)[33]의 〈화백씨간검무(和伯氏看

[33] 김창업(金昌業:1658~1721) : 조선 후기의 문인 · 화가. 본관은 안동. 자는 대유(大有), 호는 가재(稼齋) 또는 노가재(老稼齋). 1712년 연행정사(燕行正使)인 창집(昌集: 맏형)을 따라 북경(北京)에 다녀왔다. 이때 보고들은 것을 모아 《가재연행록(稼齋燕行錄)》을 펴내었는데, 이 책은 중국의 산천과 풍속, 문물제도와 이때 만난 중국의 유생, 도류(道流)들과의 대화를 상세히 기록하여 역대 연행록 중에서 가장 좋은 책 중의 하나로 손꼽힌다.

劍舞)〉를 통해 선주(평안북도 선천의 옛 이름)서도 검무가 추어졌음을
확인할 수 있다.

——

화백씨간검무(和伯氏看劍舞)

『노가재집(老稼齋集)』卷5[34]

선주기악작변성(宣州妓樂作邊聲)　선주의 기악이 변방의 노래를 지
　　　　　　　　　　　　　　　으니
무검가인결속경(舞劍佳人結束輕)　검무 추는 가인의 매무새가 경쾌
　　　　　　　　　　　　　　　하네.
곡파화당상월백(曲罷華堂霜月白)　곡이 끝난 화려한 당엔 찬 달빛이
　　　　　　　　　　　　　　　하얀데
와청문고타삼경(臥聽門皷打三更)　문루의 북소리가 삼경 치는 것을
　　　　　　　　　　　　　　　듣네.

(2) 황해도 지역

황해도읍지에는 교방 관련 기록이 소략한데, 다행히 기생들의
개인 기록인 『소수록』을 근거로 해주 교방의 춤 종목을 확인할 수
있다. 그 가운데 해주 명기 명선의 〈기생이 되다〉란 글 중에 "산과
물 가르치고 저적저적 걸음할 때 초무(初舞) 검무(劍舞) 고이 하다"와
〈기생으로 놀다〉의 글에서 북춤, 포구락, 헌선도, 항장무, 남철릭
붉은갓(무동)을 확인할 수 있다.

————————————

34) 김창업(金昌業)『老稼齋集』卷5 '백씨의 〈간검무〉시에 화답하다(和伯氏看
　　劍舞)'〈한국 고전번역 DB〉.

—

기생으로 놀다

『소수록』[35]

돌아서니 북춤이요 돌아서니 구락이라
서왕모 요지연에 반도를 올리는 듯
헌선도 한자락을 가볍게 춤을 추고
한고조를 향하는 듯 항장무 춤을 추니
남철릭 붉은 갓에 기생 행색 고이 토다.[36]

(3) 강원도 지역

학암(鶴巖) 조문명(趙文命)[37]이 쓴 〈낙산사이화정 월야관검무 (洛山寺梨花亭 月夜觀劍舞)〉와 귀록(歸鹿) 조현명(趙顯命)[38]이 쓴 검무 시 〈부은아검무(賦銀娥釰舞)〉를 통해 강원도에서도 검무가 추어졌 음을 알 수 있고, 검무 추는 모습에 충격과 감동을 나타내고 있다.

35) 『소수록』은 125편의 한 권짜리 한글 필사본으로, 소제목이 붙은 열네 편의 작품이 있다. 이는 모두 기생들의 작품으로 장편 사사, 토론문, 시조, 편지글 등 일종의 기생문학작품이다.

36) 정병설, 『나는 기생이다 : 「소수록」읽기』, 문학동네, 2007.

37) 조문명(趙文命:1680~1732): 조선 후기의 문신. 본관은 풍양(豊壤). 자는 숙 장(叔章), 호는 학암(鶴巖). 당색은 소론이었으나 붕당의 폐해를 지적하고 파붕당(破朋黨)을 주장했으며, 노론과 소론의 온건론자들과 함께 영조의 탕 평책(蕩平策)에 적극 협조하여 왕권의 안정에 이바지했다. 글씨에도 뛰어나 〈삼충사사적비 三忠祠事蹟碑〉 등이 전한다. 저서로는 〈학암집〉이 있다.

38) 조현명(趙顯命:1690~1752): 조선 후기의 문신. 본관은 풍양(豊壤). 자는 치회 (稚晦), 호는 귀록(歸鹿). 조문명·송인명(宋寅明)과 함께 영조조 전반기의 완론세력을 중심으로 한 이른바 노소탕평을 주도하였던 정치가이면서, 한편 민폐의 근본이 양역에 있다 하여 군문·군액의 감축, 양역재정의 통일, 어염 세의 국고환수, 결포제실시 등을 그 개선책으로 제시한 경세가이기도 하였 다. 저서로는 《귀록집》이 있고, 《해동가요》에 시조 1수가 전하고 있다.

낙산사이화정 월야관검무(洛山寺梨花亭 月夜觀劍舞)

『학암집(鶴巖集)』册一[39]

창량노목울람천(蒼凉老木蔚藍天) 고목은 푸르고 서늘하고 쪽빛 하늘
　　　　　　　　　　　　　　　짙은데
해활가인의검전(海闊佳人倚劍前) 넓은 바닷가에 가인이 검 앞에 기
　　　　　　　　　　　　　　　대었네.
묘묘비회장수월(渺渺飛回漳水月) 아득히 장수의 달이 날아돌고
경경답파락파연(輕輕踏破洛波烟) 가볍게 낙수의 안개를 밟아 부수네.
획래성숙분등락(劃來星宿奔騰落) 칼 휘저으니 별들이 치달려 떨어지고
섬처어룡벽역선(閃處魚龍辟易旋) 섬광이 이는 곳엔 어룡이 달아나며
　　　　　　　　　　　　　　　도네.
무파초연탈금습(舞罷愀然脫錦褶) 춤 마치고 정색하고 비단 겹옷을
　　　　　　　　　　　　　　　벗으니
좌중의구일선연(座中依舊一嬋娟) 좌중에 의구한 아리따운 한 미녀이네.

부은아검무(賦銀娥劍舞)

『귀록집(歸鹿集)』권1[40]

암암용천갑(黯黯龍泉匣)　　용천검의 칼집은 어둡고
영영비취군(盈盈翡翠裙)　　비취빛 치마는 아리땁네.
수지분대적(誰知粉黛籍)　　누가 기생의 호적을 아는가

39) 조문명(趙文命)『학암집(鶴巖集)』册一 '낙산사 이화정에서 달 밝은 밤에 검
　　무를 관람하다(洛山寺梨花亭 月夜觀劍舞)'〈한국 고전번역 DB〉.
40) 조현명(趙顯命)『귀록집(歸鹿集)』권1 '은아의 검무를 읊다(賦銀娥劍舞)'
　　〈한국 고전번역 DB〉.

환유검선군(還有劒仙羣)　도리어 검선의 무리가 있네.
전면농화소(轉面濃花笑)　얼굴 돌리니 짙은 꽃이 미소 짓고
휘망취설분(揮鋩驟雪紛)　칼을 휘두르니 눈보라가 어지럽네.
장중착홍선(帳中着紅線)　군막에서 붉은 선의 전포를 착용하니
의이수기훈(宜爾樹奇勳)　마땅히 그대는 뛰어난 공을 세우리라.

(4) 경상도 지역

조선후기에 편찬된 경상도 지역 관찬읍지(官撰邑誌)의 공해(公廨) 항목에 교방이 기록된 지역은 대구, 경주, 김해, 동래, 밀양, 진주, 통영이다.

① 진주교방에서 추어진 춤 종목은 19세기 중·후반 진주 지방의 목사를 지낸 박원(璞園) 정현석(鄭顯奭)이 진주교방에서 연행되는 노래와 춤을 『교방 가요』[41]에 자세히 기록하고 있는데, 총목(總目)에 따르면 육화대, 연화대·학무, 헌선도, 고무, 포구락, 검무, 선악, 항장무, 의암가무, 아박무, 향발무, 황창무, 처용무, 승무 등 14종목이 진주교방에서 연행되었던 것이라고 한다.

검　무(劍舞)

정현석(鄭顯奭)

쌍쌍섬수검광한(雙雙纖手劍光寒)　쌍쌍의 가녀린 손길에 칼 빛은 서
　　　　　　　　　　　　　　　슬이 푸른데
투거투래호접단(鬪去鬪來蝴蝶團)　나비떼 날아와 싸우는 듯 물러나
　　　　　　　　　　　　　　　는 듯
곡종갱주연풍대(曲終更奏軟風隊)　곡(曲)이 끝나자 다시 연풍대가 연
　　　　　　　　　　　　　　　주되니

41) 정현석 저, 성무경 역주, 『교방가요(敎坊歌謠)』, 보고사, 2002.

비연신경여전환(飛燕身輕如轉丸) 나는 제비인 듯 가벼운 몸은 구르
는 구슬 같네.

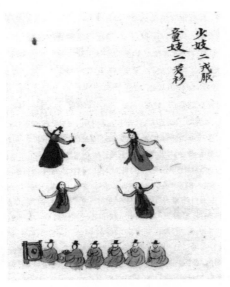

〈그림 9〉 정현석의 『교방가요』의 '검무'

조선후기 대학자 다산(茶山) 정약용(丁若鏞:1762~1836)이 19살때 경상우도 병마절도사로 근무중인 장인 홍화보(洪和輔)를 문안차 진주를 찾은 적이 있다. 홍화보는 사위를 위해 촉석루에서 연회를 베풀고 가무를 공연하게 했다. 다산은 그 가운데 검무를 보고 춤동작에 넋을 빼앗겨 그 흥취를 담아 「무검편증미인(舞劍篇贈美人)」이란 시를 썼다. 타고난 문장력과 어휘력으로 검무를 추는 기생의 복장과 걸음걸이, 검무 동작의 화려함을 극대화시켜 표현하였다.

무검편증미인(舞劍篇贈美人)

『다산시문집(茶山詩文集)』제1권[42]

계루일성사관기(雞婁一聲絲管起)	계루고 한 소리에 풍악이 시작되니
사연공활여추수(四筵空闊如秋水)	넓디넓은 좌중이 가을물처럼 고요한데
촉성여아안여화(矗城女兒顏如花)	진주성 성안 여인 꽃같은 그 얼굴에
장속융장작남자(裝束戎裝作男子)	군복으로 단장하니 영락없는 남자 모습
자사괘자청전모(紫紗褂子靑氈帽)	보랏빛 쾌자에다 청전모 눌러 쓰고
당연납배선거지(當筵納拜旋擧趾)	좌중 향해 절한 뒤에 발꿈치를 들고
섬섬세보응소절(纖纖細步應疏節)	박자소리 맞추어 사뿐사뿐 종종걸음
거여초장래여희(去如怊悵來如喜)	쓸쓸히 물러가다 반가운 듯 돌아오네
편연하좌약비선(翩然下坐若飛仙)	나는 선녀처럼 살짝 내려 앉으니
각저섬섬생추련(脚底閃閃生秋蓮)	발밑에 번쩍번쩍 가을 연꽃 피어난다.
측신도삽준준구(側身倒揷蹲蹲久)	몸 굽혀 거꾸로 서서 한참 동안 춤추는데
십지역전여부운(十指翻轉如浮雲)	열 손가락 번득이니 뜬구름과 흡사하네
일용재지일용약(一龍在地一龍躍)	한 칼은 땅에 두고 한 칼로 휘두르니
요흉백회청사전(繞胸百回靑蛇纏)	푸른 뱀이 백 번이나 가슴을 휘감는 듯
숙홀쌍제인불견(倏忽雙提人不見)	홀연히 쌍칼 잡자 사람 모습 사라지니
입시운무미중천(立時雲霧迷中天)	삽시간에 구름 안개 허공에 피어났네
좌연우연무상촉(左鋋右鋋無相觸)	전후 좌우 휘둘러도 칼끝 서로 닿

42) 정약용(丁若鏞), 『다산시문집(茶山詩文集)』 제1권 詩 '칼춤시를 지어 미인에게 주다(舞劍篇贈美人)' 〈한국 고전번역 DB〉.

	지 않고
격자도약분해촉(擊刺跳躍紛駭矚)	치고 찌르고 뛰고 굴러 소름이 쫙 끼치는구나
표풍치우만한산(飄風驟雨滿寒山)	회오리바람 소나기가 차가운 산에 몰아치듯
자전청상투공곡(紫電靑霜鬪空谷)	붉은 번개 푸른 서리 빈 골짝서 다투는 듯
경홍원비의불반(驚鴻遠飛疑不反)	놀란 기러기 높이 날아 안 돌아올 듯하다가
노골회박수막축(怒鶻回搏愁莫逐)	성난 매 내리덮쳐 쫓아가지 못할레라
쟁연척지삽연귀(鏗然擲地颯然歸)	쩽그렁 칼 던지고 사뿐히 돌아서니
의구요지섬사속(依舊腰支纖似束)	호리호리한 허리는 처음 모습 그대로네
사라여악관동토(斯羅女樂冠東土)	서라벌의 여악은 우리나라 으뜸이요
황창무보전자고(黃昌舞譜傳自古)	황창무보는 예로부터 전해오네
백인학검근일성(百人學劍僅一成)	백 사람이 칼춤배워 겨우 하나 성공할 뿐
풍기후협다둔노(豐肌厚頰多鈍魯)	살찐 몸매 가진 자는 흔히 둔해 못한다네
여금청년기절묘(汝今靑年技絶妙)	너 이제 젊은 나이 그 기에 절묘하니
고칭여협급내도(古稱女俠今乃覩)	옛날 소위 여중호걸 오늘날에 보았는데
기인유여왕단장(幾人由汝枉斷腸)	얼마나 많은 사람 너로 인해 애태웠나
이도광풍취막부(已道狂風吹幕府)	거센 바람 장막 안에 몰아친 걸 알 만하네.

② 통영교방은 삼도수군통제영이 설치되고 통제영에 예속되어 존재했음을 『통영지』에서 확인할 수 있지만, 교방의 학습 상황 등

을 알 수 있는 자료는 아직 발견되고 있지 않다. 하지만 통영교방 출신 김해근의 제자 정순남으로부터 이어져 오늘날 북춤과 칼춤이 '승전무'란 이름으로 중요 무형문화재 제21호로 지정되어 전승되고 있다.

③ 밀양에 세거(世居: 한 지방에 대대로 삶)한 신국빈(申國賓)[43]의 『태을암문집(太乙菴文集)』권2에 응천(凝川: 밀양의 옛이름) 교방문화를 묘사한 시가 8편 있는데, 그 중 검무로 이름을 날린 운심에 대한 시 두 편으로 밀양교방의 존재와 검무가 추어짐을 확인할 수 있다.

<p align="center">응천교방죽지사(凝川教坊竹枝詞)</p>

<p align="center">『태을암문집(太乙菴文集)』권2[44]</p>

1.

호상저포백여설(湖南苧布白如雪)	호상의 모시 베는 눈처럼 새하얀데
송객운라직기금(松客雲羅直幾金)	송객의 구름무늬 비단은 가격이 몇 금이던가
취여총두야불석(醉與纏頭也不惜)	취하여 전두로 주는 것을 아끼지 않으니
운심검무옥랑금(<u>雲心劍舞玉娘琴</u>)	운심의 검무요 옥랑의 금 연주라네.
(雲心劍舞玉娘琴歌 俱擅名一代	운심의 검무와 옥랑의 금가는 모두 한 시대에 명성을 떨쳤다.)

43) 신국빈(申國賓: 1724~1799) 본관은 평산(平山). 자(字)는 사관(士觀), 호(號)는 태을암(太乙庵). 정조(正祖) 때 진사(進士). 문집(文集)으로 『태을암문집(太乙庵文集)』이 전한다.

44) 신국빈(申國賓), 『태을암문집(太乙菴文集)』卷2 '凝川教坊竹枝詞' 八章 〈한국 고전번역 DB〉.

2.

연아이십입장안(煙兒二十入長安)	연아는 스무 살에 장안(서울)으로 들어갔는데
일무추련만목한(一舞秋蓮萬目寒)	추련을 한바탕 추면 온 시선이 얼어붙었네
견설청루족안마(見說青樓簇鞍馬)	듣자니 청루에 안장말들이 모이노라
오릉년소부증한(五陵年少不曾閒)	오릉의 청년들은 한가한 적이 없었다네

(雲心一名煙兒 운심의 또 다른 이름은 연아이다.)

(5) 충청도 지역

영재(泠齋) 유득공(柳得恭)[45]이 26세때(1773년) 충청도 감영인 공주에 머물면서 검무를 보고 〈검무부(劍舞賦)〉를 지었는데 두 명의 젊은 기생이 추는 쌍검 대무를 보고 기생의 춤사위와 의태를 세밀하게 묘사하고 있다. 이를 통해 공주교방의 존재와 검무가 추어졌음을 확인할 수 있다. 또한 이〈검무부〉는 정유(貞蕤) 박제가(朴齊家)[46]의 〈검무기(劍舞記)〉[47]와 함께 검무 동작이 생생하게 묘사된

45) 유득공(泠齋 柳得恭 : 1749~?) : 본관은 문화(文化). 자는 혜보(惠甫)·혜풍(惠風), 호는 영재(泠齋). 일찍이 진사시에 합격하여 1779년(정조 3) 규장각 검서(奎章閣檢書)가 되었으며 포천·제천·양근 등의 군수를 지냈다. 시문에 뛰어났으며, 규장각검서로 있었기 때문에 궁중에 비치된 국내외의 자료들을 접할 기회가 많아 다양한 분야에서 괄목할 만한 저서를 남겼다. 〈경도잡지(京都雜志)〉는 조선시대 서울의 생활과 풍속을 전하고 있는 민속학 연구의 필독서이다. 외직에 있으면서도 검서의 직함을 가져 이덕무(李德懋)·박제가(朴齊家)·서이수(徐理修) 등과 함께 4검서라고 불렸다.

46) 박제가(貞蕤 朴齊家: 1750~?): 본관은 밀양. 자는 차수(次修)·재선(在先)·수기(修其), 호는 초정(楚亭)·정유(貞蕤)·위항도인(葦杭道人). 승지 평(坪)의 서자이다. 박지원(朴趾源)·이덕무(李德懋)·유득공(柳得恭) 등 북학파들과 사귀면서 학문의 본령을 경제지지(經濟之志)에 두고 활동했다.

대표적인 글이다. 박제가의〈검무기〉는 박제가가 묘향산에서 본 검무내용을 묘사한 글로써, 검무로 전국에 이름을 떨쳤던 운심의 제자들의 춤으로 기록하고 있다.

(6) 전라도 지역

① 무주 교방의 춤 종목으로는 포구락, 고무, 선유락, 검무, 승무, 헌선도가 추어졌다. 『호남읍지』는 1895년 전라도 각 군현에서 작성한 읍지와 사례를 합편한 전라도의 도지(道誌)다. 18책으로 지도가 첨부된 필사본 중 무주의 전통문화를 상론할 수 있는 자료가 제16책에 나온다. 바로 무주 교방청에 대한 기록이다.

② 석북(石北) 신광수(申光洙)[48]는 민중의 애환과 풍속을 시로 표현했는데, 그 중 『석북집(石北集)』의 〈한벽당십이곡(寒碧堂十二曲)〉 가운데 제2곡과 제3곡을 통해 전주교방의 존재와 또 검무가 추어졌으며, 전주검무가 여아가 남장을 하고 추는 것과 서릿발 같은 냉기가 감돌았음을 알 수 있다.

─

<div align="center">한벽당12곡 (寒碧堂十二曲)</div>

<div align="right">『석북선생문집(石北先生文集)』권1[49]</div>

제2곡.
전라사또상영신(全羅使道上營新)　　전라 사또의 상영(監營)이 새로운데

───────

47) 박제가(朴齊家), 『정유각문집(貞蕤閣文集)』卷1 '劍舞記'〈한국 고전번역 DB〉.

48) 신광수(申光洙:1712~1715): 궁핍과 빈곤속에서 전국을 유람하며, 민중의 애환과 풍속을 시로 절실하게 노래했다. 본관은 고령(高靈). 자는 성연(聖淵), 호는 석북(石北)·오악산인(五嶽山人).『석북집』은 시인으로 일생을 보내면서 지은 많은 시가 실려 있는데, 특히 여행의 경험을 통해서 아름다운 자연과 향토의 풍물에 대한 애착을 느끼고 그 속에서 생활하는 민중의 애환을 그린 뛰어난 작품집이다.

49) 신광수(申光洙), 『석북선생문집(石北先生文集)』권1 '한벽당12곡(寒碧堂十二曲)'〈한국 고전번역 DB〉.

한벽당중별간춘(寒碧堂中別看春) 한벽당 안에서 별도의 봄을 보네.

차문교방수제일(借問敎坊誰第一) 물어보자 교방에서 누가 제일이
던가

금병홍촉야래인(錦屛紅燭夜來人) 비단 병풍 붉은 촛불 아래 밤에
오는 사람이네.

제3곡.

전주아녀학남장(全州兒女學男裝) 전주의 아녀가 남장을 배워서

한벽당중검무장(寒碧堂中劍舞長) 한벽당 안에서 검무가 오래이네.

전도유리간불견(轉到瀏灕看不見) 재빠르게 돌아오니 보아도 볼 수
없고

만당회수기여상(滿堂回首氣如霜) 온 당에서 머리 돌리니 기세가 서
릿발 같네.

　지금까지 궁중에서와 각 지역의 교방(평안도, 황해도, 강원도, 경상도, 전라도지역)에서 연희되어온 교방 춤 종목들을 살펴보았다. 그중에서도 검무는 각 지방 읍지에 빠짐없이 기록된 것으로 전국에 걸쳐 추어졌음을 확인할 수 있었다. 또한 조선시대 문집(文集)에 기록된 여러 편의 검무시(劍舞詩)를 통하여 검무가 추어진 장소도 확인할 수 있었고, 검무가 당시 상당한 인기 종목으로 많은 선비들의 마음을 매혹시켰음을 짐작할 수 있다. 이러한 검무는 1910년 한일 합방으로 인한 조선왕조의 몰락으로 교방청이 폐지되며, 그 후속으로 권번을 통해 이어져 지금까지 전승되고 있다. 특히 진주검무는 '중요무형문화재 제12호'로, 통영검무도 통영북춤과 함께 '승전무'란 이름으로 '중요무형문화재 제21호'로 지정되어 보존 전승되고 있다. 또한 해주검무, 평양검무, 그리고 최근에 지정받은 경기검무까지 지방문화재로 지정받아 전승되고 있으며, 호남검무도 보존회를 통해 전승되고 있다. 검무 외에도 교방을 통해 전승되어온 많은 우리의 전통춤들이 있지만, 문화재로 지정된 종목에만 관심이 쏟아지고, 그

외의 춤 종목은 그렇지 못한 상황이다.

춤꾼들의 절차탁마(切磋琢磨) 노력과 함께 제도권의 관심이 늘어나 교방 춤이 이 시대 사람들의 마음을 사로잡는 날이 오기를 꿈꿔본다.

참 고 문 헌

국립국악원/서인화 윤진영, 한국음악학자료총서,『조선시대 연회도』, 민속
　　　원, 2001.

국립국악원 편,『조선시대 음악풍속도 Ⅱ』, 한국음악학 자료총서 38, 민속
　　　원, 2004.

국립국악원,『進爵儀軌(戊子)·進饌儀軌(己丑)』, 음악자료총서 3, 1981.

서인화 박정혜 주디반자일 편저『조선시대 진연진찬 진하병풍』, 국립국악
　　　원, 2000.

김영희.『개화기 대중예술의 꽃, 기생』, 민속원, 2006.

김은자,「조선후기 평양교방의 규모와 공연활동」, 한국 음악사학보 31집.
　　　한국 음악사학회 2003.

김창업,『老稼齋集』卷5 '和伯氏看劍舞' http://db.itkc.or.kr〈한국 고전번
　　　역 DB〉

박제가,『貞蕤閣文集』卷 1 '劍舞記' http://db.itkc.or.kr〈한국 고전번역
　　　DB〉

『石北先生文集』권1 '寒碧堂十二曲' http://db.itkc.or.kr〈한국 고전번역
　　　DB〉

성기숙,『한국 전통춤 연구』, 현대미학사, 1999.

성무경·이의강 책임번역, 세계민족무용연구소 학술총서 1 ,『완역집성 정
　　　재무도홀기』, 보고사, 2003.

신국빈,『太乙菴文集』卷2 '凝川敎坊竹枝詞' 八章 http://db.itkc.or.kr〈한
　　　국 고전번역 DB〉

유득공,『泠齋集』卷14 '劍舞賦' http://db.itkc.or.kr〈한국 고전번역 DB〉

『園行乙卯整理儀軌』http://kyujanggak.snu.ac.kr〈원문자료DB〉

이능화,『조선해어화사』, 동문선, 1992.

이종숙, "조선시대 지방 교방 춤 종목 연구"『순천향 인문과학논총』제31권
　　　1호, 순천향대인문과학연구소, 2012.

이혜구 역주,『신역악학궤범』, 국립국악원, 2000.

임순자,『호남검무』, 태학사, 1998.

정병설, 『나는 기생이다 : 「소수록」읽기』, 문학동네, 2007.

정약용, 『茶山詩文集』 제1권 http://db.itkc.or.kr 〈한국 고전번역 DB〉

정현석 저, 성무경 역주, 『敎坊歌謠』, 보고사, 2002.

조남권 · 김종수 공역 『동양의 음악사상 樂記』, 민속원, 2000.

조혁상, 『조선조 검무시의 일 연구』, 성균관대학교 대학원 석사학위논문,
 2004.

조현명, 『歸鹿集』 권1 , http://db.itkc.or.kr〈한국 고전번역 DB〉

채제공, 『樊巖先生集』 卷14, http://db.itkc.or.kr〈한국 고전번역 DB〉

한영우, 『정조의 화성행차 그 8일』, 효형출판사, 1998.

도판 목록

선비들은 거문고를 타며
무슨 생각을 했을까?

_ 강유경(姜有慶)

I. 선비와 거문고

조선시대 거문고를 향유했던 부류를 선비라고 한다면 거의 대부분이 성리학자들이라고 할 수 있다. 이런 점을 감안할 때 거문고와 거문고 음악은 선비들의 의식세계와 직접적 연관성을 가지고 있음은 너무나 당연한 일이다.

조선시대 성리학은, 인간의 도덕적 본질을 강조하여 인성 속에 천덕(天德)을 내재화시킴으로써 인간과 하늘을 내면적으로 연관시켜 인성(人性)과 천덕을 본질적으로 동일시하며, 이를 바탕으로 인간과 인간 나아가 사회, 국가, 세계의 공동체적 질서를 확보하는 것을 학문의 궁극적 목표로 삼았다. 성리학을 일반적으로 천인합일지도(天人合一之道), 혹은 내외합일지도(內外合一之道)라고 말하는 이유가 여기에 있다.

이러한 천인합일, 내외합일을 이루는 길로서의 도(道)가 바로 성리학의 방법이며, 이것을 전통적으로 성리학에서는 공부론 혹은 도덕수양론이라고 말하고 있는데, 이는 모두 실천과 관련되어 있다.

그러므로 성리학에 있어서 학문의 목적은 곧 복성(復性), 성성(成聖)이라는 인격의 완성을 통하여 사회를 바로잡고 문화를 창조하는 외왕(外王)이라는 목표를 완성하고자 하는 것이라고도 할 수 있다.[1]

따라서 선비들의 학문의 궁극적인 목적은 복성(復性) → 성성(成聖) → 천인합일(天人合一)하는 것이라고 할 수 있다. 복성이란 사람이 태어날 때부터 하늘에서 부여받은 선(善)한 본성을 회복한다는 뜻으로, 이때의 성(性)이란 인간뿐 아니라 우주 만물의 존재의 본질이다. 이는 기독교적으로 말하자면 성령(聖靈)과 같다고 말할 수 있으며, 불교적 입장에서 말한다면 불성(佛性)과도 같다고 할 수 있다. 또한 성리학적 측면에서 보더라도 인간을 포함한 우주 만물은 본질이라는 측면에서 한몸과 같은 존재라고 할 수 있는데, 이 우주 만물이 하나됨의 존재라는 것을 확연히 깨달아 알고 또 현실에서 발현해내는 것을 천인합일이라고 한다.

그러면 천인합일과 거문고는 어떤 상관성이 있기에 인간의 도덕적 본질을 강조하여 인성 속에 천덕(天德)을 내재화시킴으로써 인간과 하늘을 내면적으로 연관시켜 천인합일을 이루고자 하는 선비들의 벗이며 동반자로 인식되었던 것일까? 본고에서는 선비와 거문고를 이해하며 그 관계를 살펴보도록 하겠다.

Ⅱ. 거문고의 유래

1. 거문고[玄琴]와 금(琴)

일반적으로 거문고라고 할 때 이를 한자로 표현하면 금(琴)이라고 하는데, 실제 중국의 금과 우리의 거문고는 차이가 있다. 그 제도

1) 柳承國, 「現代 韓國社會에 있어서의 儒學의 位置」, 『儒教思想研究』 제7집, 韓國儒教學會, 1994, p.23 참조.

와 현(絃)의 수에서 큰 차이를 보이고 있다. 그런 이유로 우리의 거문고를 한자로 표현할 때는 현금(玄琴)이라는 명칭을 쓰는데, 선비들에게 인식되어지는 거문고[玄琴]와 중국 금의 기본 정신은 크게 구분되지 않는다. 따라서 여기서는 금과 현금을 아울러 선비의 악기로서의 거문고라는 입장에서 서술하고자 한다.

2. 거문고의 유래

금(琴)의 기원에 대하여는 여러 가지 의견이 분분하여 정론이 모아지지 않고 있는 실정이지만, 대략적으로는 다음과 같은 이야기들이 전해져 온다.

> 환담(桓譚)의 『신론(新論)』에 말하였다. "신농씨(神農氏)가 포희(庖犧)를 이어 천하(天下)에서 왕 노릇할 때, 위로는 하늘에서 법도를 살피고, 아래로는 땅에서 법도를 취하였으며, 가까이는 자신에게서 취하고, 멀리로는 객관 대상에서 취하였다. 이에 오동을 깎아 금(琴)을 깎아 만들고, 실을 매어 현(絃)으로 삼아서 신명(神明)의 덕(德)에 통하고, 천지(天地)의 조화에 합하였다.[2]

> "염제(炎帝)가 오현(五弦)의 금(琴)을 제작하였다."[3]

> "순(舜)임금이 오현의 금을 만들어서 '남풍(南風)'을 노래 불렀으니, 남풍의 훈훈함이여, 그 훈훈함으로 우리 백성의 노여움을 풀어주는구나, 이것이 순임금의 노래이다."[4]

2) 桓譚新論曰, "神農氏繼庖犧而王天下, 上觀法於天, 下取法於地, 近取諸身, 遠取諸物, 於是, 始削桐為琴, 繩絲為絃, 以通神明之德, 合天地之和焉."(『太平御覽』卷579, 「樂部十七・琴下」)
3) "炎帝作五弦琴."(『事林廣記』「帝王世紀」)
4) "舜作五弦之琴, 以歌南風, 南風之熏兮, 以解吾人之慍, 是舜歌也."(『文選』

이와 같이 금의 창시자에 대해서는 신농(神農), 순(舜)임금 등 의견이 분분하다. 뿐만 아니라 "어떤 사람은 제(帝)인 준(俊)이 안룡(晏龍)을 낳았는데, 룡(龍)이 금(琴)·슬(瑟)을 만들었다고 한다. 곽박(郭璞)은 준(俊)이 바로 순(舜)이다"라는 것에 근거하여[5] "순임금이 안룡을 시켜서 제작하게 하였다"라고 하였다. 비록 금의 창시자에 대해서는 신농, 순임금, 안룡 등 의견이 분분하지만, 그 기원은 공히 상고시대로 소급되고 있고, 애초의 시작은 5현금으로 집약된다.

이러한 5현의 금(琴)이 주대(周代)에 이르러 7현금으로 발전하게 되었는데, 그에 대해서는 "본래 복희가 5현의 금을 만들고, 후에 주나라의 문왕과 무왕이 각각 1현씩 보태어 7현금이 되었다"[6]는 설과 "순임금이 오현의 금을 제작하였으며(『악기(樂記)·악시편(樂施篇)』)문왕과 무왕이 2현을 더한 이후로 7현을 사용한다"[7]는 설이 있다. 말하자면, 금(琴)은 상고시대에 애초 5현금으로 제작되었으며, 그것이 주대에 이르러 7현금으로 발전하게 된 이후로 그것이 오늘에 이르고 있다.

한편 한국 거문고[玄琴]의 유래에 대해서는 현전 사료 가운데 거문고의 유래를 언급한 최초의 기록은 고려시대 김부식의 『삼국사기』(1145)이다. 즉 『삼국사기』「잡지」에는 『신라고기(新羅古記)』를 인용하여 다음과 같은 거문고 유래설이 수록되어 있다.

> "처음에 진(晉)나라 사람이 칠현금(七絃琴)을 고구려(高句麗)에 보내왔는데, 고구려 사람들은 그것이 비록 악기라는 것은 알았지만 그 성음이나 연주하는 방법을 알지 못하였다. 나라 사람들 가운데 그 음을

「琴賦序」)

5) 陳祥道, 『禮書』卷124 5b, 臺灣商務印刷書館(文淵閣四庫全書 130).

6) 梁在平, 『中國樂器大綱』, 中華國樂會, 1970.

7) 東方音樂學會, 『中國民族音樂大系』, 중국, 上海音樂出版社, 1989.

알아서 연주할 수 있는 사람을 찾아 후히 상을 주겠다고 하였다. 당시 제이상(第二相)인 왕산악이 그 본 모양[本樣]을 그대로 두고(보존하고) 그 법제를 꽤[頗] 고쳐 바꾸고는 겸하여 100여 곡을 지어서 연주하였다. 그 때 검은 학이 내려와서 춤을 추니[현학래무(玄鶴來舞)], 드디어 이름을 현학금(玄鶴琴)이라 하였는데 나중에 단지 현금(玄琴)이라 부르게 되었다."8)

『삼국사기』「잡지」에서는 거문고의 유래를 언급한 최초의 기록이다. 반면 거문고의 원형으로 보이는 그 첫 모습은 고구려의 고분벽화에서 살펴볼 수 있다. 현을 짚은 신선의 손 자세라던가 악기에 괘가 보인다는 점, 술대사용의 흔적, 선인의 연주자세 등은 다양한 각도로의 연구를 가능하게 한다. 여하튼 고분벽화의 악기모습은 거문고가 『삼국사기』「잡지」의 기록보다 500여 년 앞선 1400여 년의 역사를 지닌 악기임을 가능하게 하고 있다.

이 외에 거문고 명칭이 현학금에서 나왔다는 『삼국사기』 기록과는 별도로, '거문고'는 '검은고'로 고구려금(高句麗琴)이라고 해석하는 설도 있다. 고구려의 옛 이름인 '검', '곰'과 현악기를 뜻하는 '고'가 합쳐져 만들어진 말로서 '고구려의 현악기'라는 뜻으로 불렸다는 것이다.

Ⅲ. 거문고의 제작원리

거문고의 제작원리를 최초로 언급한 문헌은 김부식의 『삼국사

8) 新羅古記云, "初晉人以七絃琴送高句麗, 麗人雖知其爲樂器, 而不知其聲音反鼓之之法, 購國人能識其音而鼓之者 厚賞, 時第二相王山岳存其本樣, 頗改易其法制而造之, 兼製一百餘曲以奏之, 於時玄鶴來舞, 遂名玄鶴琴, 後但云玄琴."(『三國史記』「雜志1·樂」)

기』이다.

 현금(玄琴)은 중국 악부(樂部)의 금(琴)을 본떠서 만든 것이다. 『금조
(琴操)』에 이르기를, "포희(伏羲)씨가 금을 만들어 몸을 닦고 성(性)
을 다스려서 그 타고난 순수함을 되찾게 하였다."고 하였으며, 또 이
르기를, "금의 길이가 3척 6촌 6푼인데, 이것은 366일을 형상화한 것
이고, 넓이는 6촌이니, 이는 상하사방(上下四方) 육합(六合)을 상징한
것이다. 文의 위쪽은 못[지(池): 지라는 것은 물이니, 그 평평함을 말
한 것이다.]이라 하고, 아래쪽은 빈[濱: 濱이란 복종(服從)한다는 뜻이
다.]이라고 한다. 앞이 넓고 뒤가 좁은 것은 신분의 높고 낮음을 상징하
는 것이고, 위가 둥글고 아래가 네모난 것은 천지(天地)를 본뜬 것
이다. 다섯 줄은 오행(五行)을 상징하는데, 굵은 줄은 임금이 되고, 가
는 줄은 신하가 되니, 문왕(文王)과 무왕(武王)이 각각 한 줄씩 두 줄
을 더하였다."고 하였다. 그리고 『풍속통(風俗通)』에는, "금의 길이가
4척5촌인 것은 네 계절과 오행을 본뜬 것이다."라고 하였다.[9]

 『삼국사기』에서는 거문고를 설명하면서 『금조(琴操)』 『풍속통』
과 같은 중국 사료에 보이는 금의 제도를 습용하고 있다. 이 점은 사
상적 측면에서 현금이 추구하는 이상을 중국의 금과 동일한 맥락으
로 논할 수 있음을 시사한다고 할 수 있다. 실제로 금도(琴道)의 실
현이라는 측면에서 볼 때, 중국 사람들은 금(琴)을 매체로 삼아온 반
면, 한국 사람들은 현금[거문고]을 그 매체로 실용하여 왔다. 이는 곧
도(道)는 하나이지만 그 표현[실현] 방법은 서로 다른 데서 기인한다

 9) 玄琴, 象中國樂部琴而爲之. 按琴操曰, "伏羲作琴, 以修身理性, 反其天眞也.
 又曰, 琴長三尺六寸六分, 象三百六十六日, 廣六寸, 象六合. 文上曰池[池者水
 也, 言其平.], 下曰濱[濱者服也.]. 前廣後狹, 象尊卑也. 上圓下方, 法天地也. 五
 絃象五行, 大絃爲君, 小絃爲臣, 文王武王加二絃. 又風俗通曰, 琴長四尺五寸
 者, 法四時五行."(『三國史記』, 卷32, 「雜志」)

고 하겠다.[10)]

한편 거문고라고 통칭하고 있는 한국의 현행 현금(玄琴)은 6개의 현이 있고, 상면에 16개의 괘가 부착되어 있다. 『고려사』「악지」에 6현이라 하였고, 『악학궤범』(1493)에 보이는 현금 역시 6현 16괘로 이루어져 있다. 6현 16괘의 현금은 조선조에 이르러 유학자에게 특별히 애호되어 명실 공히 군자의 벗으로서 자리하여 왔다.

거문고는 6현에다 16의 棵(괘)와 3개의 지괘[枝棵:안족]를 가지고 있다. 6현 중 3현[유현(遊絃), 대현(大絃), 괘상청(棵上淸)]은 괘 위에 얹혀 있고, 나머지 3현[문현(文絃), 괘하청(棵下淸), 무현(武絃)]은 괘 아래·안족에 걸쳐 있다. 중국의 칠현금보다 몸통이 크고, 하단 끝[봉미(鳳尾)]에 7현금에는 없는 부들[염미(染尾)]이 있다. 그러나 벽화를 비롯한 화상자료에서 확인되는 거문고의 크기는 오늘날처럼 그렇게 크지 않다. 따라서 玄琴[거문고]과 7현금[소위 한국의 금과 중국의 금]의 현격한 차이는 무엇보다도 '현의 수'와 '괘·안족의 유무'를 들 수 있다.[11)] 그리고 거문고를 연주할 때는 단단한 해죽(海竹)으로 만든 약 20㎝ 크기의 '술대'를 오른쪽에 쥐고 줄을 수직으로 내려친다. 술대로 공명판을 때릴 때 나무판이 상하기 때문에 공명판 위를 보호하는 가죽, 즉 '대모'가 있다. 술대로 줄을 치는 방법은 여러 가지인데, 내려칠 뿐만 아니라 바깥 방향으로 내치기도 하고 안쪽으로 당겨서 소리를 내기도 한다. 왼손으로는 줄을 괘 위로 누르거나 흔들어서 높고 낮은 다양한 음을 낸다.[12)]

10) 졸고, 「朝鮮時代 '琴銘'의 美學的 境界 硏究」, 성균관대학교 박사학위논문, 2009, p.25.

11) 정화순, 「玄琴의 원형 논의에 대한 재고」, 『溫知論叢』 제23집, 溫知學會, 2009, p.417 참조.

12) 변성금, 「백낙준 거문고 산조와 후대 산조의 선율 비교 연구」, 한국외국어대학교 박사학위논문, 2009, p.21.

Ⅳ. 선비의 거문고에 대한 인식

1. 선비의 벗, 수양의 동반자

거문고는 일반적으로 선비들의 벗 내지는 동반자로 인식되기도 하는데, 복성(復性)-성성(成聖)-천인합일(天人合一)을 궁극적 목표로 하고 있는 선비들이 어찌하여 거문고를 벗하고, 동반자로 인식한 것일까?

『논어(論語)』를 살펴보면 "벗으로써 인(仁)을 돕는다."[13]라는 표현이 보이는데, 인(仁)은 공자철학의 핵심이며 정수이다. 仁은 공자가 인식한 사람의 도, 사회규율, 문화정신, 우주생명 원리의 핵심이면서 동시에 공자의 지식, 학설, 주의, 사상의 최고개념이다.[14] 공자는 평생 인(仁) 하나만을 외치고 강조했다고 해도 과언이 아니라는 것이 유학사상의 입장이다. 따라서 인(仁)을 체득했다는 말은 곧 복성-성성해서 천인합일을 이루었다는 말과 같다고 할 수 있다. 또한 벗한다는 말은 "그 덕을 벗한다"[15]는 말이니, 결국 조선시대 선비들이 거문고를 벗으로 삼았다는 것은 단순한 악기로서 그 소리를 감상하거나, 물리적인 현상에만 주목한 것이 아니라, 거문고가 가지고 있는 덕을 벗 삼아, 인을 체득하고, 천인합일을 이루는 동반자로써 인식했다는 것을 알 수 있다.

그런데, 자신의 본성을 회복하는 방법은 모두 자기의 마음속에 있는 주관적이고 내면적인 것이어서 객관화시켜 관찰한다는 것은 매우 어려운 작업이며, 또한 본성을 회복하는 작업의 주된 방법은 내면적 자기반성에 있기 때문에, 외면적·객관적 근거를 담보해 낸

13) 증자가 말하였다. "군자는 글로써 벗을 모으고, 벗으로써 인을 돕는다."[曾子曰, 君子, 以文會友, 以友輔仁.(『論語』「顔淵」)]

14) 宋河璟, 『세계화 바람 앞의 동아시아 정신』, 도서출판 다운샘, 2009, p.115.

15) 벗한다는 것은 그 덕을 벗하는 것이다[友也者, 友其德也.(『孟子』「萬章下」)].

다는 것 역시 지극히 어려운 작업이다. 그러므로 필연적으로 객관적이면서도 확실한 근거를 가지는 방법을 구하게 되는데, 선비들이 여기에서 착상한 것이 바로 외부세계이다. 즉 변화하는 외부세계의 사물을 관찰하여 그 안에서 변화하지 않는 부분[태극(太極)－천명(天命)－성(性)]을 발견할 수 있다면, 그 외부 사물의 본질을 자기에게 치환함으로써 자기의 본성을 인식하는 것이 가능해진다는 공부방법이 격물치지(格物致知)라는 것이다.16)

그런데, 앞에서 이미 알아본 것과 같이 거문고는 그 제작 원리에 있어 우주질서의 총화인, 하나의 소우주로서 완벽하게 구현된 격물치지의 대상이라고 할 수 있다. 따라서 선비들은 거문고에 대한 관찰을 통하여 그 안에서 변화하지 않는 부분[천리(天理)－천덕(天德)－성(性)]을 발견할 수 있다면, 그 외부 사물의 본질을 자기에게 치환함으로써 자기의 본성을 인식하고 결국 하늘과 하나 되는 경지[천인합일]를 이룰 수 있다고 생각했던 것이다. 거문고가 우주만물의 이치를 갖춘 완벽한 소우주이면서 하나의 객관적인 사물로서 선비들에게 있어 격물치지의 대상이었다는 것은 이언적의 다음 금명(琴銘)을 통해서 확인해 볼 수 있다.

> "이치 하늘의 작용에 부합하니, 즐거움 내 마음에 깃들어. 오묘히 그 의취(意趣)를 얻으니, 소리는 빌 것이 없어라. 그윽하고 고요한 가운데 만물은 모두가 봄. 정신은 태고에 노닐고 손은 천진(天眞)을 어루만지네."17)

이언적은 거문고가 우주질서의 총화로서 그 이치가 하늘의 작

16) 李基東,『東アシアにおける朱子學の地域的展開』, 東京 東洋書院 刊, p.97 참조.

17) "理契天載, 樂寓吾心, 妙得其趣, 不假於音. 冥然寂然, 萬物皆春, 神遊太古, 手撫天眞."(李彦迪,『晦齋集』卷6,「銘‧無絃琴銘」)

용에 부합하고 있음을 밝히고, 그것이 곧 내 마음에 깃들어 있음을 깨닫고 있다는 것을 이야기하고 있다. 즉 이언적에게 있어 거문고란 스스로가 깨달아 이루어야 할 군자의 덕성 내지는 이치가 내재되어 있는 당체이며, 하나의 소우주로 인식되어지고 있다는 것을 알 수 있다. 그런데 이러한 군자의 덕성 또는 만물의 이치는 반드시 군자의 행위나 만물의 작용을 통해 알 수 있는 것은 아니다. 마음의 사심을 없애고 무욕(無欲)·무위(無爲)한 마음으로 대상을 관찰하다 보면 어느 순간 만물의 이치를 확연히 깨달아 알게 되는 것이다. 이것이 바로 격물치지의 과정과 결과인 것이다.

또한 거문고는 선비들의 심성 수양의 벗으로 인식되기도 한다. 선비들은 거문고에 대해 "금(琴)이란 금지[禁]한다는 뜻이니, 삿된 마음을 금하는 것이다."[18]는 표현을 많이 하는데, 바로 존심(存心)·양성(養性)이라고 하는 수양의 기제로써의 거문고에 대한 인식이 선비들이 거문고를 수양의 벗으로 선택한 이유가 되기도 한다.

사람은 태어날 때 하늘로부터 착한 본성을 부여받고 태어났기 때문에, 실제적으로는 세상 모든 사람들의 삶의 모습에서 선(善)한 모습만 보여야 하지만, 현실적으로는 그렇지 않다. 선(善)·불선(不善)·악(惡) 등의 모습이 천차만별한데, 그 이유는 바로 기질(氣質)의 욕심 때문이다. 따라서 이러한 불선(不善)·불초(不肖)·악(惡) 등의 요소를 제거하고 본래성을 회복하기 위해서는 제일 먼저 기질의 욕심을 제거해야 한다.[19] 그러므로 선비들은 그들의 거문고를 통해 "삿된 마음을 금한다"고 한 것이니, 이는 거문고를 통해 기질의 욕심을 제거하여, 희로애락(喜怒哀樂)이라고 하는 情이 모두 절도에 적중하도록 하여 궁극적으로 "치중화(致中和)"[20]를 이루려는 의도를

18) "琴者禁也, 禁邪心也."(李 荇,『容齋集』卷9,「散文·琴銘」)

19) 咸賢贊,『張載 – 송대 기철학의 완성자 – 』, 성균관대학교 출판부, 2006, pp.106~107 참조.

분명히 한 것이다.[21]

또, "옛 사람이 거문고를 많이 지녔던 것은 그것이 능히 사람의
성정(性情)을 다스리기 때문이다."[22] 라던가, "거문고는 나의 마음을
금해주니 시렁에 높이 둔 것은 소리를 내기 위해서가 아니다."[23] 라
는 글들은 거문고에 있어 가장 큰 의미를 존심·양성의 입장에서
인식하고 있음을 나타내 주며 거문고가 단지 소리를 내는 악기라는
본연의 기능을 넘어선 존심·양성이라고 하는 적극적 수양의 기제
라는 기능을 강조하고 있음을 분명히 하고 있는 것이다.

이율곡 역시 이와 같은 입장에서 다음과 같은 금명을 남겼다.

瑟瑟孤桐	쓸쓸하고 적막한 외로운 오동나무
冷冷古音	냉랭한 옛 소리여.
一鼓醒耳	한 번 뜯음에 귀를 깨우고
再鼓淸心	두 번 뜯으니 마음이 맑아지네.
無絃太淡	줄 없으면 너무 담백하고
繁曲太淫	번거로운 곡조도 너무 지나쳐.
我抱斯琴	내 이 거문고 안고 있지만

20) 『中庸』 1章에 따르면 "희로애락(喜怒哀樂)이 아직 발하지 않은 상태를 중
(中)이라 이르고, 발하여 모두가 절도에 맞는 것을 화(和)라고 이르니, 중
(中)이란 것은 천하의 큰 근본이요, 화(和)란 것은 천하의 공통된 도리이다.
중과 화를 이루면 천지(天地)가 제자리를 편안히 하고, 만물(萬物)이 잘 생
육(生育)될 것이다.[喜怒哀樂之未發, 謂之中, 發而皆中節, 謂之和, 中也者,
天下之大本也, 和也者, 天下之達道也. 致中和, 天地位焉, 萬物育焉.]"라고
하여, 우주 만유의 본질을 파악하고, 인간의 본래성을 회복한 성인의 경지를
치중화(致中和)라고 표현하고 있다.

21) 졸고, 「한국 음악에 있어 거문고의 위상: 인격함양과 인성교육의 위상을 중
심으로」, 한국음악교육학회, 『음악교육연구』 제41권 제3호, 2012. p.19.

22) "古人多置琴, 以其能理其性情也."(金馹孫, 『濯纓集』 卷1, 「雜著·書六絃背」)

23) "琴者, 禁吾心也, 架以尊, 非爲音也."(앞의 책, 卷4, 「銘·琴架銘」)

誰賞沖襟	누가 내 마음 알아 줄까나?
有懷師襄	사양(師襄)24)을 가만히 생각해보니
滄海雲深	창해엔 구름도 깊어라.25)

위의 금명에서 이이는 거문고 연주를 통해 귀를 깨우고 마음이 맑아진다고 함으로써 거문고 연주의 실제적 기능이 수기(修己), 즉 심신을 수양하는 것임을 나타내 줌과 동시에, "사양을 생각해 보니 창해엔 구름도 깊다"고 하여 『논어』의 구절을 통한 치인(治人)의 바람을 매우 완곡하게 나타내고 있다.

그러고 보면 거문고는 그 제작의도 내지는 그것이 가지고 있는 의미적 가치를 가지고 살펴보더라도 이미 앞에서 언급한 바와 같이 선비의 덕을 기르고 인성을 함양하는 중요한 동반자적 의미도 함께 지닐 뿐 아니라, 교육현장에서도 이와 같은 군자의 인격을 함양시키기 위한 군자의 학문에 필수적 악기였다는 것도 확인할 수 있다.

2. 우주의 근원을 생각하다

조선시대 선비들 가운데는 『역(易)』의 괘(卦)와 상(象) 등을 통해 거문고의 제작원리를 이해하고자 하는 시도가 보이기도 하고, 『역』의 원리와 우주(宇宙)구성의 원리 및 십이율(十二律) 등을 가지

24) 공자가 금(琴)을 배운 양(襄)을 가리킨다. 『논어(論語)』「미자(微子)」에 "소사(少師) 양(陽)과 경쇠[磬]를 치는 양(襄)은 해도(海島)로 들어갔다.[少師陽, 擊磬襄, 入於海.]"라고 하였는데, 주자(朱子)는 여기에 주석을 달아 "양(襄)은 공자(孔子)께서 찾아가 금(琴)을 배운 자이다.[襄, 卽孔子所從學琴者.]"라고 하였다.

25) 이이(李珥), 『율곡전집(栗谷全書)』卷14, 「銘·思菴琴銘」. 이 금명은 이이가 사암(思菴) 박순(朴淳; 1523~1589)에게 써준 금명으로 『사암선생문집(思菴先生文集)』卷6에 「부록(附錄)·금명(琴銘) 이이찬(李珥撰)」으로 실려 있다.

고 거문고의 제작원리를 설명하고자 하는 시도도 보이는데, 그 대표
적인 것이 이득윤(李得胤)26)의 「서계금명(西溪琴銘)」과 남효온(南孝
溫)27)의 「현금부(玄琴賦)」라고 할 수 있다. 먼저 이득윤의 「서계금명」
을 살펴보면 다음과 같다.

易是無聲之琴	역(易)이 소리 없는 거문고라면
琴乃有聲之易	거문고는 바로 소리가 있는 역(易)이다.
此所以古者包犧氏作而	이것이 옛날 포희(包犧) 씨가 만들어서,
始書八卦又造三尺者乎	처음 팔괘(八卦)를 그리고 또 삼척(三尺)28)을 만든 까닭일 것이다.
觀象按卦不知老之將至	상(象)을 보고 괘(卦)를 살피느라 늙음이 이르는 줄을 알지 못했으니
其有得於通神明,	그 아마도 신명(神明)에 통하고,
類萬物之遺意者耶	만물을 구분하던 일의 남은 뜻이리라.29)

26) 이득윤(李得胤; 1553~1630) : 조선 중기의 문신. 본관은 경주. 자는 극흠
(克欽)이며 호는 서계(西溪)이다. 서기(徐起)와 박지화(朴枝華)에게 수학했
다. 1588년(선조 21년) 진사가 되고 1600년 왕자사부가 되었다. 형조좌랑을
거쳐 1604년 의성현령을 지냈다. 광해군 때 고향에서 김장생(金長生)과 서
한을 통해 태극도(太極圖)와 역학을 토론했다. 1623년 인조반정으로 선공감
정(繕工監正)이 되고 1624년(인조 2년) 괴산군수로 있을 때 이괄(李适)의 난
으로 혼란한 민심을 수습하고 관기를 바로잡아 선정을 베풀었다. 앞서 1620
년에는 『현금동문류기(玄琴東文類記)』를 지어 금도(琴道)를 후세에 남겼
다. 저서에 『서계집(西溪集)』, 『서계가장결(西溪家藏訣)』 등이 있다.

27) 남효온(南孝溫; 1454~1492) : 조선 전기의 문신. 생육신 중의 한 사람이다.
본관 의녕(宜寧). 자 백공(伯恭). 호 추강(秋江)·행우(杏雨) 등. 시호 문정
(文貞). 김종직(金宗直)의 문하이다. 저서에 『추강집(秋江集)』, 『추강냉화
(秋江冷話)』, 『사우명행록(師友名行錄)』, 『귀신론(鬼神論)』 등이 있다.

28) 三尺法 : 법률을 뜻함. 길이가 석 자되는 죽찰(竹札)에 법문을 기록했으므로
삼척법이라 한다.

29) 『西溪先生文集』卷3, 「銘·琴銘」.

『주역(周易)』「계사하(繫辭下)」에, "옛날에 포희 씨가 천하에 왕
노릇 할 때, 하늘을 우러러 보아 하늘이 드리우는 진리의 형상을 보
았고, 땅을 굽어보아 땅의 법칙을 보았으며, 새와 짐승의 삶의 이치
와 땅의 생리를 관찰하였다. 가깝게는 자기 몸에서 진리를 취하였
고, 멀게는 만물에서 취하였다. 그리하여 그 진리를 표현하는 팔괘
를 만들어 신명의 덕에 통하게 하고, 만물의 실상을 분류하고 정돈
했다."30)고 하였는데, 역(易)을 만든 사람은 하늘과 땅의 이치, 그리
고 만물의 이치, 자기의 삶에서 나타나는 근본 이치 등을 두루 관찰
하여 역(易)을 만들었다. 바로 그러한 사람을 유학에서는 성인(聖人)
이라고 부르는데, 앞의 글에서 "상(象)을 보고 괘(卦)를 살피느라 늙
음이 이르는 줄을 알지 못한다."고 하였다. 공자 역시 스스로를 "그
사람됨이 분발하면 먹는 것도 잊고, 이치를 깨달으면 즐거워 근심을
잊어 늙음이 장차 닥쳐오는 줄도 모른다."31)고 하여 진리를 터득하
지 못하면 분발하여 먹는 것도 잊고, 이미 터득하면 즐거워 근심을
잊는 자신을 소개하기도 하였다. 그런데 이것은 다만 공자가 학문
(學問)을 좋아하는 태도가 독실함을 스스로 말했을 뿐이지만 깊이
음미해보면, 그 전체가 지극하여 순수(純粹)하면서도 그침이 없는
오묘함이 성인이 아니면 미칠 수 없는 것이 있으니, 우주 만물의 이
치를 깨닫고 성인이 되어 천인합일의 경지를 이루고자 하는 자들 역
시 마땅히 이러한 태도로 공부해야 한다는 사실을 이득윤은 그의 거
문고 글을 통해서 역설하고 있는 것이다.

다음은 남효온(南孝溫)의 「현금부(玄琴賦)」이다.

30) "古者包犧氏之王天下也, 仰則觀象於天, 俯則觀法於地, 觀鳥獸之文與地之
宜. 近取諸身, 遠取諸物, 於是始作八卦, 以通神明之德, 以類萬物之情."(『周
易』「繫辭下」)

31) "其爲人也發憤忘食, 樂以忘憂, 不知老之將至."(『論語』「述而」)

"천지조화 처음 굴러 쉼 없이 운행되니 성대한 기운 발육시켜 모두가
변화하네. 바른 소리 생기고 송축 노래 일어나니 십이율이 아각(阿
閣)에서 처음으로 정해지고, 소(簫)·생(笙)·금(琴)·슬(瑟)의 명칭
과 제도가 성인을 기다려서야 번갈아 만들어졌네. 헌원씨로부터 요
순에 이르기까지 팔음이 천하에 두루 퍼지더니 현학이 천 년에 한 번
내려와서 함원전 머리에서 울었네. 려왕(麗王)이 음을 본떠 악기를
만드느라 신묘한 계책을 마음속에 운용했고, 악기를 만들어 거문고
라 이름 하니 남산 우뚝한 오동나무를 다 사용했네. 여덟 방위를 중
첩하여 괘를 설치하니 열여섯 괘(棵)가 밝게 돌아가네. 여섯 개 현은
육기에 배속하고 세 개 기둥은 삼재에 참여하니 그 당시에 일어났던
예악 문물이 성상 시대에 이르러 더욱 꽃피었네."32)

남효온은 그의 「현금부」에서 거문고의 기원을 우선 음악의 표
준이 성립되는 과정부터 서술하고 있다. 십이율은 음악의 표준인
육률(六律)과 육려(六呂)이다. "황제(黃帝)가 樂官(악관)인 영륜(伶倫)
에게 악률(樂律)을 만들라고 명하자, 영륜이 해계(嶰谿)의 골짜기 대
나무를 취하여 12개의 통(筒)을 만들고 봉황의 울음소리를 듣고서
12음률을 구별했는데, 수컷 울음소리로 육률을 삼고 암컷 울음소리
로 육려를 삼았다고 한다."33) 그런데 여기서 특이한 점은 남효온이

32) "洪鈞初轉流不舍, 氤氳發育同而化. 正聲生兮歌頌興, 律呂肇於阿閣, 簫笙琴
瑟之名數, 待聖人而迭作. 自軒轅而堯舜, 八音遍於九州, 玄鶴千年而一下, 鳴
含元之殿頭. 麗王象音而刱物, 運神機於宸衷, 制爲樂器曰玄琴, 罄南山之孤
桐. 重八位而置卦, 十有六其昭回. 六絃配於六氣, 三柱參於三才, 興當日之
禮樂, 至聖明而益開."(南孝溫, 『秋江集』卷1, 「賦·玄琴賦」)

33) 昔黃帝令伶倫作爲律. 伶倫自大夏之西, 乃之阮隃之陰, 取竹於嶰谿之谷, 以
生 空竅厚鈞者·斷兩節間·其長三寸九分而吹之, 以爲黃鐘之宮, 吹曰舍少.
次制十二筒, 以之阮隃之下, 聽鳳皇之鳴, 以別十二律. 其雄鳴爲六, 雌鳴亦
六, 以比黃鐘之宮, 適合. 黃鐘之宮, 皆可以生之. 故曰黃鐘之宮, 律呂之本.
(『呂氏春秋』「仲夏紀·古樂」)

"려왕(麗王)이 악기를 만들어 거문고라 이름 하였다"고 함으로써 거문고가 고구려에서 만들어진 악기임을 확실히 하고 있다는 것이다. 그리고 남효온은 또 "여덟 방위를 중첩하여 괘를 설치하니 열여섯 괘(棵)가 밝게 돌아간다"고 했는데, 이는 거문고의 괘는 여덟 방위를 형상화한 것이라는 뜻이다. 거문고의 괘는 줄을 받쳐줄 뿐 아니라 농현을 가능하게 해 주는데, 16개의 괘를 키 순서대로 공명통 위에 붙인다. 그리고 여덟 방위란 "① 사방(四方)과 사우(四隅)를 의미하는 것으로서, 곧, 동・서・남・북・동북・동남・서북・서남의 여덟 방위"를 의미하기도 하고, ② "건방(乾方)・감방(坎方)・간방(艮方)・진방(震方)・손방(巽方)・리방(離方)・곤방(坤方)・태방(兌方)의 여덟 방위(方位)"를 의미하기도 한다. 따라서 이는 괘의 성립을 사방이라고 하는 땅을 형상화한 것임과 동시에 역리(易理)와 연결시켜 이해하고 있는 것이라고 할 수 있다. 또 남효온은 "여섯 개 현은 육기에 배속하고 세 개 기둥은 삼재에 참여한다"고 하였는데, 이는 거문고의 여섯 현을 육기(六氣)에 연결시켜 이해한 것으로, 이는 자연 속에서 온전히 살아서 흐르고 있는 천지간의 여섯 가지 기운이다. 또 세 개의 기둥이란 거문고의 공명통 위에 있는 세 개의 안족(雁足)으로 이것은 곧 천・지・인 삼재(三才)를 형상화한 것으로 이해한 것이다.

위와 같이 남효온 역시 거문고의 제작 원리를 천지의 생성 및 율려(律呂), 육기(六氣), 삼재(三才) 등과 연결시켜 거문고가 단순한 악기가 아니라, 하나의 우주를 형상화하고 있음을 강조하고 있다는 것을 알 수 있다.

따라서 이와 같은 측면에서 볼 때 거문고는 그 자체가 하나의 소우주(小宇宙)로서 천지의 운행원리와 만물의 존재원리를 갖추고 있다. 그러므로 선비들은 거문고의 소리가 현실적으로 유행하고 있는 천명임을 암묵적으로 인식하였음을 알 수 있다.³⁴⁾

3. 무하유지향(無何有之鄕)의 세계

음악에 있어 선비들이 자신들이 추구하고자 했던 이상적 궁극
경지인 초탈의 세계 내지는 무하유지향35)의 세계는 유가적 방법이
라고 할 수 있는 격물치지(格物致知) 내지는 금사(禁邪), 존심양성(存
心養性), 궁리진성(窮理盡性)의 방법만으로는 도달하기 어려운 한계
가 있을 수도 있다. 더구나 유가적 수양 방법은 의도적이고 의식적
이라는 특징을 가진다. 그런데 이러한 의도적이고 의식적인 방법만
으로는 본원세계로의 지향이 제한적일 수밖에 없다. 이것은 음악의
표현에 있어서도 마찬가지이다. 인위적 방법에 의해 형성된 음률로
는 본원세계의 음을 표현해 낼 수 없을 뿐더러, 인위가 개입되어 만
들어진 오음조차도 제대로 운용할 수 없다. 그러므로 거문고를 소
장했던 문인·선비들은 곡조가 없거나 줄이 없는 거문고를 통해 본
원세계의 음을 내면에 귀기울여 듣고자 하였다. 이러한 측면에서는
노장철학적(老莊哲學的) 방법을 통한 본원세계로의 지향이라는 도가
(道家) 사상적 일면을 살펴볼 수 있다.36) 사실 유가는 의식 혹은 무
의식적으로 오히려 탈유가적인 사유체제, 즉 도가나 선종(禪宗)으로
부터 자양분을 보충하며 자신의 면역력을 키워 왔다고 할 수 있다.
송대(宋代) 이후 사대부들의 둔세(遁世)는 꼿꼿한 군자가 발휘하는

34) 졸고, 「朝鮮時代 '琴銘'의 美學的 境界 硏究」, 성균관대학교 박사학위논문,
 2009, pp.27~30 참조.
35) 『장자(莊子)』, 「소요유(逍遙遊)」·「응제왕(應帝王)」·「지북유(知北遊)」 등
 여러 곳에 나오는 말이다. 그 무엇도 없는 곳. 장자가 말한 세속적인 번거로
 움이 없는 자연 그대로의 곳, 이상향의 세계. 이른바 무위자연(無爲自然)의
 도가 행해질 때 도래하는, 생사가 없고 시비가 없으며 지식도, 마음도, 하는
 것도 없는 행복한 곳 또는 마음의 상태를 가리킨다.
36) 졸고, 「조선시대 '琴銘'의 도가미학적 고찰」, 『동양예술』 제18호, 한국동양
 예술학회, 2012 참조.

"행장(行藏)"정신의 상징인 듯 본격화되는데, 이는 실로 도가나 선종으로부터 방법론을 취한 것이라 할 수 있다.[37]

다음 인용문은 서경덕(徐敬德)의 『무현금명(無絃琴銘)』이다.

琴而無鉉	거문고에 줄이 없으니,
存體去用	본체[體]만 보존하고 작용[用]은 없앴도다.
非誠去用	진실로 작용을 없앤 것이 아니라,
靜其含動	고요함 속에 그 움직임을 함유했도다.
聽之聲上	소리로 듣는 것은
不若聽之於無聲	소리 없이 듣는 것만 못하며
樂之形上	형체로 즐기는 것은
不若樂之於無形	형체 없이 즐기는 것만 못한 법
樂之於無形	형체 없이 즐기므로
乃得其徼	그 오묘함을 터득하게 되며
聽之於無聲	소리 없이 들으므로
乃得其妙	그 미묘함을 터득하게 된다.[38]

'무현금명'이란 글자 그대로 줄이 없는 거문고에 새긴 글이거나, 혹은 작자의 입장에서 거문고의 줄을 잊은 상태를 가정하고 새긴 글이라는 의미 정도로 이해할 수 있다. 그런데 일반적으로 거문고라 함은 현, 안족, 몸통, 괘 등으로 이루어져 있고, 이를 기본으로 하여 소리를 내는 악기이다. 그런데 거문고에 현이 없다고 한다면 이는 곧 거문고가 소리를 낼 수 없다는 것을 의미하는 것이다. 하지만 거문고를 대할 때 단순히 소리를 내는 악기로만 여긴다면, 현이

37) 林泰勝, 『상징과 인상』, 학고방, 2007, p.158 참조.
38) 『花潭先生文集』卷2, 「銘 · 無絃琴銘」.

없는 거문고란 무용지물로 생각될 수도 있다. 그러나 앞에서도 말했듯이 거문고는 단순히 소리를 즐기기 위한 악기가 아니다. 거문고는 선비의 악기로서, 그것은 곧 선비가 내면의 본래성을 되찾고 궁극으로는 성인(聖人)이 되어 천인합일(天人合一)을 이루고자 하는 과정에 있어 도움이 되는 짝으로서의 역할이라는 덕성을 갖추고 있으면서도, 39) 한편으로는 격물의 대상으로서의 역할도 동시에 수행하고 있었다.

그런데 거문고를 인성론40)적인 입장에서 파악한다면, 현을 갖추고 소리를 낸다는 것은, 곧 희로애락(喜怒哀樂)이 이미 발(發)했다는 것이고, 또 거문고가 연주되었을 때 그 소리가 다른 음악과 조화를 이루어 사람의 성정(性情)을 바르게 하는 음악이 된 것은 곧 "발하여 모두 절도에 적중하게 된[發而皆中節] 상태"라고 할 수 있다.

바로 이러한 거문고가 지닌 덕성과 선비들의 덕성이 일치될 때, 진리를 인식하고 자연과 합일하며, 무하유지향의 세계에서 소요(逍遙)할 수 있는 것이다.

그런데 위의 「무현금명」에서 "형체 없이 즐기므로 그 오묘함을 터득하게 되며 소리 없이 들으므로 그 미묘함을 터득하게 된다."라고 한 것은 또한 노자 『도덕경』 1장의 내용에서 가져온 것이다.

> "마음이 움직이지 않을 때는 오묘한 진리를 보지만, 마음이 움직일 때는 만물의 구별상을 본다."41)

39) "군자(君子)는 文[學問]으로써 벗을 모으고, 벗으로써 인(仁)을 돕는다.(『논어(論語)』「안연(顏淵)」)"라고 했는데, 거문고 역시 이와 같이 군자가 인을 체득함에 있어 빠질 수 없는 벗으로써의 역할을 강조했던 것이다.

40) 인간의 내면을 구성하는 본질적 구조로서의 인간 본성에 관한 논의.

41) "常無欲, 以觀其妙, 常有欲, 以觀其徼."(『道德經』1章)

　　노자의 사상에 입각해서 볼 때, 본체세계는 아무 구별이 되지 않는 깜깜한 밤과 같다면 의식으로 모든 것이 구별되는 현상세계는 밝은 낮과 같다. 현상세계에서는 우선 인간의 의식에 의해서 만물이 각각 구별되는 개체적 존재로 파악된다. 개체적 존재는 시간과 공간에 지배받는 유한자다. 그런데 유한자는 무한자를 전제할 때 성립된다. 그러므로 현상세계에서 유한자의 세계가 성립한다는 것은 무한자의 세계가 존재한다는 것을 의미한다. 이 무한자의 세계는 '하늘'로 표현되기도 하고, '신'으로 표현되기도 한다. 노자는 이를 묘한 세계란 뜻에서 '묘(妙)'라고 표현했다.[42]

　　또한 이는 『장자집석(莊子集釋)』「제물론(齊物論)」에서 "소문(昭文)은 옛날에 금(琴)을 잘 타던 사람인데, 그의 금은 비록 그 기교가 오묘하였지만 상(商)을 타면 각(角)이 죽고 궁(宮)을 타면 치(緻)가 죽었으므로, 차라리 악기를 놓아두기만 하고 연주하지 않았을[置而不鼓] 때 오히려 오음(五音)이 온전하게 갖추어지게 되었다."[43]는 말과도 연관된다.[44] 따라서 하나의 줄이 내는 하나의 소리에만 집착하지 않을 때 비로소 오묘함을 체득하게 되고, 밖으로는 유(有)를 추구하되 안으로는 무(無)를 추구하게 된다. 이것을 깨닫게 되면 악기에서 줄에 대해 집착하지 않는다는 것이다.

　　그러므로 선비들은 거문고를 통하여 그 오묘함과 집착하지 않는 무(無)의 경지를 추구함으로써 근원적으로는 무하유지향이라는

42) 李基東, 『老子』, 동인서원, 2001, p.30 참조.

43) 昭文, 古之善鼓琴者也. 夫昭氏鼓琴, 雖云巧妙, 而鼓商則喪角, 揮宮則失徵, 未若置而不鼓, 則五音自全. (『莊子集釋』「齊物論」)

44) 이것은 또한 『채근담(菜根譚)』「후집(後集)」에서 "사람들은 글자가 있는 책만 읽고 글자 없는 책을 읽을 줄 모르며, 줄이 있는 금(琴)만 탈줄 알고 줄 없는 금(琴)은 탈 줄 모른다[人解讀有字書, 不解讀無字書. 知彈有絃琴, 不知彈無絃琴.]"는 말과 연관된다.

이상세계를 꿈꾸었음을 알 수 있다.

4. 의미 소통의 기제

선비들이 거문고를 곁에 두고 벗으로 삼은 이유 가운데는 위에서 언급한 것과 같은 직접적이면서도 현실적인 수양의 기제를 넘어선 또 다른 소통의 기제로써의 역할이 있었다고 할 수 있다. 즉 거문고가 지닌 덕성이나 제작원리를 통해 격물치지(格物致知)하고 수기치인(修己治人)을 이루기 위한 대상으로 인식한 것이 유가적 경계를 지향한 직접적이면서도 1차적인 인식이라고 한다면, 실제로 선비들이 거문고를 소장하고 벗으로 인식한 또 다른 이유 중의 하나는 바로 선비들이 지닌 내면의 덕성을 발현하는 통로를 거문고로 삼았다는 것이다. 그러므로 조선시대의 선비나 문인들은 거의 예외 없이 거문고를 소장하고 있었는데, 이는 바로 거문고가 선비들 간에 말없이도 내면의 덕성이나 정신세계를 서로 공유하게 할 수 있는 소통의 기제로서 역할을 했기 때문이었던 것이다.45)

유학에 있어 악기가 선비들의 의식세계의 소통의 기제로 쓰이고 있다는 점은 다음과 같은 사실에서도 확인할 수 있다.

> 공자가 위(衛)나라에서 경쇠를 두들겼는데, 삼태기를 메고 공자의 문 앞을 지나가는 자가 듣고서 말하였다. "마음이 천하(天下)에 있구나. 경쇠를 두들김이여!"46)

위의 예문에서 보면 삼태기를 메고 공자의 문 앞을 지나가던 자가 공자의 말을 듣지 않고 다만 경쇠 소리만 듣고도 공자의 뜻이 천

45) 졸고, 「朝鮮時代 '琴銘'의 美學的 境界 硏究」, 성균관대학교 박사학위논문, 2009, p.39.

46) 子擊磬於衛, 有荷蕢而過孔氏之門者曰, "有心哉. 擊磬乎."(『論語』「憲問」)

하의 질서를 바로잡고자 하는 데 있음을 알아차린 것이다.

따라서 다음의 백아(伯牙)와 종자기(鍾子期)에 대한 고사를 보면,

백아는 금(琴)을 잘 연주했고, 종자기는 그 소리를 잘 들었다. 바야흐
로 백아가 금(琴)을 타면서 뜻이 태산에 있자, 종자기는 "좋구나, 금
의 연주 소리여! 높고 높기가 마치 태산과 같구나."라고 하였다. 조금
있다가 뜻이 흐르는 물에 있자, 종자기는 또 "좋구나, 금의 연주 소리
여, 넓고 넓기가 마치 흐르는 물 같구나"라고 하였다. 종자기가 죽자
백아는 금의 줄을 끊고는 종신토록 다시는 거문고를 연주하지 않았
다.[47]

라고 하였는데, 이는 모두 악기가 정신세계에 대한 소통의 기제임을
잘 보여주는 표현이라고 할 수 있다.

거문고 자체로서도 뜻을 소통할 수 있을 뿐 아니라, 뜻이 거문
고의 소리를 통해 표현되지만 전혀 왜곡됨이 없이 전달될 수 있고,
또한 소리를 듣고 뜻을 헤아리는 것도 가능하다는 얘기다. 따라서
여기에서는 거문고의 소리와 사람의 마음이 서로 상응하는 일치성
을 알 수 있다.

그러므로 선비들은 거문고를 통하여 의식세계와 내면세계가
소통하는 하나의 소통의 기제로써 인식하였으며 인격완성과 天人
合一이라는 궁극적 이상의 실현을 위한 악기였다는 점에서, 그것은
소리를 내는 악기로서의 의미만 가지고 있는 것이 아니라 나아가 학
문의 길을 걸으며 성인의 문에 들어서기 위한 선비들의 둘도 없는
벗이며 소통의 악기였던 것이다.

47) 伯牙鼓琴, 鍾子期聽之. 方鼓琴而志在太山, 鍾子期曰, 善哉乎鼓琴, 巍巍乎若
太山. 少選之間, 而志在流水, 鍾子期又曰, 善哉乎鼓琴, 湯湯乎若流水. 鍾子期
死, 伯牙破琴絶弦, 終身不復鼓琴.(『呂氏春秋』卷14,「孝行覽第二・本味」)

참고문헌

『經書』, 成均館大學校, 大東文化硏究院, 1990.

郭慶藩 輯,『莊子集釋』, 北京, 中華書局, 1961.

金富軾,『三國史記』, 乙酉文化社, 1977.

東方音樂學會,『中國民族音樂大系』, 中國, 上海音樂出版社, 1989.

呂不韋,『呂氏春秋』, 臺北, 三民書局, 1995.

梁在平,『中國樂器大綱』, 中國, 中華國樂會, 1970.

儒敎事典編纂委員會 編,『儒敎大事典』, 博英社, 1990.

『周易』, 서울, 保景文化社, 1991.

金馹孫,『濯纓集』,『한국문집총간』17, 민족문화추진회, 1988.

南孝溫,『秋江集』,『한국문집총간』16, 민족문화추진회, 1988.

李得胤,『玄琴東文類記』,『한국음악학자료총서』15, 국립국악원, 1984.

李彦迪,『晦齋集』,『한국문집총간』24, 민족문화추진회, 1988.

李 珥,『栗谷全書』,『한국문집총간』44, 민족문화추진회, 1989.

李 荇,『容齋集』,『한국문집총간』20, 민족문화추진회, 1988.

徐敬德,『花潭集』,『한국문집총간』24, 민족문화추진회, 1988.

姜有慶,「朝鮮時代 '琴銘'의 美學的 境界 硏究」, 성균관대학교 박사학위논문, 2009.

姜有慶,「조선시대 '琴銘'의 도가미학적 고찰」, 한국동양예술학회,『동양예술』 제 18호, 2012.

姜有慶,「한국 음악에 있어 거문고의 위상: 인격함양과 인성교육의 위상을 중심으로」, 한국음악교육학회,『음악교육연구』제41권 제3호, 2012.

변성금,「백낙준 거문고 산조와 후대 산조의 선율 비교 연구」, 한국 외국어 대학교 박사학위논문, 2009.

宋河璟,『세계화 바람 앞의 동아시아 정신』, 도서출판 다운샘, 2009.

柳承國,「現代 韓國社會에 있어서의 儒學의 位置」,『儒敎思想硏究』제7집, 韓國儒敎學會, 1994.

李基東,『老子』, 동인서원, 2001.

李基東,『東アジアにおける朱子學の地域的展開』, 東京, 東洋書院 刊.

林泰勝,『상징과 인상』, 학고방, 2007.

정화순,「玄琴의 원형 논의에 대한 재고」,『溫知論叢』제23집, 溫知學會, 2009.

咸賢贊,『張載－송대 기철학의 완성자－』, 성균관대학교 출판부, 2006.

〈저자 약력〉

임태승(林泰勝)
성균관대학교 및 동 대학원 졸업
중국 베이징(北京)대학 철학과 철학박사(미학 전공)
미국 하와이대학교 객원교수
미국 하버드대학교 옌칭연구소 박사후(博士後)
(전) 중국 남창(南昌)대학 철학과 교수
(전) 중국 화동(華東)사범대학 철학과 교수
(전) 중국 산동(山東)대학 유학고등연구원 교수
현재 성균관대학교 동아시아학술원 HK부교수
주요 저서로『소나무와 나비: 동아시아미학의 두 흐름』,『유가사유의 기원』,『아
　　이콘과 코드: 그림으로 읽는 동아시아미학범주』,『상징과 인상: 동아시아미
　　학으로 그림읽기』,『중국철학의 흐름』,『중국서예의 역사』등이 있으며, 역
　　서로『孫過庭 書譜譯解』가 있다.

이경자(李庚子)
성균관대학교 철학박사(동양미학 전공)
대한민국 현대서예문인화협회 이사장
대한민국 서예협회 초대작가

정숙모(鄭淑謨)
성균관대학교 철학박사(동양미학 전공)
성균관대학교 외래교수
금화서화학회 회장
예술의 전당, 한국서예박물관, 삼성 성우회 문인화 출강

신은숙(申銀淑)
성균관대학교 철학박사(미학전공)
원광대학교 동양학대학원 외래교수
인강서예문인화연구소 소장

이주형(李周炯)
성균관대학교 철학박사(동양미학 전공)
경기대학교 미술디자인대학원 대우 교수
한국서예학회 이사
대한민국미술대전 초대작가
국제서법예술협회 이사

김희정(金熙政)
서예가
북경 중앙미술학원 석사
성균관대학교 철학박사
한국서예가협회, 사) 한국서가협회 등 작품활동
저서에 『서예란 어떤 예술인가』, 역서에 『간명 중국서예사』 등이 있고 논문도
　　　다수임.

최영희(崔英姬)
성균관대학교 철학박사(동양미학 전공)
서울교육대학교, 성균관대학교 강사
한국서가협회 한글분과위원장

채순홍(蔡舜鴻)
성균관대학교 철학박사(동양미학 전공)
한국서예학회 이사
한국서예비평학회 이사
한국시서화연구소 소장

민병삼(閔丙三)
성균관대학교 철학박사
원광대학교 대학원 동양학과, 원광디지털대학교 동양학과, 한성대학교 부동산
　　　학과 강사 역임
동양예술학회 정회원

차명희(車明姬)

성균관대학교 철학박사(예악학 전공)

정우예술단 대표

한국공연예술학회 이사

중요무형문화재 제21호 '승전무' 이수자

강유경(姜有慶)

이화여자대학교 및 동 대학원 졸업

성균관대학교 철학박사

중요무형문화재 제1호 종묘 제례악 이수자

현, 경인교대 · 춘천교대 · 서울예대 강사

동아시아예술과 유가미학

2013년 4월 20일 초판 인쇄
2013년 4월 30일 초판 발행

저 자 임태승 · 이경자 · 정숙모 · 신은숙
 이주형 · 김희정 · 최영희 · 채순홍
 민병삼 · 차명희 · 강유경
발행인 이 방 원
발행처 세창출판사
 서울 서대문구 경기대로 88 (냉천빌딩 4층)
 전화 723-8660 팩스 720-4579
 e - mail: sc1992@empal.com
 http://www.sechangpub.co.kr
 신고번호 제300-1990-63호

정가 22,000 원

ISBN 978-89-8411-411-1 93600